지금 뜨는 **70개 레시피**
넷플릭스 공식 레시피북

YoungJin.com Y.
영진닷컴

지금 뜨는 70개 레시피
넷플릭스 공식 레시피북

ANNA PAINTER 저 / 정연주 역

Contents

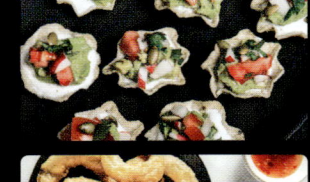

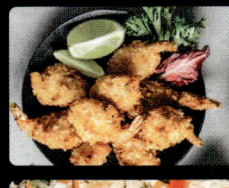
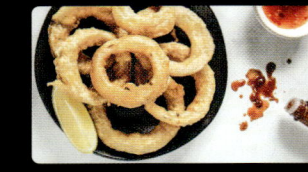
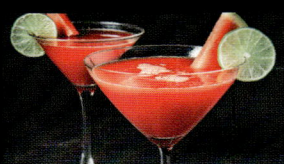
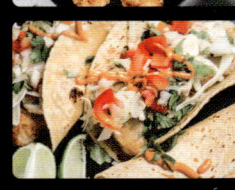
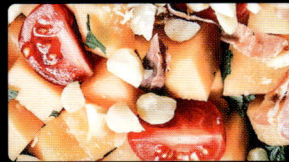

- **9** 서문
- **10** 소개
- **11** 넷플릭스 타임라인

1 두둥 : 애피타이저와 간식

- **15** 나이브스 아웃: 글래스 어니언 핫 허니 디핑 소스를 곁들인 바삭한 '글래스 어니언' 링
- **16** 필이 좋은 여행, 한입만! 뉴욕 피자 바이트
- **18** 씨 비스트 코코넛 쉬림프와 디핑 소스 2종
- **21** 코브라 카이 미니 슬로피 조니
- **22** 애나 만들기 버섯 리소토 바이트
- **24** 스쿨 오브 초콜릿 커피 트러플
- **26** 아우터 뱅크스 더 렉 미니 크랩 케이크
- **29** 퀴어 아이 과카몰리 컵
- **30** 그레이스 앤 프랭키 수박 마티니

상영 파티: 기묘한 이야기

- 34 상영 파티: 기묘한 이야기
- 37 기묘한 참치 캐서롤
- 38 으깬 감자를 얹은 미니 미트로프
- 40 3층 와플 선데이
- 42 생강 당밀 파인애플 업사이드다운 케이크
- 43 상영 파티 칵테일

나만의 푸드 쇼 개최하기

- 46 소금, 산, 지방, 불 버터밀크 치킨 샌드위치
- 49 파이널 테이블 대구 클램차우더
- 51 어글리 딜리셔스 갈비찜
- 53 프레시, 프라이드&크리스피 세인트 루이스 토스트 라비올리
- 55 타코 연대기: 국경을 넘어 피시 타코 크로니클
- 56 길 위의 셰프들 미국 마이애미 쿠바 샌드위치
- 58 하이 온 더 호그 버지니아 햄을 넣은 베이크드 맥앤치즈
- 60 아이언 셰프 파르미지아노와 파슬리를 곁들인 중세식 버섯 오레키에테
- 63 바비큐 최후의 마스터 채소 피클 슬로와 구운 볼로냐를 곁들인 남부식 풀드 치킨 반미
- 65 셰프의 테이블 카쵸 에 페페
- 67 이즈 잇 케이크 햄버거 케이크

가족을 위한 음식

- 72 패밀리 리유니언 복숭아 콘브레드
- 74 로마 칠면조 토르타
- 76 오자크 저녁의 팬케이크
- 79 굿 키즈 온 더 블록 루비 레드 포졸
- 81 예스 데이! 배 터지는 파르페

전 세계의 맛

- 84 스페인: 종이의 집: LA CASA DE PAPEL 멜론 로얄 민트 스페인 샐러드
- 87 대한민국: 이상한 변호사 우영우 행복국수
- 89 프랑스: 에밀리, 파리에 가다 가브리엘의 코코뱅
- 91 인도: 우리 둘이 날마다 양파 바지
- 92 독일: 다크 트위스트 스패츨 캐서롤
- 94 메소아메리카: 마야와 3인의 용사 토마토 옥수수 아보카도 샐러드
- 96 영국: 하트스토퍼 마음 따뜻한 피시앤칩스
- 99 스웨덴: 영 로열스 스웨덴식 비건 '미트볼' 스파게티
- 102 미국: 더 랜치 덴버 스테이크와 버섯
- 105 멕시코: 나르코스 멕시코 미첼라다 칠리 칵테일

상영 파티: 오징어 게임

- 111 스테이크 토스트
- 112 떡볶이
- 113 완벽한 달고나
- 115 비빔밥
- 116 빨간불, 초록불 소주 젤라틴 샷

명절 음식

- 120 우리 사이 어쩌면 발렌타인의 김치찌개 부리토
- 123 홀리데이트 싱코 데 마요 팔로마
- 124 오버 더 문 추석 만두
- 126 어둠 속의 미사 피 흘리는 엔젤 케이크
- 128 산타 클라리타 다이어트 언데드 미트로프
- 130 오렌지 이즈 더 뉴 블랙 할로윈 후치
- 131 잔반 메이크오버 최고의 추수감사절 잔반 메이크오버!
- 133 위쳐 위치마스 연회 부르기뇽
- 136 그레이트 브리티시 베이크 오프 크리스마스 과일케이크
- 139 크리스마스 연대기 2 폭발하는 진저브레드 팝콘

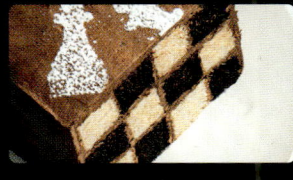
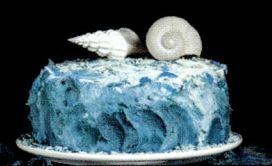

상영 파티: 브리저튼

144 카다멈 스콘
147 새우 카나페
148 리코타 꿀 티 샌드위치
150 숙녀를 위한 차
151 숟가락을_핥고_싶을_정도로_맛있는 미니 아이스크림 파이

달콤한 영감

157 슈거 러시 달콤 짭짤한 바다의 옴브레 케이크
159 내가 사랑했던 모든 남자들에게 숨은 하트 컵케이크
163 퀸스 갬빗 초콜릿 체스보드 케이크
164 버드 박스 믹스 베리 핸드 파이
167 주니어 베이크 오프 테크니컬러 쿠키
168 도전! 용암 위를 건너라 용암 케이크
171 베이크 스쿼드 스파이스 초콜릿 쿠키
173 오티스의 비밀 상담소 에이미를 위한 케이크
175 파티셰를 잡아라! 해냈어 케이크
177 보너스 레시피! 크리스피 라이스 시리얼 레이어

서문

나는 요리책을 좋아한다. 소설을 읽듯이 정독하면서 주제가 전개되는 과정에 빠져들고, 광택이 흐르는 페이지에 제시된 도전 과제에 열중한다. 그리고 머릿속에는 반짝반짝 빛나는 깔끔한 주방에서 박수를 치는 친구, 사랑하는 가족에게 요리를 대접하는 상상이 펼쳐진다. (상상하는 것은 자유니까!)

사랑하는 사람을 위해 요리하고 빵을 굽는 것은 궁극적인 보살핌의 행위이자 아늑함의 정점이며 그 무엇보다 함께하는 순간이다. 나는 집에서 만든 식사를 함께 즐기는 것이 가족의 중심을 제대로 잡아준다는 사실을 알고 있다. 우리가 가장 좋아하는 주말 저녁의 풍경은 식탁에서 소파로 바로 이동해서 함께 둘러앉아 넷플릭스에서 가장 최신이자 가장 핫한(또는 좋아하는 예전 작품) 영상을 시청하는 것이다.

그리고 운 좋게 넷플릭스와 함께 〈예스 데이!〉를 진행 및 제작할 기회를 얻었으며, 그 과정은 정말 즐거웠다. 가족을 위한 영화를 제작하는 것은 마치 우리 가족을 위한 식사를 차리는 것과 같아서, 우선 적절한 재료를 정성스럽게 모았다. 에이미 크루즈 로젠탈(〈예스 데이!〉 영화의 원작 작가 –옮긴이)의 인기 높은 책 한 권(우리 아이가 어릴 적부터 좋아하던 책 중 하나라는 것은 말할 필요도 없다)을 가져다 화려함을 얹고(제나 오르테가와 에드가 라미레즈라니, 세상에) 흥미진진한 대본을 넣으면(카블로위라고 아시는 분?) 재미있는 무엇인가가 요리된다. 우리는 〈예스 데이!〉가 전 세계의 가족들에게, 특히 팬데믹으로 인해 일상 속의 즐거움이 줄어들었던 시기에 편안함과 화합을 선사하는 것을 보며 너무나 기뻤다.

나에게 있어서 《넷플릭스 공식 레시피북》은 깊은 의미를 지닌다. 누구나 긴 하루를 넷플릭스와 함께 마무리하고 싶어하기 때문에 그 주제에 맞춰 요리를 만드는 것은 감상 시간의 격을 한층 높여준다! 넷플릭스처럼 이 책도 〈에밀리, 파리에 가다〉의 가브리엘의 코코뱅, 〈이상한 변호사 우영우〉의 행복국수와 같은 레시피가 포함된 글로벌하다. 또한 〈브리저튼〉의 숙녀를 위한 차나 '이게 햄버거야 아니면 케이크야' 같은 재미있는 레시피도 함께 소개한다. 〈기묘한 이야기〉와 〈오징어 게임〉 같은 인기 드라마의 상영 파티 아이디어도 함께 실었다. 70개 이상의 레시피에는 많은 이야기가 실려 있지만, 대부분 사랑하는 사람과 소통하는 것을 주제로 삼는다.

나는 비록 요리책을 정독하는 것은 좋아했지만 예전에는 요리책을 보면서 요리를 따라하겠다는 마음은 들지 않았다. 하지만 《넷플릭스 공식 레시피북》과 함께라면 바로 요리에 도전할 수 있을 것이다. 아이들과 함께 모든 요리를 만들고 시청한 다음 다시 보고를 올릴 예정이다. 어쩌면 〈예스 데이!〉의 배 터지는 파르페로 축배를 들지도 모른다!

맛있는 식사를 재미있게 즐기시기를!

사랑을 전하며,

젠 가너

소개

넷플릭스는 25년 이상 액션과 모험, 호러, 로맨틱 코미디, 리얼리티 경쟁 프로그램에 이르기까지 수천 개의 장르에 걸쳐 시청자가 자신이 좋아하는 또 다른 프로그램을 찾을 수 있게 해 왔다. 190개국에서 37개 이상의 언어로 스트리밍되는 넷플릭스는 훌륭한 이야기는 어디서든 만들어지고 어디서나 사랑받을 수 있다는 것을 잘 알고 있다. 무엇을 좋아하든, 어디에 거주하든 넷플릭스에서는 모두가 딱 맞는 드라마 시리즈와 다큐멘터리, 장편 영화, 모바일 게임을 찾을 수 있다. 또한 넷플릭스의 이상적인 추천 시스템을 통해 다음에 볼 작품을 찾아낼 수 있을 뿐만 아니라 좋아하는 콘텐츠를 언제든지 볼 수 있다. 그렇다면 이 몰입감 넘치는 경험을 훨씬 멋지게 만드는 요소란 무엇일까? 당연히 음식이다!

넷플릭스는 안나 페인터와 함께 모두가 좋아하는 쇼 프로그램과 영화에서 영감을 받은 맛있는 레시피를 제공한다. 《넷플릭스 공식 레시피북》에서는 시청하는 시간을 훨씬 재미있게 만드는 궁극의 간식인 애피타이저와 식사, 디저트, 음료 메뉴를 만나볼 수 있다. 〈브리저튼〉을 주제로 애프터눈 티타임을 열어 뜬소문을 공유하고 싶은가? 친구들이 '이거 케이크야?'라고 질문해오게 만들고 싶어 안달이 난다면? 〈아이언 셰프〉의 가정 버전을 열고 싶다면? 〈에밀리, 파리에 가다〉 몰아보기를 위한 로맨틱한 저녁식사용 아이디어가 필요하다면? 〈기묘한 이야기〉에 나오는 '업사이드 다운'에 대한 공포를 자극하는 마인드 플레이어 칵테일이 궁금하다면?

이 책에는 여러분이 어떤 상황에서 넷플릭스를 봐도 다 맞춰줄 수 있는 70여 개의 레시피가 실려 있다.

넷플릭스의 스트리밍 서비스처럼 이 요리책에서도 누구나 즐길 수 있는 전 세계의 음식을 소개한다. 각 레시피는 〈로마〉와 〈씨 비스트〉 같은 영화에서 〈그레이트 브리티시 베이크 오프〉, 〈파티셰를 잡아라!〉 등의 리얼리티 경쟁 프로그램, 〈오징어 게임〉, 〈오자크〉 같은 스릴 넘치는 드라마 시리즈에 이르기까지 각각의 스토리에 얽힌 특별한 순간이나 주제를 다루고 있다. 개중에 특별히 더 어려운 레시피도 있을까? 물론이다! 하지만 시간이 부족할 때를 대비해서 팁과 대체 재료도 함께 소개한다. 상영 파티와 주말의 드라마 몰아보기, 그냥 배가 고플 때 딱 어울리는 우리 요리책의 레시피는 드라마 시청 경험의 수준을 향상시킬 뿐만 아니라 그 다음으로 이어볼 프로그램까지 소개해줄 것이다. 시작해 보자!

넷플릭스 타임라인

1997

1997: 리드 헤이스팅스와 마크 랜돌프가 우편으로 DVD를 대여한다는 아이디어를 떠올림

1998: 넷플릭스닷컴 출시, 최초로 배송된 DVD는 〈비틀주스〉

1999: 넷플릭스 구독 서비스 출시

2000: 개인 맞춤형 영화 추천 시스템 도입

2003: 정기구독 및 대여 회원 수 100만 명 돌파

2005: 사용자별 프로필 기능 출시

2007: 넷플릭스 스트리밍 시작

2010: 모바일 기기에서 스트리밍 시작

2012: 넷플릭스 회원 수 2,500만 명 달성

2013: 인터넷 스트리밍 서비스 최초로 에미상을 수상한 〈하우스 오브 카드〉 등 넷플릭스 오리지널 프로그램 최초 공개

2014: 회원 수 5천만 명 돌파

2016: 130개국으로 서비스를 확장하여 이후 190개국, 21개 언어로 서비스 제공

2017: 전 세계 회원 수 1억 명 돌파, 〈화이트 헬멧: 시리아 민방위대〉로 첫 아카데미상 수상

2020: 탑 텐 리스트 제공 시작, 아카데미 시상식 및 에미상에서 가장 많은 후보에 오른 스튜디오로 등극

2021: 회원 수 2억 명 돌파

2022: 출시 25주년, 〈넷플릭스 이즈 어 조크 페스티벌〉 개최

2023: 넷플릭스 최초의 라이브 쇼 〈크리스 록: 선택적 분노〉 스트리밍

두둥 :
애피타이저와 간식

넷플릭스에 있는 모든 좋은 이야기가 모두가 알고 있는
'두둥' 소리와 함께 시작하듯이, 모든 맛있는 식사는
훌륭한 애피타이저나 간식, 칵테일로 시작된다.

나이브스 아웃: 글래스 어니언	핫 허니 디핑 소스를 곁들인 바삭한 '글래스 어니언' 링
필이 좋은 여행, 한입만!	뉴욕 피자 바이트
씨 비스트	코코넛 쉬림프와 디핑 소스 2종
코브라 카이	미니 슬로피 조니
애나 만들기	버섯 리소토 바이트
스쿨 오브 초콜릿	커피 트러플
아우터 뱅크스	더 렉 미니 크랩 케이크
퀴어 아이	과카몰리 컵
그레이스 앤 프랭키	수박 마티니

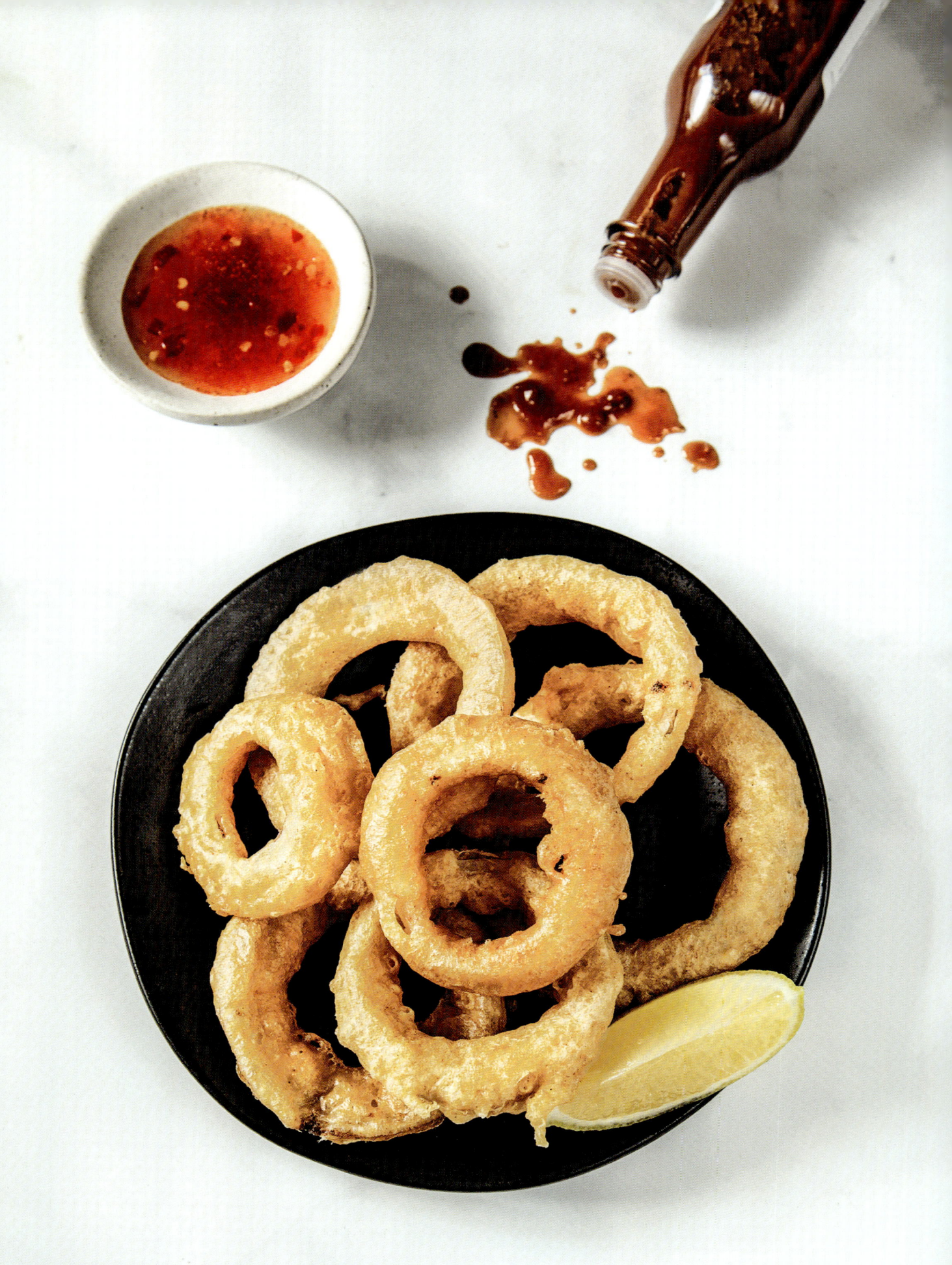

나이브스 아웃 글래스 어니언

핫 허니 디핑 소스를 곁들인 바삭한 '글래스 어니언' 링

〈나이브스 아웃: 글래스 어니언〉은 퍼즐 상자로 된 초대장을 받은 베누아 블랑 형사가 그리스의 개인 소유 섬에서 열린 부유한 기술분야 기업 임원의 친구 모임에 참여하게 되는 이야기다. 그곳에서 벌어진 살인 미스터리 게임이 치명적인 결과를 낳으면서 블랑은 핫소스로 재빠르게 사태에 대처해야 하게 되었다. 어니언링 만들기는 살인 사건을 해결하는 것과는 비교할 수 없지만 섬세하고 스릴 넘치는 작업이다.

물론 범인을 잡아서 수갑을 채우지는 못하겠지만 훨씬 맛있고 아름답도록 노릇노릇 바삭바삭, 유리처럼 반짝이는 매콤달콤한 꿀을 뿌린 어니언링을 손에 넣게 될 것이다.

분량: 4인분　　준비 시간: 10분　　조리 시간: 40분　　 비건

달콤한 양파(비달리아나 왈라왈라 등) 1개(대)

옥수수 전분 1컵(나눠서 사용)

중력분 1개

베이킹 파우더 1작은술

베이킹 소다 ¼작은술

훈제 파프리카 가루 1작은술

코셔 소금과 갓 갈아낸 검은 후추

튀김용 식용유

차가운 맥주(라거 또는 필스너) ¾컵*

차가운 탄산수 ¼컵

꿀 ½컵

핫 소스 1작은술(입맛에 맞춰 조절)

웨지로 썬 레몬 1개 분량

* 무알코올 버전은 맥주를 차가운 탄산수 ¾컵으로 교체

1. 오븐을 93℃로 예열한다. 가장자리가 있는 베이킹 시트에 철망을 얹는다.

2. 양파는 껍질을 벗긴 다음 한쪽을 아주 얇게 슬라이스해서 평평하게 만든다. 평평한 부분이 아래로 가도록 잡고 1.3cm 두께의 링 모양으로 송송 썬다. 조심스럽게 링 모양으로 분리한다.

3. 대형 지퍼백에 옥수수 전분 ½컵과 소금 한 꼬집을 넣는다. 대형 볼에 나머지 옥수수 전분 ½컵과 베이킹 파우더, 베이킹 소다, 훈제 파프리카 가루를 넣어서 잘 섞는다. 소금과 후추로 간을 해서 거품기로 잘 섞는다.

4. 대형 더치 오븐에 식용유를 5cm 깊이로 붓고 중강 불에 올려서 190℃로 가열한다.

5. 그동안 가루 볼에 맥주와 탄산수를 넣어서 거품기로 잘 섞는다. 팬케이크 반죽 정도의 농도가 되어야 한다(너무 걸쭉하면 탄산수를 1큰술씩 추가하면서 조절한다).

6. 식용유가 190℃가 되면 링 모양으로 썬 양파 몇 개를 옥수수 전분 지퍼백에 넣는다. 입구를 밀봉한 다음 가볍게 흔들어서 양파에 옥수수 전분을 고르게 묻힌다. 여분의 가루기를 털어낸 다음 맥주 튀김옷에 넣는다. 양파를 한 번에 하나씩 건져내서 잠깐 볼 위에 든 채로 여분의 튀김옷이 떨어지도록 기다린다. 조심스럽게 뜨거운 식용유에 넣되 냄비가 너무 가득 차도록 많이 넣지 않아야 한다.

7. 어니언링을 중간중간 뒤집어가면서 부풀어서 노릇노릇하게 익을 때까지 2~3분간 튀긴다. 꺼내서 식힘망에 얹은 다음 소금으로 넉넉히 간을 한다. 베이킹 시트에 담아서 오븐에 넣어 따뜻하게 보관한다. 나머지 어니언링과 반죽으로 같은 과정을 반복한다.

8. 전자레인지 조리가 가능한 소형 볼에 꿀과 핫소스를 넣어서 잘 섞는다. 강 모드로 15초씩 돌려가며 따뜻하고 묽은 상태가 될 때까지 가열한다. 레몬 조각을 짜서 어니언링에 뿌리고 핫 허니 소스를 둘러서 먹는다.

필이 좋은 여행, 한입만!

뉴욕 피자 바이트

〈필이 좋은 여행, 한입만!〉에서 언제나 웃음을 잃지 않고 호기심이 넘치는 필 로젠탈은 항상 맛있는 것을 찾아다닌다. 뉴욕 편에서 필은 브루클린의 유명한 레스토랑, 디 파라 피자에 방문하는데, 주인 돔 드마르코는 이름난 그만의 피자를 만들고 먹기 직전에 신선한 바질을 툭툭 뜯어서 뿌려 내놓는다.

여기서는 이 상징적인 뉴욕 피자의 한 입짜리 미니 사이즈 버전을 만들었다. 반죽에서 소스까지 모두 만들어도 좋고 시판 소스(17쪽 참조)를 사용해도 좋지만, 툭툭 뜯어낸 신선한 바질을 위에 올리는 것만큼은 빼놓지 말자!

분량: 16개
준비 시간: 15개+발효하기
조리 시간: 1시간

비건

> "음식은 훌륭한 연결고리이고 웃음은 시멘트다."
>
> — 필 로젠탈

피자 반죽

따뜻한 물 ¾컵

액티브 드라이 이스트 1봉(7g)

꿀 2작은술

올리브 오일 2큰술, 반죽용 여분

코셔 소금 1작은술

중력분 2컵

피자 소스

올리브 오일 2작은술

버터 1큰술

곱게 다진 마늘 1쪽 분량

껍질을 벗긴 홀토마토 통조림 1캔 (425g)

말린 오레가노 ½작은술

그래뉴당 ½작은술

생 바질 1단(소, 약 15g, 나눠서 사용)

코셔 소금과 갓 갈아낸 검은 후추

굵게 간 모짜렐라 치즈(전지) 226g

간 파르메산 치즈 28g

마무리용 올리브 오일

크러시드 레드 페퍼 플레이크 (생략 가능)

1 **피자 반죽 만들기**: 중형 볼에 따뜻한 물 ¾컵을 붓는다. 이스트를 골고루 뿌려서 거품이 생기기 시작할 때까지 약 5분간 재운다. 꿀과 올리브 오일 2큰술, 소금을 넣어서 잘 섞는다. 밀가루를 ½컵씩 넣으면서 고무 스패츌러로 끈적끈적한 반죽이 될 때까지 치댄다.

2 오일을 가볍게 바른 대형 볼에 반죽을 넣고 뒤집어가며 오일을 고루 묻힌다. 볼에 깨끗한 행주를 씌워서 실온에 반죽이 두 배로 부풀 때까지 1~2시간 정도 발효시킨다.

3 **피자 소스 만들기**: 중형 냄비에 올리브 오일과 버터를 넣고 중간 불에 올린다. 버터가 녹으면 마늘을 넣고 향이 올라올 때까지 약 1분간 볶는다. 토마토와 그 즙을 부어서 나무 주걱으로 토마토를 한 입 크기로 부숴가며 익힌다. 토마토와 설탕, 바질 줄기 하나를 넣는다. 코셔 소금 ¼작은술을 넣고 후추를 여러 번 갈아 뿌린다. 약한 불로 낮춰서 자주 휘저어가며 소스가 걸쭉해지고 향기로워질 때까지 약 30분간 뭉근하게 익힌다. 불에서 내리고 소금과 후추로 간을 맞춘다.

4 **피자 바이트 만들기**: 작업대에 덧가루를 가볍게 뿌리고 피자 반죽을 올려서 여러 번 치댄 다음 매끈한 공 모양으로 빚는다. 공을 4등분한 다음 각 조각을 다시 4등분한다. 반죽을 모두 작은 공 모양으로 빚는다. 덧가루를 가볍게 뿌린 작업대에 반죽을 올리고 아까의 깨끗한 티타월을 덮어서 15분간 휴지한다.

5 오븐을 232°C로 예열한다. 선반을 가운데 단과 아래쪽 단에 설치한다. 가장자리가 있는 베이킹 시트 2개에 유산지를 깐다.

6 반죽을 한 번에 하나씩 길게 밀거나 늘려서 5cm 크기의 동그라미 모양으로 만든다(그동안 나머지 반죽은 티타월로 덮어 둬야 한다). 준비한 베이킹 시트에 올리고 나머지 반죽으로 같은 과정을 반복한다

7 반죽에 각각 피자 소스와 모짜렐라 치즈, 파르메산 치즈를 올린다. 올리브 오일을 골고루 두르고 크러시드 레드 페퍼 플레이크(사용 시)를 뿌려서 간을 한다.

8 피자 바이트를 오븐에 넣고 가장자리가 노릇노릇해지고 치즈가 녹아서 보글거릴 때까지 15~20분간 굽는다. 반드시 중간에 한 번 베이킹 시트의 방향을 돌려줘야 한다.

9 피자 바이트를 오븐에서 꺼낸다. 여분의 올리브 오일을 두르고 주방 가위로 남은 신선한 바질을 잘라 뿌린다.

▶▶ **2배속**

수제 피자 반죽과 뭉근하게 끓여야 하는 토마토 소스를 만드는 시간을 절약하고 싶다면? 시판 피자 반죽 453g 분량과 좋아하는 마리나라 소스 1컵을 준비하자. 차가운 피자 반죽은 모양을 잡기가 힘들기 때문에 사용하기 전에 최소한 30분, 가능하면 1~2시간 전에 실온에 꺼내 두는 것이 좋다.

부록: 애피타이저와 간식

씨 비스트

코코넛 쉬림프와 디핑 소스 2종

바다 괴물 사냥꾼 제이콥과 조난 당한 메이지가 악명 높은 바다 괴물과의 장대한 전투를 마치고 배를 타고 가는 중, 레드 블러스터라고 불리는 생물에게 거의 한 입에 삼켜질 위기에 처한다. 잡아먹히는 대신 무인도에 표류하게 된 후 제이콥은 두 사람이 먹을 수 있는 식량을 찾아야만 했다. 그들은 먼저 코코넛을 먹는다. 레드는 거품 그물 먹이주기라는 기술을 사용해서 작은 물고기를 사냥하는 것을 도와준다.

이번 요리는 제이콥이 저녁 식사를 차리기 위한 시도를 하는 것을 보고 영감을 받아 만들어낸 것으로, 자그마한 밀항자와 집채만한 괴물 사냥꾼 모두가 만족할 만큼 간단하고 바삭바삭한 코코넛 쉬림프다. 결국 적이 아니라 친구가 된 레드에게 경의를 표하기 위해 화사한 색감의 스위트 칠리 소스와 매콤한 마요네즈로 두 가지 디핑 소스를 만들었다. 둘 다 미리 만들어서 밀폐 용기에 담아 최대 이틀까지 냉장 보관할 수 있지만, 코코넛 쉬림프는 반드시 먹기 직전에 튀겨야 한다.

스위트 칠리 디핑 소스

태국 스위트 칠리 소스 ½컵
살구잼 또는 오렌지 마멀레이드 3큰술
라임 1개

스파이시 마요

껍질을 벗기고 곱게 간 마늘 1쪽 분량
마요네즈 ⅔컵
칠리 갈릭 소스 2~3작은술
코셔 소금과 갓 갈아낸 검은 후추

코코넛 쉬림프

껍질과 내장을 제거한 새우 453g(대)
코셔 소금과 갓 갈아낸 검은 후추
중력분 ⅔컵
달걀 2개(대)
무가당 슈레드 코코넛 2컵
팡코 빵가루 1컵
튀김용 식용유

분량: 4인분
준비 시간: 30분
조리 시간: 15분

1 **스위트 칠리 디핑 소스 만들기:** 소형 볼에 태국 스위트 칠리 소스와 살구잼 또는 마멀레이드를 넣는다. 라임을 반으로 잘라서 한쪽만 즙을 내 볼에 넣고 잘 섞는다. 나머지 절반은 웨지 모양으로 썰어서 따로 둔다.

2 **스파이시 마요 만들기:** 소형 볼에 마늘과 마요네즈, 칠리 갈릭 소스를 넣는다. 잘 섞은 다음 소금과 후추로 간을 맞춘다.

3 **코코넛 쉬림프 만들기:** 종이 타월로 새우를 두드려서 물기를 제거한 다음 소금 한 꼬집과 후추로 간을 한다. 대형 지퍼백에 밀가루를 넣고 소금과 후추로 간을 한다. 얕은 중형 볼에 달걀을 깨 넣고 거품기로 잘 푼다. 대형 접시에 종이 타월을 겹쳐 깔아서 익힌 새우를 얹을 수 있도록 준비한다.

4 새우를 지퍼백에 넣고 밀봉한 다음 잘 흔들어서 새우에 밀가루가 골고루 묻도록 한다. 새우를 꺼내면서 지퍼백 안에 여분의 가루기를 털어낸 다음 접시에 옮겨 담는다. 지퍼백에 남은 가루는 버리고 코코넛과 빵가루, 소금과 후추 한 꼬집씩을 넣는다. 흔들어서 잘 섞는다.

≫ 다음 장에 계속

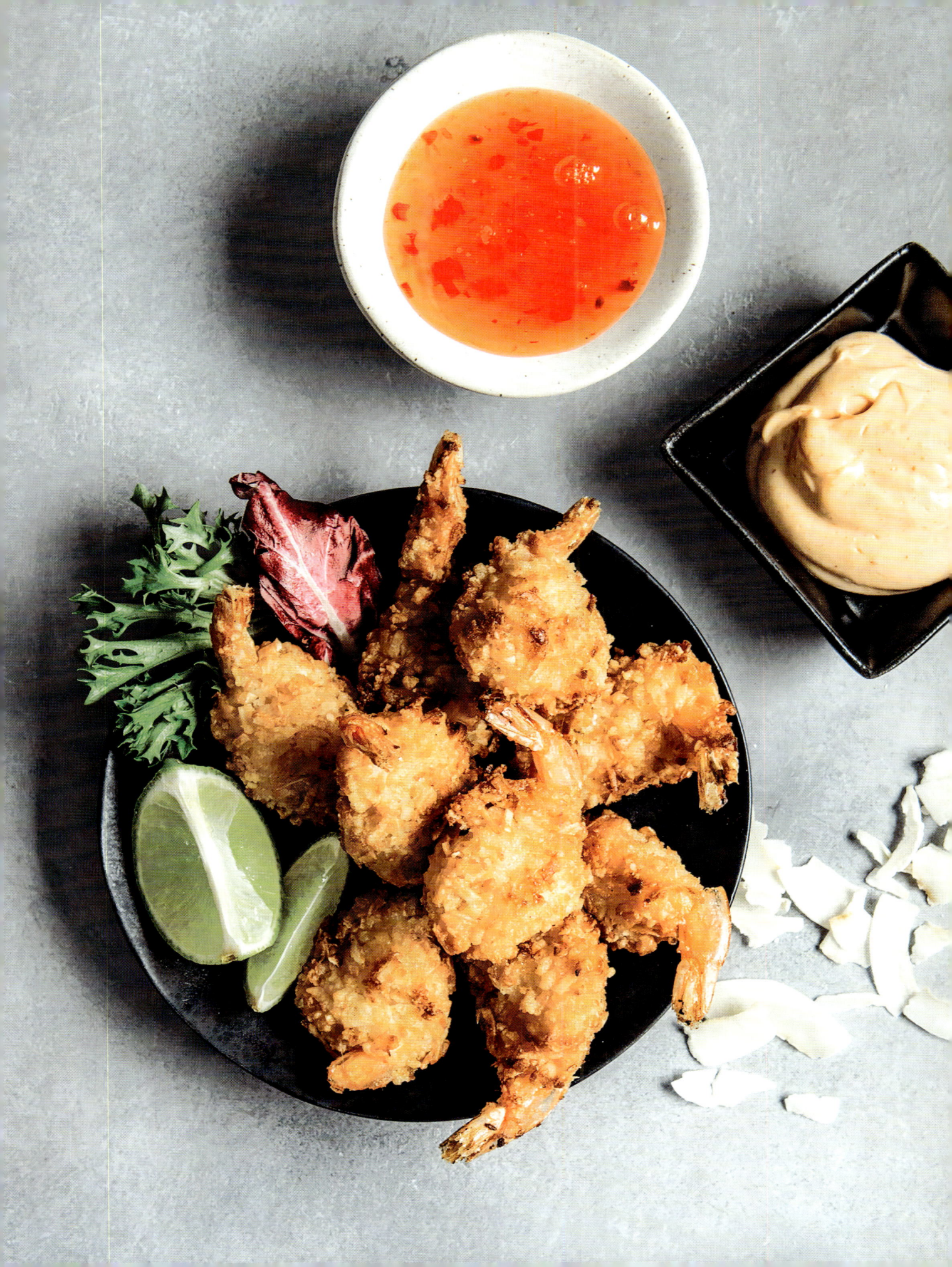

보러 가기
씨 비스트

≫ 코코넛 쉬림프와 디핑 소스 2종 레시피 이어서

5 절반 분량의 새우를 달걀물 볼에 넣어서 잘 묻힌 다음 포크 또는 그물국자로 건져내 여분의 물기를 털어낸다. 코코넛 빵가루 봉지에 새우를 넣고 입구를 밀봉한 다음 잘 흔들어서 새우에 묻힌다(새우가 코코넛 혼합물로 완전히 뒤덮여야 한다). 새우를 두 번째 접시에 놓고 살짝 두드려서 코코넛 혼합물이 잘 달라붙도록 한다. 나머지 새우로 같은 과정을 반복한다.

6 대형 코팅 프라이팬에 식용유를 0.6cm 깊이로 부은 다음 중강 불에 올린다. 식용유에 물결이 일기 시작하면 절반 분량의 새우를 팬에 넣는다. 중간에 한 번 뒤집으면서 코코넛 혼합물이 노릇노릇해지고 새우가 완전히 익을 때까지 한 면당 2~3분씩 굽는다. 종이 타월을 깐 접시에 옮겨 담고 소금으로 간을 한다. 필요하면 식용유를 추가하면서 나머지 새우로 같은 과정을 반복한다.

7 라임 조각을 짜서 뿌리고 디핑 소스와 함께 낸다.

코브라 카이

미니 슬로피 조니

〈코브라 카이〉의 조니 로렌스는 저녁식사를 만들면서 프라이팬에서 익어가는 슬로피 조를 맛보고 '남자다움이 부족해'라며 소고기 육포 봉지에 남아있던 것을 전부 쏟아붓는다. 육포는 클래식한 샌드위치에 넣기에는 다소 파격적인 재료일 수 있지만 이때 조니는 상당히 직감이 발달했던 모양이다.

코브라 카이 마라톤을 위한 완벽한 연료가 되어주는 아래의 레시피에서는 슬라이더를 만들고, 다진 양파와 피클, 바삭바삭함을 더해주는 감자칩을 섞은 소고기 육포 필링을 얹어 슬로피 조니를 완성했다.

분량: 슬라이더 12개 **준비 시간**: 10분 **조리 시간**: 30분

양파 1개(소)

무염 버터 1큰술, 틀용 여분

다진 소고기 453g

코셔 소금과 갓 갈아낸 검은 후추

씨를 제거하고 곱게 다진 녹색 피망 1개 분량

곱게 다진 마늘 2쪽 분량

곱게 다진 소고기 육포 28g (생략 가능)

케첩 1컵

흑설탕 1큰술

우스터 소스 1큰술

스파이시 브라운 머스터드 또는 디종 머스터드 1큰술

다크 칠리 파우더 1~2작은술 (입맛에 맞춰 조절)

핫 소스 약간(생략 가능)

반으로 가른 슬라이더 번 12개

서빙용 송송 썬 딜 피클 또는 매운 고추 피클

서빙용 감자칩

1. 양파는 껍질을 벗기고 곱게 다진다. ¼컵 분량은 따로 덜어 놨다가 5번 과정에 사용한다. 대형 프라이팬을 중강 불에 올리고 버터 1큰술을 넣어서 녹인 다음 다진 소고기를 넣는다. 소금 1작은술과 후추로 간을 한다. 가끔 휘저으면서 소고기가 노릇노릇해지고 완전히 익을 때까지 약 8분간 볶는다. 여분의 기름기는 숟가락으로 조심스럽게 떠서 제거한다.

2. 양파와 피망, 마늘을 넣는다. 가끔 휘저으면서 채소가 부드러워질 때까지 약 3분간 볶는다.

3. 소고기 육포(사용 시)와 케첩, 물 ½컵, 황설탕, 우스터 소스, 머스터드, 칠리 파우더를 넣는다. 한소끔 끓인 다음 약한 불로 낮춘다. 가끔 휘저으면서 소스가 살짝 졸아서 걸쭉하고 향기로워질 때까지 약 15분간 익힌다. 슬로피 조니에 소금과 후추로 간을 맞추고 취향에 따라 핫소스를 넣는다.

4. 브로일러를 예열한다. 가장자리가 있는 베이킹 시트에 번을 단면이 위로 오도록 담는다. 조리용 솔로 단면에 녹인 버터를 바른다. 브로일러에 넣고 번이 따뜻하고 살짝 구워질 때까지 약 2분간 굽는다(브로일러는 쉽게 탈 수 있으므로 잘 지켜봐야 한다).

5. 구운 번에 슬로피 조니를 나누어 담고 남겨둔 생양파, 딜 피클 또는 매운 고추 피클, 감자칩을 뿌린다. 남은 감자칩을 곁들여서 낸다.

© 2023 Sony Pictures Television Inc. All Rights Reserved.

애나 만들기

버섯 리소토 바이트

뉴욕의 12 조지 호텔 직원은 특별 예약부터 모든 VIP 명단에 이름을 올려주는 것까지, 부유층 고객의 각종 변덕스러운 요청에 응대한다. 어느 날, 애나 델베이가 컨시어지의 네프를 포함한 모든 직원에게 백 달러짜리 지폐를 팁으로 건네며 호텔에 등장한다. 애나가 관점에 따라 사기꾼 예술가 혹은 대담한 사업가로도 보일 수 있는 자신의 화려한 세상에 네프를 초대하면서 두 사람은 친구가 된다.

〈애나 만들기〉를 정주행하려면 탄산 음료 한 잔과 12 조지의 칵테일 바에서 나오는 것 같은 우아한 한 입 크기의 안주 한 접시가 필요하다. 나는 진하고 맛있는 리소토 케이크를 추천하려 한다. 리소토는 미리 만들어두었다가 다음 화를 클릭하기 직전에 하나씩 팬에 구워 내놓아도 된다.

분량: 24개
준비 시간: 35개 + 불리기
조리 시간: 1시간 15분

 비건

버섯 리소토

- 말린 포르치니 버섯 ½컵
- 끓는 물 1컵
- 기둥을 제거한 흰색 양송이버섯 226g
- 올리브 오일 2큰술
- 껍질을 벗기고 곱게 다진 샬롯 1개 분량
- 코셔 소금과 갓 갈아낸 검은 후추
- 껍질을 벗기고 곱게 다진 마늘 2쪽(대) 분량
- 아르보리오 쌀 1컵
- 화이트 와인 ½컵
- 채수 2컵
- 파르메산 치즈 28g(나눠서 사용)

리소토 바이트

- 생 차이브 1단(소, 약 7g)
- 생 파슬리 1단(소, 약 7g)
- 달걀 2개(대)
- 굵게 간 폰티나 치즈 55g
- 팡코 빵가루 ½컵
- 튀김용 식용유
- 코셔 소금

웨지로 썬 레몬 1개 분량

1 버섯 리소토 만들기: 내열용 중형 볼에 말린 버섯을 넣는다. 끓는 물을 잠기도록 부은 다음 실온에 약 30분간 불려서 버섯이 부드러워지도록 한다. 버섯 불린 물은 그대로 두고 버섯만 건져서 곱게 다진다.

2 오븐을 218℃로 예열하고 선반을 가운데 단에 설치한다. 흰색 양송이버섯은 고깔만 얇게 저민다.

3 오븐 조리가 가능한 중형 더치 오븐에 올리브 오일을 두르고 중강 불에 올린다. 샬롯을 넣고 소금과 후추를 한 꼬집씩 뿌린다. 부드러워질 때까지 2~3분간 볶는다. 마늘과 양송이버섯 저민 것, 불린 포르치니 버섯을 넣는다. 가끔 휘저으면서 버섯이 부드러워질 때까지 3~4분간 볶는다.

4 더치 오븐에 쌀을 넣고 1~2분간 잘 휘저어서 쌀이 잘 볶아지도록 한다. 와인을 붓고 휘저어가며 약 30초간 볶아서 수분이 날아가게 한다. 버섯 불린 물과 채수, 소금 ½작은술을 넣고 강한 불에서 한소끔 끓인다.

보러 가기
애나 만들기

5 더치 오븐을 불에서 내리고 오븐에 넣는다. 쌀이 모든 수분을 흡수해서 부드러워질 때까지 약 20분간 굽는다.

6 리소토를 굽는 동안 파르메산 치즈를 곱게 간다. ¼컵은 케이크 장식용으로 따로 남겨두고 나머지를 익은 리소토에 넣어서 잘 섞는다.

7 리소토에 소금과 후추로 간을 한다. 냉장고에 넣어서 최소 2시간, 가능하면 하룻밤 동안 완전히 식힌다.

8 **리소토 바이트 만들기:** 먼저 오븐을 93℃로 예열한다. 차이브와 파슬리 잎, 줄기를 곱게 다진다. 각각 1큰술씩은 장식용으로 따로 남겨둔다.

9 달걀을 가볍게 푼다. 중형 볼에 리소토 3컵과 달걀, 폰티나 치즈, 다진 차이브와 파슬리, 빵가루를 넣는다. 잘 섞는다.

10 리소토를 2큰술씩 덜어서 공 모양으로 빚은 다음 패티 모양으로 만든다. 나머지 리소토로 같은 과정을 반복한다(패티는 총 24개가 나와야 한다).

11 가장자리가 있는 베이킹 시트에 식힘망을 올린다. 대형 코팅 프라이팬에 식용유 3큰술을 두르고 중강 불에 올려서 물결이 일 때까지 가열한다. 리소토 케이크를 적당량씩 나눠서 팬에 넣는다. 앞뒤로 노릇노릇해질 때까지 3~4쿤씩 굽는다. 식힘망에 올려서 소금으로 간을 한다. 오븐에 넣어서 따뜻하게 보관한다. 필요하면 식용유를 더 두르면서 나머지 리소토로 같은 과정을 반복한다.

12 식사용 접시에 리소토 바이트를 담는다. 레몬 한 쪽을 짜서 뿌린 다음 남겨둔 파르메산 치즈와 차이브, 파슬리를 뿌려서 장식한다. 나머지 레몬을 곁들여서 낸다.

스쿨 오브 초콜릿

커피 트러플

〈스쿨 오브 초콜릿〉에서는 유명 파티시에 아모리 기송이 그룹 내에서 누가 진정한 실력자인지를 가려내기 위해 고안한 일련의 도전 과제를 통해서 여덟 학생을 지도한다.

후안 구티에레즈는 선사시대 정글에서 나온 마법 공룡이라는 인상적인 마지막 작품을 남겼는데, 아래의 커피 트러플 레시피는 7화에서 우승작이었던 구티에레즈의 디저트에게서 영감을 받은 것이다. 이 '키스처럼 달콤한 설탕' 화에서 구티에레즈는 카페 콘 레체(café con leche)의 풍미를 살린 멋진 커피 디저트를 만들었다.

이 트러플은 헤비 크림에 커피콩을 그대로 재워 향기를 낸 크림을 비터스위트 초콜릿에 부어 만든다(구티에레즈의 고향인 콜롬비아산 커피콩을 사용하면 기송 셰프가 보너스 점수를 줄지도 모른다). 〈스쿨 오브 초콜릿〉에서는 트러플을 템퍼링한 초콜릿이나 마블 미러 글레이즈(대리석 같은 무늬를 내서 디저트에 입히는 용도로 사용하는 광택제 -옮긴이)에 담그기도 한다. 여기서는 트러플을 무가당 코코아 파우더에 굴려서 깔끔하게 마무리한다.

분량: 약 20개
준비 시간: 10분
조리 시간: 1시간 40분+
차갑게 식히기 1시간 10분

 비건

헤비 크림 ¾컵
다크 로스트 원두 ¼컵
길게 반으로 가른 바닐라 빈 1개 분량 또는 시나몬 스틱 1개(생략 가능)
곱게 다진 비터스위트 초콜릿 340g
커피 리큐어 2작은술(생략 가능)
무가당 코코아 파우더 ⅔컵, 마무리용 여분

1. 중형 냄비에 헤비 크림과 원두, 바닐라 빈 또는 시나몬 스틱(사용 시)을 넣어서 잘 섞는다. 중간 불에 올려서 약 5분간 뭉근하게 가열한다. 불에서 내리고 30분간 향을 우린다. 그동안 내열용 중형 볼에 초콜릿을 넣는다.

2. 크림 혼합물을 중강 불에 올려서 약 3분 정도 가열해 끓기 직전까지 데운다. 따뜻한 크림을 고운 체에 걸러서 초콜릿 볼에 붓는다. 원두와 바닐라 빈 또는 시나몬 스틱은 버린다. 커피 리큐어(사용 시)를 넣는다. 그대로 10분간 재운 다음 거품기로 곱게 푼다.

3. 볼을 냉장고에 넣었다가 10분 간격으로 꺼내서 골고루 잘 저어주기를 50분간 반복해서 너무 딱딱하지 않고 걸쭉하면서 부드러운 상태로 만든다.

4. 가장자리가 있는 베이킹 시트에 유산지나 쿠킹 포일을 한 장 깐다. 숟가락을 이용해서 트러플 반죽을 떠서 공 모양으로 빚은 다음 준비한 베이킹 시트에 얹는다. 냉장고에 넣어서 트러플이 살짝 굳었지만 겉은 아직 끈적할 정도가 될 때까지 10~15분 정도 굳힌다.

5. 얕은 볼 또는 파이 그릇에 코코아 파우더를 넣는다. 트러플을 냉장고에서 꺼낸다. 손바닥에 코코아 파우더를 조금 묻힌다. 트러플을 코코아 파우더에 굴려서 골고루 묻힌 다음 다시 베이킹 시트에 얹는다.

6. 코코아 파우더를 묻힌 트러플을 먹기 전에 냉장고에 넣어서 5분 정도 차갑게 굳힌다. 완성한 트러플은 밀폐용기에 담아서 서늘한 곳에 약 5일간 보관할 수 있다. 날씨가 더울 때는 밀폐용기에 담아서 냉장고에 보관한다.

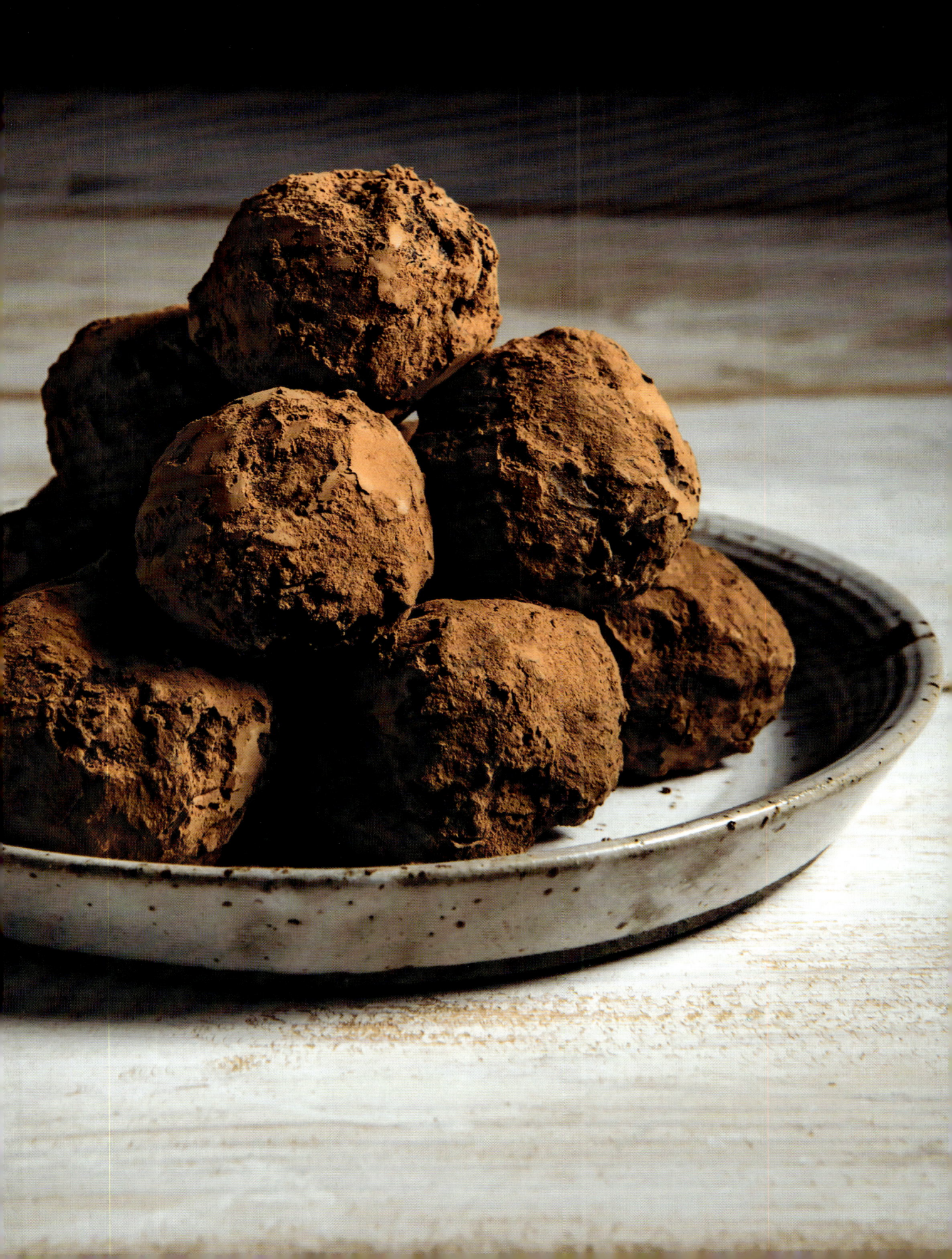

아우터뱅크스

더 렉 미니 크랩 케이크

하이틴 드라마인 〈아우터 뱅크스〉에서 키아라의 부모님은 섬의 엘리트 계층 주민에게 음식을 제공하는 더 렉이라는 레스토랑을 운영한다. 키아라는 밤이 되면 가끔 포그의 친한 친구들을 이곳에 데려와서 남은 음식을 먹곤 했다. 실제로 아우터 뱅크스 레스토랑에서는 메뉴에 해산물이 많이 오르므로 한 입짜리 미니 크랩 케이크는 잃어버린 황금과 보물을 찾아다니는 JJ와 존 B, 라프, 사라, 포프, 클레오 등의 모험을 지켜보면서 맛보기에 완벽하게 어울리는 테마 간식이다.

이 레시피에서 게는 쇼의 진정한 주인공이므로 최고 품질의 점보 크기 게살을 사용해야 한다. 마늘 아이올리 소스를 찍어 먹어도 좋지만 취향에 따라서 좋아하는 타르타르 소스나 케첩을 곁들여도 좋다.

분량: 4인분
준비 시간: 20분
조리 시간: 30분

- 생 차이브 1단(소, 약 7g)
- 생 파슬리 1단(소, 약 7g)
- 셀러리 1대
- 레몬 1개
- 굵은 게살 453g
- 마요네즈 1 ¼컵(나눠서 사용)
- 마늘 1쪽
- 코셔 소금과 갓 갈아낸 검은 후추
- 디종 머스터드 1작은술
- 우스터 소스 ½작은술
- 핫소스 약간
- 팡코 빵가루 2컵(나눠서 사용)
- 튀김용 식용유

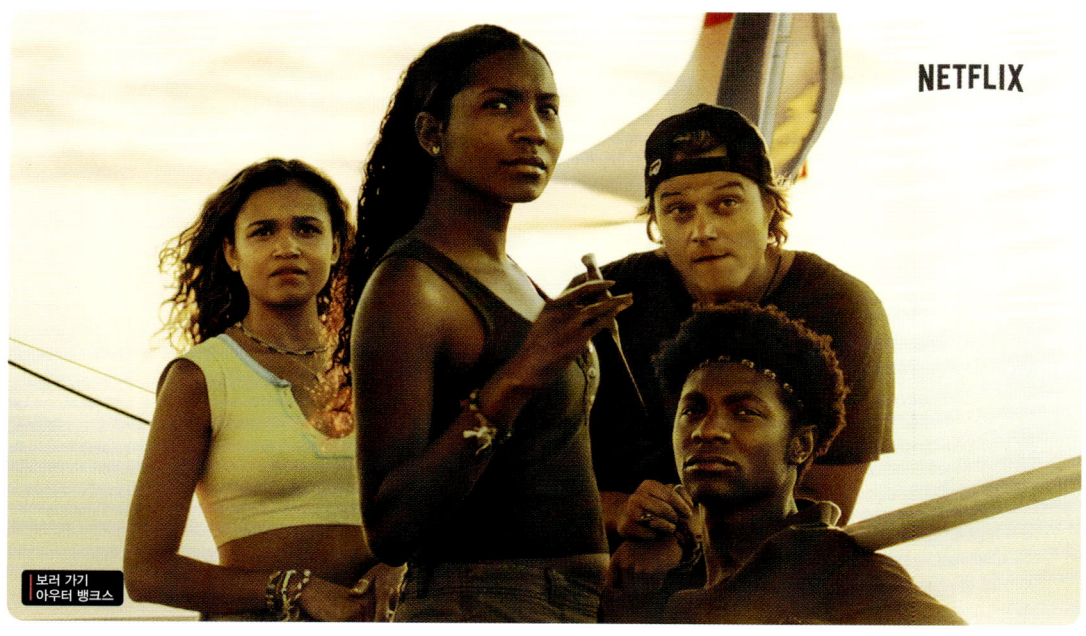

보러 가기
아우터 뱅크스

1. 차이브와 파슬리 잎, 줄기, 셀러리를 곱게 다진다. 레몬은 제스트를 ½작은술 정도 곱게 갈아낸 다음 웨지 모양으로 썬다. 중형 볼에 게살을 넣고 껍질이나 막을 제거한다. 게살은 사용하기 전까지 차갑게 보관한다.

2. 소형 볼에 마요네즈 ¾컵과 레몬 웨지 한 조각 분량의 즙을 넣고 잘 섞는다. 마늘을 곱게 다져서 마요네즈 볼에 넣어 섞는다. 소금과 후추로 간을 맞춘 다음 먹기 전까지 냉장고에 보관한다.

3. 중형 볼에 다진 파슬리와 셀러리, 레몬 제스트, 머스터드, 우스터 소스, 핫소스, 남은 마요네즈 ½컵, 절반 분량의 차이브를 넣는다. 골고루 잘 섞은 다음 소금과 후추로 간을 한다. 게살과 빵가루 ¾컵을 넣고 게살이 많이 부서지지 않도록 조심해서 접듯이 잘 섞는다. 남은 빵가루 1¼컵은 얕은 중형 볼에 담는다.

4. ¼컵짜리 계량컵으로 게살 케이크 반죽을 퍼서 작은 패티 모양으로 빚은 다음, 빵가루 볼에 넣고 앞뒤로 가볍게 눌러가며 빵가루를 골고루 묻힌다. 빵가루를 입힌 게살 케이크는 대형 접시나 베이킹 시트에 옮겨 담는다. 다른 대형 접시에 종이 타월을 깐다.

5. 대형 코팅 프라이팬에 식용유 2큰술을 두르고 중강 불에 올려서 가열한다. 게살 케이크를 적당량씩 나눠서 프라이팬에 넣고 한 번 뒤집어가며 노릇노릇해질 때까지 앞뒤로 2~3분씩 굽는다. 구운 게살 케이크는 종이 타월을 깐 접시에 옮겨 담아서 소금으로 간을 한다.

6. 익힌 게살 케이크를 식사용 접시에 옮겨 담는다. 나머지 차이브로 장식하고 소금을 뿌린 다음 레몬 웨지와 아이올리를 곁들여 낸다.

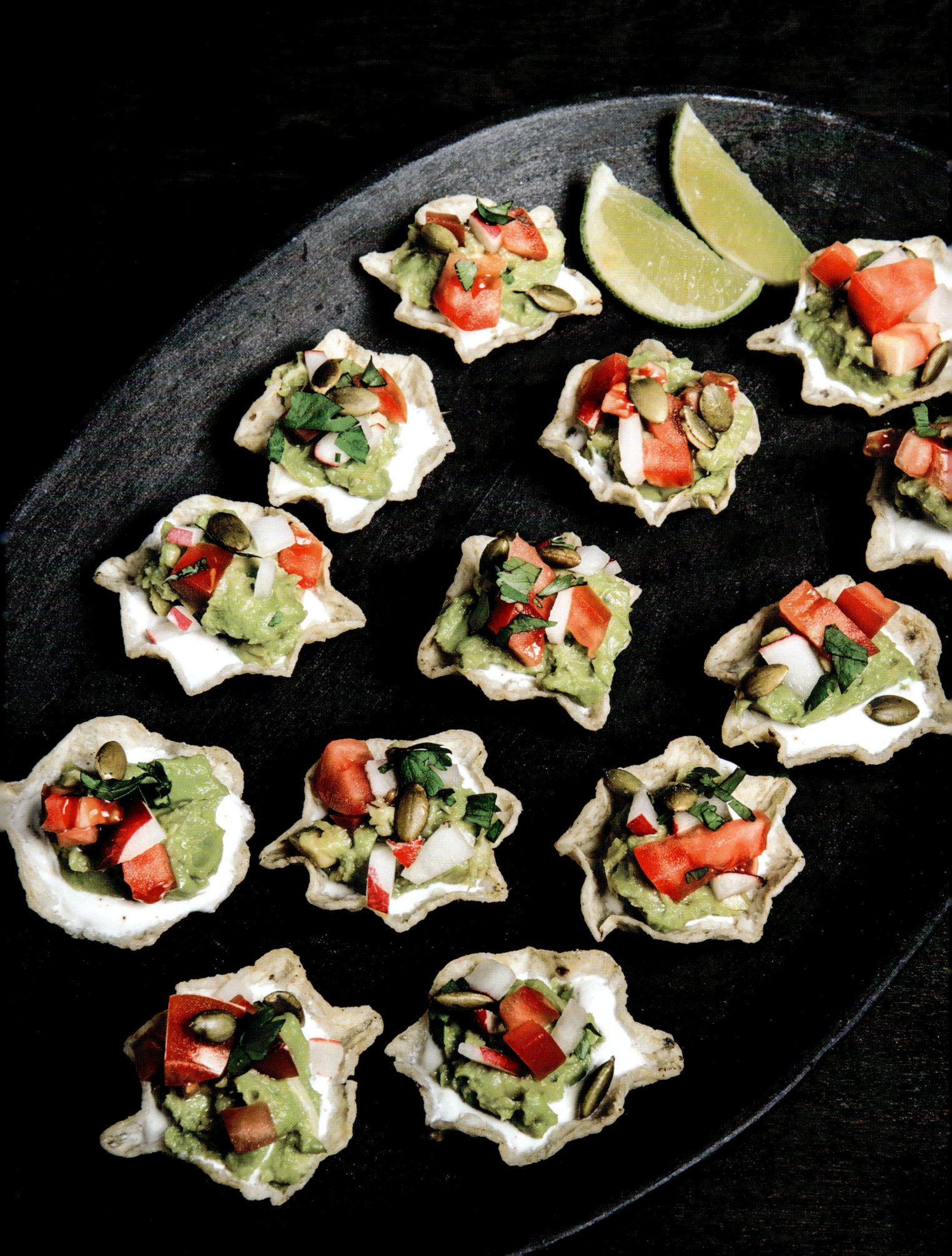

퀴어 아이
삶을 리셋하라

과카몰리 컵

〈퀴어 아이〉의 음식 전문가인 안토니 포로스키가 직접 만든 과카몰리에 그릭 요거트를 큼직하게 한 숟갈 떠 넣고 휘젓자 인터넷이 들썩였다. 좀 파격적인 선택이었을지도 모르지만 부드럽고 새콤한 요거트와 아보카도의 조합은 영감을 선사하는 색다른 시도라고 생각한다.

여기서는 TV를 시청하면서 먹기에 딱 좋은 이 애피타이저를 위해, 마늘 요거트 크레마를 만들어서 과카몰리 컵 바닥에 한 덩어리 깔았다. 크레마 위에 정통 과카몰리와 잘게 썬 토마토, 래디시를 올린 다음 고수와 호박씨를 뿌린다.

분량: 30개 준비 시간: 30분 조리 시간: 15분 비건

요거트 크레마

라임 2개

곱게 다진 마늘 1쪽 분량

플레인 그릭 요거트 ¼컵

치폴레 칠리 파우더 또는
다크 칠리 파우더 한 꼬집

올리브 오일 1작은술

물 1작은술

코셔 소금과 갓 갈아낸 검은 후추

과카몰리

아보카도 2개

양파 1개(소)

생 고수 1단(소, 약 15g)

반으로 갈라서 씨를 제거하고
곱게 다진 할라페뇨 1개 분량

코셔 소금과 갓 갈아낸 검은 후추

심을 제거하고 잘게 썬
토마토 1개(중) 분량

손질해서 잘게 썬 래디시 1개(소) 분량

토르티야 칩 컵 30개

구워서 껍질을 제거한 가염 호박씨 ¼컵

1. **요거트 크레마 만들기**: 라임은 하나만 제스트를 곱게 간 다음 둘 다 즙을 짜서 따로 담아 둔다. 소형 볼에 마늘과 라임 제스트, 그릭 요거트, 치폴레 칠리 파우더 또는 다크 칠리 파우더, 올리브 오일, 물을 넣는다. 골고루 잘 섞는다. 소금과 후추로 간을 한다.

2. **과카몰리 만들기**: 양파는 2큰술 분량만 곱게 다진다(남은 양파는 다른 요리에 사용한다). 고수 잎과 줄기를 곱게 다진다.

3. 아보카도를 반으로 잘라서 씨를 제거하고 과육만 퍼내서 중형 볼에 담는다. 포크로 아보카도를 굵게 으깬다. 같은 볼에 양파와 절반 분량의 다진 할라페뇨, 라임 즙 1큰술을 넣어서 잘 섞는다. 소금과 후추로 간을 한다. 맛을 보고 산미가 부족하면 라임 즙을 ½작은술씩 넣고, 매운 맛이 부족하면 할라페뇨를 추가하면서 간을 맞춘다. 준비한 고수의 절반을 다져 넣고 섞는다.

4. 소형 볼에 토마토와 래디시를 넣어서 잘 섞는다. 소금 한 꼬집으로 간을 한다.

5. **과카몰리 컵 완성하기**: 식사용 접시에 토르티야 칩 컵을 담는다. 컵 바닥에 요거트 크레마를 소량씩 넣고 그 위에 과카몰리를 담는다. 토마토와 래디시, 호박씨, 남은 고수로 장식한다.

그레이스 앤 프랭키

수박 마티니

수제 수박 주스로 간단하게 만들 수 있는 이 칵테일은 화사하면서 산뜻하다. 〈그레이스 앤 프랭키〉에서 그레이스가 직접 만든 아침 식사 버전은 수박 한 통과 보드카 한 병만 있으면 만들 수 있다. 하지만 여기에 갓 짜낸 라임 주스와 엘더플라워 리큐어, 소금 한 꼬집을 추가해서 최고의 마티니를 만들었다.

맛있는 무알코올 버전으로 만들려면 진과 엘더플라워 리큐어 대신 레몬 라임 소다 또는 탄산음료 127g을 넣으면 된다.

분량: 2잔 **준비 시간:** 15분 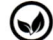 비건

씨를 제거한 수박 340g(나눠서 사용)
라임 1개
코셔 소금 한 꼬집
진 85g
엘더플라워 리큐어 42g

1. 수박을 2.5cm 크기로 썬다. 장식용으로 두 조각을 따로 빼 둔다.

2. 소형 볼에 절반 분량의 라임의 즙을 짜서 넣는다(남은 라임은 다른 요리에 사용하거나 얇게 썰어서 장식용으로 쓴다).

3. 남은 수박과 라임 즙 1작은술을 블렌더에 넣는다. 소금으로 간을 한다. 아주 곱게 갈아서 퓨레를 만든다.

4. 고운 체를 계량컵에 얹는다. 수박 주스를 부어서 숟가락으로 살짝 누르면서 즙만 짜낸다. 수박 주스는 약 170g 정도가 나와야 한다. 맛을 보고 필요하면 라임 즙을 더 넣어 섞는다.

5. 칵테일 셰이커에 수박 주스와 진, 엘더플라워 리큐어를 넣어서 잘 섞는다. 얼음을 채운다. 셰이커 겉면이 차가워질 때까지 셰이킹한 다음 마티니 잔 2개에 나누어 담는다. 남겨둔 수박 조각이나 라임 웨지로 장식해 낸다.

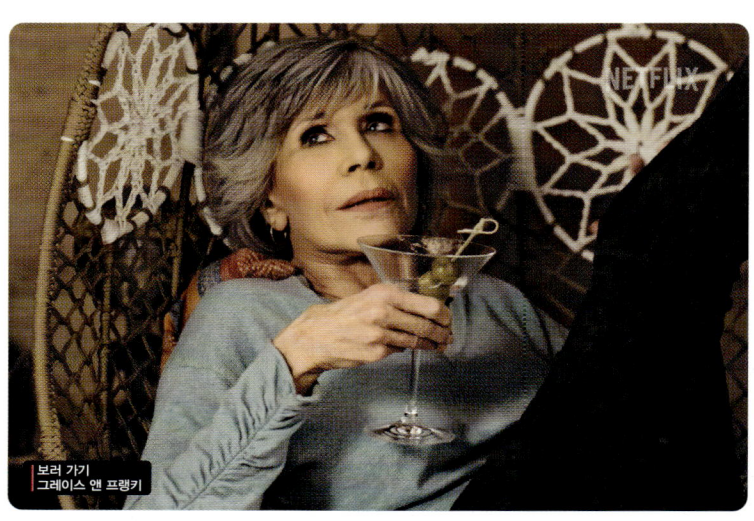

보러 가기
그레이스 앤 프랭키

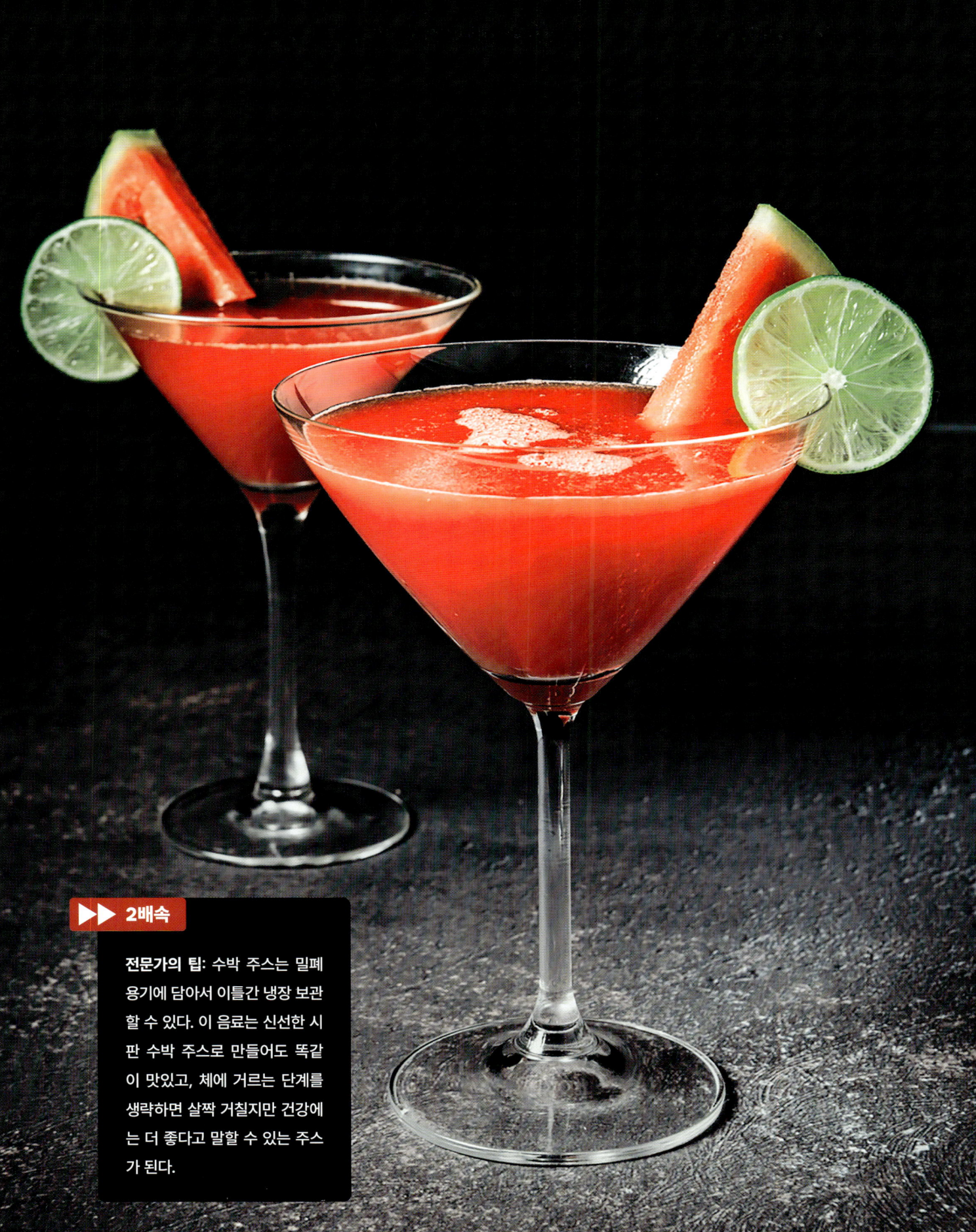

▶▶ **2배속**

전문가의 팁: 수박 주스는 밀폐 용기에 담아서 이틀간 냉장 보관할 수 있다. 이 음료는 신선한 시판 수박 주스로 만들어도 똑같이 맛있고, 체에 거르는 단계를 생략하면 살짝 거칠지만 건강에는 더 좋다고 말할 수 있는 주스가 된다.

2

<기묘한 이야기>의 친구들이 악의 세력에 맞춰 싸우는 가장 좋아하는 시즌을 볼, 혹은 다시 볼 준비가 되었는가? 친구들을 모아서 재미있는 데코레이션과 액티비티, 레시피를 이용해 멋진 상영 파티를 열어보자!

▶ **상영 파티 계획하기**

연출하기

일시 정지 및 플레이

레시피

1. 기묘한 참치 캐서롤
2. 으깬 감자를 얹은 미니 미트로프
3. 3층 와플 선데이
4. 생강 당밀 파인애플 업사이드다운 케이크
5. 상영 파티 칵테일

상영 파티 계획하기

물구나무를 서서 보든 집의 편안함을 만끽하면서 시청하든, 데코레이션과 액티비티, 레시피가 가득한 멋진 아이디어를 통해 여러분과 친구들에게 평생 잊지 못할 모험을 선사해 보자!

▶ 연출하기

친구가 너무 신나게 웃고 흥분하면 데모고르곤을 파티로 유인될 수 있으니 조심하자!

- **의상:** 친구에게 좋아하는 80년대식 옷을 입고 오라고 요청하자(본인이 입었던 옷이든 중고로 구한 옷이든 상관없다). 머레이가 입은 스웨터를 찾아내면 보너스 점수가 있다!

- **만들기:** 나만의 '바브에게 정의를!' 팻말을 만들어서 걸어 그를 지지한다는 메시지를 전달해 보자.

- **만들기:** 빈 벽(또는 거의 빈 벽)에 색색의 크리스마스 조명을 걸어 보자. 마스킹 테이프를 이용해서 크리스마스 조명 아래에 조이스와 윌이 소통하기 위해 그랬던 것과 비슷한 알파벳을 만들어볼 수 있다(언젠가 유용하게 쓰게 될지도 모른다!).

- **장식하기:** 아늑하고 누구도 침입할 수 없는 요새를 담요와 베개로 만들어서 나만의 '바이어스 캐슬'을 완성한 후 그 속에서 좋아하는 에피소드를 시청해 보자.

- **장식하기:** 반짝이거나 재미있는 색으로 이루어진 던전앤드래곤 주사위를 테이블에 잔뜩 올려 놔서 친구들이 롤플레잉 게임을 하고 싶어지게 만들어 보자.

▶ 일시 정지 및 플레이

- **크리스마스 조명 해독기:** 앞서 만들었던 크리스마스 조명과 테이프 알파벳 장식을 기억하는가? 이것을 이용해서 막간 게임을 해보자. 손님 중 한 명이 단어를 정하고 나머지 사람에게 몇 글자짜리 단어인지 힌트를 주는 것이다. 그리고 한 사람씩 크리스마스 장식에 사용한 알파벳을 떼어내서 주제 단어에 들어가는지 맞추는 것이다. 조금 이상한 행맨 게임(단어를 제시하고 알파벳을 제시해서 틀릴 때마다 선을 그어 그림의 목이 매달리면 패배하는 단어 게임 –옮긴이)과 같다.

- **워키토키 숨바꼭질:** 손님용 워키토키를 여러 개 준비해서 재미있는 숨바꼭질을 해 보자. 야외에서 할 때는 안전을 위해서 경계를 설정하는 것을 잊지 말자!

- **3층 와플 선데이 토핑 바:** 다양한 토핑 재료를 구입해서 모두가 나만의 와플 선데이를 만들 수 있도록 해보자.

- **상영 파티 술 마시기 게임:** 넷플릭스에서 틀어놓은 화에서 마인드 플레이어가 등장할 때마다 맛있는 '상영 파티 칵테일(43쪽 참조)'을 한 잔씩 마신다.

- **깃털처럼 가벼운 게임:** 극 중에서 맥스가 "우리는 우리만의 규칙을 만든다"라고 말했듯이 나만의 변형 '깃털처럼 가벼운 게임(한 사람을 눕혀놓고 모두가 '깃털처럼 가볍고 판자처럼 단단하다'를 외치며 마치 손가락으로 들어올리는 것처럼 꾸미는 게임 –옮긴이)'을 만들어 보자. 모든 손님에게 일레븐처럼 염력이 있다고 가정하고 이 80년대의 고전적인 파자마 파티 단골 게임을 이용해 무엇을(또는 누구를!) 움직일 수 있는지 테스트해 보자.

- **DIY RPG:** 던전앤드래곤 캠페인이나 평범한 턴제 RPG 게임, 혹은 테이블에 놓은 주사위를 가지고 나만의 RPG 캐릭터를 만들어 보자.

기묘한 참치 캐서롤

〈기묘한 이야기〉 상영 파티를 위한 완벽한 레트로 클래식 메뉴다. 크리미하고 치즈 맛이 진하게 나는 미니 캐서롤에 체다 치즈와 으깬 감자칩을 넉넉하게 얹었다. 아래 레시피에는 간식용 감자칩 두 봉지가 필요하지만 무서운 장면을 볼 예정이라면 더 넉넉히 준비해도 모두 눈감아줄 것이라고 본다.

분량: 미니 캐서롤 12개 **준비 시간:** 15분 **조리 시간:** 40분

- 틀용 무염 버터 또는 오일 스프레이
- 코셔 소금
- 에그 누들 113g(약 2½컵)
- 냉동 완두콩 ½컵
- 버섯 크림 수프 1캔(297g)
- 사워크림 ¼컵
- 헤비크림 또는 우유 ¼컵
- 달걀 1개(대)
- 디종 머스터드 1작은술
- 갓 갈아낸 검은 후추
- 곱게 다진 빨강 또는 노랑 파프리카 1개 분량
- 곱게 송송 썬 실파 2대 분량
- 물기를 제거한 통조림 참치 2캔 분량 (총 283g)
- 간 샤프 체다 치즈 1¼컵
- 다진 생 이탤리언 파슬리 1단 (소, 약 15g) 분량
- 감자칩 2봉(총 55g)

1. 12구짜리 머핀 틀 1개에 버터를 가볍게 바르거나 오일 스프레이를 뿌린다. 오븐 선반을 가운데 단으로 설치하고 177℃로 예열한다. 중형 냄비에 소금 간을 한 물을 한소끔 끓인다. 에그 누들을 넣고 봉지의 안내에 따라 삶는다. 완성 2분 전에 완두콩을 넣는다. 다 익은 에그 누들과 완두콩을 건진다.

2. 대형 볼에 수프와 사워크림, 헤비 크림 또는 우유, 달걀, 머스터드를 넣어서 잘 섞는다. 소금 ¼작은술과 후추 약간을 갈아서 넣는다. 거품기로 곱게 섞는다.

3. 파슬리 잎과 줄기를 곱게 다진다. 수프 볼에 에그 누들과 완두콩, 실파, 참치, 체다 치즈 ¾컵, 절반 분량의 파슬리를 넣어서 잘 섞는다. 혼합물을 머핀 틀에 나누어 담는다.

4. 감자칩을 가볍게 부숴서 남은 체다 치즈 ½컵과 함께 머핀 틀 위에 골고루 뿌린다.

5. 오븐에 머핀 틀을 넣고 윗면이 노릇노릇해지고 가장자리가 보글보글 끓을 때까지 25~30분간 굽는다. 꺼내서 5분간 식힌다.

6. 먹기 전에 작은 칼로 머핀 틀 가장자리를 한 바퀴 둘러서 캐서롤과 틀을 분리한다. 식사용 접시에 캐서롤을 놓고 남은 파슬리로 장식해서 낸다.

으깬 감자를 얹은 미니 미트로프

머핀 틀에 넣어 구워서 빠르게 만들 수 있고 양이 많지 않아 상영 파티에 내놓기 제격인 미니 미트로프다. 으깬 감자 토핑은 원하는 깍지를 끼운 짤주머니에 넣어서 모양을 내 짜 올려도 되고 숟가락으로 자연스럽게 얹어도 좋다.

분량: 미니 미트로프 12개
준비 시간: 15분
조리 시간: 1시간

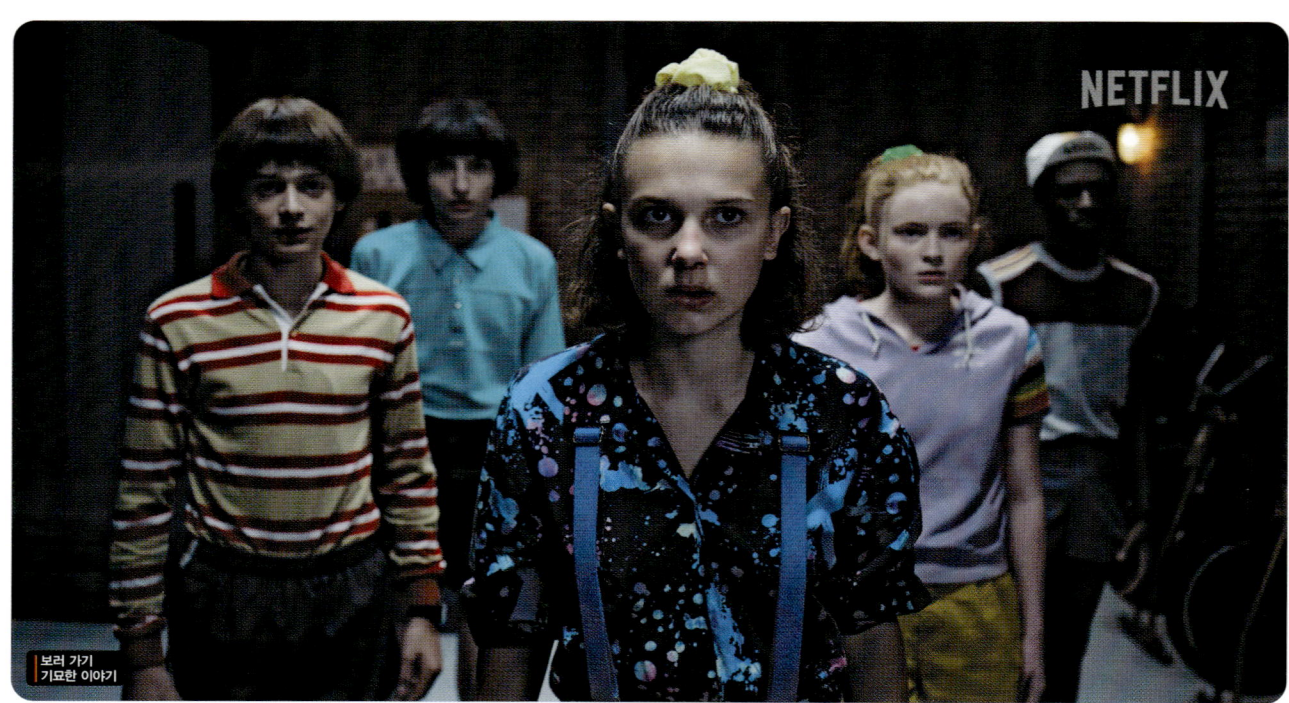

미니 미트로프

식용유 1큰술, 틀용 여분

곱게 다진 양파 1개(소) 분량

곱게 다진 마늘 1쪽 분량

달걀 1개(대)

우스터 소스 1큰술

스파이시 브라운 머스터드 또는 디종 머스터드 1큰술과 2작은술 (나눠서 사용)

케첩 ¼컵(나눠서 사용)

곱게 다진 생 파슬리 1단 (소, 약 15g) 분량

다진 소고기 453g

팡코 빵가루 ¼컵

코셔 소금 1작은술

갓 갈아낸 검은 후추 ¼작은술

으깬 감자

유콘 골드 감자 4개(약 453g)

코셔 소금

사워크림 2큰술

무염 버터 2큰술

곱게 간 숙성 체다 치즈 ¾컵

곱게 송송 썬 생 차이브 1단 (소, 약 7g)

갓 갈아낸 검은 후추

1. **미트로프 만들기**: 오븐 선반을 가운데 단으로 설치하고 190°C로 예열한다. 12구짜리 머핀 틀 1개에 식용유를 가볍게 바른다. 중형 프라이팬에 식용유를 두르고 중강 불에 올려서 달군다 양파와 마늘을 넣고 부드러워질 때까지 2~3분간 볶는다. 소형 볼에 옮겨 담아서 한 김 식힌다.

2. 중형 볼에 달걀과 우스터 소스, 머스터드 2작은술, 케첩 2큰술을 넣어서 잘 섞는다. 다진 파슬리와 식힌 양파 혼합물, 다진 소고기, 빵가루, 소금, 후추를 넣는다. 손으로 잘 섞는다.

3. 미트로프 반죽을 준비한 머핀 틀에 넣는다. 소형 볼에 케첩 2큰술, 머스터드 1큰술을 넣고 잘 섞은 다음 반죽 위에 바른다. 오븐에 넣고 미트로프가 완전히 익어서 윗면이 노릇노릇해질 때까지 약 15분간 굽는다.

4. **으깬 감자 만들기**: 미트로프를 굽는 동안 감자를 깨끗하게 문질러 씻은 다음 껍질을 벗기고 2.5cm 크기로 썬다. 중형 냄비에 감자를 넣고 소금 간을 한 물을 약 2.5cm 정도 잠기도록 붓는다. 뚜껑을 닫고 강한 불에 올려서 한소끔 끓인다. 뚜껑을 열고 중강 불로 낮춘 다음 포크로 찔러도 푹 들어갈 정도로 감자가 익을 때까지 약 8분 정도 가열한다. 감자를 건지고 물을 따라낸 다음 다시 냄비에 감자를 넣는다.

5. 감자 냄비에 사워크림과 버터, 체다 치즈 ½컵, 절반 분량의 차이브를 넣고 잘 으깨가면서 섞는다. 소금과 후추로 간을 맞춘다.

6. 미트로프 위에 으깬 감자를 얹는다(화려하게 만들고 싶으면 원하는 모양 깍지를 끼운 짤주머니에 넣어서 모양을 내 짠다). 남은 치즈 ¼컵을 뿌린다.

7. 다시 오븐에 넣고 감자의 윗면이 살짝 노릇노릇해지고 치즈가 녹을 때까지 5~7분간 굽는다. 나머지 차이브로 장식해 낸다.

3층 와플 선데이

이 3층 와플 선데이는 보기만 해도 푸짐하고 만들기 쉬우면서 맛도 좋은 최고의 파티 음식이다. 직접 꿀에 구운 바삭바삭한 땅콩과 손쉽게 만드는 초콜릿 소스, 산뜻한 휘핑 크림을 층마다 넉넉히 쌓아 보자. 초콜릿 코팅 캔디와 초콜릿 소스는 넉넉하게 남겨 두었다가 나만의 크리스마스 조명 장식을 만들어 보자!

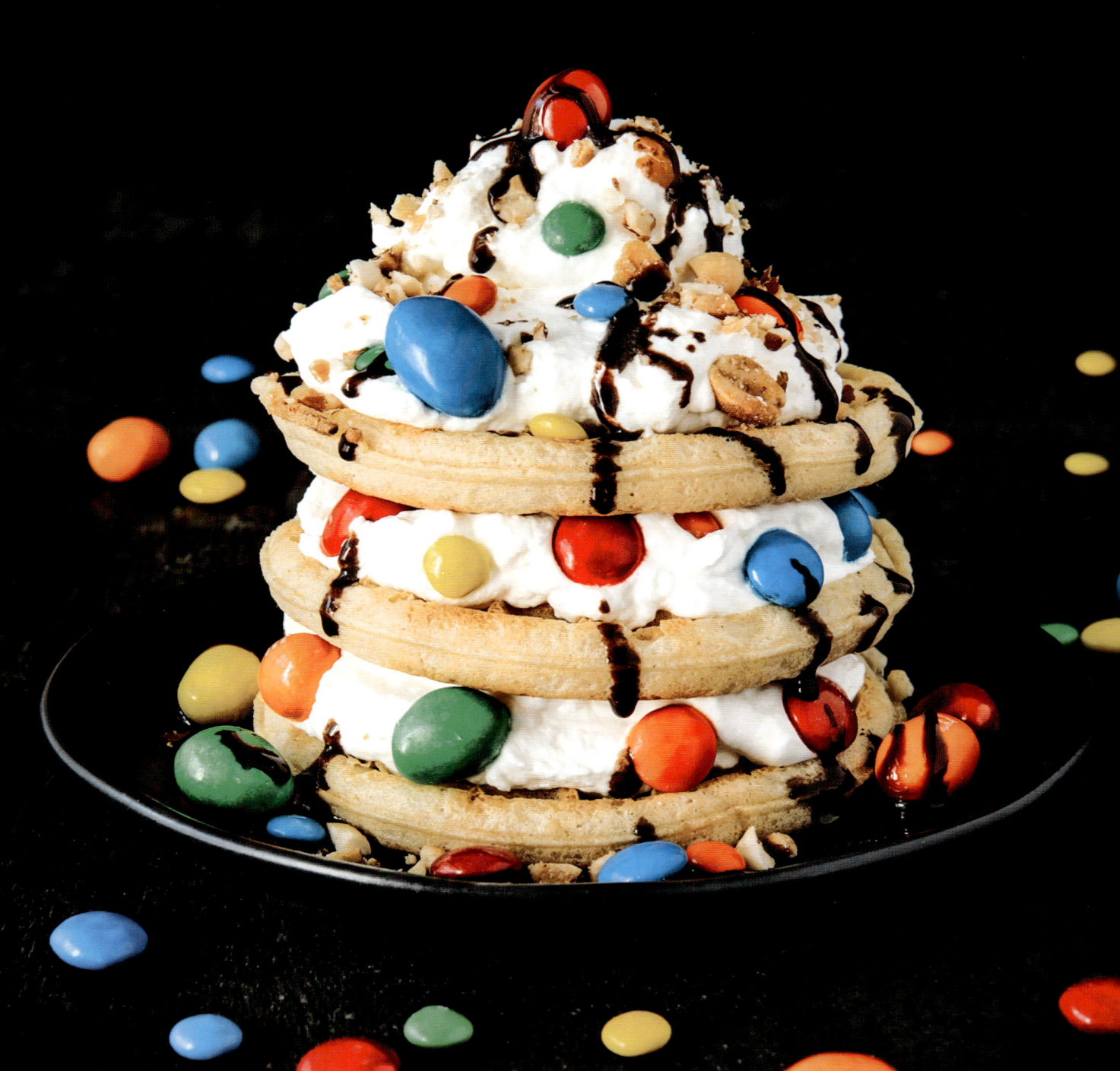

분량: 와플 선데이 4개
준비 시간: 10분
조리 시간: 30분

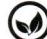 비건

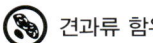 견과류 함유

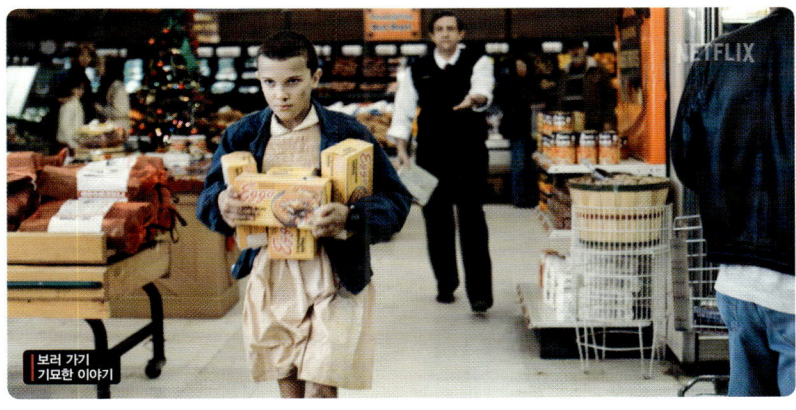

꿀 2큰술
볶은 가염 땅콩 1컵
(견과류 알레르기일 경우 생략 가능)
코셔 소금
곱게 다진 비터스위트 초콜릿 113g
헤비 크림 2¾컵(나눠서 사용)
사워크림 ½컵
슈거파우더 2큰술
냉동 와플 12개(일레븐이 좋아하는 에고(Eggo) 제품 추천)
서빙용 초콜릿 코팅 캔디(미니, 땅콩, 일반 캔디 등 다양하게 준비)

▶▶ 2배속

직접 만든 휘핑 크림은 항상 특별한 느낌이 들고 맛도 훨씬 좋다. 최고의 수제 휘핑 크림을 만드는 몇 가지 요령을 소개한다.
낮은 온도가 핵심 헤비 크림과 사워크림은 휘핑하기 직전에 냉장고에서 꺼낸다.
부드러운 뿔이란? 거품기를 들어 올려서 거꾸로 뒤집었을 때 묻은 크림이 부드럽게 휘어지는 정도.
휘핑 크림은 미리 만들어서 최대 8시간까지 냉장 보관할 수 있다. 내기 직전에 휘저어 거품을 더 살려주면 된다.

1. 오븐을 177°C로 예열하고 오븐 선반을 가운데 단에 설치한다. 가장자리가 있는 베이킹 시트에 유산지를 깐다.

2. 전자레인지 조리가 가능한 중형 볼에 꿀을 넣는다. 꿀이 잘 흐르는 상태가 될 때까지 강 모드로 약 30초간 돌린다. 볼에 땅콩과 꿀을 넣어서 골고루 잘 버무린다. 소금 한 꼬집으로 간을 한다.

3. 오븐에 꿀땅콩을 넣는다(볼은 깨끗하게 씻어서 4번 과정에서 다시 사용한다). 꿀이 캐러멜화되고 땅콩이 구워질 때까지 약 12분간 익힌다. 땅콩을 꺼내서 완전히 식힌다. 오븐 온도를 230°C로 높인다.

4. 3번 과정에서 씻은 볼에 초콜릿을 넣는다. 소형 냄비에 헤비 크림 ¾컵을 넣고 약한 불에 올린 다음 김이 오르기 시작할 때까지 약 2분간 가열한다. 크림을 조심스럽게 다진 초콜릿 볼에 부은 다음 초콜릿이 녹기 시작할 때까지 실온에 약 5분간 재운다. 초콜릿 소스에 소금 한 꼬집으로 간을 하고 거품기로 골고루 잘 섞는다. 덮개를 씌워서 따뜻하게 보관한다. 또는 전자레인지 조리가 가능한 중형 볼에 크림을 넣고 45초~1분간 김이 오를 정도로 데운다. 초콜릿을 볼에 넣고 그대로 5분간 재운다. 그런 다음 레시피에 따라 마저 진행한다.

5. 대형 볼(또는 거품기를 장착한 스탠드 믹서 볼)에 나머지 크림 2컵과 사워크림, 설탕을 넣는다. 거품기로 가볍게 뿔이 설 정도로 친다.

6. 원한다면 식힌 땅콩을 굵게 다진 다음 접시에 담는다. 베이킹 시트의 유산지를 제거한다. 같은 베이킹 시트에 와플을 한 켜로 담는다. 오븐에 넣어서 바삭바삭하고 뜨거워질 때까지 5~7분간 익힌다. 한 김 식힌다.

7. 거품낸 크림을 와플 하나에 바른 다음 땅콩과 초콜릿 캔디를 뿌리고 초콜릿 소스를 두른다. 두 번째 와플을 얹고 크림, 땅콩, 초콜릿 캔디, 초콜릿 소스로 같은 과정을 반복한다. 세 번째 와플을 올리고 거품낸 크림을 위에 바른다. 초콜릿 소스를 가볍게 둘러서 이리저리 라인을 만든 다음 초콜릿 코팅 캔디를 올려서 1시즌에서 조이가 거실에 걸어둔 크리스마스 조명 같은 모양을 완성한다. 나머지 재료로 같은 과정을 반복해서 선데이를 총 3개 만든다.

생강 당밀 파인애플 업사이드다운 케이크

〈기묘한 이야기〉의 상영 파티나 마라톤 감상을 할 때 딱 어울리는 다크 디저트가 있다면 바로 생강 당밀 파인애플 업사이드다운 케이크일 것이다. 화사한 파인애플 링과 새빨간 체리를 얹은 클래식한 케이크의 바로 아래에 어두운 케이크가 하나 숨어있기 때문이다.

파인애플 업사이드다운 케이크는 보통 노란색 케이크 베이스를 사용하지만 여기서는 파인애플 토핑의 단맛과 균형을 이루는 생강 당밀 케이크를 활용했다. 파인애플 토핑에 럼을 살짝 두르면 정말 맛있지만 생략해도 무방하다.

분량: 23cm 크기 케이크 1개
준비 시간: 20분
조리 시간: 1시간+식히기

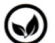 비건

1 토핑 만들기: 오븐 선반을 가운데에 설치하고 177°C로 예열한다. 링 모양 파인애플을 건져서 종이 타월로 물기를 제거한다. 25cm 크기의 무쇠용 프라이팬 또는 오븐용 팬에 버터를 넣고 중간 불에 올려서 약 3분간 가열한다. 녹인 버터 3큰술을 소형 볼에 따로 담아서 4번 과정까지 보관한다.

2 같은 팬을 중간 불에 올리고 황설탕과 럼(사용 시), 생강, 소금을 넣어서 설탕이 녹고 살짝 졸아들 때까지 거품기로 휘저어가며 약 2분간 익힌다. 불에서 내리고, 황설탕 혼합물 위에 링 모양 파인애플을 조심스럽게 모양내 올리고 가운데 빈 부분에 체리를 하나씩 놓는다. 잘게 자른 파인애플로 빈 곳을 메운다.

3 케이크 만들기: 중형 볼에 밀가루와 소금, 생강, 베이킹 소다, 베이킹 파우더, 시나몬, 정향, 너트메그를 넣고 골고루 잘 섞는다.

4 대형 볼에 당밀과 달걀, 그래뉴당, 사워크림, 우유, 남은 버터 3큰술을 넣고 거품기로 골고루 잘 섞는다. 가루 재료를 넣고 스패츌러로 딱 섞일 만큼만 접듯이 섞는다. 파인애플 위에 반죽을 붓고 스패츌러로 윗면을 평평하게 고른다.

5 오븐 가운데 단에 케이크를 넣는다. 가운데를 누르면 가볍게 다시 올라오고 이쑤시개로 가운데를 찌르면 촉촉한 부스러기가 조금 딸려 올라올 정도가 될 때까지 약 35분간 굽는다.

6 케이크를 5분 정도 식힌 다음 조심스럽게 뒤집어서 대형 접시 또는 케이크 스탠드에 얹는다. 그대로 팬을 30초 정도 잡고 있다가 조심스럽게 들어낸다. 팬에 붙어서 남아 있는 과일이나 캐러멜은 떼어내서 케이크 위에 그대로 올린다. 먹기 전에 약 30분간 완전히 식힌다. 취향에 따라 휘핑한 크림 한 덩어리를 곁들여 낸다.

토핑

파인애플 링 통조림 1캔(566g)
무염 버터 7큰술(나눠서 사용)
황설탕 ½컵
다크 럼 1작은술(생략 가능)
생강 가루 ¼작은술
코셔 소금 ¼작은술
마라스키노 체리 12개 또는 반으로 잘라서 씨를 제거한 생 빙체리 6개 분량

케이크

중력분 1¾컵
코셔 소금 1작은술
생강 가루 1½작은술
베이킹 소다 ¾작은술
베이킹 파우더 ½작은술
시나몬 가루 1작은술
정향 가루 ¼작은술
너트메그 ¼작은술
당밀 ¾컵
달걀 1개(대)
그래뉴당 ¼컵
사워크림 ⅓컵
우유 ¼컵
서빙용 휘핑크림(생략 가능)

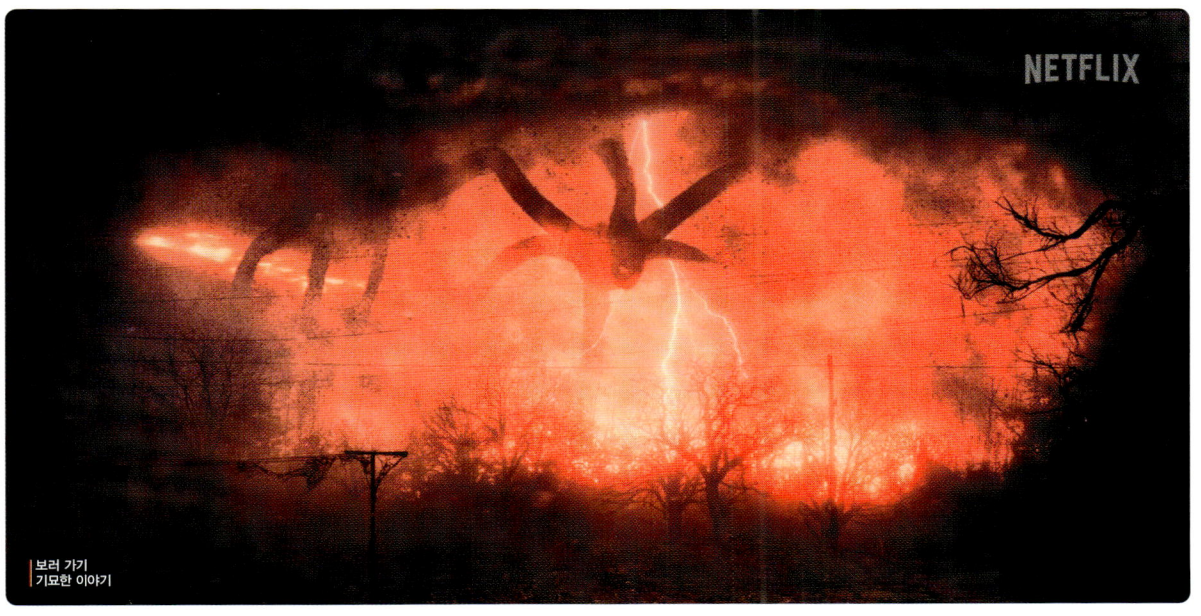

보러 가기
기묘한 이야기

상영 파티 칵테일

〈기묘한 이야기〉의 상영 파티를 무르익게 만드는 음료로는 그 자체로 악마처럼 어둡고 뒤틀린 칵테일을 추천한다. 이 드라마틱한 칵테일은 잔 바닥에 블랙베리와 라임을 넣어서 으깬 다음 스파클링 와인을 부어서 만든다.

무알코올 칵테일로 만들려면 화이트 와인과 베리 리큐어 대신 백포도 주스나 사과 주스를 사용하고, 스파클링 와인 대신 베리 탄산수나 레몬 라임 소다를 넣자.

분량: 칵테일 4잔
준비 시간: 5분

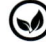 비건

그래뉴당 2작은술
블랙베리 1컵, 장식용 여분
라임 즙 1개 분량
베리 리큐어 85g
화이트 와인 56g
서빙용 차가운 스파클링 와인

1. 칵테일 셰이커에 설탕과 블랙베리 1컵, 라임 즙, 베리 리큐어를 넣는다. 머들러나 숟가락으로 블랙베리를 걸쭉하게 으깬다. 화이트 와인을 붓고 얼음을 절반 정도 채운다. 셰이커 겉면이 차갑게 느껴질 때까지 약 30초간 셰이킹한다.

2. 블랙베리 혼합물을 체에 걸러서 계량컵에 담은 후 샴페인 잔 4개에 나누어 담는다. 스파클링 와인을 부은 다음 블랙베리로 장식한다.

나만의 푸드 쇼 개최하기

요리 쇼를 보면서 '나도 저건 할 수 있겠다'고 생각한 적이 있는가? 지금이 바로 기회다! 성가신 시간 제한이나 심사가 따라붙지 않는 11가지의 맛있는 레시피의 매력에 풍덩 빠져보자.

소금, 산, 지방, 불	버터밀크 치킨 샌드위치
파이널 테이블	대구 클램차우더
어글리 딜리셔스	갈비찜
프레시, 프라이드&크리스피	세인트 루이스 토스트 라비올리
타코 연대기: 국경을 넘어	피시 타코 크로니클
길 위의 셰프들 미국	마이애미 쿠바 샌드위치
하이 온 더 호그	버지니아 햄을 넣은 베이크드 맥앤치즈
아이언 셰프	파르미지아노와 파슬리를 곁들인 중세식 버섯 오레키에테
바비큐 최후의 마스터	채소 피클 슬로와 구운 볼로냐를 곁들인 남부식 풀드 치킨 반미
셰프의 테이블	카쵸 에 페페
이즈 잇 케이크	햄버거 케이크

소금. 산. 지방. 불.

버터밀크 치킨 샌드위치

사민 노스랏은 본인의 요리 쇼인 〈소금. 산. 지방. 불〉에서 공동 작업자이자 일러스트레이터인 웬지 맥노튼과 함께 디너 파티를 위해 그 유명한 버터밀크 로스트 치킨을 만든다. 사민은 파티를 위해 닭고기에 부드러운 흰콩, 구운 채소, 톡 쏘는 샬롯 비네그레트, 잘게 부순 페타 치즈, 다양한 허브가 들어간 샐러드를 곁들였다.

이 메뉴에서 영감을 받아 소금, 지방, 산, 그리고 열을 이용한 샌드위치를 고안했다. 닭 한 마리를 통째로 굽는 대신 뼈째로 다듬은 닭 가슴살 두 개를 버터밀크와 소금에 재운 다음 촉촉하고 부드러워질 때까지 구워낸다. 그리고 한 입 크기로 썰어서 구워서 부드러운 페타 스트레드를 바른 치아바타 롤 위에 수북하게 얹은 후 부드럽게 구운 토마토와 아삭아삭하고 화사한 맛이 나는 셀러리 허브 샐러드를 얹었다.

분량: 샌드위치 4개
준비 시간: 30분+절이기+휴지하기
조리 시간: 1시간+식히기

버터밀크 치킨 재료

통 닭가슴살(뼈와 껍질째) 2개(약 907g)

코셔 소금

버터밀크 1컵

갓 갈아낸 검은 후추

토마토 로스트 재료

플럼 토마토 또는 캄파리 토마토 3개

생 타임 2줄기

올리브 오일 1큰술

코셔 소금과 갓 갈아낸 검은 후추

페타 스프레드

잘게 부순 페타 치즈 113g

껍질을 벗기고 곱게 간 마늘 1쪽 분량

라브네 ½컵

코셔 소금과 갓 갈아낸 검은 후추

물 2큰술

올리브 오일 2큰술

자타르 1큰술

셀러리 허브 샐러드

껍질을 제거한 샬롯 1개

레드 와인 식초 2작은술

코셔 소금과 갓 갈아낸 검은 후추

올리브 오일 2큰술

곱게 송송 썬 셀러리 2대 분량

굵게 다진 생 파슬리 1단(소, 약 15g) 분량

굵게 다진 생 딜 1단(소, 약 15g) 분량

반으로 가른 치아바타 롤 4개

마무리용 올리브 오일

껍질을 제거한 마늘 1쪽

1. **닭고기 손질하기:** 종이 타월로 닭 가슴살을 두드려서 물기를 제거한 다음 소금을 골고루 뿌려서 간을 한다. 실온에서 30분간 재운다. 계량컵에 버터밀크와 소금 1 큰술을 잘 섞는다. 대형 지퍼백에 닭고기를 넣고 버터밀크를 붓는다. 기포를 최대한 없애면서 지퍼백을 밀봉한다. 가볍게 주물러서 닭고기에 버터밀크가 골고루 묻도록 한다. 냉장고에 하룻밤 동안 재운다.

2. **닭고기와 토마토 굽기:** 조리하기 1시간 전에 닭고기를 냉장고에서 꺼낸다. 오븐 선반을 3단 중 가운데, 가장 아래 단에 하나씩 설치하고 232°C로 예열한다. 가장자리가 있는 베이킹 시트에 유산지를 깐다. 토마토의 심을 제거한 다음 1.3cm 두께로 썬다. 베이킹 시트에 토마토와 타임 줄기를 담는다. 토마토에 올리브 오일을 드르고 소금과 후추로 간을 한다. 닭 가슴살을 꺼내서 버터밀크를 최대한 털어낸 다음 오븐 조리가 가능한 중형 프라이팬에 담는다.

3. 닭고기를 오븐 가운데 단에 넣고 껍질이 완전히 노릇노릇해지고 고기가 완전히 익을 때까지 약 30분간 굽는다. 토마토는 낮은 단에 넣고 아주 부드러워지고 군데군데 그슬릴 때까지 약 30분간 굽는다. 토마토와 닭고기를 꺼내서 실온에 만질 수 있을 정도로 식을 때까지 약 10~15분간 둔다.

4. **페타 스프레드 만들기:** 중형 볼에 페타 치즈와 마늘, 라브네, 소금과 후추 한 꼬집씩을 넣고 포크로 으깨가면서 잘 섞는다. 물과 올리브 오일을 넣어서 잘 섞는다. 페타 스프레드는 펴 바를 수 있는 농도가 되어야 하므로 올리브 오일과 물을 1작은술씩 넣어가면서 점도를 조절한다. 자타르를 넣어서 잘 섞는다.

5. **셀러리 허브 샐러드 만들기:** 샬롯을 결 반대 방향으로 곱게 채 썬 다음 중형 볼에 넣는다. 식초와 소금 한 꼬집, 후추 한 꼬집을 넣어서 골고루 버무린다. 그대로 10분간 재운다. 올리브 오일을 넣어서 잘 섞은 다음 셀러리와 파슬리, 딜을 넣는다. 잘 버무린 다음 소금과 후추로 간을 맞춘다.

6. **샌드위치 만들기:** 브로일러에 선반을 열원에서 15cm 정도 떨어진 곳에 설치한 다음 예열한다. 롤에 올리브 오일을 두르고 단면이 위로 오도록 브로일러에 넣어 살짝 구워질 정도로 1~2분간 가열한다(브로일러마다 차이가 있으니 잘 지켜봐야 한다). 롤의 단면에 마늘을 문지른다.

7. 식은 닭에서 가슴살과 껍질을 떼어낸 다음 살코기를 한 입 크기로 찢는다. 롤의 단면에 페타 스프레드를 바르고 구운 토마토와 닭고기, 셀러리 허브 샐러드를 얹는다. 나머지 롤을 얹어서 완성한다.

> "소금, 산, 지방, 불. 음식을 완성할 수도
> 망가뜨릴 수도 있는 오직 네 가지의 기본 요소다."
>
> –사민 노스랏

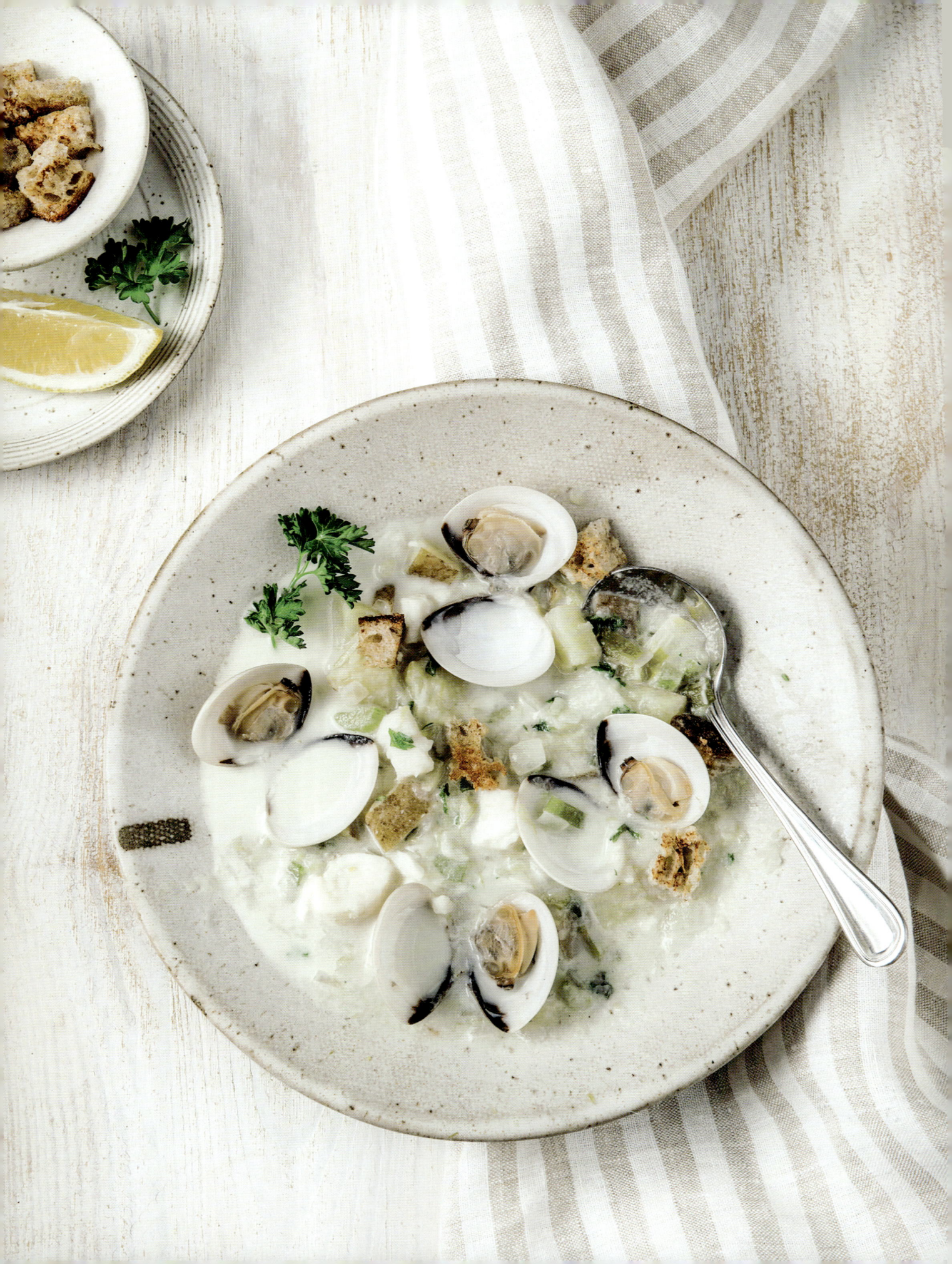

파이널 테이블
글로벌 요리 대결

대구 클램차우더

〈파이널 테이블〉 시즌의 마지막 에피소드에서 네 명의 참가자는 두 시간 안에 아홉 명의 유명한 요리 심사위원에게 본인의 자리를 확보할 수 있는 요리, 사회자인 앤드류 놀튼의 표현에 따르면 '전설을 만들어낼 요리'를 완성해야 했다. 시즌 1의 우승을 차지한 티모시 홀링스워스 셰프는 본인의 레스토랑 오티움에서 유명해진 레시피인 은대구와 맛조개, 대합, 감자 무슬린, 리크 재, 태운 파속 식물로 구성된 요리를 선보였다.

여기서는 홀링스워스 셰프의 수상 경력에 빛나는, 차우더에서 영감을 받은 이 요리에서 착안하여 레스토랑에서나 맛볼 수 있는 아래의 훌륭한 조개 대구 차우더를 만들어냈다. 조개를 따로 요리하면 수제 조개 육수가 완성되기 때문에 시판 육수나 대합 주스에 기대지 않아도 된다. 차우더에는 보통 오이스터 크래커를 곁들이지만 여기서는 올드 베이 시즈닝을 살짝 뿌린 버터 크루통을 만들었다. 이런 수제로 들인 노력이 맛있는 식사에 〈파이널 테이블〉다운 풍성함을 더해준다.

분량: 4인분 **준비 시간:** 2시간 **조리 시간:** 1시간

대합 1.35kg
사워도우빵 또는 시골빵 3장 (약 1.3cm 두께)
식용유 2큰술
무염 버터 4큰술(나눠서 사용)
코셔 소금과 갓 갈아낸 검은 후추
올드 베이 시즈닝 ½작은술
리크 1대(대)
유콘 골드 감자 3개(중, 총 약 680g)
생 타임 2줄기
월계수 잎 1장
껍질을 벗긴 마늘 2쪽
껍질을 벗기고 곱게 다진 양파 1개 분량
화이트 와인 또는 드라이 베르무트 ⅓컵
곱게 송송 썬 셀러리 3대 분량(생략 가능)
대구 필레 680g
헤비 크림 1¼컵
레몬 1개
곱게 다진 생 파슬리 1단(소, 약 15g)

1 대형 볼에 조개를 넣고 찬물을 잠기도록 붓는다. 실온에서 약 20분간 그대로 둔다. 조개를 제거한 다음 채반에 밭친다. 모래가 빠져 나온 물을 버리고 볼을 깨끗하게 씻는다. 같은 볼에 조개를 넣고 깨끗한 물을 잠기도록 부어서 물을 20분 간격으로 갈아주며 흙모래가 전혀 나오지 않을 때까지 같은 과정을 반복한다(약 1시간 정도가 소요된다).

2 조개를 해감하는 동안 빵을 2.5cm크기로 뜯는다. 대형 팬에 오일과 버터 2큰술을 넣고 중간 불에 올려서 버터가 녹을 때까지 약 2분간 가열한다. 뜯은 빵을 넣고 소금과 후추 한 꼬집씩으로 간을 한다. 가끔 휘저으면서 빵이 노릇노릇하고 바삭바삭해질 때까지 5~7분간 굽는다. 크루통에 올드 베이 양념을 뿌린 다음 향이 올라올 때까지 약 30초간 가열한다. 접시에 크루통을 담고 실온에 보관한다.

3 리크에서 짙은 초록색 부분을 제거한 다음 길게 반으로 자른다. 절반 분량은 반달 모양으로 곱게 송송 썬다. 중형 볼에 반달 모양의 리크를 넣고 찬물을 잠기도록 붓는다. 손가락으로 휘저어가면서 흙모래를 제거한 다음 리크만 건져서 접시에 담는다. 볼을 깨끗하게 씻은 다음 차가운 찬물을 채운다. 감자를 문질러 씻은 다음 2cm 크기로 썰어서 볼에 넣고 찬물을 잠기도록 붓는다.

≫ 다음 장에 계속

≫ 대구 클램차우더 레시피 이어서

4 대형 냄비에 손질한 조개와 타임, 월계수 잎, 찬물 4½컵을 붓는다. 마늘 하나는 으깨고 나머지는 곱게 다진다. 으깬 마늘은 조개 냄비에 넣는다. 중간 불에 올려서 한소끔 끓인 다음 뚜껑을 닫고 조개가 모두 입을 벌릴 때까지 5~10분간 익힌다. 불에서 내린다.

5 그물국자로 입을 벌린 조개를 건져서 대형 볼에 담는다(입을 벌리지 않은 조개는 꺼내서 버린다). 조개 육수를 고운 체에 걸러서 중형 볼이나 내열용 대형 계량컵에 담고 향신료 건더기는 제거한다(조개 국물은 약 4컵 정도가 나와야 한다). 조개는 ⅓정도만 껍데기째로 두고 나머지는 살점만 발라내서 1.3cm 크기로 썬다.

6 냄비를 깨끗하게 씻어서 스토브에 올리고 나머지 버터 2큰술을 넣는다. 중간 불에 올려서 버터를 녹인 다음 다진 마늘과 양파, 리크를 넣는다. 소금과 후추로 간을 한 다음 부드러워질 때까지 5~6분간 익힌다. 와인 또는 베르무트(사용 시)를 붓고 거의 증발할 때까지 약 2분간 익힌다.

7 같은 냄비에 셀러리와 감자, 조개 국물을 넣는다. 강한 불에 올려서 한소끔 끓인다. 중간 불로 낮춘 다음 감자가 부드러워질 때까지 약 12분간 익힌다.

8 그동안 대구를 종이 타월 등으로 두드려서 물기를 제거한 다음 5cm 크기로 썬다. 같은 냄비에 익힌 조개와 대구, 헤비 크림을 넣는다. 중간 불에 올려서 대구가 반투명해지고 조개가 따뜻해질 때까지 2~3분간 익힌다. 불에서 내리고 소금과 후추로 간을 맞춘다.

9 절반 분량의 레몬에서 제스트를 곱게 갈아 차우더에 넣고 잘 섞는다. 절반 분량의 파슬리를 넣어서 잘 섞는다.

10 차우더를 그릇 4개에 나누어 담고 크루통과 나머지 파슬리를 뿌려 장식한다.

어글리 딜리셔스
UGLY DELICIOUS

갈비찜

5~7.5cm 길이로 썬 소갈비 1.8kg

적양파 2개(중)

껍질을 벗긴 배 1개(소)

간장 ¾컵

황설탕 ¼컵

꿀 ¼컵

맛술 ½컵

레드 와인 ½컵(무알코올로 만들려면 사과 주스로 대체)

볶은 참기름 1큰술

코셔 소금과 갓 갈아낸 검은 후추

조리용 식용유

으깬 마늘 5쪽 분량

껍질을 벗기고 얇게 저민 생 생강 1톨 (2.5cm 크기) 분량

저염 닭육수 2컵

당근 3~4개(약 340g)

유콘 골드 감자 3개(약 340g)

무 1개(중, 약 340g)

자스민 쌀 2컵

물 2컵

코셔 소금 1작은술

곱게 송송 썬 실파 4대 분량

잣 ½컵

데이비드 장 셰프는 본인의 쇼 〈어글리 딜리셔스〉 중 가정식을 주제로 한 에 피소드에서 아내에게 갈비찜을 만들어준다. 그런 다음 친구인 피터 미한과 함 께 버지니아로 여행을 떠나 장 가족의 추수감사절 저녁 식사 준비를 돕는다. 데이비드와 어머니 셰리는 그 7- 도착한 후 함께 인근 H마트에서 장을 보는데, 여기서 셰리는 갈비찜에는 떡을 넣지 않는다고 단호하게 말한다.

갈비찜에서 영감을 받은 아래 레시피는 진하고 달콤하면서 감칠맛이 넘치는 소스가 특징이며 떡 대신 부드럽게 익은 감자와 당근, 무가 들어간다. 밥에 고 기를 올리고 실파와 잣을 뿌려 먹어보자.

분량: 4인분
준비 시간: 40분+불리기 30분
조리 시간: 4시간

 견과류 함유

1 대형 볼에 찬물을 붓고 소갈비를 푹 담가서 30분간 둔다. 채반에 받쳐서 찬물 에 헹군다.

2 중형 냄비에 물을 반 정도 차우고 한소끔 끓인다. 소갈비를 넣고 5분간 데친다. 소갈비를 건진 다음 다시 물을 끓여서 5분간 데치기를 2회 더 반복한 후 소갈 비의 물기를 완전히 제거한다.

3 소갈비를 데치는 동안 양파의 껍질을 벗기고 반으로 썬다. 위아래 꼭지를 제거 하지 않은 채로 2.5cm 크기의 웨지 모양으로 썬다. 배는 상자 강판의 굵은 면 을 이용해서 굵게 간다(총 약 ¾컵이 나와야 한다).

4 중형 볼에 간장과 황설탕, 꿀, 맛술, 레드 와인, 참기름, 배 간 것을 넣고 거품기 로 잘 휘저어서 설탕을 녹인다. 7번 과정에 사용할 때까지 그대로 둔다.

5 오븐을 204℃로 예열하고 선반을 가운데 단에 설치한다. 갈비에 소금과 후추 로 골고루 간을 한다. 대형 더치오븐에 식용유 1큰술을 두르고 중강 불에 올 려서 가열한다. 갈비를 너무 꽉 차지 않도록 적당량씩 나눠서 더치오븐에 넣는다. 자주 뒤집어가면서 골고루 노릇노릇해지도록 10~12분간 지진다. 접시에 옮겨 담는 다. 필요하면 식용유를 1큰술씩 추가하면서 나머지 갈비로 같은 과정을 반복한다.

≫ 다음 장에 계속

> **▶▶ 2배속**
>
> 갈비를 다음 날 먹을 계획이라면 10번 과정 이후 그물 국자를 이용하여 갈비와 채소를 건져낸 다음 찜 국물과 갈비, 채소를 각각 따로 보관한다. 내기 전에 뼈에서 갈비살을 발라낸 다음 뼈 없는 갈비살과 채소, 국물을 잘 섞는다. 중간 불에 올려서 데운 다음 소금과 후추로 간을 맞춰서 낸다.

》 갈비찜 레시피 이어서

6 갈비를 전부 노릇노릇하게 지지고 나면 빈 더치 오븐에 식용유 1큰술과 양파, 마늘, 생강을 넣는다. 중간 불로 낮춘다. 바닥에 달라붙은 파편을 긁어내면서 양파가 부드러워질 때까지 5~7분간 볶는다.

7 더치 오븐에 갈비와 고인 육즙을 모두 넣는다. 남겨둔 찜용 국물과 닭 육수를 붓는다. 중강 불로 높여서 한소끔 끓인다. 불에서 내린다. 오븐에 넣고 갈비가 적당히 부드러워질 때까지 약 1시간 동안 졸인다.

8 그동안 당근과 감자, 무를 깨끗하게 문질러 씻는다. 당근과 무의 껍질을 벗긴 다음 2.5cm 크기로 썬다. 감자는 2.5cm 크기로 썬다.

9 갈비찜을 오븐에서 꺼낸다. 오븐 온도를 177°C로 낮춘다. 뚜껑을 열고 당근과 감자, 무를 넣어서 잘 섞는다. 다시 오븐에 넣고 갈비와 채소가 아주 부드러워질 때까지 약 1시간 정도 익힌다.

10 그물 국자로 갈비와 채소를 건져서 대형 접시에 옮겨 담고 덮개를 씌워서 따뜻하게 보관한다. 마늘과 생강은 제거한다. 찜 국물을 한소끔 끓인 다음 중강 불로 낮춘다. 소스가 살짝 졸아들어서 주걱 뒷면에 묻어날 때까지 약 10분 정도 졸인다. 맛을 보고 소금과 후추로 간을 맞춘다. 취향에 따라 갈비에서 뼈를 제거한 다음 갈비와 채소를 다시 국물에 넣는다. 뚜껑을 닫아서 따뜻하게 보관한다.

11 중형 냄비에 쌀과 물, 소금을 넣어서 잘 섞는다. 한소끔 끓인 다음 뚜껑을 닫고 약한 불로 낮춘 다음 17분간 익힌다. 냄비를 불에서 내리고 5분간 뜸을 들인다. 뚜껑을 열고 포크로 밥을 고르게 푼다.

12 갈비와 채소, 찜 국물에 밥을 곁들여 낸다. 실파와 잣을 뿌려 장식한다.

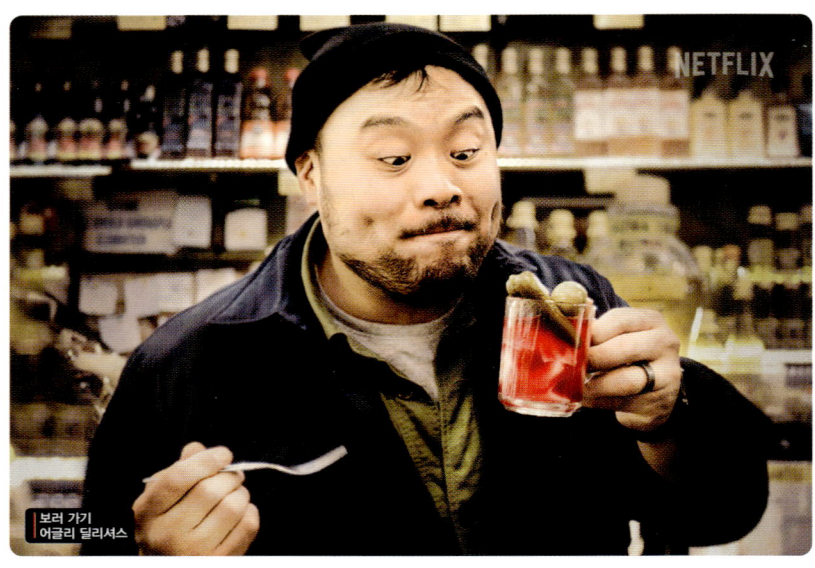

보러 가기
어글리 딜리셔스

프레시, 프라이드 & 크리스피

세인트 루이스 토스트 라비올리

티라브(T-Rav)라고도 불리는 토스트 라비올리는 세인트루이스를 대표하는 요리다. 〈프레시, 프라이드&크리스피〉에서 이곳을 방문했을 때 진행자인 데이엠 드롭스는 지아스 온 더 힐의 닉 치오디니가 만든 구운 소고기 라비올리를 맛봤다. 닉은 데이엠을 위해서 소고기 라비올리를 준비했지만, 좋아하는 생 라비올리라면 무엇이든 사용해도 좋다.

또한 지아스에서는 상업용 튀김기를 사용하지만 대형 더치 오븐과 튀김용 온도계만 있으면 레스토랑 수준의 결과물을 만들어낼 수 있다. 전문가로서 팁을 주자면, 라비올리를 한 번에 너무 많이 넣고 튀기지 않는 것이 중요하다. 기름의 온도가 너무 낮아져서 라비올리가 천천히 익으며 기름을 많이 먹게 될 수 있다. 또한 다음 라비올리를 넣기 전에 기름의 온도가 다시 올라갈 때까지 기다린다. 모든 라비올리를 정확한 온도에서 튀겨야 데이엠이 마음에 들어 했던 짙게 노릇노릇해진 티라브를 만들 수 있다.

분량: 애피타이저 4인분 **준비 시간:** 30분+차갑게 식히기 **조리 시간:** 35분

파르미지아노 레지아노 치즈 28g (나눠서 사용)

생 라비올리 453g

중력분 ½컵

달걀 1개(대)

코셔 소금과 갓 갈아낸 검은 후추

마른 빵가루 1컵

이탤리언 시즈닝 1½작은술

마늘 파우더 ½작은술

튀김용 식용유

마리나라 소스 2컵

생 바질 1단(소, 약 15g, 생략 가능)

1. 파르미지아노 레지아노 치즈는 곱게 간다(갈아낸 치즈는 약 ¾컵이 되어야 한다). 라비올리는 봉지에서 꺼내 필요하면 조심스럽게 서로 붙은 부분을 떼어낸다. 가장자리가 있는 베이킹 시트에 유산지를 깐다.

2. 넓은 중형 볼 또는 파이 그릇에 밀가루를 담는다. 얕은 중형 볼에 달걀을 가볍게 풀어서 넣은 다음 소금과 후추를 한 꼬집씩 넣어 간을 한다. 세 번째 중형 볼에 빵가루와 이탤리언 시즈닝, 마늘 파우더, 파르미지아노 치즈 ⅔컵을 넣어서 잘 섞는다.

3. 라비올리를 적당량씩 나눠서 밀가루 볼에 넣고 골고루 묻힌 다음 달걀 볼에 넣어서 골고루 묻힌다. 라비올리를 한 번에 하나씩 건져서 여분의 달걀물을 털어낸 다음 빵가루 볼에 넣는다. 가볍게 눌러서 빵가루를 골고루 묻힌다. 튀김옷을 입힌 라비올리를 준비한 베이킹 시트에 담는다. 나머지 라비올리로 같은 과정을 반복한 다음 튀김용 오일을 가열하는 동안 냉동실에 최소 15분 정도 넣어서 단단하게 굳힌다.

4. 대형 더치 오븐에 식용유를 5cm 깊이로 부은 다음 중강 불에 올려서 177°C까지 가열한다. 가장자리가 있는 베이킹 시트에 식힘망을 얹거나 종이 타월을 깐다.

5. 튀김옷을 입힌 라비올리를 적당량씩 덜어서 튀김 오일에 넣고 부풀어서 노릇노릇해질 때까지 한 면당 2~3분씩 튀긴다. 라비올리를 건져서 준비한 베이킹 시트에 얹은 다음 소금으로 간을 한다. 튀김 오일을 다시 177°C로 가열한 다음 나머지 라비올리로 같은 과정을 반복한다.

6. 라비올리를 튀기는 동안 소형 냄비에 마리나라를 넣고 중약 불에 올려서 따뜻하게 데운다.

7. 취향에 따라 남겨둔 파르미지아노 2큰술과 곱게 채 썬 바질을 뿌려서 장식한다. 따뜻한 마리나라 소스를 곁들여서 라비올리를 찍어 먹는다.

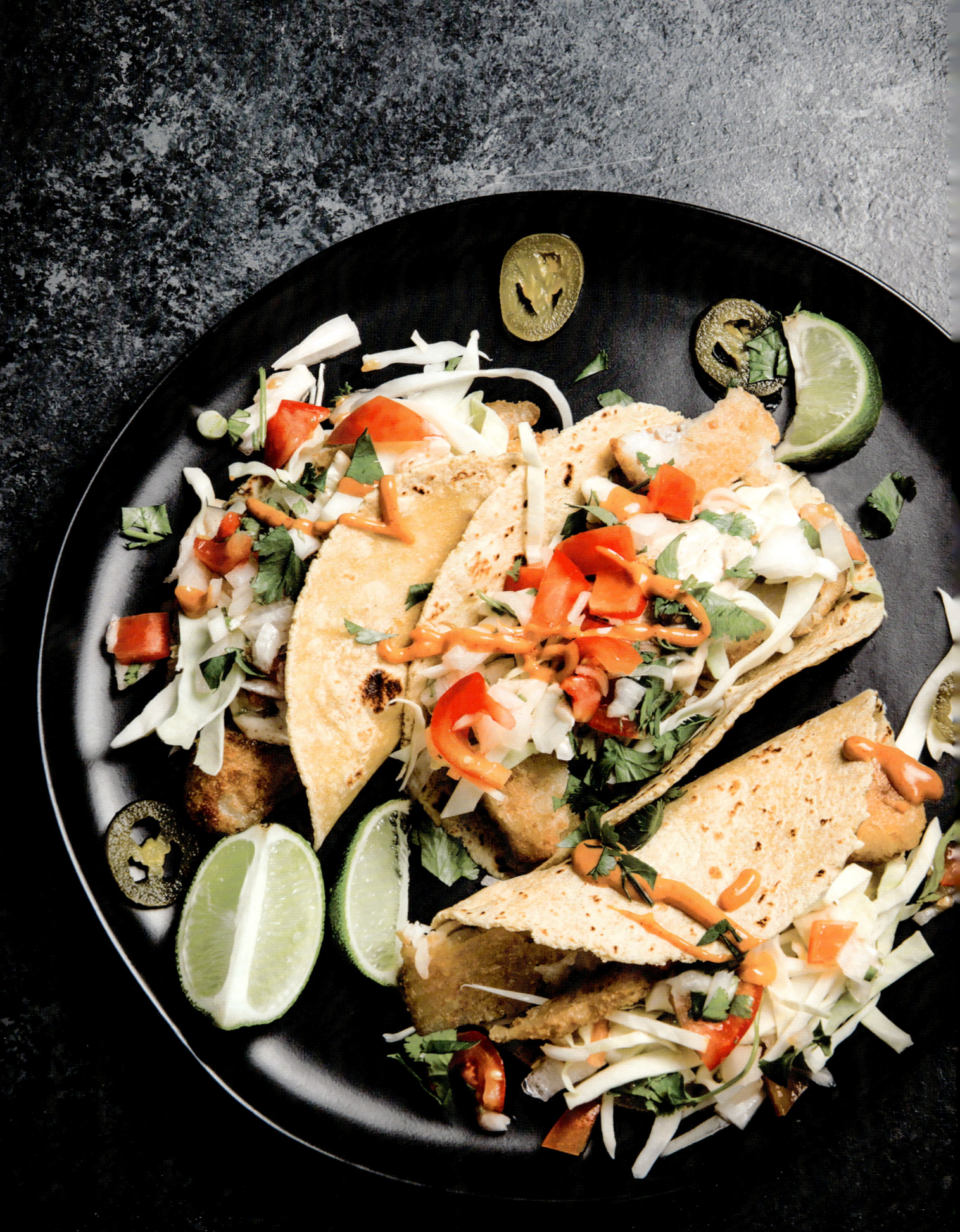

타코 연대기
국경을 넘어

피시 타코 크로니클

타코 크로니클에서는 요리하는 셰프와 타코에 열광하는 고객 모두의 렌즈를 통해 다양한 스타일의 타코에 얽힌 풍부하고 다채로운 역사를 살펴본다. 시즌 2의 7화에서는 요리 현미경을 통해 타코 데 페스카도를 살펴본다. 시청자는 지역에 따라 다양하게 달라지는 이 생선 타코의 스타일과 사용하는 튀김옷이 일본의 영향을 받았다는 사실을 배울 수 있다.

여기서 새롭게 익힌 타코에 대한 지식을 이용해 정말 맛있는 생선 타도를 만들었다. 가벼운 일본식 덴푸라 스타일 맥주 반죽을 이용해 튀겨낸 신선한 생선에 곱게 채 썬 양배추와 살사 멕시카나, 마요네즈, 라임, 핫소스라는 고전적인 토핑을 가미한 것이다.

분량: 12개 준비 시간: 20분 조리 시간: 45분

녹색 양배추 1통(소, 약 226g)
심을 제거하고 곱게 다진 토마토 3개 (중) 분량
곱게 다진 양파 1개(소) 분량
곱게 다진 생 고수 1단(소, 약 28g)
웨지로 썬 라임 2개 분량
코셔 소금과 갓 갈아낸 검은 후추
마요네즈 ½컵
치폴레 칠리 파우더 ¼작은술
대구, 명태, 마히마히 등 살이 탄탄한 흰살 생선 680g
중력분 1½컵(나눠서 사용)
라이트 맥주 1컵
튀김용 식용유
옥수수 토르티야 12장(15cm)
서빙용 할라페뇨 피클(생략 가능)
서빙용 멕시코 핫 소스(생략 가능)

1. 양배추 3컵을 아주 곱게 채 썬다(남은 양배추는 다른 요리에 사용한다).

2. 중형 볼에 토마토와 양파, 절반 분량의 고수를 넣는다. 소금과 라임 웨지 2개 분량의 즙으로 간을 한다. 잘 저어서 섞는다. 소형 볼에 마요네즈와 치폴레 칠리 파우더, 소금과 후추 한 꼬집씩을 넣고 잘 섞는다.

3. 생선을 종이 타월로 두드려서 물기를 제거한 다음 넓이 2.5cm에 길이 10cm 크기로 썬다. 접시에 밀가루 ½컵을 담아서 따로 둔다. 얕은 중형 볼에 남은 밀가루 1컵과 소금 1작은술을 넣고 후추를 몇 번 갈아 뿌려서 거품기로 잘 섞는다. 맥주를 천천히 고르게 부어서 딱 섞일 만큼만 휘젓는다(너무 많이 섞지 않는다).

4. 대형 더치 오븐에 식용유를 5cm 깊이로 붓고 177°C로 가열한다. 가장자리가 있는 베이킹 시트에 식힘망을 얹는다.

5. 오일을 가열하는 동안 중형 무쇠 프라이팬을 강불에 올린다. 옥수수 토르티야를 적당량씩 넣고 따뜻하고 말랑하면서 군데군데 노릇해질 때까지 한 면당 약 30초씩 굽는다. 따뜻하게 구운 트르티야를 쿠킹 포일에 싼 다음 나머지 토르티야로 같은 과정을 반복한다.

6. 튀김용 식용유가 177°C가 되면 생선에 소금으로 간을 한다. 한 번에 4~5개씩 접시에 넣고 밀가루를 가볍게 묻힌 다음 여분의 가루기를 털어낸다. 생선을 건져서 튀김옷 반죽 볼에 넣는다. 생선을 건져서 여분의 반죽을 털어내고 뜨거운 식용유에 넣는다. 중간에 한 번 뒤집으면서 부풀고 노릇노릇해질 때까지 한 면당 1~2분씩 튀긴다. 건져서 식힘망에 얹고 소금으로 간을 한다. 나머지 생선과 튀김옷으로 같은 과정을 반복한다.

7. 식탁에 생선 튀김과 따뜻한 토르티야, 양배추, 살사 멕시카나, 치폴레 마요네즈를 각각 따로 차린다. 라임을 뿌리고 취향에 따라 할라페뇨 피클 또는 핫소스를 더해 먹도록 한다.

마이애미 쿠바 샌드위치

"쿠바 샌드위치는 마치 입안에서 풍미가 폭발하는 것과 같다." 〈길 위의 셰프들〉 마이애미편에 등장한 루이스 갈린도의 멜리사 엘리아스가 남긴 말이다. 루이스 갈린도의 쿠바 샌드위치는 버터를 넉넉하게 바른 빵에 구운 돼지 목살, 얇게 저민 달콤한 햄, 스위스 치즈, 옐로우 머스터드, 사워 피클을 넣어서 맛있게 만든다.

이 책에서는 오랫동안 익혀야 하는 전통적인 로스트 포크 대신 간단하게 재워서 만드는 돼지고기 안심을 사용한다. 또한 프라이팬 두 개로 DIY 샌드위치 프레스를 만드는 방법도 함께 실었다. 녹진한 스위스 치즈가 달콤한 햄과 새콤한 피클, 넉넉하게 바른 버터와 머스터드를 아름답게 조화시킨다. 우리는 여기에 허브와 마늘을 넣은 치미추리 소스가 아주 잘 어울린다고 생각하지만, 얼마든지 생략 가능하다.

분량: 샌드위치 4개
준비 시간: 15분+재우기 30분
조리 시간: 1시간

로스트 포크

곱게 간 마늘 2쪽(대) 분량
갓 짠 오렌지 주스 ⅓컵
갓 짠 라임 즙 2큰술
올리브 오일 ¼컵
코셔 소금 1작은술
말린 오레가노 가루 1작은술
쿠민 가루 ½작은술
갓 갈아낸 검은 후추 ½작은술
돼지고기 안심 453g

쿠반 샌드위치 롤 또는 히어로 롤 4개 (20~25cm 길이)
사워 딜 피클 4개, 서빙용 여분
실온의 부드러운 무염 버터 4큰술
옐로우 머스터드 ½컵
치미추리 ¼컵(생략 가능)
얇게 저민 델리 햄 453g
얇게 저민 스위스 치즈 226g
조리용 식용유

보러 가기
길 위의 셰프들: 미국

1 **로스트 포크 만들기**: 얕은 중형 볼에 마늘과 오렌지 주스, 라임 즙, 올리브 오일, 소금, 오레가노, 쿠민, 후추를 넣는다. 거품기로 잘 섞는다. 돼지고기 안심을 종이 타월 등으로 두드려서 물기를 제거한 다음 절임액에 넣고 골고루 잘 묻힌다. 랩을 씌워서 밀봉한 다음 실온에 30분간 재운다.

2 오븐을 190℃로 예열하고 가운데 단에 선반을 설치한다. 가장자리가 있는 베이킹 시트에 쿠킹 포일을 깐다. 돼지고기 안심을 준비한 베이킹 시트에 담고 그 위에 절임액을 두른다. 오븐에 넣고 조리용 온도계로 가장 두꺼운 부분을 찌르면 60℃가 될 때까지 약 30분간 굽는다.

3 안심을 오븐에서 꺼낸 다음 도마에 얹고 포일을 씌운다. 약 10분간 휴지한 다음 얇게 어슷 썬다.

4 **샌드위치 만들기**: 샌드위치용 빵을 길게 반으로 가른다. 피클 4개를 길게 저민다. 빵의 겉면에 부드러운 실온의 버터를 1큰술씩 고르게 펴 바른다. 버터를 바른 부분이 아래로 가도록 깨끗한 작업대에 얹는다. 롤빵의 자른 면에 머스터드를 1큰술씩 펴 바른다. 머스터드 위에 치미추리(사용 시)를 1큰술씩 펴 바른다. 햄을 골고루 나눠서 얹은 다음 피클을 올린다. 저민 로스트 포크를 올리고 도마에 흐른 육즙을 그 위에 두른다. 로스트 포크 위에 스위스 치즈를 올리고 샌드위치를 닫는다.

5 묵직한 대형 프라이팬의 바닥 부분을 쿠킹 포일로 싼다. 두 번째 대형 팬에 식용유를 약간 두르고 중간 불에 올려 달군다. 샌드위치 2개를 프라이팬에 올리고 바닥에 포일을 싼 프라이팬을 그 위에 올려서 누른다. 샌드위치 바닥 부분이 노릇노릇해질 때까지 약 5분간 굽는다. 샌드위치를 뒤집어서 다시 꾹 눌러가며 반대쪽도 노릇노릇해지고 치즈가 녹을 때까지 약 5분간 굽는다. 나머지 샌드위치로 같은 과정을 반복한다. 샌드위치를 반으로 썰어서 여분의 피클을 곁들여 낸다.

"최고의 음식은 길 위에 있다. 믿을 수 없을 정도로 진하고 다양하며 풍미가 폭발한다."

-오프닝 멘트

하이 온 더 호그
흑인 음식은 어떻게 미국을 바꿔 놓았는가?

버지니아 햄을 넣은 베이크드 맥앤치즈

〈하이 온 더 호그〉의 세 번째 에피소드에서 진행자 스티븐 새터필드는 버지니아의 몬티첼로로 여행을 떠나 미국 요리의 정석에 기여한 노예 출신인 셰프 제임스 헤밍스의 마카로니 파이, 즉 지금은 우리가 맥앤치즈라고 부르는 요리에 대해 배운다.

헤밍스가 살던 시대의 마카로니 파이를 그대로 재현한 아래의 맥앤치즈는 베샤멜 소스 대신 버터와 치즈에 익힌 파스타를 켜켜이 쌓아 만들었다. 또한 헤밍스 시대는 물론 지금도 인기가 높은 재료인 버지니아 햄을 깍둑 썰어서 넣었다. 물론 약간 현대적인 풍미도 가미했다. 진하고 톡 쏘는 맛의 크림치즈는 소스가 잘 유화될 수 있도록 돕고, 다진 실파는 씹는 맛을 선사한다.

분량: 4인분
준비 시간: 20분
조리 시간: 45분

무염 버터 4큰술, 틀용 여분
우유 2¼컵(나눠서 사용)
작은 쉘 파스타 340g
곱게 송송 썬 실파 3대 분량
1.3cm 크기로 썬 버지니아 햄 170g
굵게 간 샤프 체다 치즈 226g
크림치즈 56g
코셔 소금과 갓 갈아낸 검은 후추
서빙용 핫소스(생략 가능)

1. 오븐을 177℃로 예열하고 선반을 가운데 단에 설치한다. 20cm 크기의 정사각형 베이킹 그릇에 버터를 가볍게 바른다. 버터 4큰술 분량을 잘게 썬다.

2. 대형 냄비에 소금 간을 한 물을 2리터 붓고 한소끔 끓인다. 우유 2컵과 파스타를 넣는다. 파스타를 봉지의 안내에 따라 알 덴테로 삶는다. 파스타를 건져서 채반에 밭친다.

3. 준비한 베이킹 그릇에 ⅓ 분량의 파스타를 넣는다. ⅓ 분량의 실파와 햄, 갈아낸 치즈, 버터를 얹는다. 절반 분량의 크림치즈를 군데군데 올린다. 소금과 후추를 한 꼬집씩 뿌린다. ⅓ 분량의 파스타와 실파, 햄, 치즈, 버터로 같은 과정을 반복한다. 나머지 크림치즈를 군데군데 올린다. 소금과 후추로 간을 한다. 나머지 파스타와 실파, 햄, 치즈, 버터를 얹는다. 나머지 우유 ¼컵을 위에 붓는다.

4. 베이킹 그릇에 쿠킹 포일을 씌워서 밀봉한다. 오븐에 넣는다. 치즈가 녹고 마카로니 앤 치즈의 가장자리가 보글보글 끓을 때까지 25~30분간 굽는다.

5. 오븐에서 꺼낸다. 5분간 재운 다음 포일을 벗기고 조심스럽게 골고루 잘 섞는다. 취향에 따라 핫소스를 조금 뿌려서 낸다.

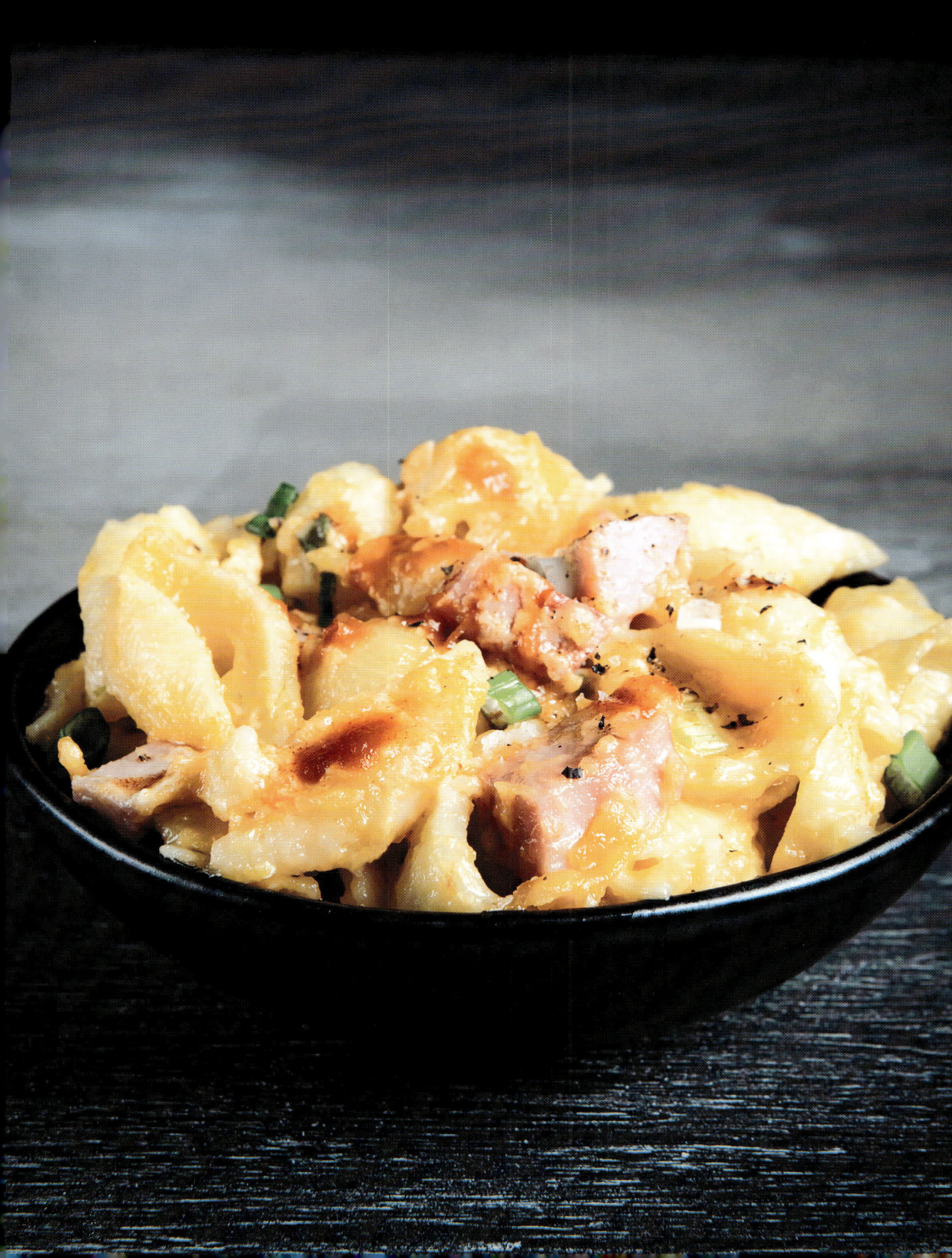

아이언 셰프
레전드에 도전하라

파르미지아노와 파슬리를 곁들인 중세식 버섯 오레키에테

〈아이언 셰프: 레전드에 도전하라〉에서 가브리엘라 카마라, 도미니크 크렌, 커티스 스톤, 마커스 사무엘슨 셰프는 도전 중 각각 다른 시간에 공개된 세 가지 재료를 이용해서 마법 같은 중세풍 만찬을 만들어낸다. 재료 중 하나인 버섯은 진행자 셰프인 크리스틴 키쉬와 특별한 인연이 있다.

다른 요리 대회에서 키쉬 셰프는 버섯을 볶아서 수분을 제거한 후 구워서 심사위원이 마음에 들어한 사이드 디쉬를 만들었다. 여기서는 키쉬 셰프의 레시피를 따라서 양송이 버섯과 포르치니 버섯을 섞어서 구운 다음 오레키에테와 함께 벨벳 같은 소스에 버무렸다.

분량: 4인분
준비 시간: 15분
조리 시간: 1시간

비건

- 씻어서 4등분한 갈색 양송이버섯 453g
- 씻어서 4등분한 포르치니 버섯 113g
- 올리브 오일 2큰술
- 코셔 소금과 갓 갈아낸 검은 후추
- 버터 4큰술(나눠서 사용)
- 곱게 다진 샬롯 1개 분량
- 곱게 다진 마늘 2쪽 분량
- 셰리 식초 2큰술
- 저염 채수 ¼컵
- 헤비 크림 ¾컵
- 오레키에테 파스타 453g
- 굵게 다진 생 파슬리 1단(소, 약 15g) 분량
- 곱게 간 파르미지아노 레지아노 치즈 15g

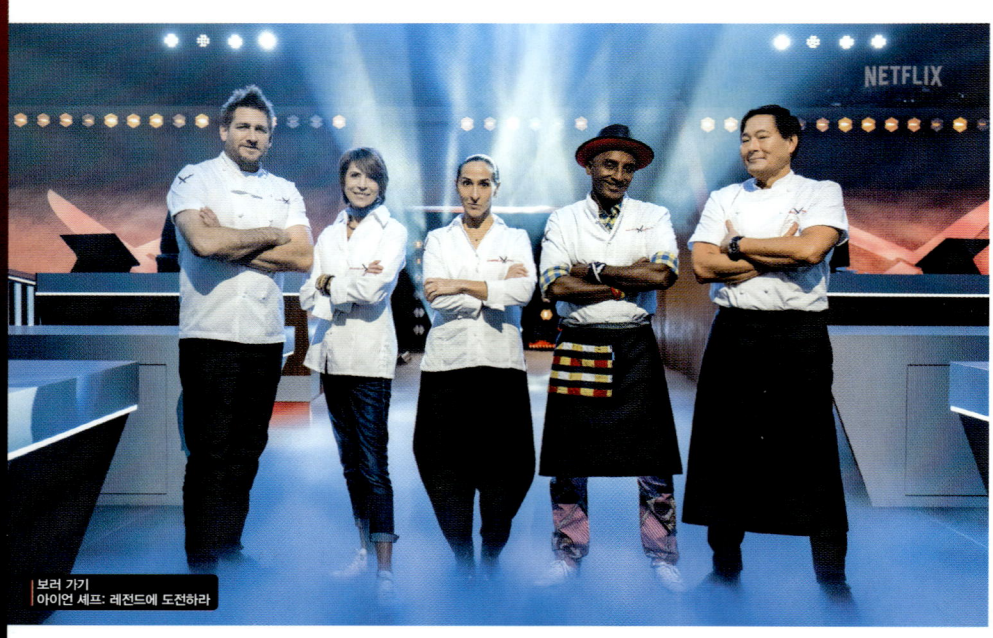

보러 가기
아이언 셰프: 레전드에 도전하라

보러 가기
아이언 셰프: 레전드에 도전하라

1. 오븐 선반을 가운데 단에 설치하고 218°C로 예열한다. 가장자리가 있는 베이킹 시트에 버섯을 담는다. 올리브 오일을 둘러서 골고루 버무린 다음 소금과 후추로 간을 한다.

2. 버섯을 오븐에 넣고 노릇해지고 부드러워질 때까지 약 25분간 굽는다. 그 동안 대형 냄비에 소금 간을 한 물을 한소끔 끓인다.

3. 대형 프라이팬에 버터 2큰술을 넣고 중간 불에 올려서 녹인다. 샬롯과 마늘을 넣고 부드러워질 때까지 2~3분간 볶는다. 중강 불로 높이고 버섯을 넣는다. 그대로 버섯이 향긋해지고 노릇해지기 시작할 때까지 휘젓지 않고 3~4분간 익힌다.

4. 버섯 팬에 식초를 넣는다. 식초가 거의 졸아들 때까지 휘저어가면서 약 1분간 익힌다. 닭 육수와 헤비 크림을 넣고 한소끔 끓인 다음 중약 불로 줄인다. 가끔 휘저어가면서 소스가 졸아서 주걱 뒷면에 묻어날 정도가 될 때까지 5~7분간 익힌다.

5. 냄비에 물을 한소끔 끓인 다음 오레키에테를 넣고 포장지의 안내에 따라 알 덴테로 삶는다. 파스타 삶은 물을 ½컵 남겨놓고 오레키에테를 건지고 남은 물은 버린다. 빈 냄비에 다시 오레키에테를 넣는다.

6. 버섯 소스와 남은 버터 2큰술, 파스타 삶은 물 ¼컵, 절반 분량의 파슬리와 파르미지아노 치즈를 파스타 냄비에 넣는다. 약한 불에 올려서 휘저어가며 버터와 파르미지아노가 잘 녹아 소스와 함께 파스타에 잘 버무려지도록 약 1분간 잘 섞는다. 너무 되직하면 남은 파스타 삶은 물 ¼컵을 1큰술씩 넣으면서 농도를 조절한다.

7. 얕은 파스타 볼 4개에 파스타와 소스를 담고 남은 파슬리와 파르미지아노 치즈로 장식해 낸다.

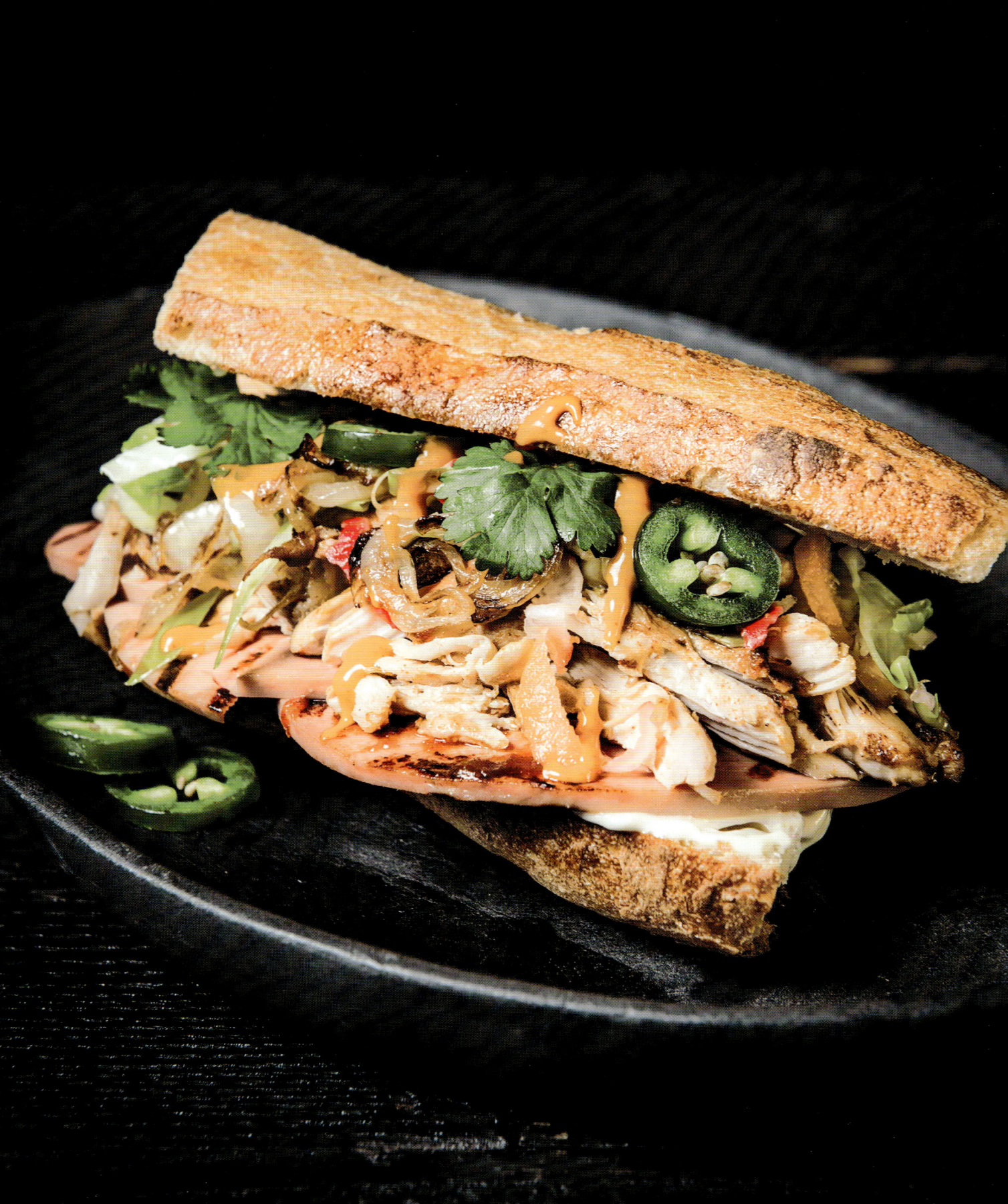

채소 피클 슬로와 구운 볼로냐를 곁들인 남부식 풀드 치킨 반미

〈바비큐 최후의 마스터〉의 '샌드위치 토너먼트' 에피소드에서 참가자 티나는 심사위원인 케빈 블러드소와 멜리사 쿡스턴에게 세계 각국의 풍미를 선보이며 깊은 인상을 남겼다. 세 가지 도전 과제 중 첫 번째에서 티나는 일반적인 파테 대신 피클 절임액에 재운 훈제 닭고기, 채소 피클, 튀긴 볼로냐를 넣어 남부식 반미를 만들었다.

훨씬 간단하게 만든 이 책의 레시피에서는 닭 허벅지살을 그릴에 굽고, 훈제 파프리카 가루를 절임액과 럽 두 군데에 모두 소량씩 넣는다. 채소 피클로 만든 아삭한 슬로와 바삭하게 튀긴 샬롯, 풍성하게 넣은 신선한 고수, 그릴에 구운 볼로냐로 멋지게 샌드위치를 완성해 보자. 심사위원 두 명 모두 마요네즈를 좋아하니 취향에 맞는다면 얼마든지 넣어도 좋다!

분량: 4인분
준비 시간: 30분+재우기 4시간
조리 시간: 30분

풀드 치킨

할라페뇨 2개(나눠서 사용)
뼈와 껍질을 제거한 닭 허벅지살 907g
껍질을 제거하고 으깬 마늘 2쪽 분량
얇게 저민 생 생강 1톨(1.3cm 크기) 분량
딜 피클 절임액 1컵
훈제 파프리카 가루 2작은술
(나눠서 사용)
갓 갈아낸 검은 후추
조리용 식용유
코셔 소금

아삭한 슬로

그래뉴당 1큰술
코셔 소금 ¾작은술
쌀 식초 2큰술
껍질을 벗기고 굵게 간 당근 1개(중) 분량
손질해서 굵게 간 래디시 4개 분량
손질해서 곱게 송송 썬 실파 3대 분량
나파 양배추 또는 녹색 양배추 ½통
(소, 약 226g)
식용유 2큰술
볶은 참기름 1작은술
갓 갈아낸 검은 후추

볼로냐 소시지 12장
바게트 2개
마요네즈 ½컵
시판 튀긴 샬롯 또는 튀긴 양파 ⅓컵
생 고수 1단(소, 약 15g)
서빙용 스리라차 소스

≫ 다음 장에 계속

> "난 큼직하고 멋진 바비큐 샌드위치야."
>
> - 멜리사 쿡스턴

≫ 남부식 풀드 치킨 반미 레시피 이어서

1 닭고기 재우기: 할라페뇨 1개를 반으로 갈라서 심과 씨를 제거한다(나머지 할라페뇨 1개는 7번 과정에서 사용한다). 종이 타월로 닭고기의 물기를 제거한다. 대형 지퍼백에 닭고기와 마늘, 생강, 반으로 자른 할라페뇨, 피클 절임액, 훈제 파프리카 가루 1작은술, 후추 가루 약간을 넣고 잘 섞는다. 기포를 최대한 제거하고 지퍼백을 밀봉한다. 냉장고에 넣어서 4시간 동안 재운다(만일 〈바비큐 최후의 마스터〉에 출연하게 된다면 염지 시간을 줄이는 것에 타협해야 할 것이다).

2 슬로 만들기: 중형 볼에 설탕, 소금, 식초를 넣고 잘 섞어서 설탕과 소금을 완전히 녹인다. 당근과 무를 넣고 손으로 부드럽게 여러 번 쥐어짜서 잘 섞는다. 실온에서 5분간 절인다(이렇게 절인 채소는 슬로를 완성하기 전까지 1주일간 냉장 보관할 수 있다).

3 양배추를 2컵 분량만큼 곱게 채 썬다(남은 양배추는 다른 요리에 사용한다). 당근 무 피클 볼에 실파와 양배추, 식용유, 참기름을 넣는다. 골고루 잘 버무린 다음 소금과 후추로 간을 맞춘다.

4 닭고기 굽기: 닭고기를 절임액에서 건진다. 절임액은 버리고 닭고기는 종이 타월 등으로 두드려서 물기를 제거한다. 닭고기에 식용유를 두르고 소금과 후추, 남은 훈제 파프리카 가루 1작은술로 간을 한다.

5 그릴 또는 그릴 팬에 오일을 가볍게 바르고 중강 불로 가열한다. 닭고기를 그릴에 얹어서 가끔 뒤집어가며 살짝 그슬리고 골고루 익을 때까지 10~13분간 굽는다. 닭고기를 건져서 볼에 넣고 5~10분간 휴지한다(그릴은 6번 과정에서 다시 사용한다).

6 조리용 솔로 볼로냐에 오일을 바른 다음 그릴에 얹는다. 전체적으로 따뜻해지고 살짝 그슬릴 때까지 앞뒤로 1~2분씩 구운 다음 접시에 담는다.

7 포크로 닭고기를 한 입 크기로 찢는다. 남은 할라페뇨는 심과 씨를 제거한 다음 곱게 송송 썬다. 바게트는 양쪽 끝을 잘라낸 다음 15cm 길이로 썬다. 각각 길게 반으로 자른다.

8 샌드위치 만들기: 바게트의 단면에 마요네즈를 바르고 구운 볼로냐와 찢은 닭고기, 슬로, 튀긴 샬롯 또는 양파, 고수를 넣는다. 할라페뇨를 올리고 스리라차 소스를 원하는 만큼 두른다. 나머지 빵을 얹어서 완성한다.

CHEF'S TABLE
셰프의 테이블

카쵸 에 페페

2012년 5월 20일, 모데나 시 근처에서 이탈리아를 뒤흔든 지진이 발생했다. 지진과 여진을 겪으면서 파르미지아노 레지아노 치즈 36만 개가 파손되어 치즈 생산자의 생계가 위협받게 되었다. 마시모 보투라 셰프는 본인이 주인공으로 등장한 〈셰프의 테이블〉 해당 에피소드에서 파르미지아노 협회에 제안했던 해결책에 대해서 설명한다. 유명한 카쵸 에 페페에서 영감을 받아 전통적인 페코리노 치즈 대신에 파르미지아노 치즈를 넣어 완성한 리소토 레시피였다. 그는 전 세계인이 이 레시피를 만들 수 있고 망가진 파르미지아노 치즈를 활용할 수도 있는 글로벌 디너를 계획했다. 그 결과 4만 명의 사람들이 리소토를 만들었고, 파르미지아노 치즈 제조업체는 역경에서 벗어날 수 있었다.

카쵸 에 페페는 이탈리아의 고전적인 레시피로 다양한 버전이 존재하지만 모두 공통적으로 세 가지 핵심 재료를 사용한다. 페코리노 치즈와 파스타, 검은 후추다. 보투라 셰프에게 영감을 받은 이 책의 레시피에서는 역시 페코리노 치즈가 아니라 파르미지아노 치즈를 사용했다.

분량: 4인분 준비 시간: 15분 조리 시간: 15분 비건

검은 통후추 2큰술, 서빙용 여분

코셔 소금

스파게티 알라 치타라 또는 스파게티 340g

곱게 간 파르미지아노 레지아노 치즈 170g

1. 소형 프라이팬을 중간 불에 올린다. 통후추 2큰술을 넣고 자주 팬을 흔들어 가면서 향이 올라올 때까지 1~2분간 볶는다. 소형 볼에 옮겨 담는다. 향신료 전용 그라인더에 넣고 곱게 갈거나 절구로 곱게 빻는다(또는 후추 그라인더에 넣어서 간다).

2. 대형 냄비에 소금 간을 한 물을 한소끔 끓인다. 파스타를 넣고 봉지의 안내에 따라 알 덴테로 삶는다. 파스타 삶은 물을 ½컵 남겨둔다. 파스타를 건지고 물을 따라낸 다음 파스타를 바로 빈 냄비에 다시 넣는다. 절반 분량의 후추를 넣고 파르미지아노 치즈를 넉넉하게 여러 꼬집 넣은 다음 재빠르게 집게나 포크로 골고루 버무린다. 남은 파르미지아노 치즈를 넉넉하게 한 꼬집씩 넣으면서 계속 휘저어 잘 섞는다. 치즈가 녹아서 파스타에 골고루 버무려져 매끄러운 소스가 될 때까지 파스타 삶은 물을 1큰술씩 넣어가며 농도를 조절한다. 소금과 여분의 후추로 간을 맞춘 다음 그릇에 담아 낸다.

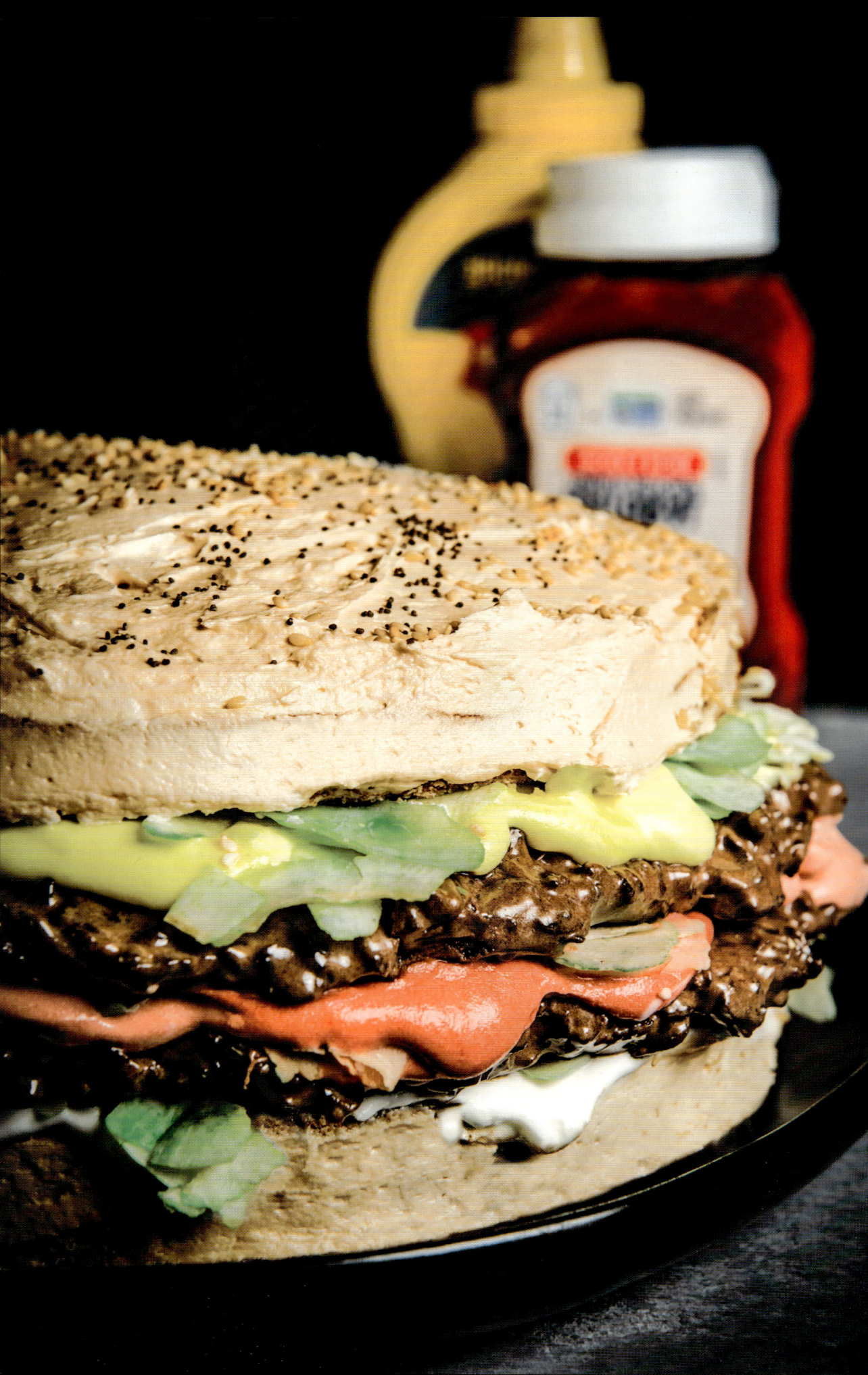

이즈 잇 케이크

햄버거 케이크

〈이즈 잇 케이크〉에서 참가자들은 심사위원을 속이려는 열망으로 퐁당에서 특수 제빵 장비까지 온갖 수단을 동원해서 다양한 오브제를 완벽하게 모방한 맛있는 페이스트리를 만들어낸다.
아래의 케이크는 비록 여러분이 좋아하는 동네 햄버거 가게에 내놓는다 해도 햄버거라고 속는 사람은 아무도 없겠지만, 가염 캐러멜 버터크림으로 '구운' 진한 노란색 케이크 번에 바삭바삭하고 초콜릿 맛이 나는 '버거' 패티, 크림 치즈 양념 등을 조합해서 다음 모임의 주인공이 될 수는 있을 것이다.

분량: 23cm 크기 케이크 1개
준비 시간: 30분
조리 시간: 2시간 30분+식히기

 비건

'번' 케이크

코팅 베이킹 스프레이
중력분 1¼컵
베이킹 파우더 1작은술
베이킹 소다 ½작은술
터메릭 가루 ½작은술
코셔 소금 ½작은술
오렌지 1개(소)
무염 버터 4큰술
달걀 1개(대)
그래뉴당 ¾컵
버터밀크 1컵
식용유 ¼컵
바닐라 익스트랙 1작은술

'버거 패티'

무염 버터 ½컵
무가당 더치 프로세스 코코아 파우더 ½컵
코셔 소금 ¾작은술
가당 연유 1캔(396g)
소프트 캐러멜 20개
미니 마시멜로우 283g
초콜릿 쌀튀밥 시리얼 5컵

'양상추'

무가당 코코넛 플레이크 2½컵
녹색 식용 색소
노란색 식용 색소

'번' 프로스팅

실온의 부드러운 무염 버터 ½컵
슈거파우더 1½컵
실온의 가염 캐러멜 소스 ¼컵, 장식용 여분
바닐라 익스트랙 ¼작은술
코셔 소금 ¼작은술
장식용 양귀비씨, 볶은 참깨 또는 쌀튀밥 시리얼

'케첩, 마요네즈와 머스터드'

실온의 부드러운 크림 치즈 226g
사워크림 ½컵
슈거파우더 ½컵
바닐라 익스트랙 1작은술
코셔 소금 ½작은술
노랑 식용 색소
빨강 식용 색소

≫ 다음 장에 계속

≫ **햄버거 케이크 이어서**

1 번 케이크 만들기: 오븐을 177°C로 예열하고 선반을 가운데 단에 설치한다. 20cm 크기의 원형 케이크 틀에 오일 스프레이를 가볍게 뿌리고 바닥에 유산지를 깐다.

2 중형 볼에 밀가루와 베이킹 파우더, 베이킹 소다, 터메릭, 소금을 넣는다. 거품기로 잘 섞는다. 오렌지 제스트를 곱게 간다. 소형 냄비에 버터와 오렌지 제스트를 넣고 약한 불에 올려서 3~4분간 가열해 버터를 녹인다(또는 전자레인지를 이용한다).

3 대형 볼에 달걀과 설탕을 넣고 거품기로 잘 푼 다음 녹인 버터와 버터밀크, 오일, 바닐라를 넣어서 거품기로 곱게 잘 섞는다. 가루 재료를 뿌려서 적당히 섞일 만큼만 휘저어 섞는다. 준비한 베이킹 틀에 부은 다음 스패출러로 윗면을 평평하게 고른다.

4 케이크 틀을 오븐에 넣는다. 케이크가 노릇노릇해지고 가볍게 누르면 다시 올라올 때까지 약 35분간 굽는다. 꺼내서 10분간 식힌다. 조심스럽게 뒤집어 꺼내서 식힘망에 얹은 다음 다시 뒤집는다. 완전히 식힌다.

5 버거 패티 만들기: 베이킹 시트 2개에 유산지를 깔고 각각 23cm 크기의 동그라미를 그린다. 베이킹 시트에 오일 스프레이를 가볍게 뿌린 다음 옆에 따로 둔다.

6 대형 냄비에 버터와 코코아 파우더를 넣는다. 약한 불에 올려서 거품기로 잘 섞어가며 버터가 녹을 때까지 3~4분간 가열한다. 소금과 연유를 넣고 골고루 저어서 잘 섞는다. 캐러멜을 넣어서 잘 섞어 녹인다(조금 분리되어 보여도 괜찮다).

7 같은 냄비에 마시멜로우를 넣고 불에서 내린다. 잘 섞어서 녹인 다음 재빠르게 초콜릿 라이스 시리얼을 넣어서 잘 섞는다.

8 절반 분량을 동그라미를 그린 유산지에 올린다. 스패출러로 다듬어서 같은 높이의 23cm 크기 동그라미 모양으로 빚는다. 실온에서 단단해질 때까지 약 45분간 굳힌다.

9 양상추 만들기: 지퍼백에 코코넛 플레이크와 녹색 식용 색소 6방울, 노랑 식용 색소 3방울, 물 1작은술을 넣어서 잘 섞는다. 밀봉한 다음 잘 섞어서 코코넛 플레이크를 물들인다. 필요하면 식용 색소를 한 방울씩 넣어가며 색을 조절한다. 접시에 '양상추'를 고르게 펴서 말린다.

10 번 프로스팅 만들기: 중형 볼에 버터를 넣고 스틱 블렌더를 이용해서 가장자리에 붙은 버터를 모아가면서 가볍고 보송보송한 상태가 될 때까지 약 5분간 중간 속도로 친다. 절반 분량의 슈거파우더를 넣어서 느린 속도로 돌려 골고루 잘 섞는다. 나머지 슈거파우더로 같은 과정을 반복한다. 중강 속도로 높여서 전체적으로 아주 가볍고 보송보송한 상태가 될 때까지 약 3분 더 친다. 캐러멜 소스 ¼컵과 바닐라, 소금을 넣고 중간 속도로 고루 잘 섞는다. 프로스팅의 맛을 보고 입맛에 따라 캐러멜 소스 1~2큰술이나 소금 ½작은술로 간을 맞춘다. 중형 볼에 옮겨 담는다. 사용한 볼과 스틱 블렌더는 깨끗하게 닦아서 11번 과정에서 다시 사용한다.

11 케첩과 마요네즈, 머스터드 프로스팅 만들기: 씻어서 닦은 볼에 크림치즈를 넣는다. 전기 거품기를 이용해서 가볍고 보송보송한 상태가 될 때까지 중간 속도로 3~4분간 친다. 사워크림을 넣고 옆면에 묻은 반죽을 훑어내면서 골고루 잘 섞일 때까지 2~3분간 중간 속도로 친다. 절반 분량의 슈거파우더를 넣고 느린 속도로 잘 섞일 때까지 1~2분간 친다. 나머지 슈거파우더와 바닐라, 소금을 넣는다. 잘 섞일 때까지 느린 속도로 1~2분간 친다. 중강 속도로 높여서 아주 가볍고 보송보송한 상태가 될 때까지 2~3분간 친다.

12 크림치즈 프로스팅을 볼 3개에 나누어 담는다. 첫 번째 볼에 노랑 식용 색소를 한두 방울씩 넣으면서 '머스터드'를 만든다. 두 번째 볼에는 빨강 식용 색소를 수 방울 넣고 노랑 식용 색소를 한 방울 넣어서 양을 조절해가며 '케첩'의 주홍색을 낸다. 세 번째 볼은 그대로 둬서 '마요네즈'처럼 사용한다.

13 케이크 완성! 톱니칼로 버거 케이크를 가로로 반 가른다. 볼록한 모양의 '위쪽 빵' 케이크에 가염 캐러멜 버터크림을 얇게 바르고 '아래쪽 빵'의 사방에도 얇게 바른다. 냉장고에 넣어서 버터크림이 굳을 때까지 15분 정도 차갑게 보관한다.

14 남은 가염 캐러멜 버터크림을 아래쪽 케이크의 가장자리, 위쪽 케이크의 윗면과 옆면에 다시 펴 바른다. 위쪽에 양귀비 씨와 참깨 또는 쌀튀밥 시리얼을 뿌린다. 아래쪽 케이크를 조심스럽게 쟁반이나 케이크 스탠드에 놓는다.

15 흰색 크림치즈 프로스팅을 스패출러로 펴 바르면서 가장자리로 살쯔- 튀어나오게 한다. 그 위에 '양상추'를 ⅓ 정도 올린다. 그 위에 초콜릿 '버거 패티' 한 장을 올린다. 빨강 크림 치즈 프로스팅을 패티 위에 펴 바른다. 그 위에 '양상추'를 다시 ⅓ 정도 펴 바른다. 두 번째 초콜릿 '버거 패티'를 올리고 노랑 크림 치즈 프로스팅을 바른 다음 나머지 '양상추'를 뿌린다. 위쪽 케이크를 얹는다. 냉장고에 넣어서 약 15분 정도 굳힌 다음 낸다.

가족을 위한 음식

가족이 중심이 되어 돌아가는 쇼를 틀어 두고 소중한 사람과 함께 맛있는 식사를 즐겨 보자.

패밀리 리유니언

로마

오자크

굿 키즈 온 더 블록

예스 데이!

복숭아 콘브레드

칠면조 토르타

저녁의 팬케이크

루비 레드 포졸

배 터지는 파르페

 리유니언

복숭아 콘브레드

〈패밀리 리유니언〉의 첫 번째 에피소드에서 아미 맥켈란은 다니엘 삼촌이 지나갈 때 엠디어의 콘브레드 팬을 식탁 아래에 숨긴다. 다니엘 삼촌은 그날 저녁 늦게 있을 데이트를 위해 식탁 위의 음식을 잔뜩 챙겨 갔지만, 그래도 콘브레드 한 팬과 엠디어의 맛있는 바나나 푸딩 한 그릇은 온전히 남아 있었다.

남부식 콘브레드(아마 엠디어의 콘브레드도 그랬을 것이다)는 보통 무가당이다. 조지아의 유명한 복숭아와 쇼의 배경이 된 조지아주의 콜럼버스에서 영감을 얻어 과즙이 풍부한 복숭아를 큼직하게 썰어 넣어서 아주 약간 달콤한 프라이팬 버전을 만들었다. 그리고 매콤한 허니 버터를 듬뿍 발라서 복숭아 팬케이크를 마무리했다. 독특하지만 맛있는 이 콘브레드는 맥디어는 물론 여러분의 다음 가족 모임에서도 큰 인기를 끌 것이다.

분량: 20cm 프라이팬 1개 **준비 시간:** 10분 **조리 시간:** 40분 비건

무염 버터 11큰술(나눠서 사용)
복숭아 2개(대, 총 283~340g)
중력분 1컵과 1큰술(나눠서 사용)
옥수수가루 1컵(가능하면 맷돌 제분 가루 사용)
베이킹 파우더 2작은술
코셔 소금 1작은술
달걀 2개(대)
버터밀크 1¼컵
꿀 5큰술(나눠서 사용)
크러시드 레드 페퍼 플레이크 한 꼬집
코셔 소금과 갓 갈아낸 검은 후추

1. 20cm 크기의 무쇠 프라이팬을 오븐 가운데 단에 놓고 오븐을 218°C로 예열한다. 버터 5큰술 분량을 작업대에 꺼내서 실온으로 부드럽게 만든다. 나머지 버터 6큰술 분량은 전자레인지 사용이 가능한 소형 볼에 넣는다. 전자레인지에서 30초 간격으로 돌려서 녹인다.

2. 복숭아는 취향에 따라 껍질을 벗긴 다음 1.3cm 크기로 썬다. 중형 볼에 넣고 밀가루 1큰술을 뿌려서 골고루 버무린다.

3. 대형 볼에 옥수수가루와 베이킹 파우더, 소금, 남은 밀가루 1컵을 넣고 거품기로 골고루 잘 섞는다. 다른 중형 볼에 달걀을 깨 넣고 거품기로 골고루 잘 푼다. 버터밀크와 꿀 3큰술, 녹인 버터를 넣고 거품기로 골고루 잘 섞는다. 가루 재료 볼에 부어서 딱 섞일 만큼만 휘젓는다. 복숭아를 넣어서 접듯이 섞는다.

4. 뜨거운 무쇠 프라이팬을 오븐에서 조심해서 꺼낸다. 실온의 버터 1큰술을 넣고 조리용 솔로 바닥과 옆면에 골고루 바른다. 콘브레드 반죽을 부어서 스패출러로 윗면을 평평하게 고른다.

5. 오븐에 넣고 온도를 204°C로 낮춘다. 윗면이 살짝 노릇해지고 가운데를 이쑤시개로 찔렀다 꺼내면 깨끗하게 나올 때까지 25~30분간 굽는다. 오븐에서 꺼내 한 김 식힌다.

6. 콘브레드를 굽는 동안 소형 볼에 실온의 버터 4큰술, 남은 꿀 2큰술, 레드 페퍼 플레이크 한두 꼬집(입맛에 따라 가감), 소금 한 꼬집을 넣고 후추를 몇 번 갈아 넣어서 골고루 잘 섞는다. 맛을 보고 입맛에 따라 소금과 후추, 레드 페퍼 플레이크를 가감한다. 콘브레드를 웨지 모양으로 썰어서 핫 허니 버터를 곁들여 낸다.

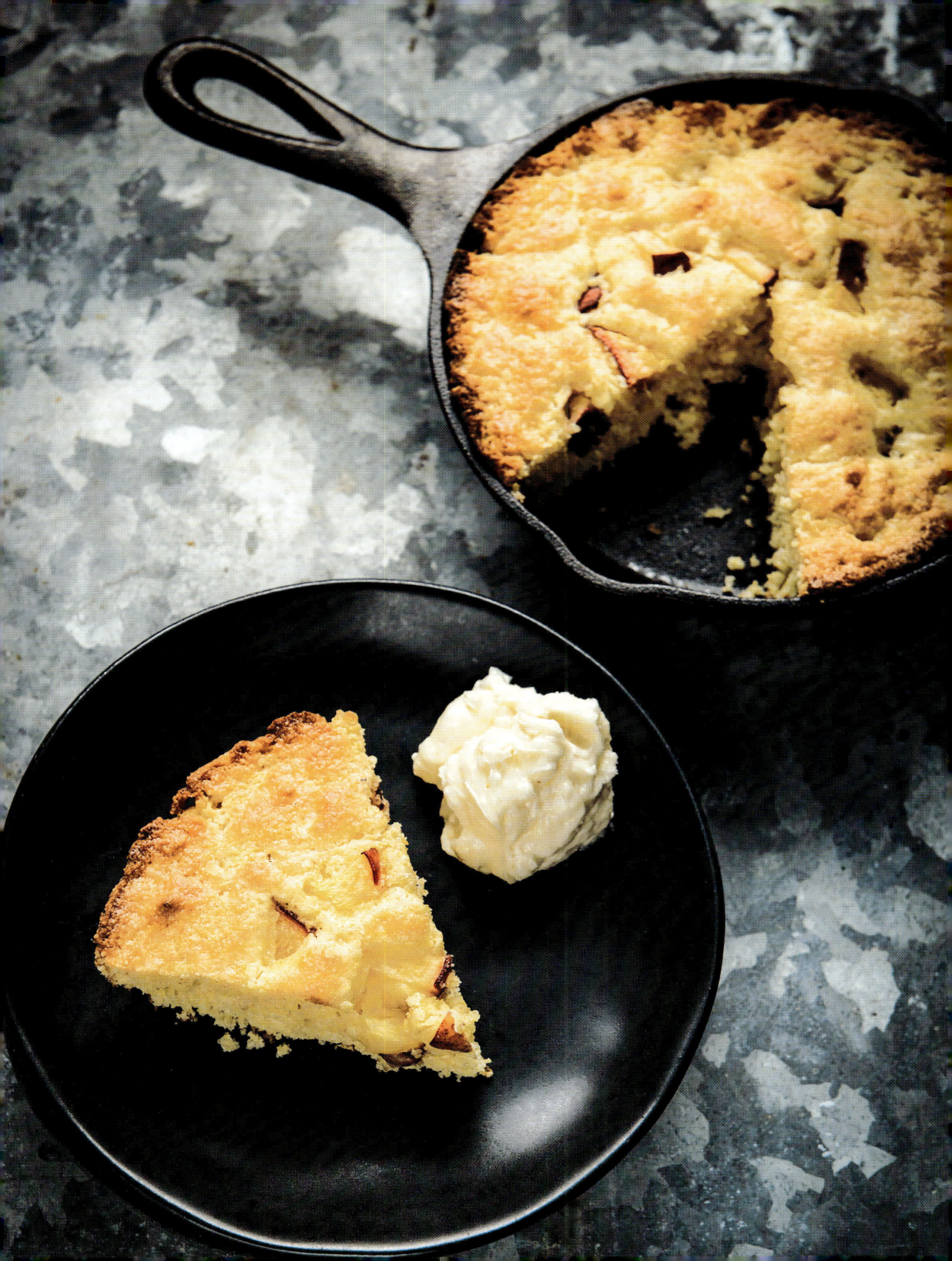

로마

칠면조 토르타

아카데미 수상작인 영화 〈로마〉에서 클레오와 친구는 남자친구를 만나 라 카사 델 파보에서 토르타를 먹는다. 영화 〈로마〉의 배경은 1970년대 초반이지만 이 레스토랑은 오늘날에도 여전히 영업 중이며 클레오와 친구가 함께 나누어 먹었을 칠면조찜 토르타를 포함한 메뉴를 선보이고 있다.

대부분의 칠면조 토르타 레시피는 구운 칠면조를 사용하지만, 라 카사 델 파보의 토르타에는 양념한 칠면조찜이 들어간다. 영화 〈로마〉에서 영감을 받은 아래의 토르타 레시피에서는 뼈와 껍질이 그대로 붙어 있는 채로 향신료와 감귤류, 아르볼 고추와 함께 부드럽고 아주 향기롭게 조린 칠면조찜을 사용한다(같은 무게의 칠면조 다리로 대체할 수 있다). 고기를 식혀서 잘게 찢은 다음 부드러운 텔레라 롤에 수북하게 쌓아 올려 저민 아보카도와 다진 양파, 고수, 살사 베르데, 할라페뇨 피클을 더해 먹는다.

분량: 4개
준비 시간: 30분
조리 시간: 3시간

칠면조찜

칠면조 허벅지(뼈와 껍질째) 4개 (약 2.2kg)

코셔 소금 1큰술(나눠서 사용)

훈제 파프리카 가루 2작은술

쿠민 가루 1작은술

갓 갈아낸 검은 후추 ½작은술

식용유 1큰술

반으로 잘라서 곱게 송송 썬 양파 1개 분량

껍질을 벗기고 으깬 마늘 4쪽 분량

얇게 저민 오렌지 1개(중) 분량

얇게 저민 라임 1개 분량

통라임 1개

곱게 다진 아도보 소스에 절인 통조림 치폴레 고추 1개

월계수 잎 4장

말린 오레가노 1큰술

파프리카 가루 2작은술

시나몬 스틱 2개

말린 칠레 데 아르볼 2개

저염 닭 육수 6컵

토르타스

반으로 가른 텔레라 롤빵 4개

반으로 잘라서 씨를 제거하고 얇게 저민 잘 익은 아보카도 2개 분량

곱게 다진 양파 1개(소) 분량

곱게 다진 생 고수 1단(소, 약 15g)

서빙용 살사 베르데
서빙용 할라페뇨 피클과 당근

1 **칠면조찜 만들기:** 칠면조 허벅지를 종이 타월로 두드려서 물기를 제거한다. 소형 볼에 소금 2작은술과 훈제 파프리카 가루, 쿠민, 후추를 넣어 잘 섞은 다음 칠면조 고기에 골고루 뿌려서 두드려 잘 묻어나게 한다.

2 대형 더치 오븐에 식용유를 두르고 중강 불에 올려서 달군다. 칠면조 허벅지를 냄비에 껍질이 아래로 가도록 넣는다. 껍질이 아주 진하게 노릇노릇해질 때까지 필요하면 고르게 익도록 냄비를 돌려가면서 10~12분 정도 지진다.

3 칠면조 껍질이 노릇노릇해지면 칠면조 고기를 뒤집고 양파와 마늘을 넣는다. 나무 주걱으로 바닥에 붙은 파편을 긁어내면서 양파가 부드러워지고 마늘이 향기로워질 때까지 3~4분간 중강 불에 볶는다.

4 같은 냄비에 오렌지와 라임 저민 것과 곱게 다진 아도보 소스에 절인 통조림 치폴레 고추, 월계수 잎, 오레가노, 파프리카 가루, 시나몬, 아르볼 고추, 닭 육수를 넣는다. 한소끔 끓인 다음 뚜껑을 반 정도 닫고 뭉근하게 졸인다. 칠면조가 아주 부드러워질 때까지 2시간에서 2시간 30분 정도 익힌다.

5 칠면조 허벅지를 건져서 접시에 담고 만질 수 있을 정도로 약 10분 정도 식힌다. 찜 국물을 고운 체에 거른다. 건더기는 버리고 찜 국물은 6번 과정에서 사용한다.

6 칠면조는 고기만 발라내서 한 입 크기로 뜯는다(껍질과 뼈는 버리거나 육수를 만드는 용도로 사용한다). 볼에 칠면조 고기를 넣고 찜 국물 ¼컵을 부어 잘 섞는다(남은 찜 국물 활용법은 '2배속'의 전문가의 팁 참조). 칠면조에 소금과 후추로 간을 한 다음 덮개를 씌워서 따뜻하게 보관한다.

7 **토르타 완성!** 롤에 칠면조 고기를 나누어 담고 남은 통라임 하나를 짜서 뿌린다. 아보카도와 양파, 고수를 칠면조 위에 켜켜이 얹는다. 살사 베르데를 약간 떠서 얹은 다음 할라페뇨 피클과 당근을 얹거나 곁들여서 낸다.

▶▶ **2배속**

전문가의 팁! 칠면조 허벅지찜을 완성하고 나면 진하고 풍미가 깊은 찜 국물이 남는다. 이 국물은 차갑게 보관해서 다음에 닭고기 토르티야 수프 또는 칠리를 만들 때 베이스로 사용할 수 있다. 또는 소금으로 간을 맞춰서 따뜻하고 영양 가득한 사골국물처럼 마셔도 좋다.

오 자 크
OZARK

저녁의 팬케이크

〈오자크〉 시즌 3의 마지막 저녁 식사에서 웬디와 오빠 벤은 식당에서 팬케이크와 베이컨을 주문한다. 웬디는 벤에게 미래에 대한 희망사항을 물어본 후, 그의 운명을 넬슨의 손에 맡기고 그를 레스토랑에 버린 채 떠나온다. 그 다음 에피소드를 보려면 반드시 휴지 한 상자가 필요하며, 미국식 다이너 스타일의 팬케이크도 잔뜩 쌓아두어야 할 것이다. 베이컨은 선택 사항이지만 곁들이기로 결정한다면 벤이 기뻐할 것이다. 맥아 가루는 이 접시만한 크기의 팬케이크에 독특한 다이너다운 풍미를 더해주지만 맥아 가루를 구할 수 없거나, 사용하고 싶지 않다면 그래뉴당 3큰술과 바닐라 익스트랙 ½작은술로 대체할 수 있다.

분량: 4인분
준비 시간: 10분
조리 시간: 25분

🌱 **비건**(베이컨을 뺄 경우)

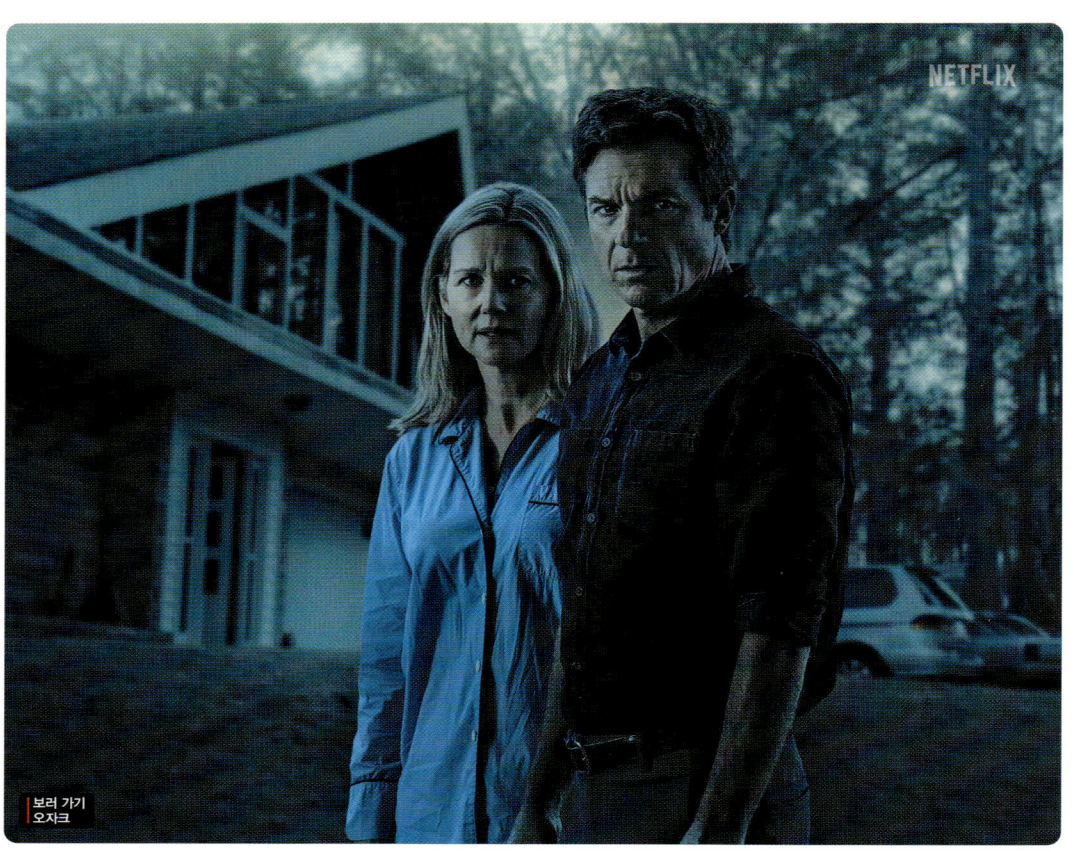

보러 가기
오자크

중력분 2컵

맥아 가루 ¼컵

베이킹 파우더 2작은술

베이킹 소다 1작은술

코셔 소금 1작은술

무염 버터 4큰술, 서빙용 여분

달걀 2개(대)

버터밀크 3컵

바닐라 익스트랙 ½작은술

조리용 식용유

서빙용 메이플 시럽 또는 팬케이크 시럽

서빙용 바삭하게 구운 베이컨(생략 가능)

1 중형 볼에 밀가루와 맥다 가루, 베이킹 파우더, 베이킹 소다, 소금을 넣고 거품기로 골고루 잘 섞는다. 버터 4큰술을 전자레인지 조리가 가능한 소형 그릇에 담고 강 모드로 30초씩 돌려가며 완전히 녹인다.

2 달걀을 깨서 대형 볼에 넣고 거품기로 곱게 푼다. 버터밀크와 바닐라를 넣고 거품기로 버터밀크 뭉친 곳이 없도록 잘 섞는다. 마른 재료를 골고루 뿌린 다음 고무 스패출러로 적당히 섞일 만큼만 섞는다(반죽이 뭉친 곳이 있어도 좋다). 같은 볼에 녹인 버터를 넣고 버터가 뭉친 곳이 없도록 잘 섞는다. 실온에 약 15분간 재운다.

3 오븐을 82~93℃ 정도의 가장 낮은 온도로 예열하고 선반을 가운데 단에 설치한다. 가장자리가 있는 베이킹 시트를 스토브 옆에 둔다.

4 버너 2구짜리 대형 번철 또는 대형 무쇠팬에 조리용 솔로 식용유를 바른 다음 중간 불에 올린다. 뜨겁게 달군 번철에 반죽을 ⅓컵씩 떠서 5cm 간격으로 올린다. 약 2분 후에 팬케이크 표면에 기포가 올라오고 가장자리가 굳으면 뒤집어서 뒷면까지 노릇노릇해지고 완전히 익을 때까지 약 1분 더 굽는다. 구운 팬케이크는 베이킹 시트에 옮겨 담아서 오븐에 넣어 따뜻하게 보관한다. 나머지 반죽으로 같은 과정을 반복하면서 번철 또는 무쇠팬에 매번 식용유를 잘 바른다. 참고로 번철이 갈수록 뜨거워지므로 조리 시간은 갈수록 짧아지게 된다. 팬케이크가 너무 빨리 노릇해지면 중약 불로 낮추도록 한다.

5 따뜻한 팬케이크에 시럽과 여분의 버터, 바삭하게 구운 베이컨(사용 시)을 곁들여 낸다.

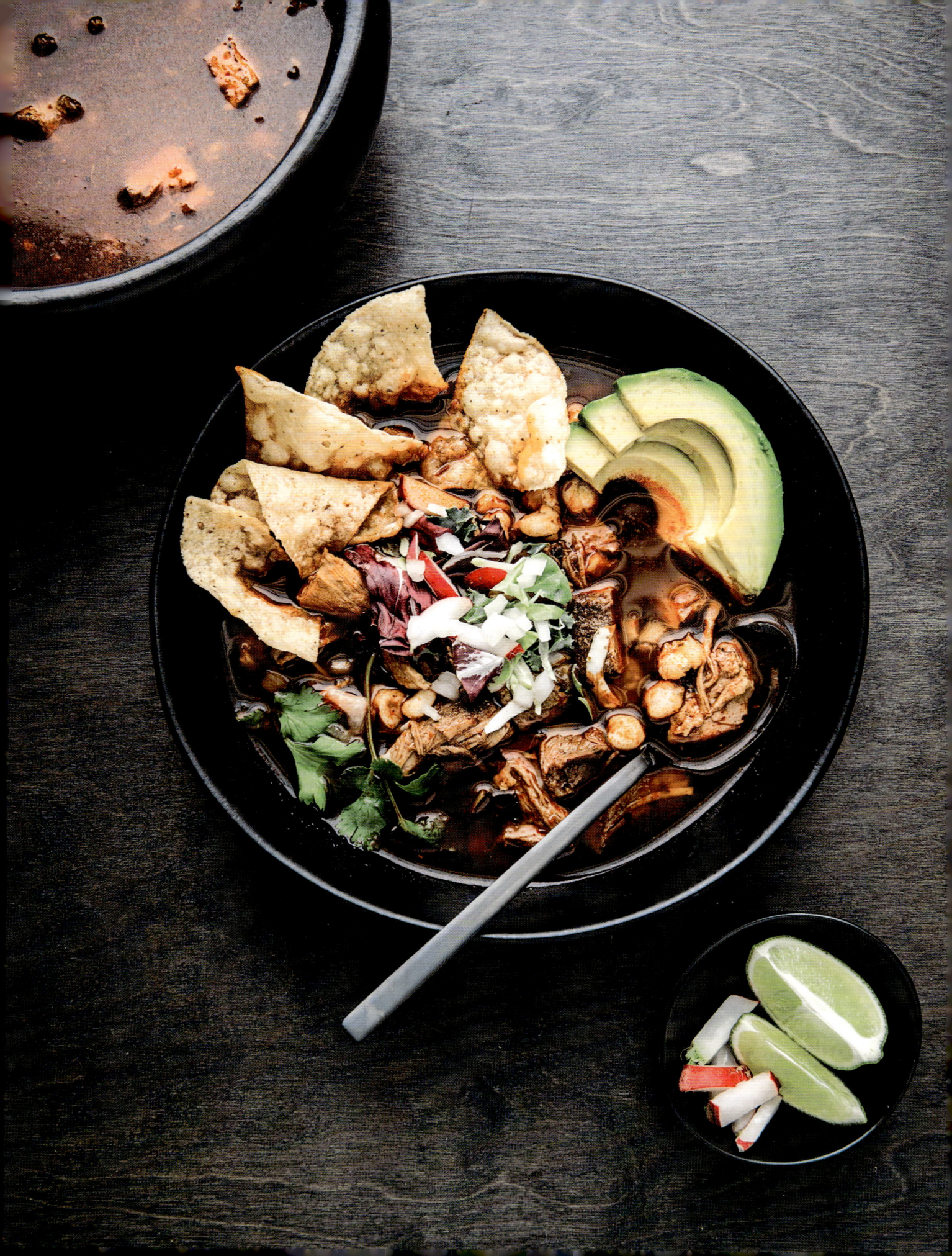

루비 레드 포졸

돼지고기 목살(뼈를 제거한 것) 907g
돼지고기 스페어립 453g
코셔 소금과 갓 갈아낸 검은 후추
조리용 식용유
양파 2개(대)(나눠서 사용)
마늘 9쪽(나눠서 사용)
월계수 잎 3장
말린 오레가노 1½작은술
생 고수 1단(대, 약 28g)
(나눠서 사용)
생 민트 1단(소, 약 7g)
심과 씨를 제거한 말린
과히요 고추 6개
심과 씨를 제거한 말린
안초 고추 4개
얼음 ½컵
호미니 1캔(822g)
아이스버그 양상추 또는
녹색 양배추 ¼통(소, 약 113g)
얇게 저민 래디시 6개 분량
웨지로 썬 라임 2개 분량
껍질과 씨를 제거하고 1.3cm 크기로
썬 잘 익은 아보카도 1개 분량
길게 썬 토르티야 또는
토르티야 칩 2컵

넷플릭스의 하이틴 코미디 드라마 〈굿 키즈 온 더 블록〉에서 친구 몬스와 세자르, 루비, 자말은 고등학교 입학을 준비하면서 크고 작은 어려움을 헤쳐나간다. 루비는 형이 대학으로 떠나면서 품게 된 나만의 방을 갖게 되리라는 기쁨을 갑자기 빼앗긴다. 루비가 방이 생길 거라는 상상을 시작하자마자 어머니가 루비의 할머니, 그리고 할머니가 아끼는 실물 크기에 가까운 성탄 인형도 함께 방에 들어갈 것이라고 선언한 것이다. 그러나 할머니의 존재는 두 사람이 가까워질 수록 더 큰 위로가 된다.

마음 깊이 위안을 주는 포졸레 한 그릇은 실제로 겪고 있는 사건이든 TV로 보는 중이든 그 어떤 십대의 드라마도 견딜 수 있게 해준다. 포졸레는 만드는 데에 시간이 걸리지만 넷플릭스에서 〈굿 키즈 온 더 블록〉의 놀라운 총 4시즌의 마지막 에피소드에 가까워지는 것처럼 100% 기다릴 만한 가치가 있다.

분량: 4인분 **준비 시간:** 1시간 **조리 시간:** 3시간 45분 글루텐 프리

1. 돼지고기 목살을 종이 타월로 두드려서 물기를 제거한 다음 5cm 크기로 썬다. 스페어립도 종이 타월로 두드려 물기를 제거한 다음 목살과 스페어립 모두에 소금과 후추를 뿌려서 간을 한다. 대형 더치 오븐에 식용유 1큰술을 두르고 중강 불에 올린다. 목살을 적당량씩 나눠서 넣고 골고루 노릇노릇해질 때까지 7~8분간 굽는다. 나머지 목살과 스페어립으로 같은 과정을 반복하면서 부족하면 식용유를 조금씩 더 두른다.

2. 양파는 한 개만 껍질을 벗기고 4등분한다. 마늘은 껍질을 벗기고 칼로 가볍게 으깬다.

3. 더치 오븐에 구운 돼지고기를 다시 넣고 4등분한 양파와 마늘 6쪽 분량, 월계수 잎, 오레가노, 절반 분량의 고수, 전량의 민트를 넣는다. 찬물을 돼지고기가 2.5cm 정도 잠길 만큼 붓는다. 뚜껑을 닫고 한소끔 끓인다. 불 세기를 낮춰서 뭉근하게 끓도록 한 다음 돼지고기가 아주 부드러워서 뼈에서 떨어져 나올 때까지 2시간에서 2시간 30분간 익힌다.

4. 그동안 중형 프라이팬을 중간 불에 올린다. 절반 분량의 과히요와 안초 고추를 넣고 향이 올라올 때까지 1~2분간 가끔 휘저어가며 볶는다. 중형 볼에 넣고 나머지 고추로 같은 과정을 반복한다.

≫ 다음 장에 계속

≫ 루비 레드 포졸 레시피 이어서

5 볶은 고추에 끓는 물을 잠기도록 부은 다음 실온에서 약 25분간 부드러워질 때까지 재운다. 두 번째 양파의 껍질을 벗기고 곱게 다진다.

6 돼지고기가 부드러워지면 그물 국자로 목살과 스페어립을 모두 건져 접시에 담는다. 만질 수 있을 정도로 식으면 한 입 크기로 찢어서 지방 덩어리와 뼈를 제거한다.

7 내열용 볼에 채반을 올리고 돼지고기를 익힌 국물을 부어서 건더기를 제거한다. 국물에 얼음을 넣어서 5분 정도 그대로 둔다. 국물 표면에 고여서 굳은 지방층을 모두 제거한다. 더치 오븐은 따로 두었다가 9번 과정에서 다시 사용한다.

8 그물국자로 부드러워진 고추를 건져서 블렌더 또는 푸드 프로세서에 넣고 고추 불린 물은 버린다. 다진 양파 ½컵, 남은 마늘 3쪽, 지방을 제거한 돼지고기 삶은 국물 ⅔컵, 소금 1작은술을 넣는다. 아주 곱게 갈아서 애플소스 정도의 농도가 될 때까지 국물을 1큰술씩 첨가해가며 상태를 조절한다. 고운 체를 중형 볼에 얹는다. 고추 퓨레를 체에 부어서 건더기를 꾹꾹 눌러가며 즙만 받는다. 건더기는 버린다.

9 7번 과정에서 따로 둔 더치 오븐에 식용유 1큰술을 두르고 중약 불에 올린다. 고추 퓨레를 넣고 자주 휘저으면서 향이 올라오고 살짝 걸쭉해질 때까지 5~7분간 익힌다.

10 호미니는 물기를 제거한다. 호미니와 돼지고기 삶은 국물 2L를 더치 오븐에 넣는다. 한소끔 끓인 다음 중간 불로 낮춘다. 가끔 휘저으면서 국물이 살짝 졸아들고 호미니가 따뜻해질 때까지 약 20분간 뭉근하게 익힌다. 소금과 후추로 간을 한다. 돼지고기와 돼지고기에서 흘러나온 육즙을 모두 모아서 더치 오븐에 넣고 따뜻해질 때까지 5~10분 정도 가열한다.

11 돼지고기를 익히는 동안 양상추나 양배추를 곱게 채 썬다. 포졸을 얕은 볼 4개에 나누어 담고 남은 다진 양파와 저민 래디시, 라임 웨지, 아보카도, 양상추, 토르티야 스트립 또는 칩을 함께 차린다.

예스 데이!

배 터지는 파르페

영화 〈예스 데이!〉에서 토레스 가족은 동네 아이스크림 가게에서 30분 안에 거대한 아이스크림 선데이를 전부 먹어 치워야 한다는 도전을 수락한다. 아이들이 배가 가득 찬 이후에도 항상 안 된다고 말하던 앨리슨과 카를로스의 부모님은 '예스!'를 외치며 마지막 한 입까지 전부 다 해치운다.

여기서는 배 터지는 선데이를 차용해서 켜켜이 쌓은 아이스크림 사이로 콘페티를 넣은 휘핑 크림, 잘게 부순 쿠키, 캔디 등등을 가득 채운 트라이플과 선데이 사이의 무언가에 해당하는 환상적이고 엉뚱한 하이브리드 디저트를 완성한다. 과연 이것은 몇 인분일까? 음, 평상시에는 8인분 이상이지만 예스 데이라면? 아마도 4인분쯤 될 것이다.

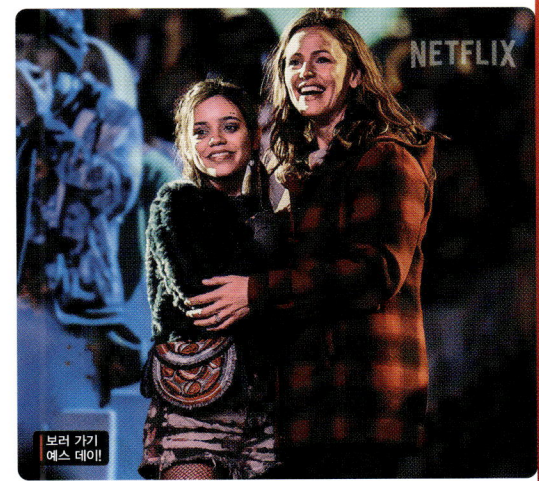

보러 가기
예스 데이!

분량: 8인분 **준비 시간:** 25분+식히기 **조리 시간:** 20분

비건 견과류 함유

초콜릿 아이스크림 2컵

딸기 아이스크림 2컵

캐러멜 아이스크림 2컵

땅콩버터 샌드위치 쿠키 12개

초콜릿 샌드위치 쿠키 12개

쇼트브레드 쿠키 12개

헤비 크림 2컵

사워크림 ⅓컵

레인보우 스프링클 ¾컵
(나눠서 사용)

허니 로스트 땅콩 1컵

초콜릿 코팅 캔디 1컵

미니 마시멜로우 1컵

핫 퍼지 소스 1컵

가염 캐러멜 소스 1컵

장식용 마라스키노 체리

1 가장자리가 있는 베이킹 시트에 유산지를 깐다. ¼컵들이 아이스크림 스쿱을 이용해서 초콜릿 아이스크림을 전부 퍼내 유산지에 올린다. 냉동실에서 10분간 냉동한 다음 딸기와 캐러멜 아이스크림으로 같은 과정을 반복한다. 모든 아이스크림 덩이를 단단해질 때까지 15~20분간 냉동한다.

2 세 종류의 쿠키에서 각각 장식용 분량을 따로 챙겨둔다. 나머지 쿠키는 대형 지퍼백에 넣는다. 지퍼백을 밀봉한 다음 밀대로 두들겨서 쿠키를 큼직하게 부순다.

3 대형 볼(또는 거품기 도구를 장착한 스탠드 믹서 볼)에 헤비 크림을 넣고 중간 속도로 부드럽게 뿔이 설 때까지 거품을 낸다. 이 볼에 사워크림을 넣고 단단하게 거품이 날 때까지 돌린다. 레인보우 스프링클스 ½컵을 넣어서 접듯이 섞는다.

4 3L들이 트라이플 볼이나 식사용 대형 대접에 ⅓ 분량의 잘게 부순 쿠키를 넣어서 평평하게 한 층을 깐다. 그 위에 ⅓ 분량의 아이스크림 스쿱을 올린다. 그 위에 땅콩과 초콜릿 캔디, 미니 마시멜로우를 ¼컵씩 뿌린다. 핫 퍼지 소스와 가염 캐러멜 소스를 ¼컵씩 뿌린 다음 거품 낸 크림 1컵을 두른다. 나머지 쿠키와 아이스크림, 땅콩, 초콜릿 캔디, 마시멜로우, 핫 퍼지 소스, 캐러멜 소스, 거품 낸 크림으로 같은 과정을 반복해 2층씩 더 쌓는다.

5 남겨둔 쿠키와 여분의 땅콩, 초콜릿 캔디, 미니 마시멜로우, 핫 퍼지 소스, 캐러멜 소스로 장식한다. 남은 스프링클스 ¼컵과 넉넉한 양의 마라스키노 체리로 마저 장식한다. 예스 데이 스타일로 볼째 바로 먹거나 1인분씩 따로 퍼 담아서 먹는다.

전 세계의 맛

넷플릭스는 전 세계 190여개국에서 스트리밍하고 있으며, 그중 일부를 이 장의 뷔페식 레시피 모음에서 찾아볼 수 있다.

스페인: 종이의 집: LA CASA DE PAPEL	멜론 로얄 민트 스페인 샐러드
대한민국: 이상한 변호사 우영우	행복국수
프랑스: 에밀리, 파리에 가다	가브리엘의 코코뱅
인도: 우리 둘이 날마다	양파 바지
독일: 다크	트위스트 스패츨 캐서롤
메소아메리카: 마야와 3인의 용사	토마토 옥수수 아보카도 샐러드
영국: 하트스토퍼	마음 따뜻한 피시앤칩스
스웨덴: 영 로열스	비건 스웨덴식 '미트볼' 스파게티
미국: 더 랜치	덴버 스테이크와 버섯
멕시코: 나르코스 멕시코	미첼라다 칠리 칵테일

종이의 집
LA CASA DE PAPEL

멜론 로얄 민트 스페인 샐러드

하몽 이베리코, 셰리 식초, 마르코나 아몬드 등 스페인 전통 식재료로 가득한 이 샐러드는 단맛과 짭짤함, 아삭함과 촉촉함이 아름다운 조화를 이룬다. 이 요리는 스페인의 왕립 조폐국에 대한 정교한 강도 사건을 계획하는 8명의 솜씨 좋은 도둑들 이야기를 다루며 손에 땀을 쥐게 하는 스릴러 영화 〈종이의 집:LA CASA DE PAPEL〉과 완벽한 궁합을 이룬다. 이 시리즈는 제정신이 아닌 듯 하면서 기억에 남는 작품으로, 훌륭한 이야기는 어디서든 만들어져서 전 세계의 시청자를 즐겁게 만들 수 있다는 사실을 증명한다. 〈종이의 집:LA CASA DE PAPEL〉는 계속해서 넷플릭스에서 가장 인기 높은 해외 시리즈 중 하나로 손꼽히고 있다.

이 요리에는 신선한 무화과를 사용하는 것이 좋지만, 무화과를 구할 수 없다면 잘 익은 토마토로 대체해도 맛있다.

분량: 4인분 **준비 시간:** 10분 **조리 시간:** 5분 글루텐 프리

엑스트라 버진 올리브 오일 2큰술과 2작은술(각각)

하몽 이베리코 또는 프로슈토 56g

셰리 식초 1½작은술

코셔 소금과 갓 갈아낸 검은 후추

캔탈롭 멜론 ½개(소, 약 680g)

생 무화과 2컵

장식용 생 민트 1단(소, 약 15g)

굵게 다진 마르코나 아몬드 또는 구운 가염 아몬드 56g

1 중형 코팅 프라이팬에 올리브 오일 2작은술을 두르고 중간 불에 올린다. 하몽 이베리코 또는 프로슈토를 한 켜로 깐다. 가끔 뒤집으면서 약 3분간 군데군데 노릇해지고 바삭해지기 시작할 때까지 굽는다. 종이 타월을 깐 접시에 담아서 식힌다. 식은 햄은 큼직하게 뜯는다.

2 중형 볼에 식초를 넣는다. 남은 올리브 오일 2큰술을 천천히 일정하게 부으면서 거품기로 골고루 휘저어 잘 섞은 다음 소금과 후추로 간을 한다.

3 날카로운 칼로 멜론의 껍질을 조심스럽게 벗겨낸 다음 씨를 제거한다. 2.5cm 크기로 썬다. 무화과는 꼭지를 제거한 다음 길게 반으로 자른다(너무 크면 4등분한다). 민트는 잎만 떼어내서 한 입 크기로 뜯는다.

4 서빙용 접시에 멜론과 무화과를 담고 셰리 비네그레트를 두른다. 바삭한 햄과 아몬드를 뿌린다. 민트로 장식한다. 소금과 후추로 간을 한 다음 여분의 엑스트라 버진 올리브 오일을 둘러서 낸다.

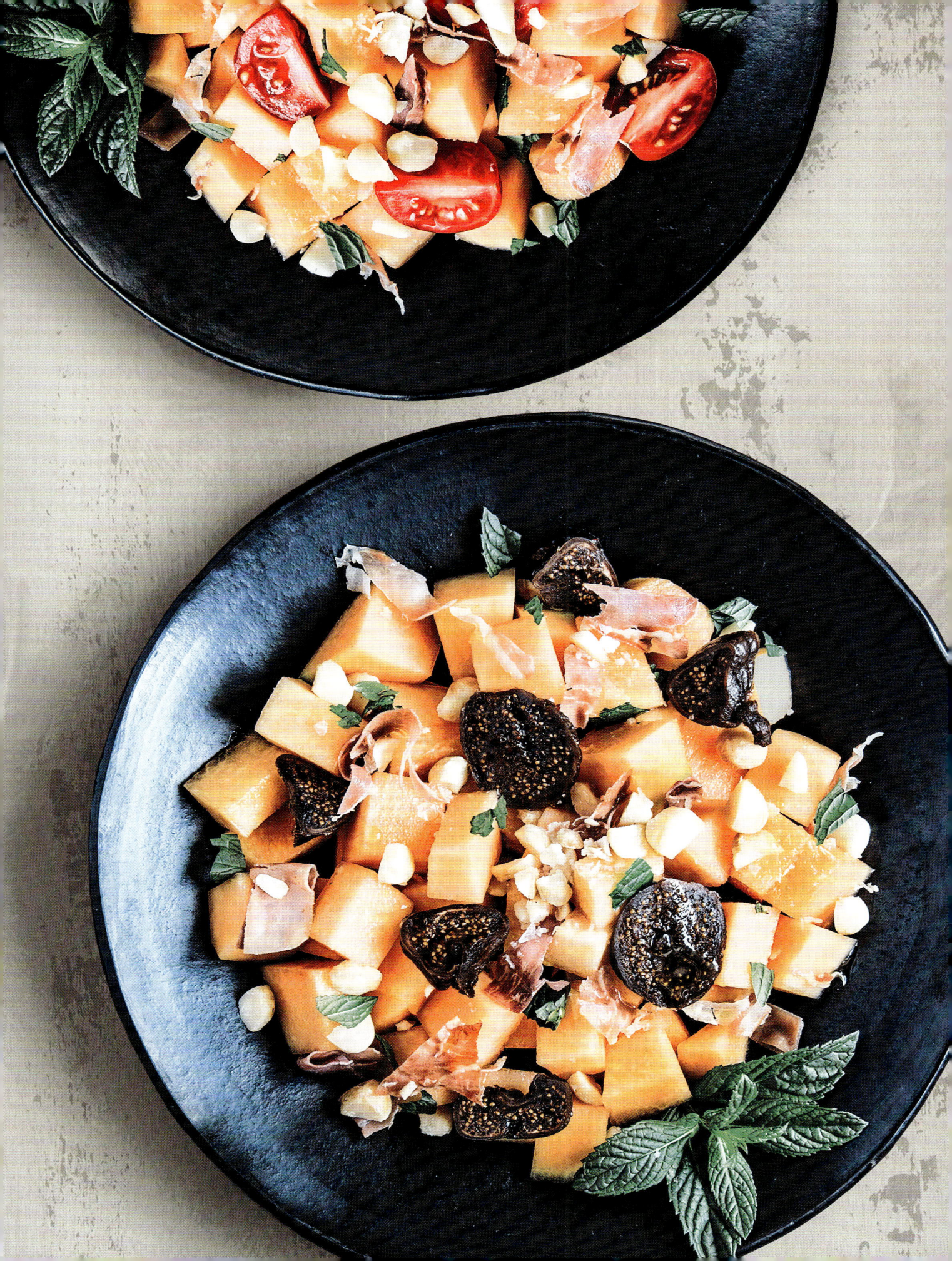

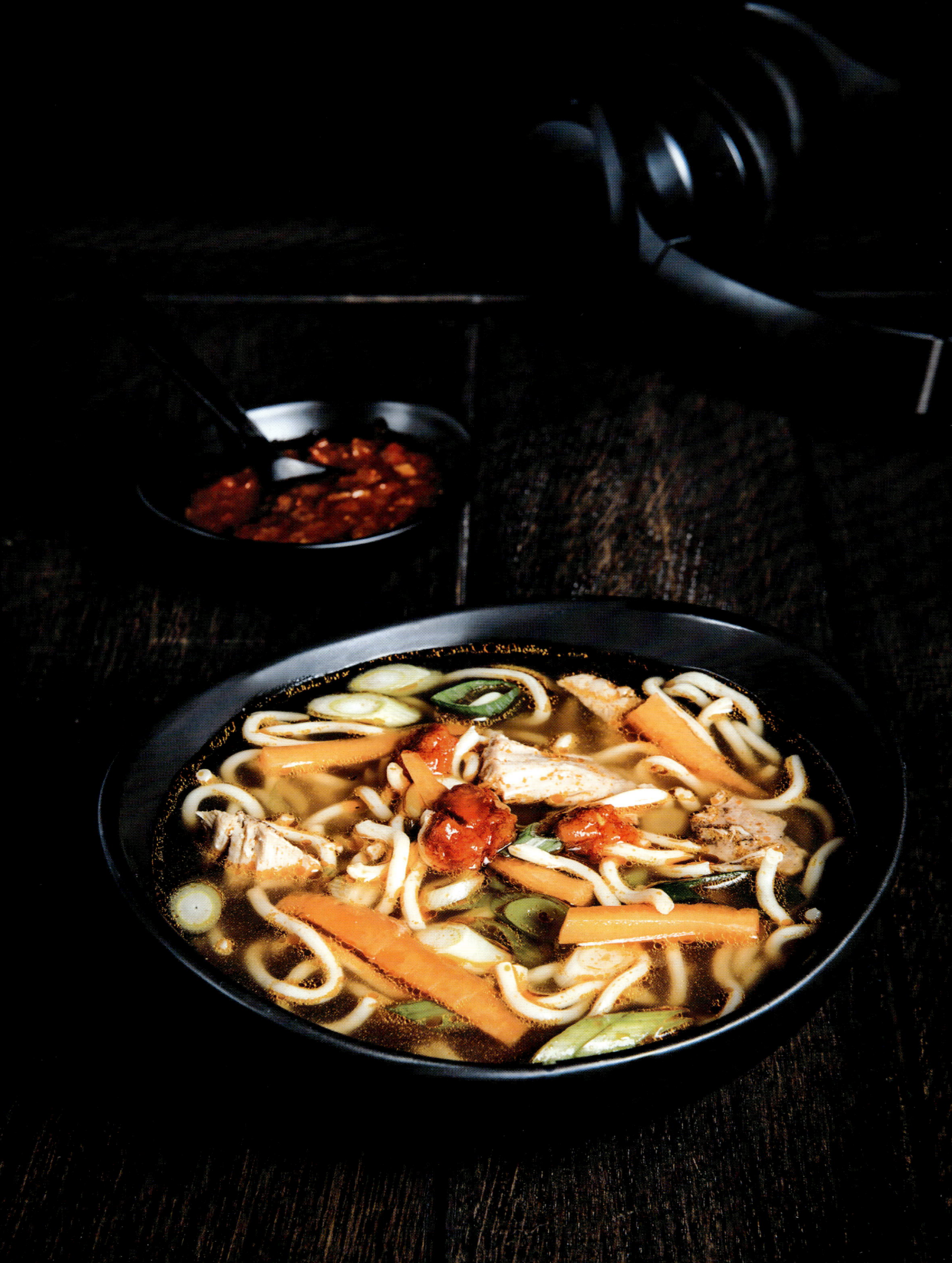

이상한 변호사 우영우

행복국수

한국의 드라마 〈이상한 변호사 우영우〉의 '제주도의 푸른 밤 2' 에피소드에서 정명석 변호사는 법정에 출두하던 중에 쓰러져 위암 진단을 받는다. 그는 동료들에게 먹고 싶은 음식은 행복국수뿐이라고 말한다. 혼란스러운 상황에서 가게가 문을 닫은 사실을 알게 된 우영우와 동료 변호사는 가게 주인을 찾아 나선다. 여러 번 위기에 부딪친 후 겨우 지역 사찰에서 지내던 주인을 발견하고 식당을 되찾을 수 있도록 도와줄 계획을 세운다. 가게 주인은 감사의 마음을 담아 이들에게 정 변호사의 기억에 남아있는 것처럼 맛있는 국수를 만들어 준다.

제주의 고기국수는 단순히 드라마에 등장한 음식인 것을 넘어서 맛있고, 많은 이가 찾는 요리다. 행복국수를 찾아다니는 장면처럼 아래 레시피의 초반 부분은 꽤나 시간이 소요되지만 그럴 만한 가치가 있다. 먼저 돼지뼈를 향신료와 함께 8시간 동안 끓이는데, 여기서는 슬로우 쿠커를 이용해서 손이 덜 가도록 만든다. 육수는 며칠 전에 미리 만들어서 최대 1개월까지 냉동 보관할 수 있다. 육수가 완성되면 삼겹살을 육수에 넣어서 부드러워질 때까지 끓인다. 그런 다음 얇게 썰어서 손이 풀리게 만드는 돼지고기 국물을 부은 쫀득한 밀가루 국수 위에 얹는다. 재빠르게 만든 양념장과 갈아낸 당근, 송송 썬 실파를 뿌리면 완성된다.

분량: 4인분 **준비 시간:** 30분 **조리 시간:** 9시간 30분

돼지고기 육수

- 돼지뼈 453g
- 맛술 1¼컵(나눠서 사용)
- 껍질을 제거하고 4등분한 흰양파 1개(대) 분량
- 껍질을 벗긴 마늘 6쪽
- 월계수 잎 4장
- 검은 통후추 7개

삼겹살

- 삼겹살 453g
- 손질한 실파 2대
- 껍질을 벗기고 으깬 마늘 3쪽 분량
- 코셔 소금 2작은술, 양념용 여분
- 갓 갈아낸 검은 후추

양념장

- 곱게 다진 마늘 2쪽 분량
- 고춧가루 1큰술, 장식용 여분
- 고추장 1½작은술
- 맛술 1큰술
- 간장 1작은술
- 갓 갈아낸 검은 후추

- 실파 6대
- 당근 2개(중)
- 소면 등 가는 밀국수 226g

1. 돼지 육수 만들기: 대형 냄비에 돼지뼈와 맛술 ¼컵을 넣는다. 찬물을 뼈가 5cm 이상 잠기도록 붓는다 강한 불에 올려서 한소끔 끓인 다음 5분간 뭉근하게 익힌다. 뼈를 건져서 찬물에 헹군다.

2. 슬로우 쿠커에 양파와 돼지뼈를 넣고 마늘, 월계수 잎, 후추, 남은 맛술 1컵을 넣는다. 찬물 3L를 붓는다. 약 모드로 8시간 동안 익힌다.

3. 대형 냄비에 채반을 얹는다. 조심스럽게 국물을 부어서 뼈와 양파, 마늘, 월계수 잎, 통후추를 제거한다.

4. 삼겹살 익히기: 냄비에 돼지 국물을 부어서 스토브에 올린다. 뚜껑을 닫고 강한 불에 올려서 한소끔 끓인다. 조심스럽게 삼겹살을 국물에 넣는다. 10분간 삶은 다음 중간 불로 낮추고 뚜껑을 덮어서 20분간 뭉근하게 익힌다.

≫ 다음 장에 계속

≫ 행복국수 레시피 이어서

5 삼겹살을 20분간 뭉근하게 익힌 다음 실파와 마늘, 코셔 소금 2작은술을 넣고 후추를 여러 번 갈아 넣는다. 뚜껑을 닫고 중간 불에서 삼겹살이 부드러워질 때까지 20~30분간 익힌다. 삼겹살을 건져서 도마에 올린 다음 썰 수 있을 정도로 5~10분간 휴지하며 식힌다. 실파와 마늘은 건져서 버린다. 국물에 소금과 후추를 넣어서 간을 맞춘다.

6 **양념장 만들기**: 소형 볼에 마늘과 고춧가루 1큰술, 고추장, 맛술, 간장, 돼지국물 1큰술을 넣는다. 잘 섞은 다음 후추를 여러 번 갈아 넣어서 마저 섞는다.

7 **고명 만들고 면 삶기**: 실파는 곱게 송송 썬다. 당근은 손질해서 껍질을 벗긴 다음 얇고 길게 썰거나 상자 강판의 굵은 면에 간다. 중형 냄비에 소금 간을 한 물을 한소끔 끓인다. 국수를 넣고 쫀득하면서 부드러워질 때까지 보통 약 3분 정도 삶는다. 국수를 건져서 찬물에 헹궈 더 익지 않도록 한다.

8 삼겹살을 얇게 썬다. 국수를 그릇 4개에 나누어 담는다. 삼겹살을 그 위에 올린 다음 돼지 국물을 붓는다. 실파와 당근, 고춧가루 한 꼬집을 얹어서 장식한다. 양념장을 곁들여서 각자 입맛에 맞춰 넣어 먹도록 한다.

에밀리, 파리에 가다

가브리엘의 코코뱅

〈에밀리, 파리에 가다〉는 한 여성이 일과 친구, 사랑을 어떻게 조율하면서 살아가는지에 초점을 맞춘 프로그램이다. 하지만 그와 동시에 맛있는 프랑스 음식을 보여주기도 한다. 에밀리는 카밀의 가족 저택을 방문했다가 수영장 옆에 나체로 누워 있는 카밀의 아버지 제라드를 만난다. 제라르는 에밀리에게 가브리엘의 코코뱅을 맛본 적이 있냐고 물으며 "입에 넣자마자 그에게 청혼을 할 준비를 했단다!"라고 말한다. 말 그대로 '와인을 곁들인 수탉'이라는 뜻의 코코뱅은 늙은 새를 부드럽게 조리하기 위해 처음 만들기 시작했지만, 요즘에는 어린 닭 한 마리를 통째로 손질해서 만드는 경우가 가장 많다. 아래의 간단한 레시피는 뼈를 발라낸 닭 허벅지 살을 사용하여 쉽게 만들 수 있다. 으깬 감자나 구운 감자를 곁들여 내면 여러분에게도 프로포즈하고 싶어지는 누군가가 생길지도 모른다.

분량: 6인분 **준비 시간:** 25분 **조리 시간:** 1시간 40분

- 중력분 5큰술(나눠서 사용)
- 고운 천일염과 갓 갈아낸 검은 후추
- 껍질을 제거한 닭 허벅지(뼈째) 2.2kg
- 실온의 무염 버터 2큰술(나눠서 사용)
- 굵게 다진 샬롯 10개 분량
- 1.3cm로 썬 두꺼운 베이컨 113g
- 드라이 레드 와인 1병(750ml)
- 씻어서 송송 썬 양송이버섯 255g
- 생 타임 줄기 2개
- 월계수 잎 1개
- 장식용 다진 생 이탤리언 파슬리

1. 오븐을 163°C로 예열한다. 얕은 중형 볼에 밀가루 4큰술을 넣고 소금과 후추를 넣어서 잘 섞는다. 닭 허벅지에 간을 한 밀가루를 뿌려서 골고루 묻힌 다음 여분의 가루는 털어낸다.

2. 대형 더치 오븐 또는 묵직한 오븐용 냄비에 버터 1큰술을 넣고 중간 불에 올려서 녹인다. 샬롯을 넣고 잘 휘저으면서 부드러워지기 시작할 때까지 약 3분간 볶는다. 베이컨을 넣고 샬롯이 캐러멜화되고 베이컨이 바삭바삭해질 때까지 약 5분간 볶는다. 그물국자로 샬롯과 베이컨을 건져서 접시에 담는다.

3. 중강 불로 불 세기를 높인다. 기름기가 아직 남은 냄비에 닭 허벅지를 너무 꽉 차지 않도록 적당량씩 나누어 넣고, 중간에 한 번 뒤집어 앞뒤로 노릇노릇해지도록 총 5~8분 굽는다. 다 구운 닭은 접시에 옮겨 담는다. 모든 닭을 굽고 나면 샬롯과 베이컨을 다시 냄비에 넣는다. 와인을 붓고 한소끔 끓이면서 나무 주걱으로 팬 바닥에 노릇하게 달라붙은 부분을 모두 긁어낸다. 닭고기, 버섯, 타임, 월계수 잎을 넣고 한소끔 끓인 다음 10분간 뭉근하게 익힌다. 냄비의 뚜껑을 닫고 오븐에 넣은 다음 닭고기가 뼈에서 거의 떨어져 나올 정도로 부드러워질 때까지 약 1시간 정도 익힌다.

4. 오븐에서 냄비를 꺼낸 다음 그물국자로 닭고기를 건져 접시에 담는다. 식지 않도록 쿠킹 포일을 씌워 둔다. 타임 줄기와 월계수 잎을 꺼내서 버린다.

5. 소형 볼에 밀가루와 버터를 1큰술씩 넣고 포크로 고르게 잘 섞어 페이스트를 만든다. 냄비를 다시 중간 불에 올려서 한소끔 끓인다. 버터 혼합물을 넣고 거품기로 잘 섞어서 완전히 녹인다. 불 세기를 낮춰서 국물이 걸쭉해질 때까지 약 15분간 뭉근하게 익힌다.

6. 닭고기를 다시 냄비에 넣고 수 분간 데운 다음 파슬리로 장식해서 낸다.

〈에밀리, 파리에 가다 공식 요리책〉(웰든 오웬 저, 2022)의 가브리엘의 코코뱅 레시피

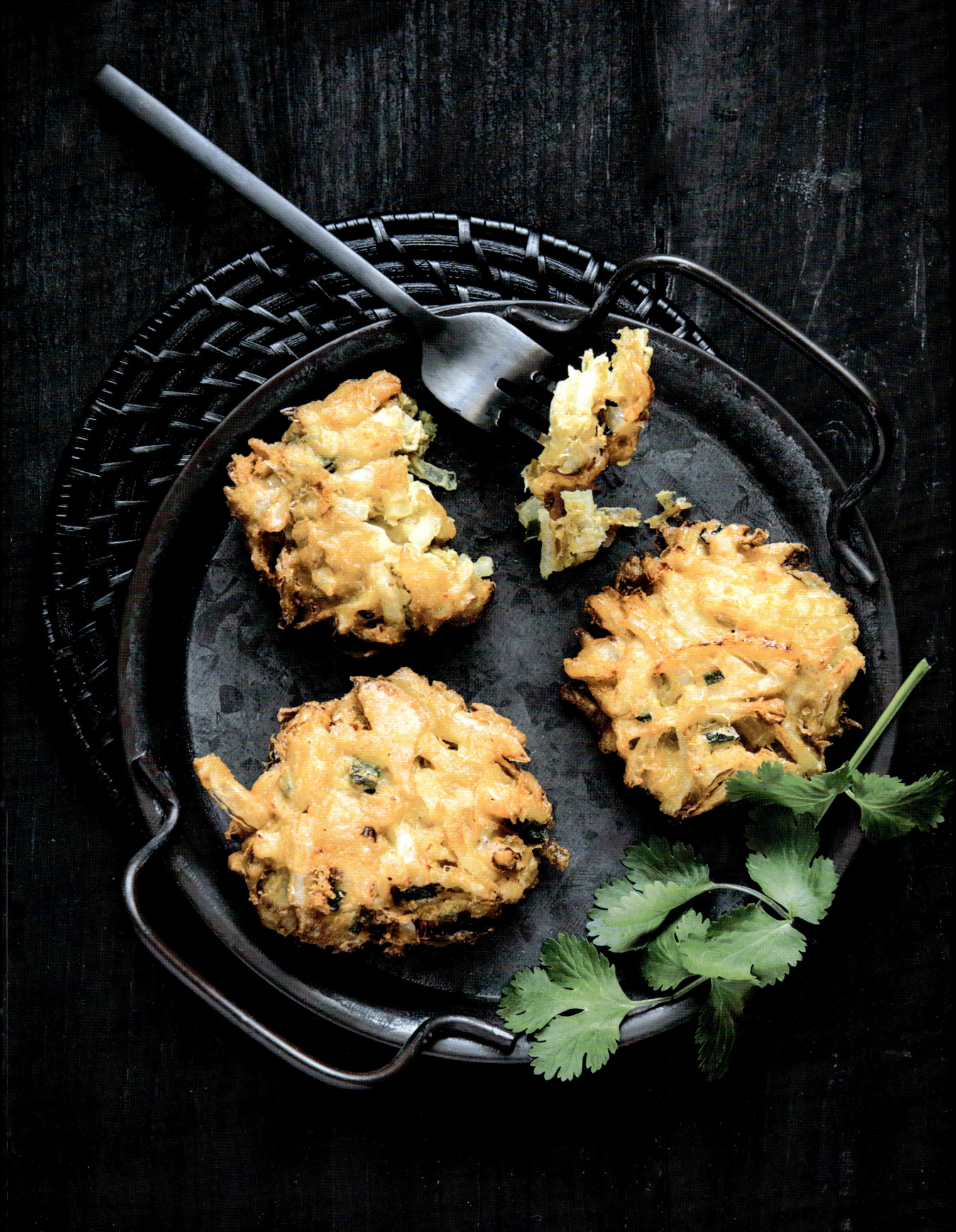

우리 둘이 날마다

양파 바지

인도가 배경인 드라마 〈우리 둘이 날마다〉에서 드루브는 바지가 너무 먹고 싶어서 주저하는 카비야를 침대에서 끌어내 길거리의 노점상을 찾아 나선다. 노점은 문을 닫았지만 두 사람은 와인을 시음할 수 있는 와이너리와 디래에 대해 이야기할 수 있는 경치 좋은 장소를 찾아낸다.

바삭바삭하고 유혹적인 바지는 뭄바이를 배경으로 한 이 로맨틱 코미디에서 드루브와 카비야의 요동치는 관계를 견딜 수 있게 하는 완벽한 간식이다. 매콤한 튀김을 찍어 먹을 수 있도록 고수 처트니를 넉넉하게 곁들이자.

분량: 전채 4인분 준비 시간: 10분 조리 시간: 20분

 비건 글루텐 프리

양파 1개(대)
코셔 소금 1작은술, 양념용 여분
심과 씨를 제거하고 곱게 다진 풋고추 1개(소) 분량
터메릭 가루 ¼작은술
쿠민 가루 ½작은술
코리앤더 가루 ¼작은술
그램 가루(병아리콩 가루) ½컵
쌀가루 ¼컵
찬물 ½컵
튀김용 식용유

서빙용 고수 처트니

1 양파를 반으로 자른 다음 아주 곱게 송송 썬다(채칼을 사용하는 것이 가장 효과적이다). 중형 볼에 양파와 소금 1작은술을 넣고 골고루 잘 섞은 다음 손으로 쥐어짜서 소금이 양파의 수분을 끌어내게 한다. 그대로 5분간 재운다.

2 양파 볼에 고추와 터메릭, 쿠민, 코리앤더, 그램 또는 병아리콩 가루, 쌀가루, 찬물을 넣는다. 손이나 스패출러로 양파에 향신료가 잘 묻고 살짝 끈적하고 축축한 반죽이 될 때까지 골고루 잘 섞는다.

3 중형 냄비에 식용유를 5cm 깊이로 붓고 177°C까지 가열한다. 접시에 종이 타월을 깐다. 손에 물을 적신 다음 반죽을 1큰술씩 떠서 5cm 크기의 패티 모양으로 빚은 다음, 적당량씩 조심해서 뜨거운 식용유에 넣는다. 노릇노릇해질 때까지 2~3분간 튀긴다. 준비한 접시에 옮겨 담고 소금으로 간을 한다. 나머지 반죽으로 같은 과정을 반복한다. 따뜻할 때 고수 처트니를 곁들여 낸다.

다크

트위스트 스패츨 캐서롤

독일의 드라마 〈다크〉에서는 여러 세대와 줄거리가 서로 뒤틀리면서 반복된다. 시즌 3의 마지막 장면에서는 얼마 되지 않는 등장인물이 한 디너 파티에 모인다. 이 장면에서 시청자는 H.G. 탄하우스가 양자 기계를 만들지 않았다면 어떤 일이 일어났을지 상상할 수 있다.

이 얽히고설킨 긴장감 넘치는 시리즈의 세 시즌을 모두 즐기려면 다크의 복잡한 줄거리만큼이나 자주 반전을 거듭하는 돌돌 꼬인 독일식 에그누들인 수제 스패츨이 필요할 것이다. 다행히 캐러멜화한 양파와 톡 쏘는 사우어크라우트, 끈적하게 늘어나는 치즈, 머스터드 향 빵가루를 넉넉하게 뿌린 스패츨은 누구나 좋아할 만한 맛이다.

분량: 4인분
준비 시간: 30분
조리 시간: 1시간 15분

스패츨

중력분 2¼컵

소금 1작은술, 물용 여분

갓 갈아낸 검은 후추

달걀 3개(대)

우유(전지) ¾컵

무염 버터 1큰술

캐러멜화 양파 재료

양파 2개(대)

무염 버터 1큰술

올리브 오일 2큰술

그래뉴당 ½작은술

코셔 소금과 갓 갈아낸 검은 후추

캐서롤 재료

틀용 무염 버터

마른 빵가루 ½컵

스파이시 독일 머스터드 또는 디종 머스터드 1큰술

올리브 오일 1큰술

코셔 소금

생 딜 1단(소, 약 15g)

물기를 제거한 사우어크라우트 226g

굵게 간 얄스버그 또는 에멘탈 치즈 340g

굵게 간 그뤼에르 치즈 56g

보러 가기
다크

1 **스패츨 만들기:** 중형 볼에 밀가루와 소금 1작은술을 넣고 후추를 여러 번 갈아 뿌려서 거품기로 잘 섞는다. 가루 재료의 가운데 부분을 움푹하게 판 다음 달걀과 우유를 넣는다. 거품기로 잘 섞어서 묽은 반죽을 만든다.

2 대형 냄비에 소금 간을 한 물을 한소끔 끓인다. 중형 볼에 버터를 골고루 문질러 바른 다음 남은 버터는 바닥에 그냥 둔다.

3 끓는 물 위에 상자 강판을 들고 스패츨 반죽 ⅓컵을 올려서 고무 스패출러로 문질러 통과시킨다. 물에 떨어진 스패츨 반죽을 잘 휘저어서 서로 붙지 않게 한 다음 부드러워질 때까지 약 2분간 삶는다. 그물국자로 건져서 버터를 바른 볼에 넣는다. 골고루 휘저어서 버터에 버무린다. 나머지 반죽으로 같은 과정을 반복한다(완성한 스패츨은 실온에서 약 2시간, 냉장고에서 하룻밤 동안 보관할 수 있다).

4 **양파를 캐러멜화하기:** 양파의 껍질을 벗기고 반으로 자른 다음 곱게 채 썬다. 대형 프라이팬에 버터와 올리브 오일을 두르고 중간 불에 올려서 버터를 녹인다. 양파를 넣고 중간 불에서 가끔 휘저어가며 진한 갈색이 될 때까지 약 25분간 익힌다(양파가 너무 빨리 갈색이 되면 중약 불로 낮춘다). 양파에 설탕과 소금 한 꼬집, 후추를 뿌린다. 설탕이 녹을 때까지 1~2분간 볶는다. 불에서 내린다.

5 **캐서롤 만들기:** 오븐을 204°C로 예열하고 선반을 가운데 단에 설치한다. 2L들이 베이킹 그릇에 버터를 바른다. 소형 볼에 빵가루와 머스터드, 올리브 오일을 넣는다. 소금 한 꼬집으로 간을 한 다음 빵가루가 고르게 촉촉해지도록 잘 섞는다. 딜은 잎과 줄기를 굵게 다져서 장식용으로 1큰술만 따로 빼 둔다.

6 절반 분량의 스패츨을 베이킹 그릇 바닥에 깐다. 절반 분량의 양파와 사우어크라우트, 치즈, 딜을 얹는다. 나머지 스패츨과 양파, 사우어크라우트, 치즈, 딜로 같은 과정을 반복한다. 맨 위에 빵가루를 뿌린다.

7 스패츨 캐서롤을 오븐에 넣고 빵가루가 노릇노릇해지고 가장자리가 보글보글 끓을 때까지 10~15분간 굽는다.

8 캐서롤을 꺼내서 5분간 휴지한 다음 남겨둔 딜을 뿌려서 낸다.

마야와 3인의 용사

토마토 옥수수 아보카도 샐러드

특별 애니메이션 〈마야와 3인의 용사〉에서 마야 공주는 엄마처럼 외교관이 되기보다는 전투를 하고 싶어한다. 박쥐 왕자 자츠가 마야를 지하 세계로 데려가 제물로 바치려고 하자 마야의 아버지와 형제들은 마야를 구하기 위해 신들과의 전쟁을 선언한다. 이야기가 진행되는 동안 마야는 독수리 전사로서의 운명, 즉 세 명의 재규어 형제와 함께 지하 세계의 신을 정복하기 위해 싸워야 한다는 사실을 깨닫게 된다.

호르헤 구티에레즈가 우리 눈에 선사하는 향연에 힘을 실어주기 위해 메소아메리카 요리의 기본 재료인 불에 그을린 신선한 옥수수, 과즙이 풍부한 토마토, 크리미한 아보카도에 라임, 칠리, 고수, 코티야 치즈를 적당히 넣어 신선하고 풍성한 샐러드를 만들었다. 일반적으로 토르티야 칩을 떠서 찍어 먹는 경우가 많지만 여기에는 바삭하고 짭짤한 크루통이 어울린다.

분량: 4인분 **준비 시간:** 20분 **조리 시간:** 15분

 채식 글루텐 프리

틀용 식용유
생 옥수수 4대
갓 짠 라임 즙 1큰술
곱게 다진 마늘 1쪽 분량
그래뉴당 ¼작은술
엑스트라 버진 올리브 오일 3큰술
코셔 소금과 갓 갈아낸 검은 후추
빨강 프레스노 고추 또는
할라페뇨 1개(소)
잘 익은 아보카도 2개
가염 옥수수 토르티야 칩 2컵
반으로 자른 대추방울토마토 2컵
굵게 다진 생 고수 1단(소, 약 15g)
잘게 부순 코티하 치즈 56g

1. 그릴 또는 그릴 팬에 조리용 솔로 가볍게 식용유를 바른 다음 강한 불에 올린다. 옥수수의 껍질과 수염을 제거한 다음 그릴 또는 그릴 팬에 얹는다. 가끔 뒤집어가면서 옥수수가 부드럽고 군데군데 그슬릴 때까지 8~10분간 굽는다.

2. 옥수수를 그릴에서 꺼낸 다음 만질 수 있을 때까지 5~10분 정도 식힌다. 날카로운 칼로 옥수수 낟알만 잘라낸 다음 심은 버린다.

3. 대형 볼에 라임 즙과 마늘, 설탕을 넣고 거품기로 잘 섞어서 설탕을 녹인다. 올리브 오일을 천천히 부으면서 거품기로 잘 섞은 다음 소금과 후추로 간을 맞춘다.

4. 고추에서 심과 씨를 제거한 다음 곱게 다진다(입맛에 따라 전부 또는 절반만 사용한다). 아보카도는 반으로 잘라서 씨와 껍질을 제거한 다음 2.5cm 크기로 썬다. 손으로 토르티야 칩을 한 입 크기로 부순다.

5. 드레싱 볼에 토마토와 고추, 아보카도, 고수의 ⅔, 코티하 치즈, 칩을 넣고 잘 섞는다. 소금과 후추로 간을 맞춘다. 남겨둔 고수와 치즈, 칩을 뿌려서 장식한다.

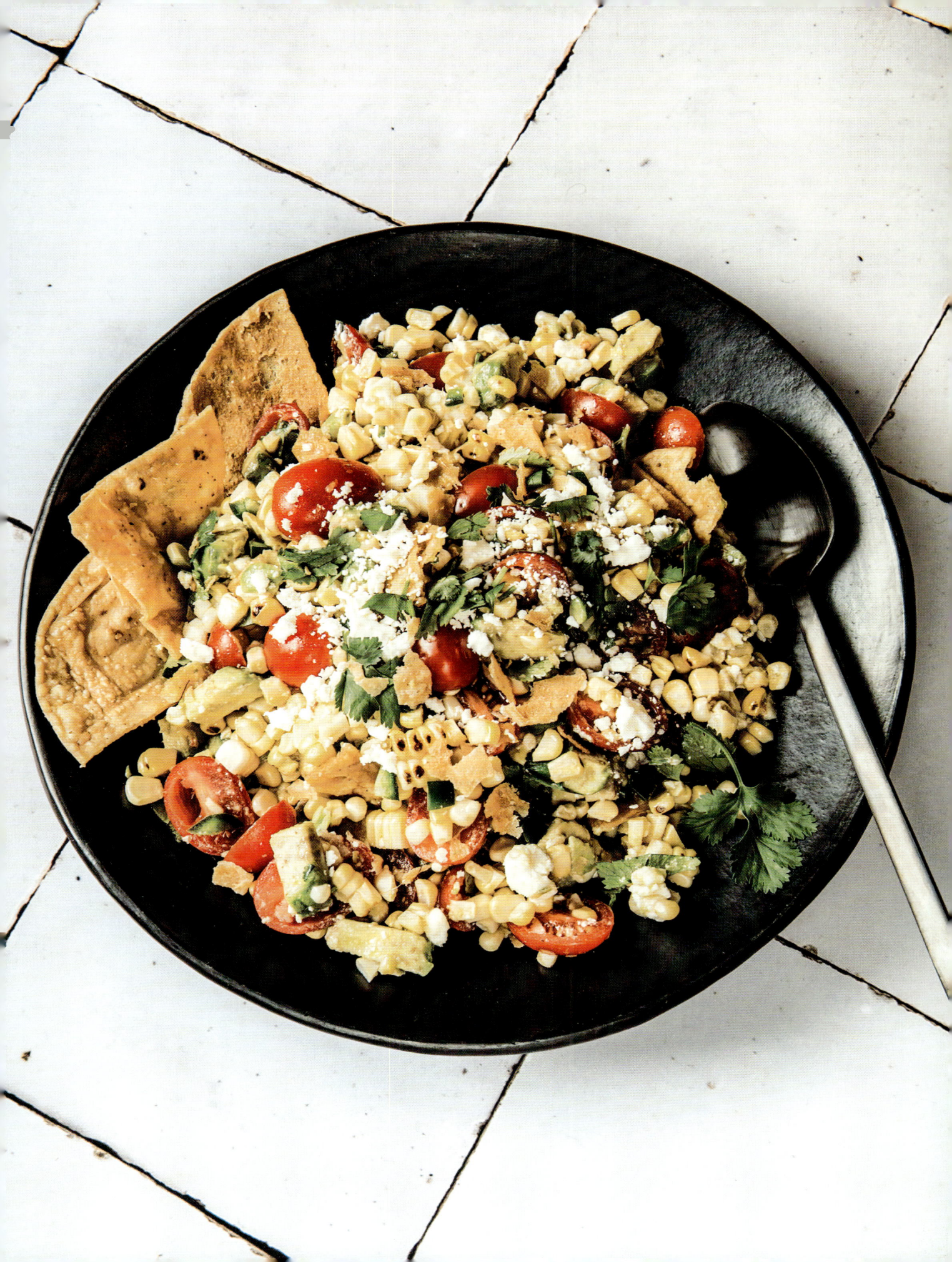

하트스토퍼

마음 따뜻한 피시앤칩스

〈하트스토퍼〉 시즌 1 마지막화에서 닉은 찰리에게 일요일의 바다 여행을 깜짝 선물한다. 10대의 사랑을 경험하다 보면 배가 고파지기 마련이라, 두 사람은 피시앤칩스를 샀고 닉은 뜨거운 감자튀김 몇 개를 입에 넣는다.

비록 가까운 미래에 소중한 사람과 함께 영국의 해변으로 떠나는 당일치기 여행을 실현할 수는 없다 하더라도, 이 고전적인 영국 대표 음식을 만들어볼 기회는 미룰 필요는 없지 않을까?

분량: 4인분
준비 시간: 30분
조리 시간: 45분

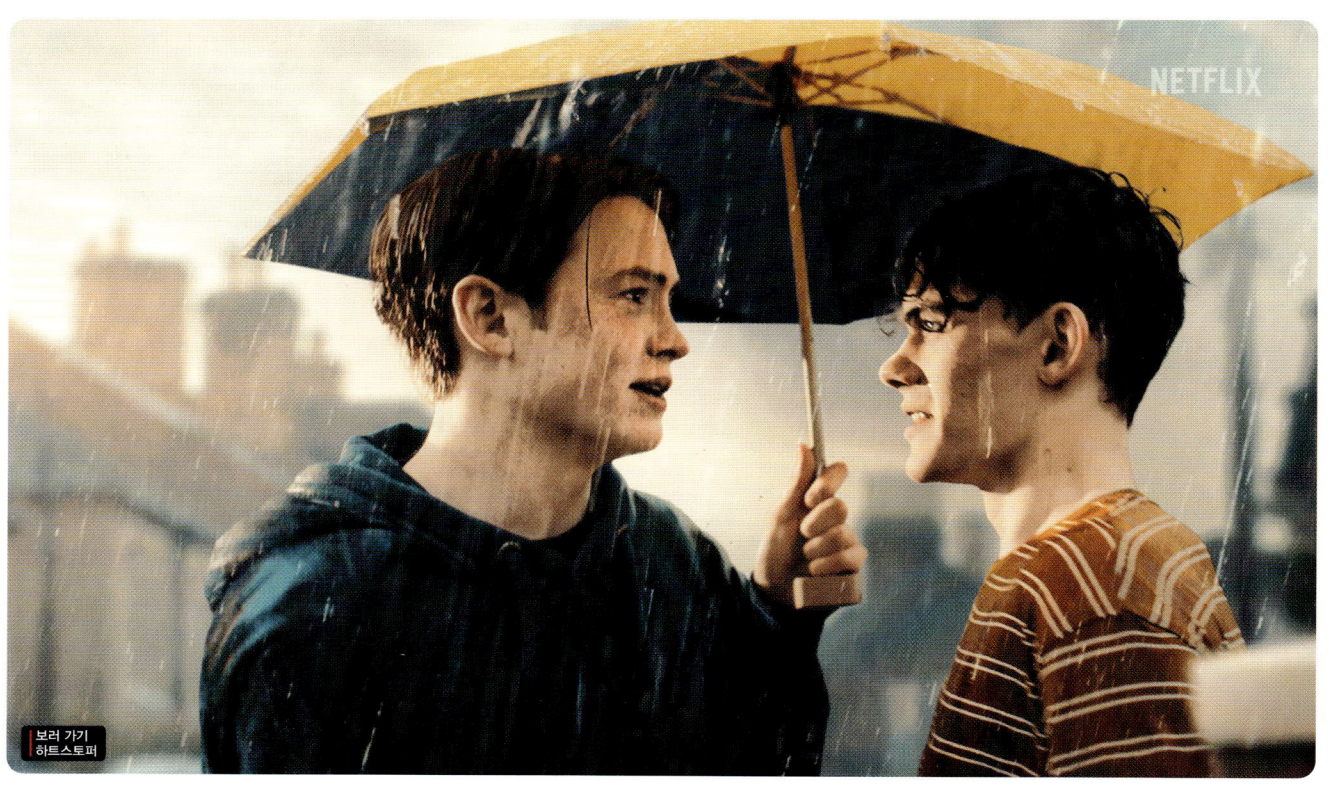

보러 가기
하트스토퍼

튀김용 식용유
러셋 감자 907g
맥주(영국산 비터 또는 라거 추천) 1½컵
중력분 1½컵
코셔 소금과 갓 갈아낸 검은 후추
옥수수 전분 ¼컵
해덕 또는 대구 필레 4장(각 113~140g)
서빙용 몰트 식초
서빙용 케첩

1. 대형 냄비 또는 더치 오븐에 식용유를 10cm 깊이로 붓고 강한 불에 올려서 조리용 온도계로 121°C가 될 때까지 가열한다. 감자를 잘 문질러 씻은 다음 1.3cm 크기로 길쭉하게 썬다. 가장자리가 있는 베이킹 시트에 종이 타월을 깐다.

2. 절반 분량의 감자를 튀김용 식용유에 넣는다. 가끔 휘저으면서 감자가 부드러워질 때까지 약 10분간 익힌다. 그물국자 또는 스파이더 국자로 건져서 준비한 베이킹 시트에 한 켜로 얹는다. 나머지 감자로 같은 과정을 반복한 다음 튀김용 식용유를 177°C까지 가열한다.

3. 그동안 오븐을 93°C로 예열한다. 가장자리가 있는 베이킹 시트에 식힘망을 얹는다. 얕은 대형 볼에 맥주와 밀가루를 넣고 거품기로 매끈하게 잘 섞는다. 소금과 후추를 한 꼬집씩 넣어서 간을 한다. 접시에 옥수수 전분을 뿌린다. 생선 필레에 소금 ¾작은술과 후추를 고르게 뿌려서 간을 한다.

4. 튀김용 식용유가 177°C가 되면 생선 필레 2개를 옥수수 전분 접시에 넣고 골고루 묻힌다. 여분의 가루기를 털어낸 다음 생선살을 맥주 반죽에 담근다. 필레를 한 번에 하나씩 건져서 여분의 반죽을 털어내고, 조심스럽게 튀김용 식용유에 넣는다. 중간에 한 번 뒤집으면서 노릇노릇하고 완전히 익을 때까지 한 면당 약 4분씩 튀긴다. 건져서 식힘망에 얹고 소금으로 간을 한다. 나머지 생선 필레로 같은 과정을 반복한다. 튀긴 생선은 오븐에 넣어서 따뜻하게 보관한다.

5. 절반 분량의 1차로 익힌 감자를 튀김용 식용유에 넣고 노릇노릇하고 바삭바삭해질 때까지 4~5분간 튀긴다. 건져서 생선을 올린 식힘망에 얹은 다음 소금을 넉넉하게 뿌려서 간을 한다. 나머지 감자로 같은 과정을 반복한다.

6. 피시앤칩스를 취향에 따라 신문지로 싼 다음 맥아 식초를 넉넉히 뿌리고 찍어 먹을 케첩을 곁들여 낸다.

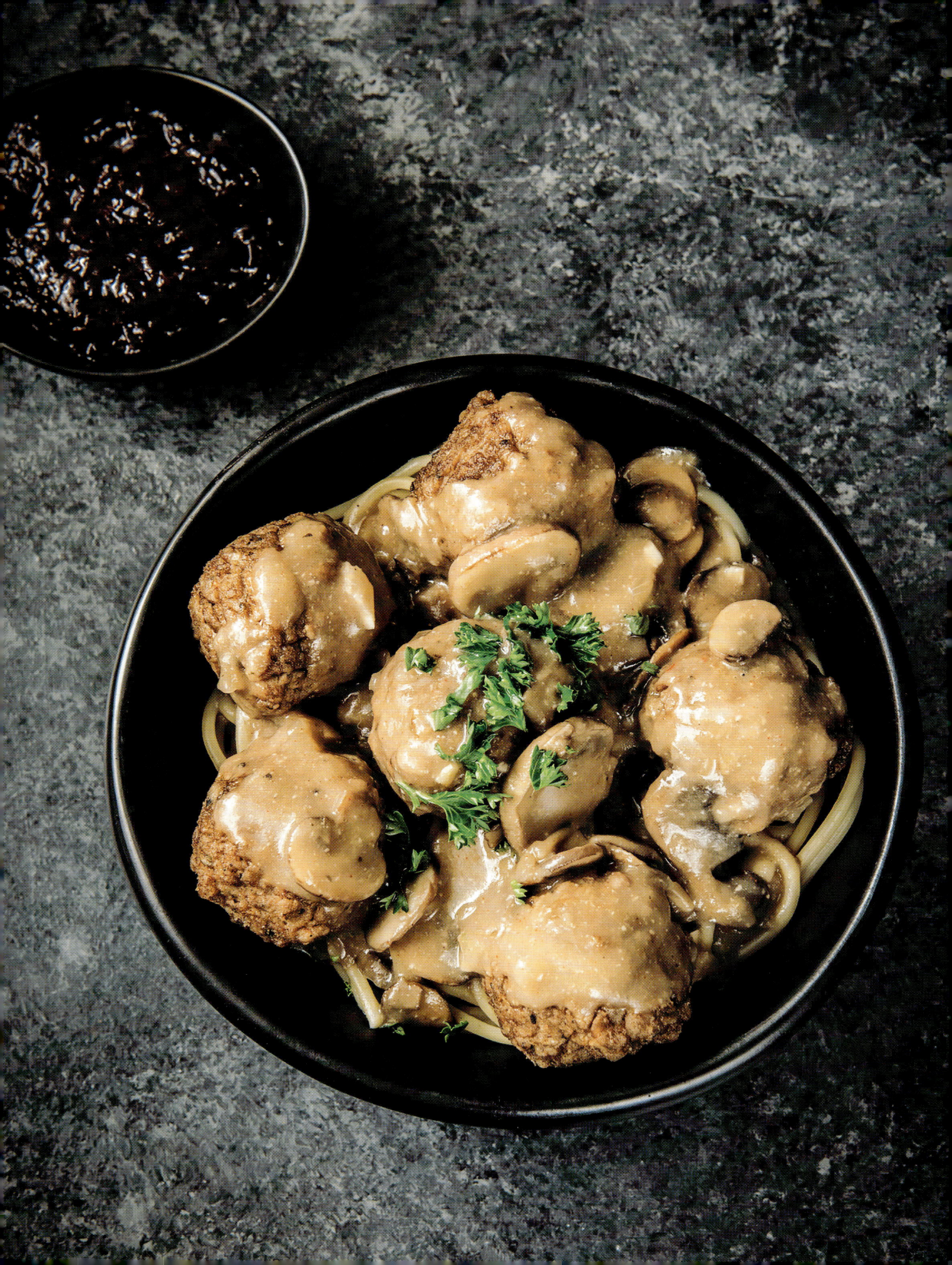

영 로열스

스웨덴식 비건 '미트볼' 스파게티

〈영 로열스〉는 빌헬름 왕자(에드빈 라이딩)를 중심으로 펼쳐지는 스웨덴의 성장 드라마 시리즈다. 명문 기숙학교인 힐러스카에 도착한 빌헬름은 자신이 진정으로 원하는 삶이 어떤 것인지 알아볼 기회를 얻게 되고, 왕실의 의무에서 벗어나 자유롭고 무조건적인 사랑으로 가득한 미래를 꿈꾸기 시작한다. 하지만 예기치 않게 왕위 계승 서열 2위가 되어버린 빌헬름은 사이먼과 사랑에 빠질지, 의무를 수행할지 선택해야 하는 딜레마에 빠지고 만다. 이 흥미진진한 스웨덴 하이틴 드라마의 심한 감정기복을 편안하게 지켜보려면 끈기가 필요하다. 스칸디나비아의 정취를 제대로 느끼려면 크리미한 버섯 그레이비와 스파게티, 다진 파슬리를 넉넉히 곁들인 풍성한 스웨덴식 비건 '미트볼'을 만들어보자. 원한다면 링곤베리 잼을 한 숟갈쯤 곁들여도 좋다.

분량: 4인분
준비 시간: 45분
조리 시간: 50분

 비건

'미트볼' 재료

생 파슬리 1단(중, 약 28g, 나눠서 사용)
플랙씨드 가루 2큰술
물 ¼컵
렌틸 2캔(총 850g)
무가당 오트밀크(귀리유) 2/3컵
코셔 소금 2작은술, 양념용 여분
껍질을 제거한 흰 식빵 3장
곱게 다진 마늘 2쪽 분량
비건 파르메산 치즈 ⅓컵
디종 머스터드 1작은술
갓 갈아낸 검은 후추
올스파이스 가루 ¼작은술
갓 갈아낸 너트메그 ¼작은술
마른 빵가루 ¾컵
올리브 오일 3큰술

그레이비 재료

씻어서 기둥을 제거한 갈색 양송이버섯 226g
올리브 오일 1큰술, 마무리용 여분
코셔 소금과 갓 갈아낸 검은 후추
곱게 다진 마늘 1쪽 분량
곱게 다진 샬롯 1개 분량
비건 버터 3큰술
중력분 3큰술
훈제 파프리카 가루 ¼작은술
채수 2컵
비건 우스터 소스 1½큰술
간장 1큰술
디종 머스터드 1작은술
비건 크림 1컵

스파게티 453g
서빙용 링곤베리 잼(생략 가능)

≫ 다음 장에 계속

≫ **스웨덴식 비건 미트볼 레시피 이어서**

1 **미트볼 만들기**: 파슬리는 절반만 덜어서 곱게 다진다. 소형 볼에 플랙씨드 가루와 물을 잘 섞은 다음 가루가 수분을 흡수할 때까지 약 5분간 불린다. 렌틸은 물기를 제거하고 2컵을 계량한다(남은 렌틸은 다른 요리에 사용한다).

2 얕은 볼에 오트 밀크와 소금 한 꼬집을 넣어서 잘 섞는다. 식빵을 한 번에 한 장씩 오트 밀크에 담갔다가 뒤집어서 골고루 수분을 흡수하게 한다. 꼭 짜서 여분의 물기를 제거한 다음 도마에 얹는다. 남은 식빵으로 같은 과정을 반복한다. 빵을 0.6cm 크기로 깍둑 썬다. 중형 볼에 담는다.

3 볼에 빵과 마늘, 곱게 다진 파슬리, 불린 플랙씨드 가루, 렌틸, 소금 2작은술, 비건 파르메산 치즈, 머스터드, 후추, 올스파이스, 너트메그를 넣는다. 잘 섞은 다음 빵가루 ½컵을 넣는다. 손으로 조심스럽게 골고루 잘 섞는다. 반죽은 꼭 짜면 쉽게 공 모양으로 빚을 수 있는 정도여야 한다. 너무 빡빡하거나 묽으면 빵가루를 2큰술씩 가감하면서 농도를 조절한다.

4 오븐을 177℃로 예열한다. 가장자리가 있는 베이킹 시트에 유산지를 깐다. 젖은 손으로 렌틸 혼합물을 2큰술씩 덜어서 공 모양으로 빚어 유산지 위에 놓는다. 베이킹 시트를 냉동실에 넣어서 5~10분간 단단하게 굳힌다(완전히 얼리지는 않는다).

5 대형 코팅 프라이팬에 오일 1큰술을 두르고 중간 불에 올린다. 미트볼을 적당량씩 나눠서 넣고 골고루 노릇노릇해질 때까지 5~7분간 볶는다. 다시 베이킹 시트에 옮겨 담고 오일을 추가해가면서 나머지 미트볼로 같은 과정을 반복한다(이 팬은 7번 과정에서 다시 사용한다). 미트볼을 전부 굽고 나면 오븐 가운데 선반에 넣어서 완전히 익을 때까지 약 8분간 익힌다. 꺼내서 덮개를 씌워 따뜻하게 보관한다.

6 **그레이비 만들기**: 대형 냄비에 소금 간을 한 물을 한소끔 끓인다. 버섯은 얇게 송송 썬다.

7 5번 과정에서 사용한 팬에 올리브 오일 1큰술을 두르고 중강 불에 올린다. 버섯을 넣고 소금과 후추로 간을 한다. 버섯이 살짝 노릇해지고 부드러워질 때까지 약 5분간 볶는다. 마늘과 샬롯을 넣고 올리브 오일을 약간 두른 다음 샬롯이 부드러워질 때까지 약 2분간 볶는다.

8 같은 프라이팬에 비건 버터를 넣고 중간 불에 올려서 녹인다. 밀가루를 뿌리고 약 1분간 골고루 잘 볶는다. 훈제 파프리카 가루와 채수를 넣는다. 계속 휘저어서 골고루 잘 풀면서 한소끔 끓인다. 우스터 소스, 간장, 머스터드, 비건 크림을 넣고 중약 불로 낮춘다. 자주 휘저으면서 소스가 나무 주걱 뒷면에 묻어날 정도로 걸쭉해질 때까지 약 3분간 익힌다. 소금과 후추로 간을 맞춘다.

9 그레이비에 미트볼을 넣고 뚜껑을 닫아서 약한 불에 따뜻하게 보관한다.

10 그동안 스파게티를 삶는다. 끓는 물에 스파게티를 넣고 가끔 휘저으면서 봉지의 안내에 따라 알 덴테로 삶는다. 파스타 삶은 물을 ⅓컵 따로 남겨두고 스파게티를 건진다.

11 대형 냄비에 스파게티와 파스타 삶은 물, 그레이비 ⅔컵을 넣는다. 중간 불에 올려서 휘저어가면서 그레이비에 스파게티를 골고루 버무린다.

12 서빙용 대형 볼에 스파게티를 담고 미트볼과 그레이비를 그 위에 얹는다. 남은 파슬리를 굵게 다져서 뿌린다. 취향에 따라 링곤베리 잼을 곁들여서 낸다.

덴버 스테이크와 버섯

콜트 버넷은 더 랜치의 집으로 돌아와서 형 루스터, 아버지 보와 함께 어머니가 운영하는 바를 방문한다. 보는 아들의 어그 부츠나 풋볼 유망주라는 사실은 탐탁치 않게 여기지만 위스키를 가미한 크리미한 버섯 소스를 곁들인 덴버 스테이크가 엄청나게 맛있다는 데에는 온 가족이 동의할 것이다.

목심 부위에서 잘라낸 덴버 스테이크는 마블링이 풍부하고 소고기의 풍미가 진하다. 여기서는 스테이크를 팬에 구운 다음 그 팬에 바로 진한 버섯 소스를 만든다. 그리고 클래식한 코냑 대신 원하는 종류의 위스키를 둘러서 바닥에 늘어붙은 파편을 긁어내 고전적인 다이앤 스테이크에 카우보이 스타일을 더했다. 위스키를 넣고 싶지 않다면 물이나 닭 육수로 디글레이징을 해도 좋다.

분량: 4인분
준비 시간: 15분
조리 시간: 20분

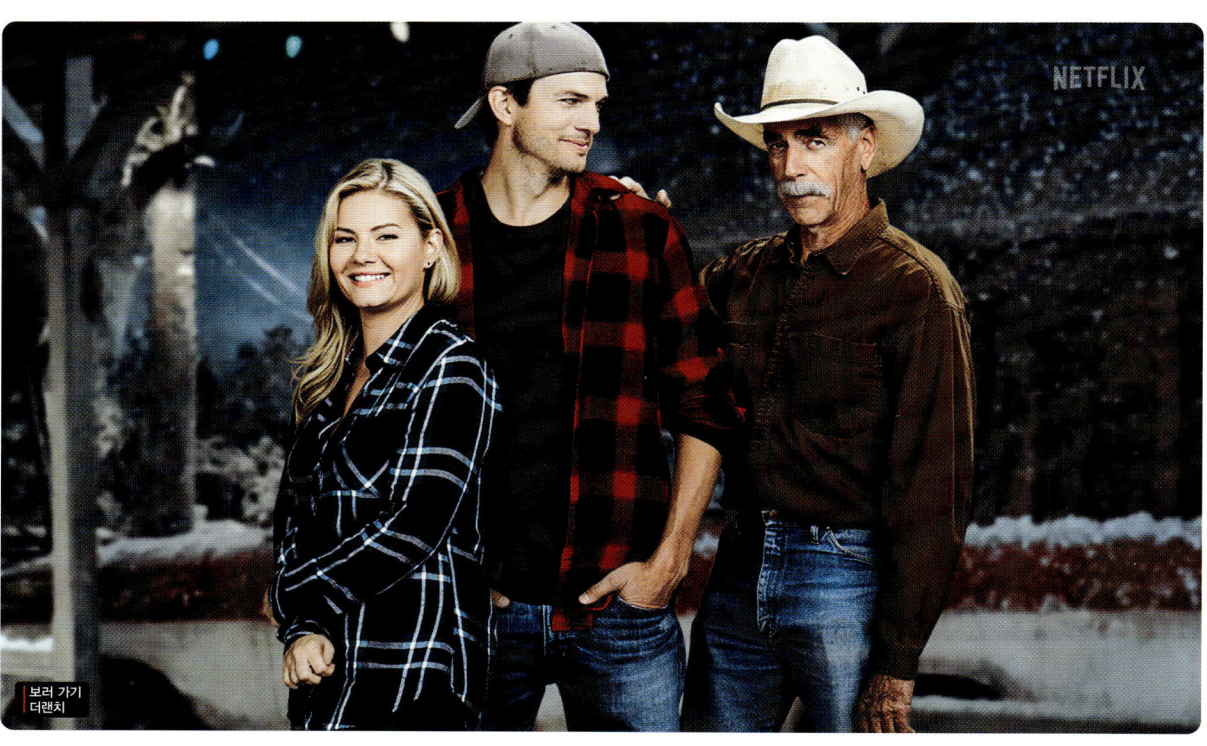

보러 가기
더 랜치

덴버 스테이크 4장(각 226g)

코셔 소금 2작은술

갓 갈아낸 검은 후추 1작은술

훈제 파프리카 가루 1작은술

씻어서 기둥을 제거한 흰색 양송이버섯 226g

식용유 2큰술(나눠서 사용)

곱게 다진 마늘 1쪽 분량

곱게 다진 샬롯 1개 분량

무염 버터 2큰술

생 타임 2줄기

위스키 ⅓컵

저염 닭 육수 ⅓컵

디종 머스터드 1큰술

우스터 소스 1큰술

헤비 크림 ½컵

1 접시에 스테이크를 담는다. 소형 볼에 소금과 후추, 훈제 파프리카 가루를 잘 섞는다. 스테이크에 양념을 골고루 묻힌 다음 실온에 30분 정도 재운다.

2 버섯을 얇게 저며 따로 둔다. 대형 무쇠 프라이팬에 식용유 1큰술을 두르고 강한 불에 달군다. 스테이크를 넣고 진하게 노릇노릇해지고 속은 미디엄 레어 상태가 될 때까지 앞뒤로 2~3분씩 굽는다(미디엄은 한 면당 3분 30초, 웰던은 한 면당 5분씩 굽는다). 스테이크를 도마에 옮겨 담아 휴지한다.

3 같은 팬에 마늘과 샬롯, 타임, 남은 식용유 1큰술을 넣고 중강 불에 올린다. 샬롯이 부드러워질 때까지 약 2분간 볶는다. 버섯과 버터를 넣고 소금과 후추로 간을 한다. 버섯이 노릇노릇해지고 부드러워질 때까지 5~6분간 볶는다.

4 팬을 불에서 내리고 조심스럽게 위스키를 붓는다. 다시 중강 불에 올린 다음 위스키가 ⅔ 정도로 줄어들 때까지 약 2분간 가열한다.

5 같은 팬에 육수와 머스터드, 우스터 소스, 크림을 넣는다. 가끔 휘저으면서 소스가 주걱 뒷면에 걸쭉하게 묻어날 때까지 3~4분간 익힌다. 소금과 후추로 간을 맞춘다.

6 스테이크를 결 반대 방향으로 썬 다음 버섯 소스를 둘러서 낸다.

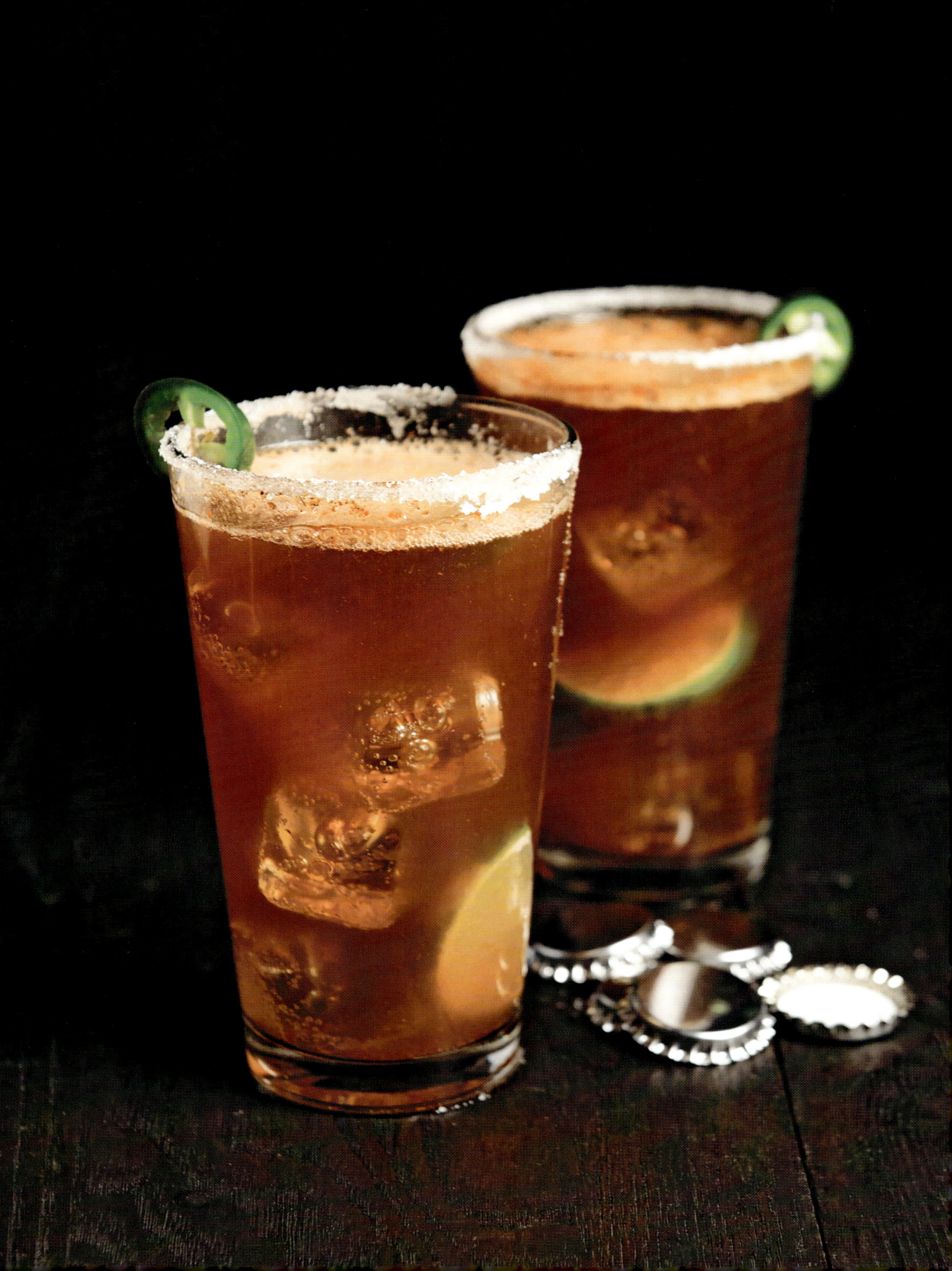

나르코스 멕시코
NARCOS: MEXICO

미첼라다 칠리 칵테일

흥미진진한 드라마 〈나르코스 멕시코〉에서 마약 카르텔과 그들을 막으려는 요원은 시원한 맥주나 위스키를 자주 즐겨 마신다. 이 시리즈에 어울리는 완벽한 칵테일 페어링에는 이 두 가지 재료가 모두 들어가야 한다. 우리 스타일로 변형한 클래식 미첼라다를 소개한다. 신선한 라임 즙과 멕시코 핫 소스, 비건 우스터 소스에 아가베 시럽을 약간 넣어서 풍미의 균형을 맞추고 생 할라페뇨와 칠리 파우더 한 꼬집으로 매콤한 맛을 더했다. 여기에 블렌디드 스카치 약간과 소금을 묻힌 가장자리, 생 고추 한 조각, 좋아하는 종류의 차가운 맥주를 가미하면 다음 화를 볼 준비가 완료된다.

분량: 칵테일 2잔
준비 시간: 15분

 비건

코셔 소금
4등분한 라임 2개 분량
송송 어슷 썬 할라페뇨 1개 분량
아가베 시럽 2작은술
멕시코 핫 소스 4작은술
비건 우스터 소스 2작은술
다크 칠리 파우더 한 꼬집
블렌디드 스카치 위스키
(뷰캐넌 추천) 28g
차가운 멕시코 맥주(모델로 에스페샬 또는 테카테 추천) 2병

1. 소형 접시에 소금을 약간 뿌린다. 라임 한 조각을 파인트 크기의 잔 2개의 가장자리에 잘 문지른다. 잔 가장자리를 접시에 담가서 소금을 묻힌 다음 라임 조각을 잔마다 하나씩 넣는다. 남은 라임은 즙을 짜서 칵테일 셰이커에 넣는다.

2. 칵테일 셰이커에 절반 분량의 할라페뇨와 아가베 시럽, 핫 소스, 우스터 소스, 칠리 파우더, 스카치 위스키를 넣는다. 얼음을 가득 채우고 표면이 차갑게 느껴질 때까지 약 30초간 셰이킹한다. 체에 걸러서 준비한 잔 2개에 나누어 담는다.

3. 잔에 차가운 맥주를 부은 다음 얼음을 넣어서 마저 채운다. 남은 할라페뇨 한두 조각으로 장식한다.

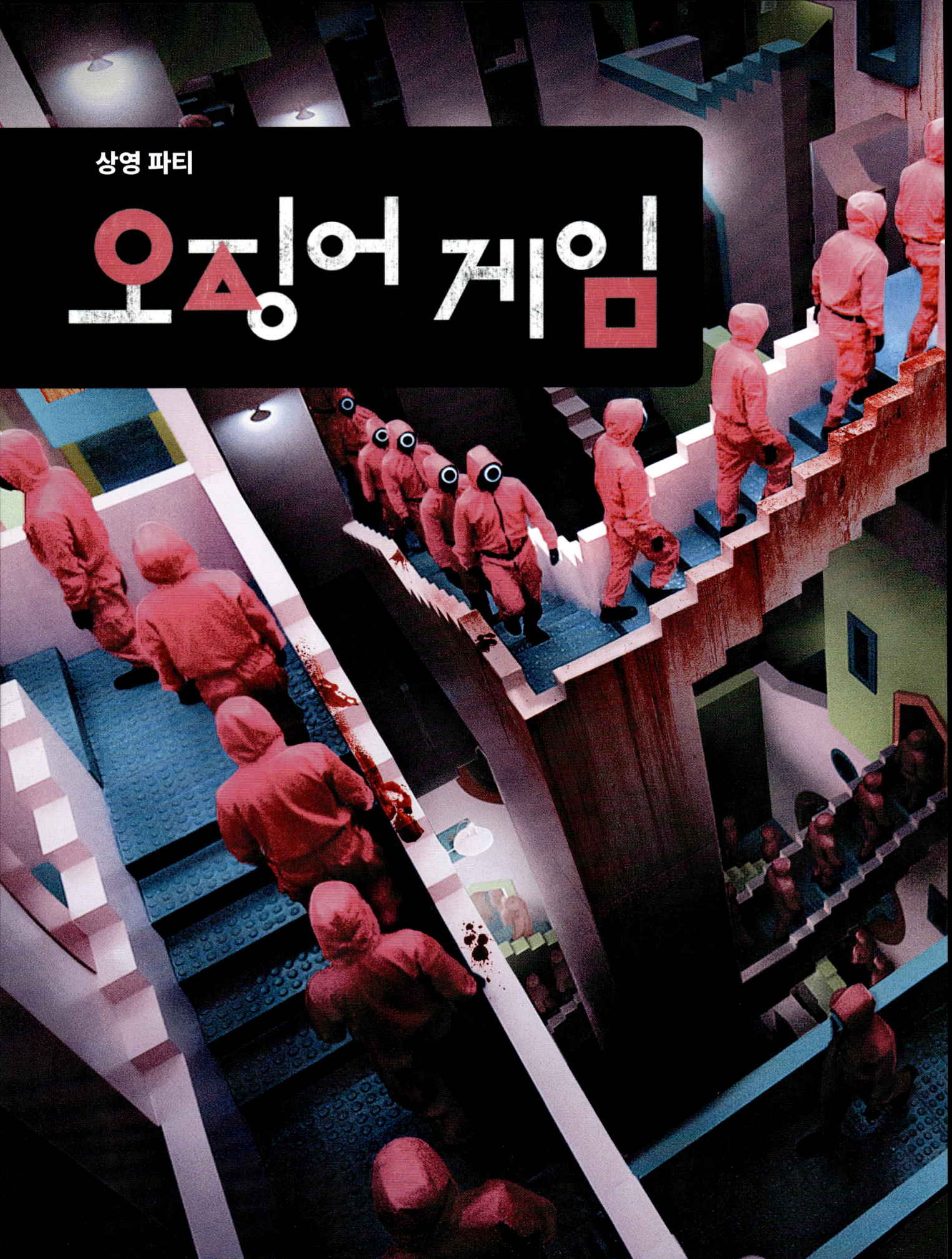

<오징어 게임>의 좋아하는 화를 처음 보거나 다시 틀어볼 준비가 되었는가? 우리가 사랑하는 등장인물이 겪게 될 치명적인 게임에는 어떤 것이 있을까? 이제 같이 알아볼 준비를 하자. 친구들과 함께 할 재미있는 만들기 활동과 게임 아이디어, 레시피로 멋진 상영 파티를 열어보자!

▶ 상영 파티 계획하기

연출하기

일시 정지 및 플레이

레시피

 1 스테이크 토스트

 2 떡볶이

 3 완벽한 달고나

 4 비빔밥

 5 빨간불, 초록불 소주 젤라틴 샷

상영 파티 계획하기

게임에서 살아남고(또는 이기고) 최고의 <오징어 게임> 상영 파티를 열고 싶다면 손님이 도착하기 전에 만들기 장식과 게임, 레시피 제안 등을 꼼꼼하게 살펴보자. 하지만 진행 요원이 지켜보고 있으니 너무 정신없이 푹 빠지지는 않는 것이 좋을 것이다…….

▶ 연출하기

게임 룸 또는 파티가 열리는 곳으로 가서 첫 번째 상영 파티를 세팅해 보자.

- **의상**: 손님에게 드라마에서 참가자들이 입은 것과 비슷한, 제일 좋은 트레이닝복이나 운동복을 입고 오라고 공지하자.

- **만들기**: 흑백 도화지를 이용해서 드라마에 나오는 진행 요원을 본딴 가면을 만들어 보자. 동그라미 하나, 삼각형 하나, 사각형 하나가 최소 하나씩 포함되어 있어야 한다.

- **장식**: 공간이 충분하다면 상영 파티를 열 방의 가구를 치워서 최대한 단순하게 만든 다음 가운데를 비운다. 필요한 도구가 있다면 파티 공간의 외부에 간단한 '요새'나 '벙커'를 만들어도 좋다. 드라마를 틀어주는 '본부' 역할로 쓸 수 있다.

- **장식**: 사용할 수 있는 외부 공간이 있다면 밖으로 나가서 109쪽에 실린 게임을 해보자.

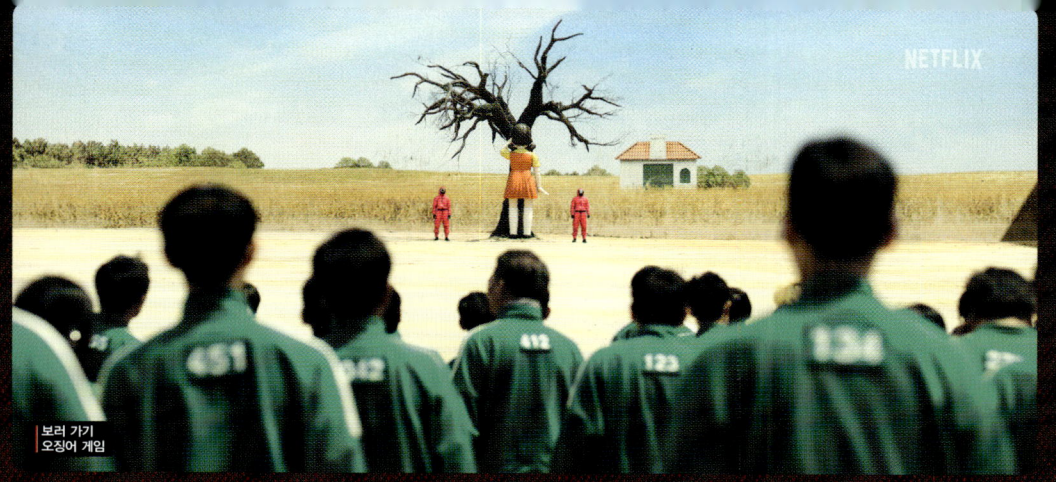

보러 가기
오징어 게임

상영 파티: 오징어 게임

▶ 일시 정지 및 플레이

- **무궁화 꽃이 피었습니다:** 손님과 함께 '무궁화 꽃이 피었습니다' 게임을 해보자. 움직이면 레이저를 쏘는 거대한 인형은 없지만 움직인 사람은 116쪽의 빨간불, 초록불 젤라틴 샷을 먹게 할 수 있다.

- **달고나:** 113쪽에 실린 달고나를 만들어 보자. 손님이 도착하면 모두에게 작은 핀이나 버터 나이프를 제공한다. (날카로운 물건을 다룰 때는 항상 주의해야 한다!) 그리고 다들 제공한 도구를 이용해서 달고나에 그려진 모양을 떼어내게 한다. 제일 먼저 깨끗한 모양으로 떼어내는 사람이 승리!

- **자유 게임:** 사방치기나 줄다리기 같은 고전 게임을 손님과 함께 즐겨보자. 드라마에 나온 등장인물처럼 '파멸에 빠지는' 부분은 제외하되 매우 진지하게 임하도록 한다.

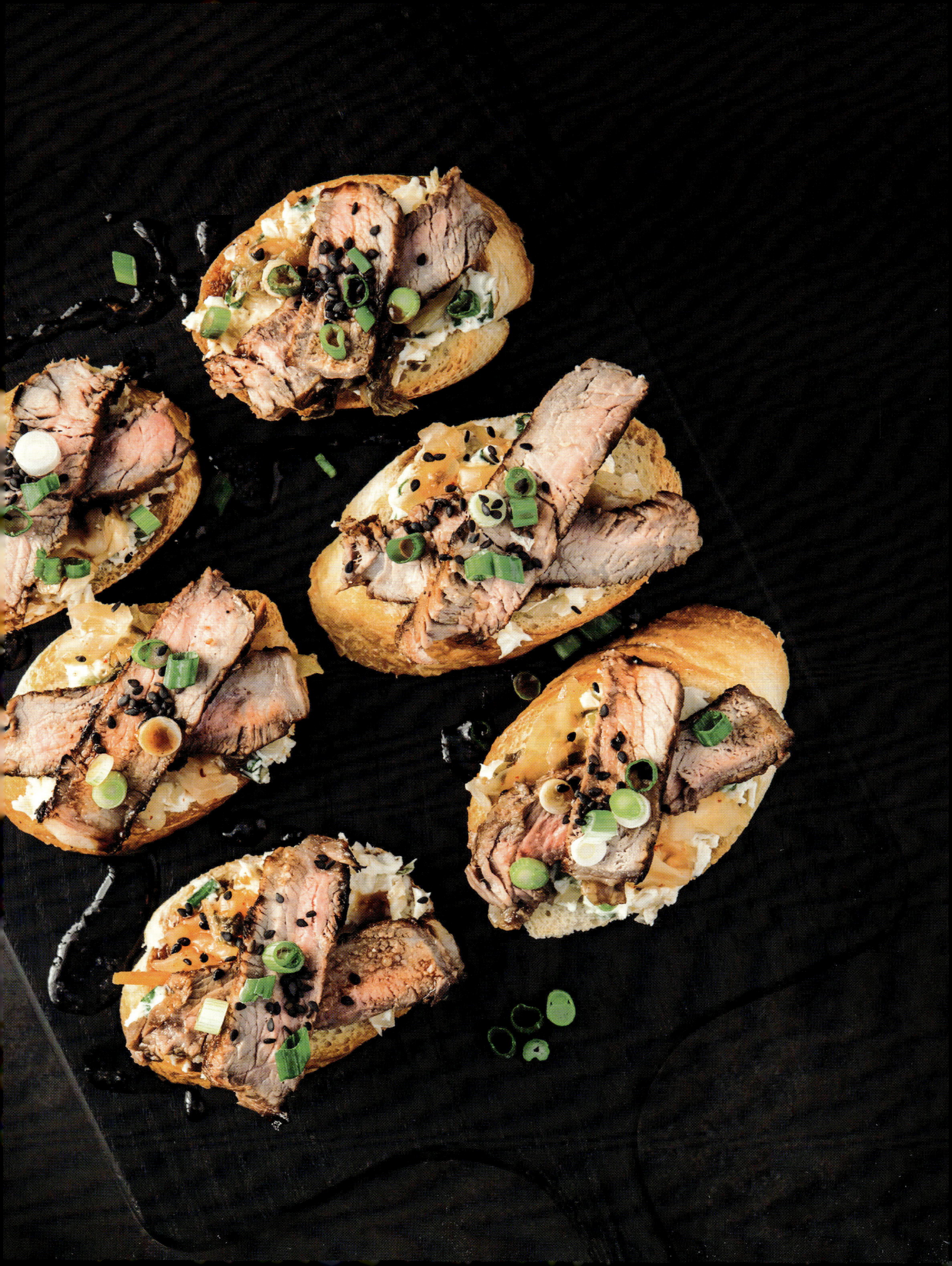

스테이크 토스트

〈오징어 게임〉의 첫 화에서 기훈은 딸 가영의 생일상을 차리기 위해 동분서주하며 선물을 사러 다닌다. 다음은 바삭바삭한 바게트 토스트 위에 불고기식 양념 스테이크 한 조각을 올리고 진한 컴파운드 버터와 김치, 대파를 얹은 우아한 스테이크 토스트 카나페다. 112쪽의 조금 더 소박한 떡볶이 에 곁들여 먹어도 좋다.

분량: 토스트 12개(4인분)
준비 시간: 20분, 절이기 4시간
조리 시간: 30분

스테이크 마리네이드

한국 배 또는 보스크 배 1개(소)
껍질을 벗기고 곱게 다진 마늘 2쪽(대) 분량
껍질을 벗기고 곱게 다진 생 생강 1톨(0.6cm 크기) 분량
간장 3큰술
흑설탕 1½큰술
맛술 1큰술
볶은 참기름 1큰술
갓 갈아낸 검은 후추
립아이 스테이크 1개(1170g)

김치 실파 버터

김치 2큰술, 서빙용 ⅓컵
실파 4대(나눠서 사용)
실온의 부드러운 무염 버터 4큰술
코셔 소금 한 꼬집

토스트

바게트 1개
조리용 식용유
코셔 소금과 갓 갈아낸 검은 후추
장식용 볶은 참깨 또는 검은깨

1. **스테이크 마리네이드하기:** 배를 반으로 잘라서 반쪽만 상자 강판의 굵은 면에 굵게 간다(이때 심 부분은 제거한다. 남은 반쪽은 다른 요리에 사용한다). 중형 볼에 마늘과 생강, 배 간 것, 간장, 황설탕, 맛술, 참기름을 넣고 잘 섞는다. 후추를 여러 번 갈아서 넣고 잘 섞는다.

2. 스테이크를 종이 타월로 두드려서 물기를 제거하고 절임액에 넣어서 잘 뒤집어가며 묻힌다. 볼에 랩을 쓰운 다음 냉장고에 넣어서 최소 4시간, 가능하면 하룻밤 동안 재운다. 조리하기 30분 전에 스테이크를 절임액에 담근 채로 실온에 꺼내 둔다.

3. **버터에 양념하기:** 김치 2큰술과 실파 2대 분량을 곱게 다진다. 중형 볼에 김치와 다진 실파, 버터, 소금을 넣어서 잘 섞는다. 토스트를 만들 때까지 따로 둔다(버터는 밀폐용기에 담아서 2일간 냉장 보관할 수 있다. 사용하기 전에 버터를 미리 실온에 꺼내 둔다).

4. **토스트 굽기:** 오븐을 177°C로 예열하고 선반을 가운데 단에 설치한다. 바게트를 1.3cm 두께로 어슷 썰어서 총 12장을 만든다(남은 바게트는 다른 요리에 사용한다). 가장자리가 있는 베이킹 시트에 바게트를 한 층으로 깐 다음 조리용 솔로 식용유를 앞뒤로 바른다. 소금과 후추로 간을 한다.

5. 바게트를 오븐에 넣고 약 10분간 굽는다. 중간에 한 번 뒤집어서 앞뒤로 노릇노릇하게 한다.

6. **스테이크 굽기:** 그릴 또는 그릴 팬에 조리용 솔로 식용유를 바른 다음 강한 불(가스 그릴의 경우 232°C)로 예열한다. 접시에 스테이크를 담고 고무 스패출러로 남은 절임액을 싹 쓸어낸다. 소금과 후추로 골고루 간을 한다. 간을 한 스테이크를 그릴 또는 그릴 팬에 올리고 중강 불로 낮춘다(가스 그릴의 경우 204°C). 스테이크를 앞뒤로 노릇노릇하도록 원하는 굽기로 굽는다. 한 면당 6~8분씩 구우면 미디엄 레어가 된다. 스테이크를 도마에 옮겨 담고 5분간 휴지한다.

7. **토스트 완성!** 남은 실파 2대를 곱게 다진다. 스테이크는 결 반대 방향으로 얇게 썬다. 토스트에 김치 실파 버터를 넉넉하게 바른다. 김치 한 조각과 스테이크 한두 조각씩 얹은 다음 도마에 흘러내린 스테이크 육즙을 조금씩 두른다. 송송 썬 실파와 참깨로 장식한다.

떡볶이

<오징어 게임> 1화의 생일 저녁 식사 자리에서 가영은 아버지 기훈에게 아까 먹은 스테이크보다 떡볶이가 더 맛있다고 말한다. 다음의 떡볶이 레시피는 포근하고 매콤하며 깊은 위안을 주는 음식이다. 쫄깃한 떡을 부드러운 양배추, 송송 썬 파와 함께 매콤한 양념에 끓여 만든다. 생일 축하 파티나 <오징어 게임> 상영 파티에 딱 맞는 메뉴다.

분량: 4인분
준비 시간: 10분+불리기 15분
조리 시간: 25분

떡 453g
시판 다시 1큰술
녹색 양배추 ½통(소, 약 226g)
실파 5대(나눠서 사용)
곱게 다진 마늘 1쪽 분량
고추장 2작은술
그래뉴당 2큰술
고춧가루 2~3작은술
간장 1큰술
볶은 참깨 1큰술
볶은 참기름 1작은술
쌀 식초 ½작은술

1. 떡은 하나씩 뜯어서 찬물에 헹군다. 중형 볼에 담아서 뜨거운 물을 떡이 잠기도록 붓고 15분간 불린다.

2. 대형 액체 계량컵에 다시와 끓는 물 3컵을 붓고 잘 저어서 녹인다. 양배추는 심을 제거한 다음 잎만 2.5cm 크기로 썬다. 실파 3대는 2.5cm 길이로 송송 썰고 나머지 2대는 곱게 송송 썬다.

3. 소형 볼에 마늘과 고추장 2작은술, 설탕, 고춧가루, 간장을 잘 섞는다. 맛을 보고 입맛에 따라 고춧가루 ½작은술을 추가해가며 매운 맛을 조절한다.

4. 중형 냄비에 다시를 넣고 강한 불에 올려서 한소끔 끓인다. 같은 냄비에 고추장 소스를 넣고 잘 풀어서 녹여 섞는다. 떡을 넣고, 가끔 휘저으면서 떡이 쫀득하고 부드러워질 때까지 4~6분간 익힌다(떡 봉지에 적힌 조리 시간을 참조한다).

5. 잘게 썬 양배추와 2.5cm 길이로 썬 실파를 넣는다. 중간 불로 낮추고 가끔 휘저으면서 양배추가 부드러워지고 소스가 걸쭉해질 때까지 약 3분간 익힌다.

6. 냄비를 불에서 내린다. 참깨와 참기름, 식초를 넣어서 잘 섞는다. 곱게 송송 썬 실파를 뿌려서 낸다.

완벽한 달고나

〈오징어 게임〉의 한 화에서 참가자는 동그라미와 별, 삼각형, 우산의 네 가지 모양 중 하나 뒤에 줄을 서게 된다. '뽑기'라고 불리는 이 게임에서 참가자는 10분 안에 찍어낸 모양이 망가지지 않도록 조심스럽게 떼어내야 한다. 시간이 다 되거나 모양이 망가지면 지는 것이다.

달고나는 주로 철제 국자에 설탕을 넣고 불에 녹인 다음, 굳기 전 재빠르게 눌러서 모양을 찍어내는 방식으로 만든다. 다음은 드라마에서 영감을 받아 작은 냄비에 설탕을 녹여서 한번에 달고나를 네 개씩 만들 수 있도록 만든 레시피다. 시작하기 전에 모든 준비물을 꺼내서 준비해 손이 닿기 좋은 곳에 두자 만들기 시작하면 순식간에 완성되기 때문이다! 〈오징어 게임〉의 큰 인기에 힘입어 이제는 실리콘 달고나 틀도 구할 수 있다. 틀을 사용할 예정이라면 1번 과정에서 틀에 오일 스프레이를 살짝 뿌리고 3번 과정에서 사용한다.

분량: 달고나 4개　　**준비 시간:** 10분　　**조리 시간:** 10분　　 비건　　 글루텐 프리

식용유 2작은술

그래뉴당 ½컵

꿀 3큰술

베이킹 소다 ¼작은술

1. 가장자리가 있는 베이킹 시트에 유산지를 깔고 오일을 두른다. 손으로 유산지에 오일을 골고루 바른다. 달고나용 모형틀 4개에 여분의 식용유를 넉넉히 바른다(5~7.5cm 크기가 적당하다).

2. 소형 냄비에 설탕과 꿀을 넣어서 잘 섞는다. 냄비를 스토브에 올린다.

3. 중약 불에 올리고 주기적으로 고무 스패출러나 젓가락으로 조심스럽게 휘저어가며 설탕이 녹고 전체적으로 황설탕보다 조금 진한 갈색을 띨 때까지 8~10분간 가열한다. 군데군데 갈색이 돌기 시작하면 팬을 조금씩 기울여가며 전체적으로 고른 색을 띠도록 해야 한다.

4. 베이킹 소다를 넣고 조심스럽게 휘저어서 잘 섞는다. 냄비를 불에서 내린다.

5. 설탕 혼합물을 같은 크기의 원 4개가 되도록 나누어 재빠르게 붓는다(모두 완벽한 원형이 되지 않아도 괜찮다). 1분간 식힌 다음 모형 틀을 올려 누른다(모형 틀을 여러 번 눌러 찍으면 달고나를 모양대로 잘라내기 더 쉽다).

6. 약 10분간 완전히 식힌 다음 먹거나 모양을 따라 잘라내는 놀이를 한다.

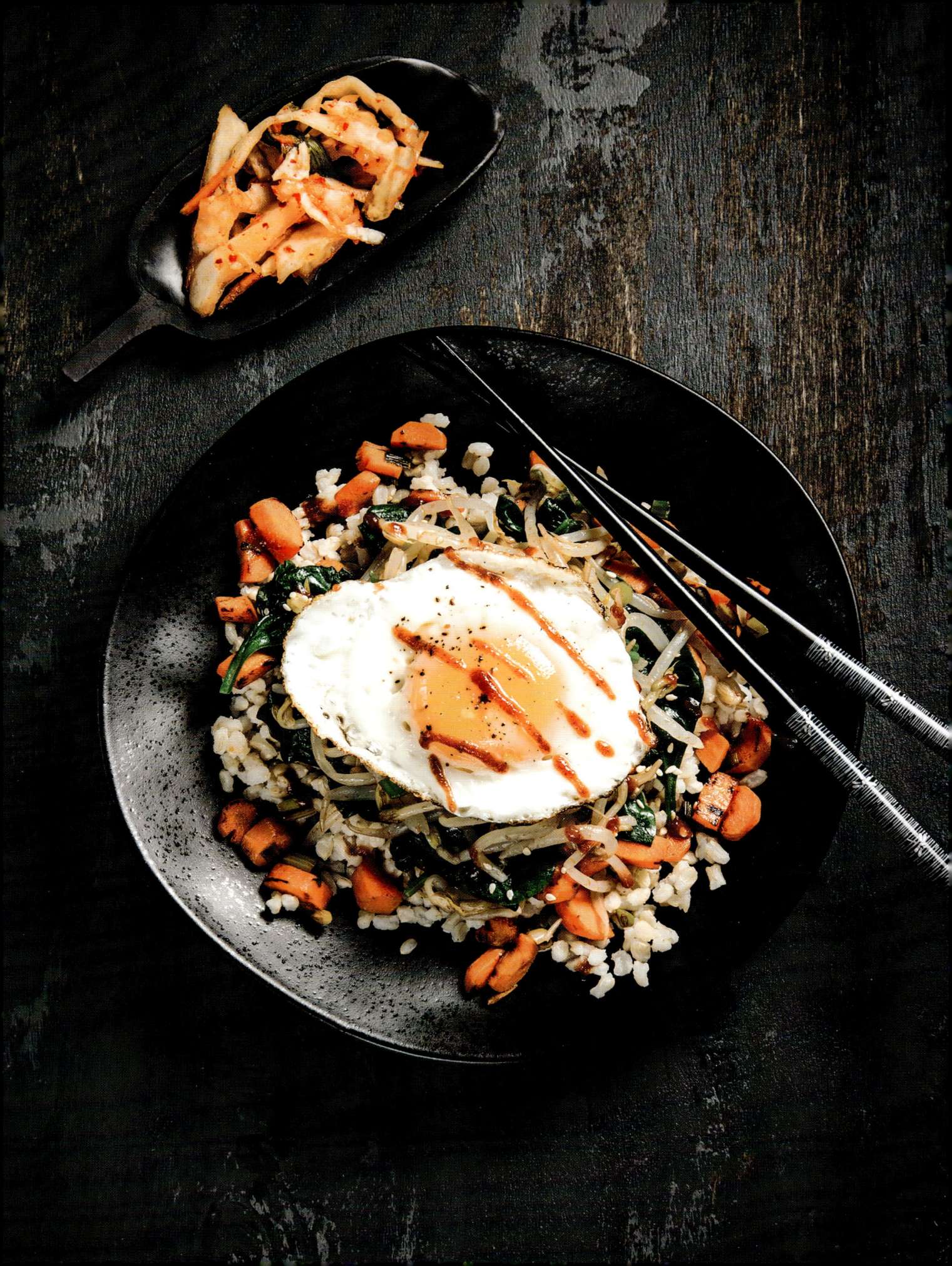

비빔밥

〈오징어 게임〉이 진행되는 동안 참가자에게는 달걀 프라이와 밥, 김치, 채소 반찬이 담긴 도시락과 땅콩 스트루셀을 뿌린 달콤한 소보로빵, 삶은 달걀과 사이다 한 병 등 마치 아이에게 먹일 법한 간단한 식사가 제공된다. 참가자가 받는 도시락통에는 달걀프라이와 김치, 밥, 채소 등 비빔밥에 들어가는 재료가 많이 포함되어 있다. 현대 비빔밥에는 소고기가 들어가는 경우가 많지만 여기서는 옛날식 학교 도시락의 구성에서 영감을 받아 소고기가 들어가지 않는 비빔밥을 만들었다.

분량: 4인분 준비 시간: 25분 조리 시간: 45분 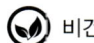 비건

쌀 2컵
물 2컵
코셔 소금 1작은술

당근 볶음

양끝을 손질하고 껍질을 제거한 당근 2개(중)
식용유 2작은술
곱게 송송 썬 실파 2대 분량
쌀 식초 2작은술
간장 1작은술
갓 갈아낸 검은 후추

콩나물 무침

콩나물 226g
곱게 송송 썬 실파 2대 분량
곱게 다진 마늘 1쪽 분량
볶은 참기름 1½작은술
고춧가루 ¼작은술
코셔 소금 1꼬집

시금치 참깨 무침

생 시금치 283g
곱게 다진 마늘 1쪽 분량
곱게 송송 썬 실파 1대 분량
간장 1작은술
볶은 참기름 1½작은술
볶은 참깨 2작은술
식용유 1큰술
달걀 4개(대)
코셔 소금과 갓 갈아낸 검은 후추
서빙용 고추장
서빙용 김치

1. **밥 짓기**: 중형 냄비에 쌀과 물, 소금을 넣고 잘 섞는다. 불에 올려서 한소끔 끓인 다음 뚜껑을 닫고 약한 불로 낮춘 후 쌀이 물을 완전히 흡수해서 부드러워질 때까지 약 15분간 익힌다. 불에서 내리고 뚜껑을 닫은 채로 먹기 전까지 따뜻하게 보관한다.

2. **당근 볶기**: 당근을 길게 반으로 자른 다음 반달 모양으로 얇게 송송 썬다. 대형 코팅 프라이팬에 식용유를 두르고 중강 불에 올린다. 당근과 실파를 넣고 당근이 아삭아삭하면서 부드러워질 때까지 3~4분간 볶는다. 식초와 간장을 넣고 후추를 여러 번 갈아 뿌린 다음 1분 더 볶는다. 중형 볼에 옮겨 담는다. 팬은 깨끗하게 닦아서 6번 과정에 다시 사용한다.

3. **콩나물 무침 만들기**: 대형 냄비에 소금 간을 한 물을 반 정도 채우고 한소끔 끓인다. 콩나물을 넣어서 아삭아삭해질 때까지 약 3분간 데친다. 건져서 찬물에 헹군다(냄비는 4번 과정에서 다시 사용한다). 중형 볼에 옮겨 담고 실파와 마늘을 넣는다. 참기름과 고춧가루, 소금을 넣고 골고루 무친다.

4. **시금치 참깨 무침 만들기**: 같은 냄비에 물을 반쯤 채운 다음 소금으로 간을 해서 한소끔 끓인다. 시금치를 찬물에 깨끗하게 씻어서 흙먼지를 제거한 다음 너무 굵은 줄기는 제거한다. 끓는 물에 시금치를 넣고 숨이 죽을 때까지 약 30초간 데친다. 시금치를 건져서 찬물에 헹궈 더 익지 않도록 한다. 꼭 짜서 물기를 제거한 다음 중형 볼에 넣는다.

5. 시금치 볼에 마늘과 실파를 넣는다. 같은 볼에 간장과 볶은 참기름, 참깨를 넣고 골고루 무친다.

6. **달걀 프라이 부치기**: 남겨둔 코팅 프라이팬에 식용유를 두르고 중간 불에 올린다. 달걀 4개를 깨서 팬에 넣고 소금과 후추로 간을 한다. 흰자가 굳을 때까지 1~2분간 굽는다. 뚜껑을 닫고 노른자도 적당히 익을 때까지 약 1분 더 익힌다.

7. **비빔밥 완성!** 고슬고슬하게 밥이 지어진 냄비의 뚜껑을 열어서 푼다. 그릇 4개에 나누어 담고 당근과 콩나물, 시금치, 달걀 프라이를 얹는다. 고추장과 김치를 곁들여 낸다.

빨간불, 초록불 소주 젤라틴 샷

'무궁화 꽃이 피었습니다'는 고전적인 아이들용 게임이지만 드라마 〈오징어 게임〉에서는 패배로 인한 잔인한 결과를 보여주는 상징적인 게임으로 쓰인다. (넷플릭스의 글로벌 번역판에는 무궁화 꽃이 피었습니다 게임이 '빨간불, 초록불'로 번역된 경우가 많다 –옮긴이) 신선한 과일즙으로 맛을 내고 소주를 딱 느껴질 정도로만 넣은 한 입짜리 간식은 〈오징어 게임〉을 연속해서 시청하는 동안 먹기 딱 좋은 칵테일이다. 빨강과 초록 식용 색소를 한 방울씩 넣어서 더 선명한 색의 칵테일을 만들어도 좋고, 천연 색상 그대로 은은하게 만들어도 된다. 젤라틴 샷은 소주 대신 진이나 보드카로도 만들 수 있다. 무알코올 버전의 경우에는 소주 대신 레몬 라임 소다나 진저에일을 사용하자.

분량: 젤라틴 샷 24개
준비 시간: 30분+차갑게 식히기 90분
조리 시간: 10분

레드 베리 소주 젤라틴 샷

생 딸기 7개(중, 총 약 170g)
생 라즈베리 1컵(약 113g)
(나눠서 사용)
석류 주스 3큰술
그래뉴당 2큰술
빨강 식용 색소(생략 가능)
무향 젤라틴 2¼작은술
소주 3큰술

멜론 청포도 소주 젤라틴 샷

라임 1개
2.5cm 크기로 깍둑 썬 잘 익은 허니듀 멜론 ¼통(약 155g) 분량
씨 없는 청포도 1컵(약 170g)
(나눠서 사용)
물 2큰술
그래뉴당 1큰술
꿀 1큰술
녹색 식용 색소(생략 가능)
무향 젤라틴 2¼작은술
소주 3큰술

보러 가기
오징어 게임

1 24구짜리 미니 머핀 틀 1개에 오일 스프레이를 가볍게 뿌린다. 따로 둔다.

2 **레드 베리 소주 젤라틴 샷:** 딸기의 꼭지를 제거한 다음 과육만 블렌더에 넣고 라즈베리 ¾컵, 석류 주스를 넣는다. 아주 곱게 간다. 고운 체에 붓고 주걱으로 꾹꾹 눌러 즙만 받는다. 즙은 약 ¾컵이 나와야 한다.

3 소형 냄비에 베리 즙과 설탕을 넣는다. 색을 더 곱게 내고 싶으면 빨강 식용 색소를 한 방울 넣는다. 젤라틴을 골고루 뿌린다. 젤라틴이 부드러워져서 수분을 약간 흡수할 때까지 약 5분 정도 그대로 둔다.

4 냄비를 불에 올린다. 약한 불을 켜서 거품기로 가끔 휘저어가면서 따뜻해지고 젤라틴과 설탕이 녹을 때까지 약 5분간 익힌다(이때 끓어 넘치지 않도록 주의한다). 불에서 내린 다음 소주를 넣어서 잘 섞는다.

5 남은 라즈베리 ¼컵 분량을 반으로 자른 다음 미니 머핀 틀의 총 12구 부분에 반쪽씩 넣는다. 베리 소주 혼합물을 조심스럽게 내열용 계량컵에 부은 다음 머핀 틀 12구 부분에 고르게 나누어 붓는다.

6 틀을 조심스럽게 냉장고에 넣어서 단단해질 때까지 약 90분간 차갑게 식힌다.

7 **멜론 청포도 소주 젤라틴 샷:** 라임 제스트를 ¼작은술 정도 곱게 간 다음 즙을 짜서 1작은술을 소형 볼에 넣는다. 블렌더에 허니듀 멜론과 포도 ¾컵, 물을 넣는다. 아주 곱게 간다. 고운 체에 부어서 주걱으로 꾹꾹 눌러 즙만 받는다. 즙은 약 ¾컵이 나와야 한다.

8 소형 냄비에 멜론 포도 즙과 설탕을 넣고 라임 제스트와 즙, 설탕, 꿀을 넣어서 거품기로 잘 섞는다. 색을 더 곱게 내고 싶으면 녹색 식용 색소를 한 방울 넣는다. 젤라틴을 골고루 뿌린다. 젤라틴이 부드러워져서 수분을 약간 흡수할 때까지 약 5분 정도 그대로 둔다.

9 냄비를 불에 올린다. 약한 불을 켜서 거품기로 가끔 휘저어가면서 따뜻해지고 젤라틴과 설탕이 녹을 때까지 약 2~3분간 익힌다(이때 끓어 넘치지 않도록 주의한다). 불에서 내린 다음 소주를 넣어서 잘 섞는다.

10 머핀 틀을 냉장고에서 꺼낸다. 남은 포도 ¼컵을 얇게 저민 다음 머핀 틀의 나머지 12구 부분의 바닥에 한두 조각씩 넣는다. 멜론 포도 혼합물을 조심스럽게 내열용 계량컵에 부은 다음 머핀 틀 나머지 12구 부분에 고르게 나누어 붓는다.

11 틀을 조심스럽게 냉장고에 넣어서 단단해질 때까지 약 90분간 차갑게 식힌다. 먹기 직전에 소주 샷을 틀에서 꺼낸 다음 식사용 접시에 담는다.

▶▶ 2배속

두 가지 색을 층층이 쌓은 소주 샷: 12구짜리 머핀틀에 식용유를 가볍게 바른다. 레드 베리 혼합물을 12구에 나누어 담고 냉장고에 넣어서, 굳었지만 윗면은 아직 약간 끈적거릴 때까지 45분 정도 차갑게 식힌다. 그 위에 허니듀 멜론 혼합물을 넣고 단단하게 굳을 때까지 약 90분간 차갑게 식힌다.

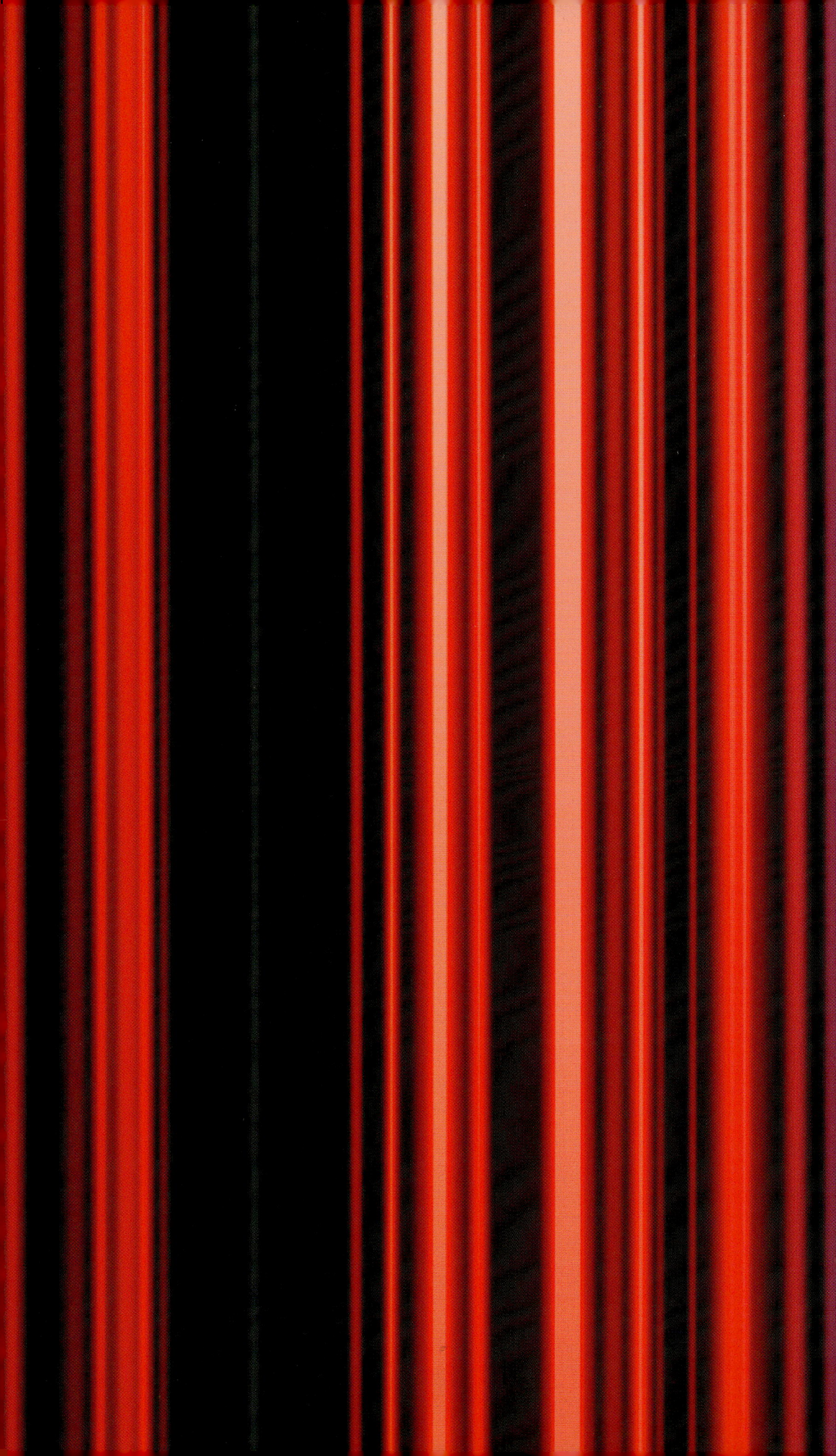

명절 음식

넷플릭스에서 스트리밍하는 '최애' 영화와 쇼에 나오는 명절 음식과 함께 일 년 내내 연말연시 기분을 만끽해 보자.

우리 사이 어쩌면

홀리데이트

오버 더 문

어둠 속의 미사

산타 클라리타 다이어트

오렌지 이즈 더 뉴 블랙

잔반 메이크오버

위쳐

그레이트 브리티시 베이크 오프

크리스마스 연대기 2

발렌타인의 김치찌개 부리토

싱코 데 마요 팔로마

추석 만두

피 흘리는 엔젤 케이크

언데드 미트로프

할로윈 후치

최고의 추수감사절 잔반 메이크오버!

위치마스 연회 부르기뇽

크리스마스 과일케이크

폭발하는 진저브레드 팝콘

우리 사이 어쩌면

발렌타인의 김치찌개 부리토

〈우리 사이 어쩌면〉 영화의 초반 장면에서 마커스의 엄마 주디는 아들과 가장 친한 친구인 사샤에게 김치찌개 만드는 법을 알려준다. 주디는 찌개를 휘저으면서 사샤와 대화를 나누고, '한국인은 채소에서 국수까지 모든 것을 가위로 자른다'는 요리 상식을 알려준다. 그리고 사샤에게 가위를 건네주며 파를 잘라보라고 한다.

〈우리 사이 어쩌면〉은 마커스와 사샤 두 사람 모두 집처럼 편안한 기분이 들게 하는 음식인 보글보글 끓는 김치찌개 냄비와 함께하는, 첫 장면과 비슷한 장면으로 마무리된다. 여기서는 사샤와 함께 화려한 식사를 한 뒤에도 아직도 배가 고픈 것처럼 느껴진 마커스가 '간단한 부리토를 먹고 싶다'고 요청한 것에서 착안하여 마음을 편안하게 해주는 매콤한 김치찌개를 이용해서 입 안에 제대로 침이 고이게 하는 부리토를 만들었다. 김치찌개에 초밥용 밥과 순한 맛의 치즈를 더한 다음 밀가루 토르티야에 싸서 프라이팬에 노릇노릇하게 굽는다. 가족처럼 편안한 기분이 들게 하는 누군가와 함께 아늑하게 넷플릭스를 보면서 여유를 즐기는 저녁에 딱 어울리는 메뉴다.

분량: 부리토 4개
준비 시간: 25분
조리 시간: 1시간

쌀 1컵
물 1컵
코셔 소금
볶은 참깨 1작은술
김치 1½컵, 김치 국물 ¼컵
기둥을 제거한 표고버섯 56g
물기를 제거한 단단한 두부 170g (약 ½팩)
실파 4대
식용유 2큰술(나눠서 사용)
1.3cm 크기로 썬 삼겹살 113g
곱게 다진 마늘 1쪽 분량
고추장 2작은술
고춧가루 1작은술
그래뉴당 1작은술
피시 소스 1작은술
볶음 참기름 ½작은술
저염 닭 육수 1컵
밀 토르티야 4장(대)
굵게 간 모짜렐라 또는 마일드 체다 치즈 226g

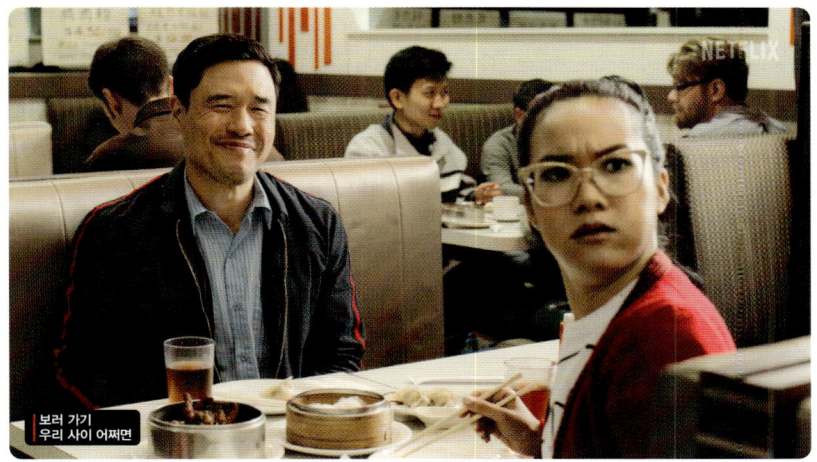

보러 가기
우리 사이 어쩌면

1. 소형 냄비에 쌀과 물, 소금 ½작은술을 넣고 잘 섞는다. 한소끔 끓인 다음 뚜껑을 닫고 약한 불로 낮춘 후 쌀이 물을 완전히 흡수해서 부드러워질 때까지 약 15분간 익힌다. 불에서 내리고 참깨를 뿌린 다음 포크로 골고루 밥을 풀어 준다. 따뜻하게 보관한다.

2. 김치를 굵게 다지고 김치국물 ¼컵을 따로 담아 둔다(국물이 부족하면 둘을 더해서 양을 채운다). 버섯은 고깔 부분만 굵게 다진다. 두부는 종이 타월로 두드려서 물기를 제거하고 1.3cm 크기로 깍둑 썬다. 실파는 양끝을 다듬은 다음 주디 킴처럼 주방용 가위를 이용해서 1.3cm 길이로 송송 썬다.

3. 중형 냄비에 오일 1큰술을 두르고 중강 불에 올린다. 다진 김치와 삼겹살을 넣는다. 가끔 휘저으면서 김치가 부드러워지고 돼지고기가 익을 때까지 약 6분간 볶는다. 버섯과 마늘을 넣고 소금으로 간을 한다. 마늘의 향이 올라오고 버섯이 부드러워질 때까지 약 2분간 볶는다.

4. 같은 냄비에 김치국물과 고추장, 고춧가루, 설탕, 피시 소스, 참기름, 닭 육수를 넣어서 잘 섞는다. 한소끔 끓인 다음 강한 불로 높여서 5분간 익힌다.

5. 두부를 넣고 조심스럽게 잘 섞은 다음 뚜껑을 닫고 중간 불로 낮춰서 두부가 따뜻해지고 국물이 걸쭉하니 향기로워질 때까지 약 15분간 뭉근하게 익힌다. 실파를 넣고 소금 또는 피시 소스로 간을 맞춘다. 불에서 내리고 한 김 식힌다.

6. 작업대에 토르티야를 올리고 밥을 나누어 올린 다음 가장자리를 2.5cm 정도 남기고 편다. 그물국자로 김치찌개 건더기를 건져 밥 위에 올린 다음 치즈를 얹는다. 토르티야의 양쪽 가장자리를 접은 다음 단단하게 만다.

7. 대형 코팅 프라이팬에 남은 식용유 1큰술을 두르고 중강 불에 올린다. 브리토를 이음매가 아래로 가도록 올린 다음 노릇노릇하게 2~3분간 굽는다 뒤집어서 반대쪽도 노릇노릇하게 2~3분간 굽는다. 접시에 옮겨 담아서 여분의 김치를 곁들여 낸다.

> ▶▶ **2배속**
>
> 김치찌개는 보통 멸치 육수를 우려내서 끓인다. 여기서는 멸치 육수 대신 닭 육수와 피시 소스로 감칠맛을 냈다. 묵은지로 김치찌개를 끓이면 깊은 맛이 나지만 배추김치이기만 하면 숙성도와 상관없이 맛있는 김치찌개를 끓일 수 있다.

홀리데이트

싱코 데 마요 팔로마

넷플릭스의 로맨틱 코미디 〈홀리데이트〉에서 슬론과 잭슨은 둘 다 실로 형편없는 크리스마스를 보내던 중 쇼핑몰에서 조우한다. 잭슨은 서로에게 아무 조건 없이 어떤 휴일이든 함께 즐겁게 보내는 파트너인 '홀리데이트'가 되어주자고 제안한다. 그렇게 두 사람은 다섯 번째의 홀리데이트를 무료로 데킬라를 제공하는 멕시코 레스토랑에서 싱코 데 마요를 실컷 먹으며 보냈고, 진정한 로맨틱 코미디의 전통에 따라 상황이 복잡해지고 만다.

여기서는 싱코 데 마요에 데킬라 샷 대신 우리가 만들어낸 고전적인 팔로마를 마시며 〈홀리데이트〉를 다시 한 번 감상해보길 추천한다. 훨씬 부드러운 아가베 향이 특징인 숙성 데킬라인 레포사도 데킬라에 자몽 주스와 자몽 소다를 모두 섞은 레시피다.

분량: 칵테일 2잔
준비 시간: 10분

 비건

라임 1개
코셔 소금 ½작은술
그래뉴당 ½작은술
갓 짠 자몽 주스 ½컵
레포사도 데킬라 85g
얼음
차가운 자몽 소다 340g

1 라임 제스트를 ½작은술 정도 곱게 간 다음 라임을 반으로 자른다. 얇게 한 장을 슬라이스한 다음 나머지는 즙을 짠다. 소형 접시에 라임 제스트와 소금, 설탕을 넣고 골고루 문질러서 살짝 촉촉하고 달콤짭짤한 혼합물을 만든다. 따로 둔다.

2 칵테일 셰이커에 라임 즙과 자몽 즙, 데킬라를 넣는다. 얼음을 채우고 골고루 잘 섞는다.

3 하이볼 글라스 2개의 가장자리에 남겨둔 라임 슬라이스를 문지른 다음 라임 소금 혼합물에 담가서 묻힌다. 데킬라 혼합물을 체에 걸러서 글라스에 담고 자몽 소다와 얼음을 마저 채워 낸다.

추석 만두

애니메이션 영화 <오버 더 문>에서 페이페이의 가족이 운영하는 가게는 중추절을 위해 만드는 특별한 월병으로 유명하다. 페이페이는 처음으로 부모님을 도와달라는 제안을 받았을 때, 다른 가족들처럼 '속을 채우고 굴려서 누르고 두드려! 속을 채우고 굴려서 누르고 두드려! 밀가루를 체로 치고 달걀을 깨고, 한 시간마다 반죽을 치댄 다음 다시 시작하는 거야!' 하고 노래를 부르며 즐겁게 일할 수 있다는 사실에 전율했다.

중추절이 오면 주로 오리와 포멜로, 버팔로 너트, 게, 배 등을 넣은 짭짤하거나 달콤한 월병으로 축하한다. 아래의 '오버 더 문' 만두는 돼지고기 월병에서 영감을 얻은 것이다. 설탕이나 꿀 대신 중국어로 평화를 뜻하는 단어인 핑(píng)과 비슷한 발음의 과일인 사과(핑궈, píngguǒ)를 갈아서 넣었다.

분량: 30개 준비 시간: 1시간 조리 시간: 25분

만두 재료

심을 제거하고 굵게 간 사과(품종 무방, 핑크 레이디 추천) 1개(소, 약 226g)
코셔 소금 ½작은술과 한 꼬집 (나눠서 사용)
껍질을 벗기고 곱게 다진 생 생강 1톨 (0.6cm 크기)
껍질을 벗기고 곱게 다진 마늘 1쪽 분량
곱게 송송 썬 실파 4대 분량
다진 돼지고기 226g
소흥주 1큰술
옥수수 전분 1작은술
간장 1½작은술
참기름 ½작은술
시판 만두피 1통(340g)
식용유 2큰술

디핑 소스 재료

곱게 다진 마늘 1쪽 분량
곱게 다진 실파 1대 분량
간장 4큰술
흑식초 1큰술
칠리 오일 1작은술
볶은 참기름 1작은술
볶은 참깨 2작은술

1. **만두소 만들기:** 중형 볼에 사과를 넣는다. 소금 한 꼬집을 뿌린다. 소금 덕분에 사과에서 수분이 적당히 빠져나올 때까지 5~10분 정도 재운다. 사과를 깨끗한 행주에 담고 꼭 짜서 여분의 물기를 제거한다. 볼을 깨끗하게 씻어서 물기를 제거한다. 사과를 다시 볼에 담는다.

2. 생강과 마늘, 실파, 돼지고기, 와인, 옥수수 전분, 간장, 참기름을 넣는다. 손으로 골고루 잘 치대어 섞는다.

3. **만두 완성!** 가장자리가 있는 베이킹 시트에 유산지를 깐다. 소형 볼에 물을 담는다. 돼지고기 볼과 만두피를 모두 손에 잘 닿는 곳에 차린다. 만두피를 하나씩 들고 돼지고기 필링을 1큰술씩 가운데에 놓는다. 만두피 가장자리에 가볍게 물을 묻힌 다음 반으로 접어서 필링을 완전히 감싸도록 한다. 손가락에 물을 적셔서 가운데 부분을 꼬집어 봉한 다음 양쪽 가장자리를 가운데 방향으로 두 번 접어서 꼬집어 봉한다. 나머지 만두피와 필링으로 같은 과정을 반복한다(남은 만두피는 다른 요리에 사용한다).

4. **만두 익히기:** 대형 코팅 프라이팬에 오일을 두르고 중강 불에 올린다. 팬이 너무 꽉 차지 않도록 만두를 적당량씩 나눠서 여민 부분이 위로 오도록 한 켜로 넣는다. 바닥이 노릇노릇해질 때까지 약 3분간 굽는다. 조심스럽게 물 ¼컵을 부은 다음 뚜껑을 닫고 약한 불로 낮춘다. 만두피가 거의 반투명해지고 필링이 완전히 익을 때까지 3~4분간 찐다. 불에서 내린다.

5. **디핑 소스 만들기:** 소형 볼에 마늘과 실파, 간장, 식초, 칠리 오일, 참기름, 참깨를 넣고 잘 섞는다. 만두가 뜨거울 때 곁들여 낸다.

보러 가기
오버 더 문

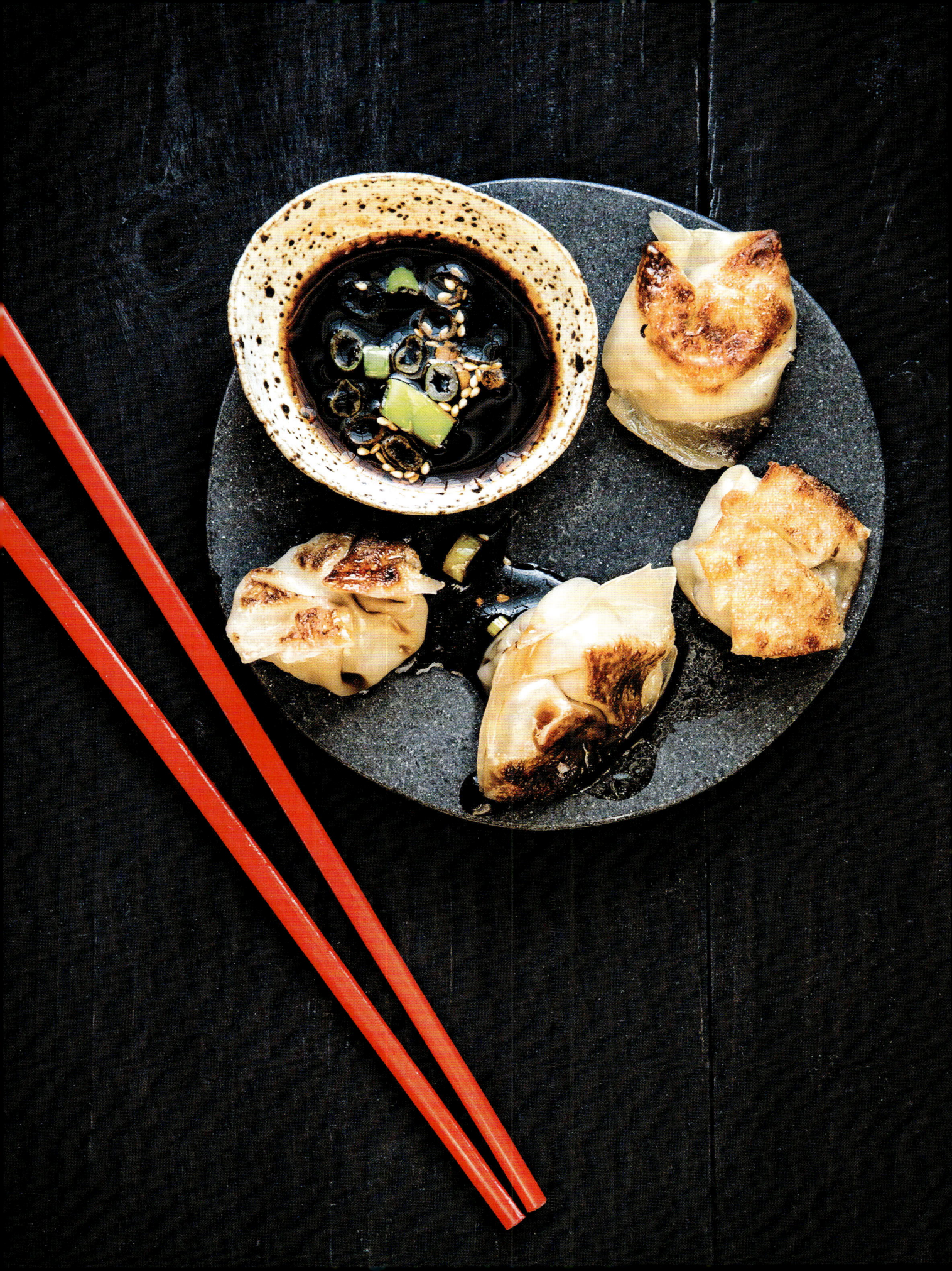

어둠 속의 미사

피 흘리는 엔젤 케이크

작은 어촌 마을인 크로켓 섬에서 이상한 일이 벌어지고 있었다. 먼저 성당의 신부인 몬시뇰 프루이트가 성지순례를 떠난 후 사라지고 새로운 사제인 폴 힐 신부가 찾아온다. 그 이후 해변에 수백 마리의 고양이가 죽어 있고, 교구민은 온갖 질병에서 치유되기 시작한다. 이 미스터리에는 기적이라기보다는 더 어둡고 피에 굶주린 근원이 존재한다.

〈어둠 속의 미사〉 같은 흥미진진한 호러 시리즈에는 다크 초콜릿 레이어에 크리미한 바닐라 버터크림, 피처럼 붉은 과일잼 필링까지 쇼의 정신을 제대로 보여주는 케이크가 필요하다. 마무리로 간단하게 만들 수 있는 가짜 '피'를 케이크 겉면에 이리저리 흩뿌리면 그 어떤 할로윈 파티에서도 주인공 자리를 차지할 수 있는 멋진 케이크가 완성된다.

보러 가기
어둠 속의 미사

분량: 20cm 크기 3층 케이크 1개
준비 시간: 1시간+식히기 1시간
조리 시간: 30분

 비건

초콜릿 케이크

코팅용 오일 스프레이
중력분 2¼컵
그래뉴당 1½컵
무가당 더치 프로세스 코코아 파우더 1컵과 2큰술
에스프레소 파우더 1큰술
코셔 소금 1½작은술
베이킹 파우더 1⅛작은술
베이킹 소다 1⅛작은술
시나몬 가루 ½작은술
달걀 3개(대)
버터밀크 1컵과 2큰술
뜨거운 물 1컵과 2큰술
황설탕 ¾컵
바닐라 익스트랙 1큰술
식용유 ¾컵

바닐라 버터크림

무염 버터 2스틱
슈거파우더 6~7컵
코셔 소금 ¼작은술
사워크림 ¼컵
바닐라 익스트랙 1작은술

딸기잼이나 체리잼, 씨 없는 라즈베리잼 1컵
붉은색 식용 색소 2작은술과 2방울 (나눠서 사용)
메이플 시럽 1큰술

1 **초콜릿 케이크 만들기:** 오븐을 177°C도로 예열하고 선반을 가운데 단에 설치한다. 20cm 크기의 케이크 틀 3개에 오일 스프레이를 뿌리고 유산지를 둥그라미 모양으로 잘라서 바닥에 깐다. 유산지에도 오일 스프레이를 뿌린다. 대형 볼에 밀가루와 그래뉴당, 코코아 파우더, 에스프레소 파우더, 소금, 베이킹 파우더, 베이킹 소다, 시나몬 가루를 넣고 거품기로 잘 섞는다. 가루 재료의 가운데 부분을 움푹 판 다음 달걀을 깨 넣고 포크로 잘 섞어서 노른자를 깬다. 같은 볼에 버터밀크와 뜨거운 물, 황설탕, 바닐라, 식용유를 넣는다. 거품기로 잘 섞어서 반죽을 만든 다음 준비한 틀에 나누어 붓는다. 스패츌러로 윗면을 평평하게 고른다.

2 케이크 틀을 오븐에 넣고, 케이크를 누르면 가볍게 다시 튀어 올라오고 가운데를 이쑤시개로 찌르면 깨끗하게 나올 때까지 25~20분간 굽는다.

3 식힘망에 얹어서 20분간 식힌다. 뒤집어서 케이크를 꺼낸 다음 유산지를 제거한다. 케이크를 다시 뒤집어서 윗면이 위로 오게 한 다음 약 30분 이상 완전히 식힌다.

4 **바닐라 버터크림 만들기:** 케이크를 식히는 동안 무염버터를 작업대에 꺼내서 약 45분간 실온으로 되돌린다. 부드러워진 버터를 2.5cm 크기로 썬다.

5 핸드 믹서를 이용해서 버터를 곱고 매끄러워질 때까지 3~4분간 잘 푼다. 소금과 슈거파우더 ½컵을 넣고 느린 속도로 설탕이 잘 섞이도록 휘젓는다. 나머지 슈거파우더를 ½컵씩 넣으면서 잘 섞은 다음 사워크림과 바닐라를 넣는다. 가볍고 보송보송한 상태가 될 때까지 2~3분간 중간 속도로 친다. 버터크림이 너무 부드러우면 슈거파우더를 조금씩 더 넣어가면서 뿔이 단단하게 설 때까지 친다.

6 **케이크 완성!** 소형 볼에 잼과 빨강 식용 색소 2방울을 넣어서 잘 섞는다. 더 화사한 색을 내고 싶으면 식용 색소를 1방울씩 더 넣어가면서 색을 조절한다.

7 톱니칼을 이용해서 각 케이크의 위로 둥글게 튀어나온 부분을 평평하게 도려낸다. 첫 번째 케이크를 케이크 스탠드에 놓는다. 바닐라 버터크림 ¾컵을 고르게 펴 바른다. 잼 ½컵을 버터크림 위에 올리고 가장자리를 1.3cm 정도 남기고 고르게 펴 바른다. 두 번째 케이크를 올리고 버터크림 ¾컵과 남은 잼 ½컵을 순서대로 바른다. 세 번째 케이크를 올린다. 프로스팅을 윗면과 옆면에 얇게 펴 바른 다음 냉장고에 넣어서 프로스팅이 단단해질 때까지 약 15분간 굳힌다. 나머지 버터크림을 케이크의 윗면과 옆면에 펴 바른다.

8 소형 볼에 남은 빨강 식용 색소 2작은술과 메이플 시럽을 넣고 잘 섞는다. 깨끗한 실리콘 솔이나 포크를 이용해서 케이크에 흩뿌려 가짜 '피' 모양을 낸다.

산타클라리타 다이어트
SANTA CLARITA DIET

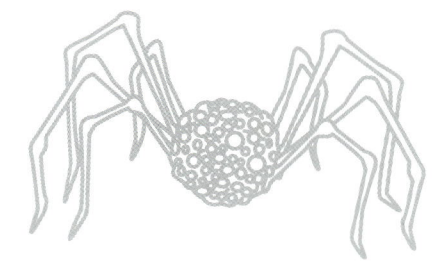

언데드 미트로프

〈산타 클라리타 다이어트〉에서 교외 부동산업자였다가 눈 깜짝할 사이에 새롭게 언데드로 변신한 쉴라는 남편 조엘과 10대인 딸 애비에게 충격과 공포를 안겨준다. 쉴라는 이제 새로운 환경과 음식을 탐색해야 하고 법 집행 기관의 여러 이웃을 제압해야 한다.

어두우면서 꽤나 유쾌한 이 시리즈와 할로윈 시즌을 기념하기 좋은 완벽한 음식 조합으로 애비와 조엘을 괴롭히는 개리의 좀비 머리로 변신한 미트로프를 준비했다. 감칠맛이 넘치는 칠면조와 칠면조 소시지를 가득 넣고 마리나라 소스를 바른 다음 프로슈토로 감싸, 산 자와 죽은 자 모두를 만족시키는 미트로프다.

분량: 4~6인분 **준비 시간:** 25분 **조리 시간:** 50분

올리브 오일 1큰술

곱게 다진 샬롯 1개 분량

곱게 다진 마늘 2쪽 분량

곱게 다진 빨강 파프리카 1개 분량

코셔 소금과 갓 갈아낸 검은 후추

달걀 2개(대)

곱게 간 파르미지아노 레지아노 28g

곱게 다진 생 파슬리 1단(소, 약 15g)

다진 칠면조 고기
(가능하면 짙은 색 부위) 453g

스파이시 이탈리언 칠면조 소시지
(필요하면 케이싱은 제거할 것) 453g

마른 빵가루 ½컵

말린 오레가노 1작은술

우스터 소스 2작은술

마리나라 소스 ½컵, 서빙용 여분

껍질을 벗긴 양파 1개(소)

통정향 2개

프로슈토 슬라이스 56g

1. 미트 로프 반죽 만들기: 중형 프라이팬에 오일을 두르고 중강 불에 올린다. 샬롯과 마늘, 파프리카를 넣고 소금과 검은 후추를 한 꼬집씩 넣어 간을 한다. 파프리카와 샬롯이 부드러워지고 마늘 향이 올라올 때까지 3~4분간 익힌다. 접시에 옮겨 담아서 약 20분간 완전히 식힌다.

2. 오븐을 190℃로 예열하고 선반을 가운데 단에 설치한다. 가장자리가 있는 베이킹 시트에 유산지를 깐다. 중형 볼에 달걀을 넣어서 거품기로 잘 푼 다음 식힌 채소와 치즈, 파슬리, 다진 칠면조 고기, 칠면조 소시지, 빵가루, 오레가노, 우스터 소스, 소금 1½작은술을 넣는다. 후추를 여러 번 갈아 넣은 다음 손으로 골고루 섞이도록 가볍게 치댄다.

3. 준비한 베이킹 시트에 혼합물을 붓고 머리 모양으로 다듬는다. 두 군데를 움푹하게 파서 눈을 만든 다음 입 부분은 반달 모양으로 얕게 판다. 마리나라 소스를 골고루 펴 바른다.

4. 양파는 뿌리 부분을 평평하게 도려낸 다음 0.6cm 두께로 둥글게 2장을 잘라낸다. 하나씩 눈 부분에 올린다. 마늘을 한 쪽씩 올려서 가볍게 눌러 눈동자를 만든다. 나머지 양파는 1.3cm 크기로 깍둑 썰어서 치아 모양을 만든 다음 입 부분에 하나씩 눌러 올려 자리를 잡는다. 양파 눈과 양파 치아에 올리브 오일을 조금씩 두른다.

5. 미트로프를 오븐에 넣고 노릇노릇해지고 조리용 온도계로 가장 두꺼운 부분을 찌르면 74℃가 될 때까지 약 40분간 굽는다. 오븐에서 꺼내고 브로일러를 예열한다.

6. 프로슈토를 조심스럽게 서로 살짝 겹치도록 눈과 입 주변 근처에 대각선으로 겹겹이 올린다.

7. 미트로프를 브로일러에 넣어서 프로슈토가 따뜻하고 군데군데 노릇해질 때까지 2~3분간 굽는다(타기 쉬우므로 잘 지켜봐야 한다). 꺼내서 실온에 5분 정도 휴지한다. 따뜻하게 데운 마리나라 소스를 곁들여서 낸다.

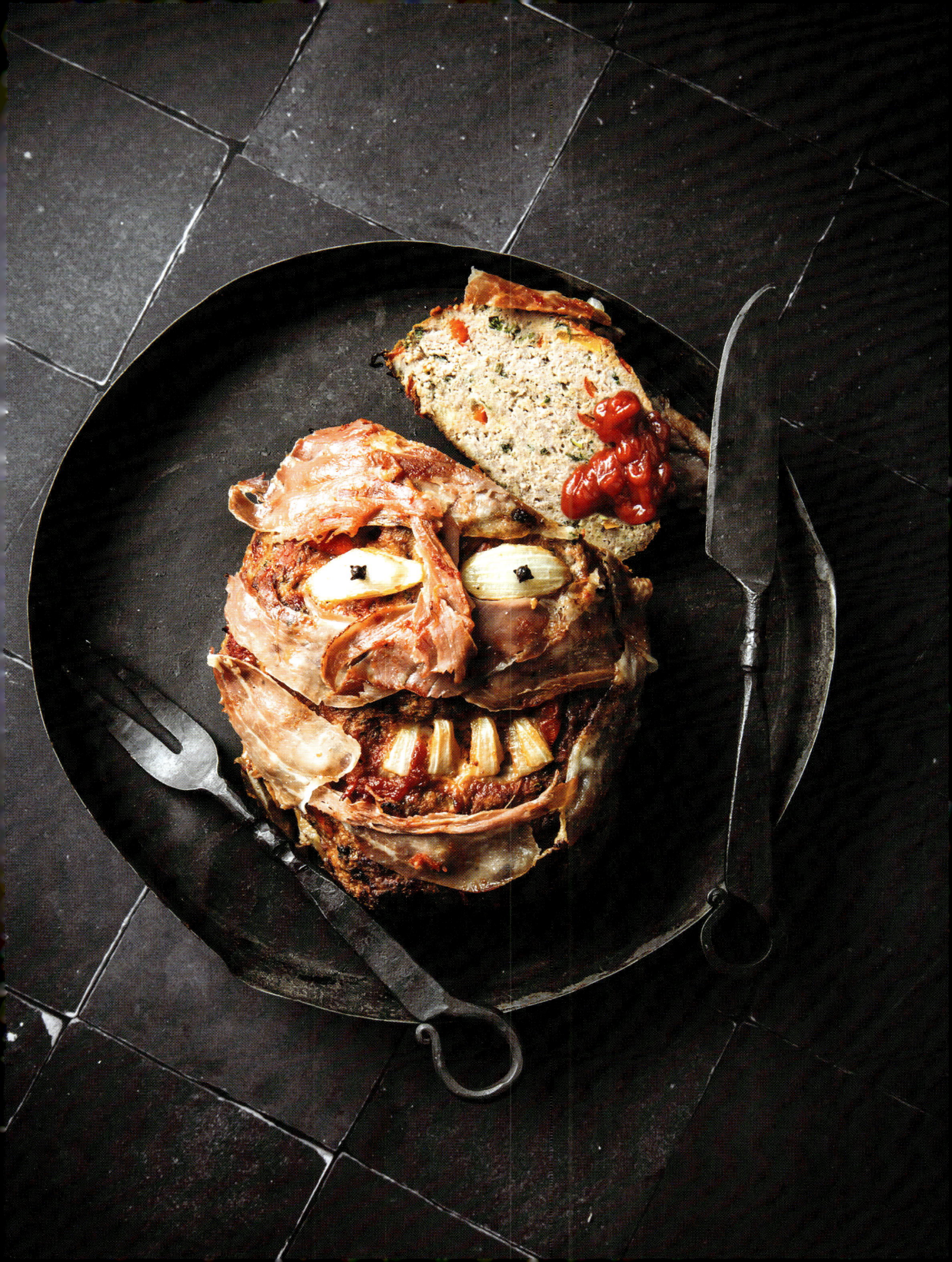

오렌지 이즈 더 뉴 블랙
ORANGE IS THE NEW BLACK

할로윈 후치

〈오렌지 이즈 더 뉴 블랙〉의 첫 네 시즌 동안 푸시 워싱턴은 리치필드에서 직접 만든 후치로 유명했다. 푸시는 후치를 언제나 친근감의 표시나 가볍게 즐기기 위한 용도로 나누어줬기 때문에 시즌 2에서 비가 문샤인을 판매하자고 제안하자 거절하기도 했다.

할로윈에 어울리는 문샤인 칵테일은 오렌지 주스와 망고 넥타르를 넣어 선명한 색상을 자랑하며, 진저 비어와 신선한 라임 주스가 단맛에 균형을 잡아준다.

분량: 칵테일 2잔
준비 시간: 10분

비건

갓 짜낸 라임 즙 1개 분량
오렌지 주스 ⅔컵
망고 넥타르 ½컵
문샤인 ½컵
얼음
진저 비어 ¾컵
장식용 얇은 오렌지 슬라이스 2장

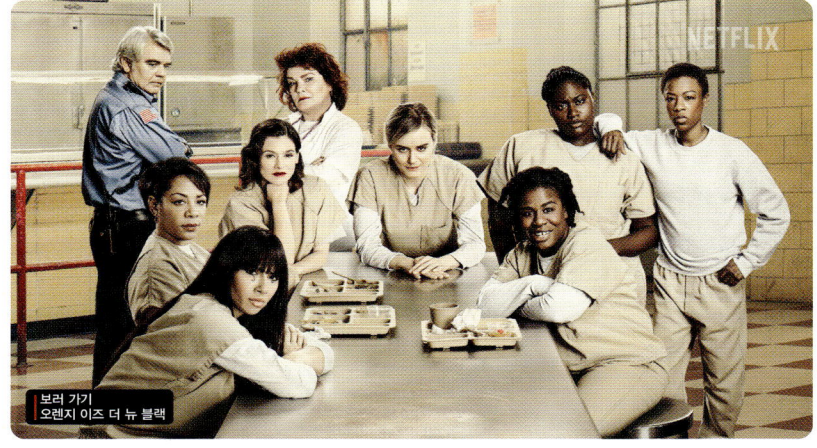

보러 가기
오렌지 이즈 더 뉴 블랙

1. 칵테일 셰이커에 라임 즙과 오렌지 주스, 망고 넥타르, 문샤인을 넣는다. 얼음을 채운 다음 잘 저어서 섞는다.

2. 체에 걸러서 하이볼 글라스 2개에 나누어 넣는다. 진저비어를 마저 부어서 채운다. 얼음 몇 개를 넣은 다음 오렌지 슬라이스를 하나씩 올려 장식한다.

잔반 메이크오버

최고의 추수감사절 잔반 메이크오버!

〈잔반 메이크오버〉는 참가자들이 다양한 종류의 남은 음식으로 새로운 요리를 재창조하는 도전을 하는 프로그램이다. 시즌 3의 추수감사절 에피소드에서는 세 명의 참가자가 남은 그린빈 캐서롤과 햄, 애플 파이, 소서지 스터핑을 이용해서 심사위원이 감탄한 샌드위치를 만들었다.

우리는 이 프로그램과 참가자들의 무한한 창의력을 기리기 위해 추수감사절에 남은 음식에 대한 생각을 전환하기로 했다. 먼저 남은 스터핑으로 치즈가 가득 들어간 바삭바삭한 와플(스터플이라고 부를까?)을 만들었다. 그리고 와플에 맛있는 칠면조 버섯 그레이비를 바르고 달걀 프라이를 얹었다. 마지막으로 다진 차이브와 핫소스를 뿌려서 장식했다. 곁들여 내는 크랜베리 소스는 선택이 아니라 필수로 느껴질 것이다.

분량: 4인분
준비 시간: 20분
조리 시간: 45분

스터핑 와플

달걀 2개(대)
코셔 소금과 갓 갈아낸 검은 후추
굵게 간 샤프 체다 치즈 226g
남은 스터핑 4½컵
틀용 오일 스프레이

칠면조 버섯 그레이비

씻어서 기둥을 제거한 흰색 양송이버섯 113g
올리브 오일 1큰술
곱게 다진 샬롯 1개 분량
곱게 다진 마늘 1쪽 분량
훈제 파프리카 가루 ¼작은술
코셔 소금과 갓 갈아낸 검은 후추
한 입 크기로 찢은 남은 칠면조 고기 2컵
저염 닭 육수 ½컵
남은 그레이비 1컵

달걀 프라이

무염 버터 1큰술
올리브 오일 1큰술
달걀 4개(대)
코셔 소금과 갓 갈아낸 후추

곱게 다진 생 차이브 1단(소, 약 15g)
서빙용 핫소스(생략 가능)
서빙용 남은 크랜베리 소스(생략 가능)

≫ 다음 장에 계속

≫ 최고의 추수감사절 잔반 메이크오버! 레시피 이어서

1 **스터핑 와플 만들기:** 오븐을 121°C로 예열한다. 대형 볼에 달걀을 깨 넣고 소금과 후추를 한 꼬집씩 넣은 다음 거품기로 잘 섞는다. 체다와 스터핑을 넣고 골고루 잘 섞는다.

2 와플 팬에 오일 스프레이를 가볍게 뿌린 다음 중강 불에 예열한다. 스터핑 혼합물을 적당히 덜어서 예열한 와플 팬에 올린 다음 단단하고 평평하게 펼친다. (덩어리 크기는 사용하는 와플 팬의 크기에 따라 조절한다). 와플 팬을 닫아서 노릇노릇해지고 완전히 익을 때까지 4~6분간 굽는다. 익은 와플은 꺼내서 가장자리가 있는 베이킹 시트에 담은 다음 오븐에 넣어서 따뜻하게 보관한다. 나머지 스터핑 반죽으로 같은 과정을 반복한다.

3 **칠면조 버섯 그레이비:** 버섯은 고깔 부분만 얇게 저민다. 중형 냄비에 오일을 두르고 중강 불에 올려 달군다. 샬롯과 마늘, 파프리카, 소금과 후추 한 꼬집씩을 넣고 샬롯이 부드러워질 때까지 2~3분간 볶는다. 버섯을 넣고 소금과 후추로 간을 한다(팬이 너무 말라 보이면 식용유를 1큰술 더 두른다). 버섯이 노릇노릇해지고 부드러워질 때까지 4~5분간 익힌다.

4 같은 냄비에 칠면조 고기와 닭 육수, 남은 그레이비를 넣는다. 한소끔 끓인 다음 약한 불로 낮춰서 가끔 휘저어가며 칠면조가 따뜻해지고 그레이비가 걸쭉해져서 주걱 뒷면에 묻어날 때까지 약 5분간 익힌다. 소금과 후추로 간을 맞추고 불에서 내린 다음 뚜껑을 닫아서 따뜻하게 보관한다.

5 **달걀 프라이 부치기:** 대형 코팅 프라이팬에 버터와 올리브 오일을 두르고 중강 불에 올린다. 달걀 4개를 깨서 넣고 소금과 후추로 간을 한다. 흰자가 익을 때까지 1~2분간 굽는다. 뚜껑을 닫아서 노른자도 굳을 때까지 약 1분간 굽는다. 달걀을 접시에 담든다.

6 따뜻한 와플 위에 칠면조 버섯 그레이비와 달걀 프라이를 올린다. 차이브로 장식한다. 취향에 따라 핫소스와 남은 크랜베리 소스를 곁들여 낸다.

위쳐

위치마스 연회 부르기뇽

〈위쳐〉에서 리비아의 게롤트는 고용된 괴물 사냥꾼으로 위쳐라고 불리며 온갖 괴물을 죽이는 일을 한다. 시즌 1에서 칼란테 여왕이 딸 파베타 공주의 남편감을 평가하기 위해 연 왕실 연회에 그는 다소 꺼려지는 손님으로 등장한다. 이처럼 호화로운 왕실의 연회에는 기름지고 푸짐한 요리가 필요하다. 비록 이 에피소드에서는 메뉴에 대한 논의보다 가식적인 태도와 칼싸움이 난무하지만, 아래의 위치마스 연회 부르기뇽이라면 여기 내놓기 딱 좋은 음식일 것이다. 프랑스식 비프 부르기뇽은 목살이나 양지머리로도 만들 수 있지만 고슴도치 머리를 한 기사가 강인한 공주의 마음을 사로잡는 마법 같은 왕실 연회인 만큼 소 볼살을 넣었다.

분량: 4인분
준비 시간: 35분
조리 시간: 3시간 30분

재료

- 판 베이컨 141g
- 소 볼살 907g
- 껍질을 벗긴 양파 1개(대)
- 당근 4개(중, 약 453g, 나눠서 사용)
- 마늘 3쪽(대)(나눠서 사용)
- 생 타임 3줄기
- 생 파슬리 1단(중, 약 28g) (나눠서 사용)
- 중력분 3큰술
- 코셔 소금 2작은술, 양념용 여분
- 갓 갈아낸 검은 후추 1작은술, 양념용 여분
- 올리브 오일 3큰술(나눠서 사용)
- 토마토 페이스트 1큰술
- 월계수 잎 2장
- 우스터 소스 1큰술
- 피노 누아 3컵
- 소고기 육수 2컵
- 샬롯 4개(대)
- 버터 2큰술(나눠서 사용)
- 올리브 오일 2큰술(나눠서 사용)
- 씻어서 세로로 4등분한 갈색 양송이버섯 226g

서빙용 바삭한 빵 또는 버터에 버무린 에그 누들

조리법

1 오븐을 149°로 예열하고 선반을 가운데 단에 설치한다. 베이컨을 1.3cm 두께로 길게 썬 다음 다시 1.3cm 크기로 송송 썬다. 소고기 볼살을 종이 타월로 두드려서 물기를 제거한 다음 2.5cm 크기로 깍둑 썬다. 양파는 뿌리를 그대로 둔 채로 4등분한다. 당근은 껍질을 벗겨서 손질한다. 당근 2개는 길게 반으로 자른 다음 반달 모양으로 송송 썬다. 나머지 2개는 2.5cm 크기로 잘게 썬다. 마늘은 모두 껍질을 벗긴 다음 2쪽만 으깬다. 1쪽은 곱게 다지고 나머지는 따로 뒀다가 8번 과정에 사용한다. 조리용 끈으로 타임 줄기와 절반 분량의 파슬리를 다발로 묶는다.

2 접시에 종이 타월을 깐다. 대형 더치 오븐을 중간 불에 가열한다. 베이컨을 넣고 노릇노릇해질 때까지 5~7분간 볶는다. 그물국자로 익은 베이컨을 건져서 준비한 접시에 옮겨 담는다.

3 베이컨을 볶는 동안 중형 볼에 밀가루와 소금 2작은술, 후추 1작은술을 넣어서 잘 섞는다. 소고기를 볼에 넣어서 골고루 잘 버무린다.

4 더치 오븐의 불 세기를 중강 불로 높인다. 소고기를 적당량씩 나눠서 넣고 골고루 진하게 노릇노릇해질 때까지 8~10분간 볶는다. 소고기를 건져서 접시에 옮겨 담고 나머지 고기로 같은 과정을 반복한다.

≫ 다음 장에 계속

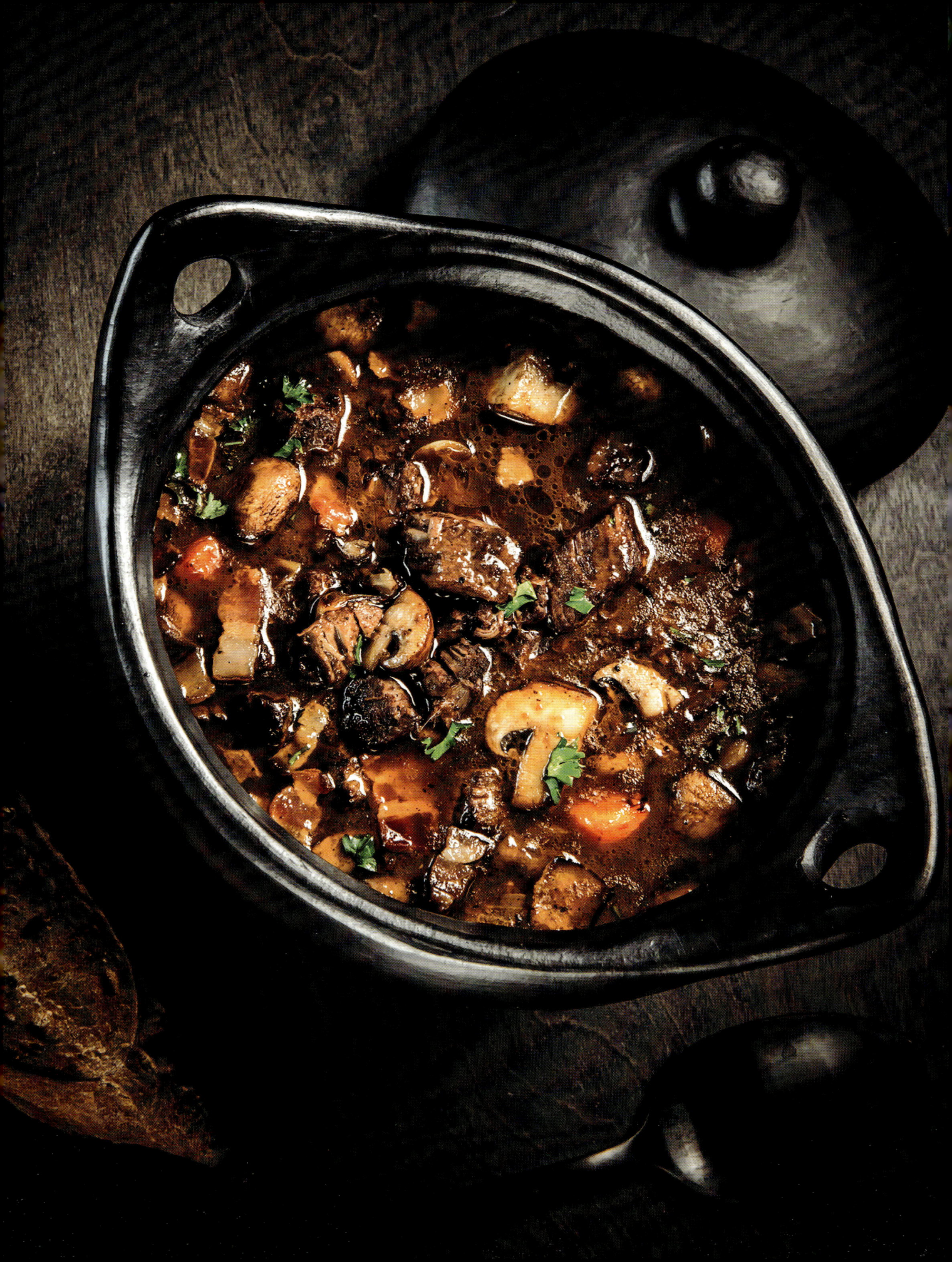

≫ 위치마스 연회 부르기뇽 레시피 이어서

5 더치 오븐에 4등분한 양파와 2등분한 당근, 으깬 마늘, 올리브 오일 1큰술을 넣는다. 소금과 후추로 간을 한다. 바닥에 붙은 파편을 긁어내면서 채소가 살짝 노릇해질 때까지 3~4분간 볶는다. 토마토 페이스트를 넣고 살짝 짙은 색을 띨 때까지 약 2분간 볶는다.

6 소고기와 흘러내린 육즙을 싹 긁어서 넣고 허브 다발과 월계수 잎, 우스터 소스, 피노 누아, 소고기 육수를 넣는다. 한소끔 끓인 다음 뚜껑을 닫는다. 오븐에 넣어서 소고기가 아주 부드러워질 때까지 약 2시간 30분 정도 익힌다. 그동안 샬롯의 껍질을 벗기고 뿌리째 길게 4등분한다.

7 대형 프라이팬에 버터와 올리브 오일을 1큰술씩 넣고 중강 불에 올려서 버터가 녹을 때까지 가열한다. 잘게 썬 당근과 샬롯을 넣고 소금과 후추로 간을 한다. 부드러워질 때까지 5~7분간 익힌다. 중형 볼에 옮겨 담고 프라이팬을 다시 불에 올린다. 버터와 올리브 오일을 다시 1큰술씩 넣고 버섯을 넣는다. 소금과 후추로 간을 한 다음 버섯이 노릇하고 부드러워질 때까지 약 5분간 볶는다. 당근 볼에 옮겨 담는다.

8 나머지 파슬리를 곱게 다진 다음 다진 마늘과 함께 소형 볼에 넣는다.

9 소고기가 부드러워지면 더치 오븐을 꺼내서 다시 스토브에 올린다. 그물국자를 이용해서 월계수 잎과 허브 다발, 양파, 당근, 으깬 마늘을 건져내 버린다. 국물에 소금과 후추를 넣어서 간을 맞춘다. 더치 오븐에 베이컨과 볶은 샬롯, 당근, 버섯을 넣는다. 전체적으로 따뜻해질 때까지 약한 불에서 2~3분간 익힌다.

10 내기 직전에 다진 마늘과 파슬리 혼합물을 넣고 잘 섞는다. 바삭한 빵을 곁들이거나 버터에 버무린 에그누들에 끼얹어 낸다. 둘 다 곁들여도 좋다!

THE GREAT BRITISH BAKING SHOW

크리스마스 과일케이크

〈그레이트 브리티시 베이크 오프〉 시즌 7, 1화에서 참가자들은 시그니처 베이킹으로 과일 케이크를 굽는다. 24세의 스포츠웨어 디자이너 아멜리아는 수제 살구 글레이즈와 마지판 별로 장식한 소용돌이 모양 번트 케이크인 가족의 크리스마스 과일 케이크를 선보여 심사위원에게 깊은 인상을 남겼다. 아멜리아의 소용돌이 번트 팬은 헤리티지 번트 팬이라고 불리지만 일반 6컵들이 번트 팬이라면 무엇이든 사용해도 좋다.

이 레시피에서 우리는 고전 케이크 레시피에 말린 살구와 말린 크랜베리, 바닐라 익스트랙 약간을 넣어서 맛을 강화했다. 아멜리아는 스토브에서 마지판을 요리하지만 아래의 푸드 프로세서를 사용하는 레시피도 맛은 똑같고 조리 속도는 오히려 조금 빨라진다. 나만의 과일 케이크가 완성되면 두껍게 썰어서 뜨거운 차 한 잔을 곁들인 다음 폴과 프루 소매를 걷어붙이고 그 다음으로 이어질 희망찬 베이커를 위해 무엇을 준비했는지 지켜보자.

분량: 번트 케이크 1개
준비 시간: 25분
조리 시간: 2시간 30분+식히기

비건

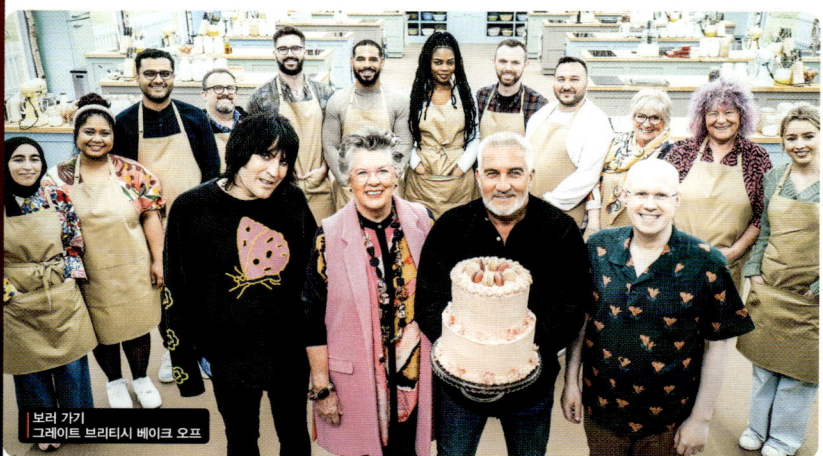

보러 가기
그레이트 브리티시 베이크 오프

케이크

- 틀용 오일 스프레이
- 밀가루 1¾컵, 틀용 여분
- 아몬드 가루 1컵
- 코셔 소금 1작은술
- 곱게 다진 말린 살구 1컵
- 곱게 다진 당절임 레몬 필 ¼컵
- 곱게 다진 당절임 오렌지 필 ¼컵
- 커런트 1컵
- 노란 건포도 1컵
- 말린 크랜베리 ½컵
- 당절임 체리 ⅔컵
- 오렌지 브랜디 또는 오렌지 리큐어 ⅓컵과 3큰술(나눠서 사용)
- 실온의 부드러운 무염 버터 1컵과 1큰술
- 오렌지 1개(중)
- 슈거파우더 1컵
- 황설탕 ½컵
- 달걀 5개(대)
- 바닐라 익스트랙 2작은술

마지판 별

- 아몬드 가루 2컵
- 슈거파우더 1½컵, 장식용 여분
- 코셔 소금 한 꼬집
- 바닐라 익스트랙 ½작은술
- 오렌지 브랜디 또는 오렌지 리큐어 ½작은술
- 물 3큰술

글레이즈

- 건져서 물기를 제거한 통조림 살구 1캔(226g) 분량
- 그래뉴당 ⅔컵
- 오렌지 브랜디 또는 오렌지 리큐어 3큰술(나눠서 사용)
- 갓 짠 레몬 즙 2작은술

1 **케이크 만들기:** 오븐 선반을 가운데 단으로 설치하고 163°C로 예열한다. 6컵들이 헤리티지 번트 틀에 오일 스프레이를 넉넉히 뿌리고 밀가루를 뿌려 골고루 묻힌 다음 여분의 가루기는 털어낸다. 중형 볼에 나머지 밀가루 1¾컵, 아몬드 가루, 소금을 넣고 거품기로 잘 섞는다.

2 중형 냄비에 살구와 당절임 필, 커런트, 건포도, 크랜베리, 당절임 체리, 브랜디 또는 리큐어 ⅓컵을 넣는다. 뚜껑을 닫고 약한 불에 올려서 말린 과일이 부드러워지면서 술을 흡수할 때까지 약 5분간 뭉근하게 익힌다. 과일과 남은 국물을 모두 얕은 볼에 옮겨 담아서 약 15분간 실온으로 식힌다. 냄비는 깨끗하게 닦아서 8번 과정에 다시 사용한다.

3 부드러운 실온의 버터를 1큰술 크기로 썬다. 오렌지 1개의 제스트를 곱게 갈고 ½작은술만 6번 과정에 사용할 수 있도록 따로 둔다. 패들 도구를 장착한 스탠드 믹서의 볼에 버터와 슈거파우더, 황설탕, 남은 오렌지 제스트를 넣는다. 가볍고 보송보송한 상태가 될 때까지 중간 속도로 약 5분간 친다. 달걀을 한 번에 하나씩 넣으면서 매번 골고루 잘 섞는다. 바닐라를 넣어서 마저 섞는다.

4 가루 재료를 한 번에 ⅓씩 넣으면서 느린 속도로 딱 섞일 만큼만 돌린다. 차갑게 식은 과일을 넣어서 접듯이 섞는다. 준비한 틀에 반죽을 붓고 고무 스패출러로 윗면을 평평하게 고른다.

5 케이크를 오븐에 넣고 가운데를 꼬챙이로 찌르면 깨끗하게 나올 때까지 1시간~1시간 15분간 굽는다. 케이크를 꺼내서 식힘망에 얹고 남은 브랜드 3큰술을 골고루 두른다. 10분간 식힌 다음 뒤집어서 완전히 식힌다.

6 **마지판 별 만들기:** 푸드 프로세서 볼에 아몬드 가루와 슈거파우더 1½컵, 소금을 넣는다. 짧은 간격으로 돌려서 잘 섞는다. 바닐라와 브랜드 또는 리큐어, 남겨둔 오렌지 제스트를 넣는다. 짧게 1번 돌려서 잘 섞는다. 계속 돌리면서 마지판이 한 덩어리로 뭉쳐질 때까지 물을 1큰술씩 넣는다.

7 작업대에 슈거파우더를 가볍게 뿌리고 마지판을 올려서 여러 번 치대 마른 가루기가 남은 부분이 없는 매끈한 공 모양을 만든다. 마지판을 0.6cm 두께로 민 다음 2.5cm 크기의 별 모양 쿠키 커터로 20개를 찍어낸다(남은 마지판은 다른 요리에 사용한다).

8 **글레이즈 만들기:** 2번 과정에서 씻은 냄비에 살구와 설탕을 넣는다. 약한 불에 올려서 설탕이 녹을 때까지 약 5분간 가열한다. 브랜드 또는 리큐어 1큰술을 넣는다. 중간 불로 올려서 주걱으로 살구를 으깨가며 과일이 아주 부드러워지고 잼 같은 상태가 될 때까지 약 10분간 익힌다. 불에서 내린다.

9 소형 볼 위에 고운 체를 얹는다. 살구 글레이즈를 부어서 주걱으로 눌러가며 수분을 모두 빼낸다. 건더기는 버린다. 레몬 즙과 남은 브랜디 2큰술을 넣어서 잘 섞는다.

10 **케이크 장식하기:** 마지판 별 뒷면에 글레이즈를 조금씩 바른 다음 케이크 옆면에 눌러 붙인다. 나머지 글레이즈를 조리용 솔로 케이크와 별 전체에 골고루 바른다.

▶▶ **2배속**

살구 글레이즈를 만들 시간이 부족하다면? 따뜻하게 데운 살구잼으로 대신한다.

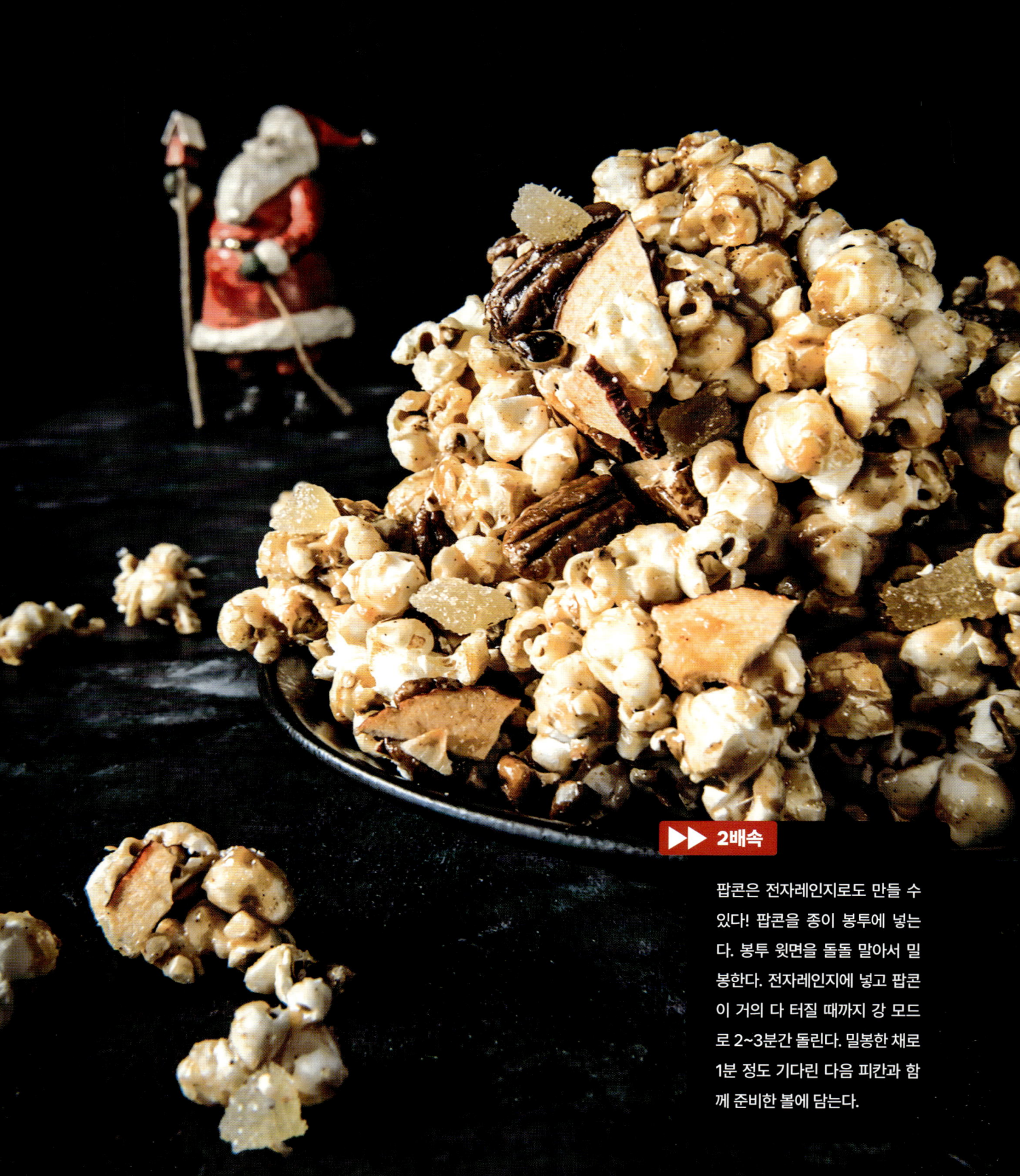

2배속

팝콘은 전자레인지로도 만들 수 있다! 팝콘을 종이 봉투에 넣는다. 봉투 윗면을 돌돌 말아서 밀봉한다. 전자레인지에 넣고 팝콘이 거의 다 터질 때까지 강 모드로 2~3분간 돌린다. 밀봉한 채로 1분 정도 기다린 다음 피칸과 함께 준비한 볼에 담는다.

크리스마스 연대기 2

폭발하는 진저브레드 팝콘

〈크리스마스 연대기 2〉에서 클로스 부인은 벨스니켈이 엘프에게 내린 저주를 풀기 위해 필요한 레반드 뿌리를 찾으러 나간 잭에게 마법의 진저브레드 쿠키를 선물한다. 잭은 벨스니켈의 커다란 율 고양이 졸라가 자신을 공격하려 하자 쿠키를 이용해서 쫓아낸다.

하지만 클로스 부인이 폭발하는 쿠키만 만드는 것은 아니다. '맛도 모양도 좋아하는 음식처럼 보이는' 건강한 요리도 만들 줄 안다. 그렇게 화사한 녹색 층을 켜켜이 쌓고 크림 프로스팅을 듬뿍 바른 레이어 케이크 브로콜리가 등장했다. 아래의 화려한 진저브레드 팝콘은 여러분의 적을 놀래켜 쫓아내거나 가면을 쓴 콜리플라워와 같지는 않지만, 향신료를 가미한 사과주 캐러멜과 아삭한 사과 칩, 구운 피칸이라는 건강한 식재료를 몰래 섞었다. 하루 종일 넷플릭스를 틀고 영화를 줄줄이 감상하는 즐거운 휴일에 연료 삼아 먹기 딱 좋은 간식이다.

분량: 11컵 준비 시간: 30분 조리 시간: 1시간 비건 글루텐 프리

틀용 오일 스프레이
식용유 ½작은술
팝콘용 옥수수 ⅓컵
코셔 소금 1½작은술(나눠서 사용)
굵게 다진 피칸 ⅔컵
오렌지 1개
얇게 저민 생 생강 1톨 (1.3cm 크기)
시나몬 스틱 2개
사과주 1컵
황설탕 1컵
무염 버터 4큰술
맑은 물엿 2½큰술
생강 가루 1작은술
시나몬 가루 ½작은술
정향 가루 한 꼬집
베이킹 소다 ¼작은술
말린 사과 칩 1컵
곱게 다진 당절임 생강 ¼컵

1. 오븐을 121℃로 예열하고 선반을 가운데 단에 설치한다. 가장자리가 있는 베이킹 시트에 코팅 베이킹 매트나 유산지를 깔고 오일 스프레이를 뿌린다. 대형 볼에도 오일 스프레이를 가볍게 뿌린다.

2. 중형 냄비에 오일을 두르고 강한 불에 올린다. 팝콘을 넣고 뚜껑을 닫는다. 팝콘이 탁탁 터지기 시작하면 터지는 소리가 멈출 때까지 냄비를 계속 흔든다. 냄비를 불에서 내리고 그물국자나 일반 국자로 팝콘을 건져 준비한 볼에 담고 터지지 않은 낟알은 버린다. 팝콘에 소금 1¼작은술을 뿌리고 피칸을 넣어서 잘 섞는다.

3. 오렌지에서 제스트를 곱게 갈아낸다. 중형 냄비에 생 생강과 시나몬 스틱, 사과주를 넣는다. 중간 불에 올려서 한소끔 끓인 다음 중약 불로 낮춰서 사과주가 ¼컵 분량으로 줄어들 때까지 15~20분간 뭉근하게 익힌다. 그물국자로 생강과 시나몬 스틱을 제거한다.

4. 같은 냄비에 오렌지 제스트와 황설탕, 버터, 물엿, 생강가루, 시나몬 가루, 정향, 남은 소금 ¼작은술을 넣는다. 중간 불로 높이고 캐러멜이 조리용 온도계로 121℃가 될 때까지 10~12분 정도 익힌다. 베이킹 소다를 넣고 냄비를 불에서 내린 다음 잘 섞는다.

5. 재빠르게 캐러멜을 팝콘에 부은 다음 빠르게 골고루 잘 섞는다. 준비한 베이킹 시트에 부어서 한 켜로 고르게 편다.

6. 오븐에 넣는다. 중간에 한 번 방향을 돌리면서 피칸이 구워질 때까지 20분간 익힌다. 오븐에서 꺼낸다. 사과 칩과 당절임 생강을 넣어서 잘 섞는다. 완전히 식힌 다음 한 입 크기로 부순다.

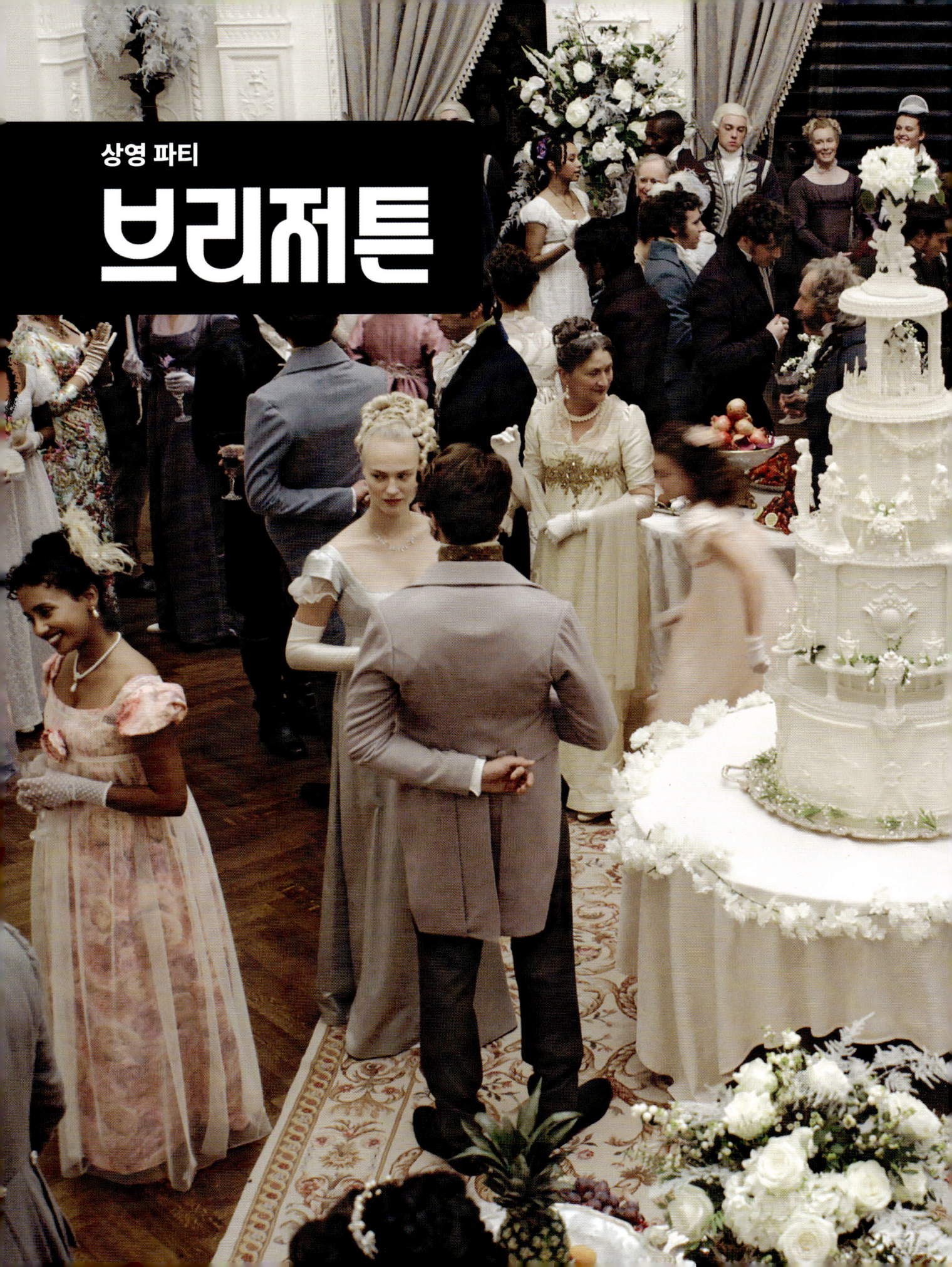

상영 파티
브리저튼

<브리저튼>의 마음에 드는 시즌을 처음 시청하거나 다시 감상할 준비가 되었는가? 새끼손가락을 번쩍 들고 친구들을 모아서 재미있는 만들기와 게임, 레시피 아이디어와 함께 멋진 상영 파티를 열어보자!

▶ 상영 파티 계획하기

연출하기

일시 정지 및 플레이

레시피

 1 카다멈 스콘

 2 새우 카나페

 3 리코타 꿀 티 샌드위치

 4 숙녀를 위한 차

 5 숟가락을_핥고_싶을_정도로_맛있는 미니 아이스크림 파이

상영 파티 계획하기

나만의 <브리저튼> 상영 파티를 주최하는 큰 사회적 책임을 감당할 준비가 되었다고 생각된다면 지금 바로 시작하는 것이 좋다. 은식기를 반짝거리도록 닦고 야회복을 준비하며 다음의 상영 파티 아이디어와 제안을 확인해 보자.

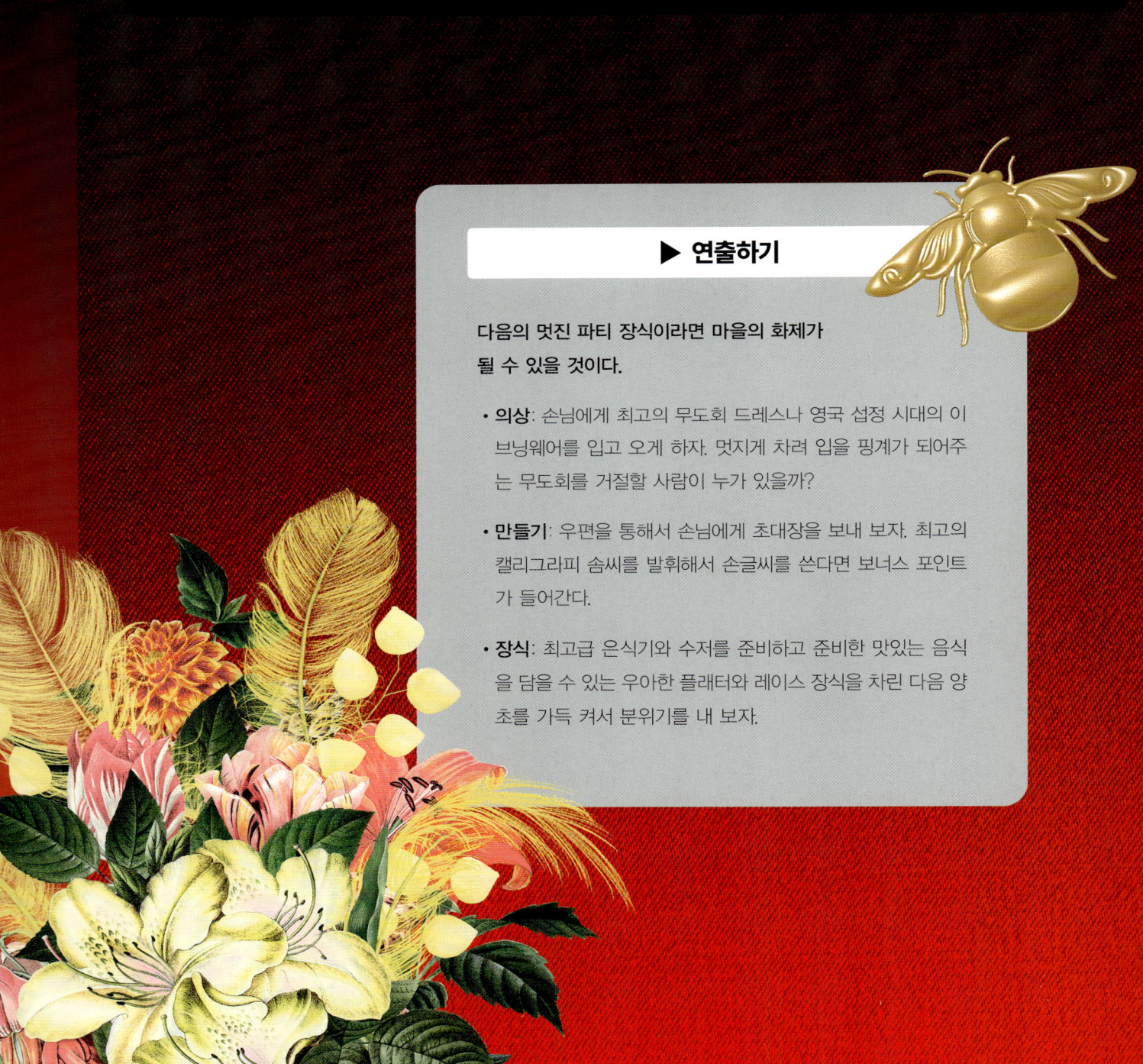

▶ **연출하기**

다음의 멋진 파티 장식이라면 마을의 화제가 될 수 있을 것이다.

- **의상**: 손님에게 최고의 무도회 드레스나 영국 섭정 시대의 이브닝웨어를 입고 오게 하자. 멋지게 차려 입을 핑계가 되어주는 무도회를 거절할 사람이 누가 있을까?

- **만들기**: 우편을 통해서 손님에게 초대장을 보내 보자. 최고의 캘리그라피 솜씨를 발휘해서 손글씨를 쓴다면 보너스 포인트가 들어간다.

- **장식**: 최고급 은식기와 수저를 준비하고 준비한 맛있는 음식을 담을 수 있는 우아한 플래터와 레이스 장식을 차린 다음 양초를 가득 켜서 분위기를 내 보자.

▶ 일시 정지 및 플레이

- **탁상 크로켓**: 상영 파티를 하는 동안 한 화가 끝나면 잠시 휴식을 취하면서 탁상 크로켓 게임으로 다리 스트레칭을 해보자! 테이블을 깨끗하게 치운 다음 나무 주걱(또는 적당한 다른 주방 도구)을 망치, 레몬을 크로켓 공 삼아 즐거운 시간을 보내자.

- **댄스 타임**: 직접 안무를 짜거나 손님과 함께 새로운 동작을 익혀 보자. (참고: 꼭 섭정 시대(1795년경부터 1837년까지 이어진 영국의 정치 시기로, 브리저튼의 시대적 배경이다 −편집자 주)의 노래일 필요는 없다. 현대 히트곡 중 하나라도 좋다).

- **마시면서 그리기**: '마시면서 그리기' 방식으로 전통 초상화를 그리며 재미있는 시간을 보내 보자. 그림 실력이 형편없다면 언제든지 '하늘에 걸면' 되니까(참고: '하늘에 건다'란 베네딕트 브리저튼이 실수로 화가 앞에서 내뱉은 것으로 그림을 잘 보이지 않게 높이 건다는 뜻이다).

- **나만의 장신구 만들기**: 가까운 공예품 가게에서 구슬이나 체인 및 기타 목걸이 용품을 구입해서 손님을 위한 DIY 장신구 코너를 만들어 보자. 단 페더링턴 경으로 오해 받을 수 있으니 루비는 절대 넣으면 안 된다!

- **노래 알아 맞추기**: 드라마를 보는 동안 손님들에게 배경으로 나오는 음악의 원곡을 맞혀보게 하자. 틀리면 한 모금을 마시는 것이다.

카다멈 스콘

〈브리저튼〉 시즌 2. 1화에서 레이디 댄버리와 열정적인 대화를 나누던 케이트는 '나는 영국 차를 혐오한다'고 단호하게 선언한다. 아래의 스콘 레시피는 클래식한 영국식 티 스콘에 카다멈과 생강, 시나몬, 오렌지 제스트 등의 인도식 향신료를 넣어 향을 가미한 것이다. 맛있는 스콘에는 클로티드 크림이나 버터, 잼을 듬뿍 얹어야 하므로 신선한 자두와 생강 잼에 케이트가 가장 좋아하는 카다멈을 살짝 넣어 같이 졸였다.

분량: 스콘 8개
준비 시간: 10분
조리 시간: 1시간

 비건

자두 생강 잼

반으로 잘라서 씨를 제거하고 1.3cm 크기로 썬 자두 225g

껍질을 벗기고 곱게 다진 생 생강 1톨(0.6cm 크기) 분량

그래뉴당 ½컵

갓 짠 레몬 즙 2작은술

카다멈 가루 ¼작은술

스콘

오렌지 1개(소)

그래뉴당 ⅓컵

중력분 2컵, 틀용 여분

베이킹 파우더 2½작은술

카다멈 가루 1¼작은술

생강 가루 ¾작은술

시나몬 가루 ¾작은술

코셔 소금 ½작은술

정향 가루 ⅛작은술

코리앤더 가루 ⅛작은술

차가운 무염 버터 ½컵

달걀 2개(나눠서 사용)

헤비 크림

장식용 터비나도 설탕
(당밀이 함유된 굵은 설탕 – 옮긴이)

서빙용 클로티드 크림 또는 가염 버터

1. **자두 생강 잼 만들기:** 중형 냄비에 자두와 생강, 설탕을 넣는다. 중강 불에 올려서 자주 휘저어가며 자두가 아주 부드러워지고 즙이 걸쭉해질 때까지 약 10분간 익힌다.

2. 같은 냄비에 레몬 즙과 카다멈을 넣고 잘 저어 섞는다. 중간 불로 낮추고 스패출러로 잼을 그으면 바닥의 빈 곳이 수 초 정도 보였다 사라질 정도로 걸쭉해질 때까지 약 5분 정도 익힌다. 불에서 내리고 완전히 식힌다.

3. **스콘 만들기:** 오렌지 제스트를 곱게 갈아서 소형 볼에 넣는다. 설탕을 넣고 제스트와 함께 잘 문질러서 살짝 촉촉하고 향기로운 상태로 만든다.

4. 중형 볼에 밀가루 2컵과 베이킹 파우더, 카다멈, 생강, 시나몬, 소금, 정향, 코리앤더를 넣어서 거품기로 잘 섞는다. 오렌지 제스트와 설탕 혼합물을 넣어서 거품기로 마저 섞는다.

5. 상자 강판을 가루 볼 위에 들고 차가운 버터를 굵은 면으로 갈아 넣는다. 가볍게 버터와 밀가루를 고루 버무린 다음 손이나 페이스트리 커터를 이용해서 버터를 문질러 섞어 군데군데 작은 버터 덩어리가 보이는 굵은 밀가루 상태로 만든다.

6. 버터 밀가루 볼의 가운데 부문을 움푹하게 파고 달걀 1개를 깨서 넣는다. 헤비 크림을 붓고 딱 섞일 정도로만 휘젓는다. 덧가루를 뿌린 작업대에 쏟아서 가볍게 치대 한 덩어리로 모은다.

7. 반죽을 반으로 접고 가볍게 눌러서 층이 생기도록 한다. 반죽을 90도로 돌려서 다시 한 번 접고 가볍게 누른다. 같은 과정을 두 번 반복한 다음 반죽을 약 2.5cm 두께의 직사각형 모양으로 민다.

8. 가장자리가 있는 베이킹 시트에 유산지를 깐다. 7.5cm 크기의 원형 커터를 반죽에 얹고 똑바로 찍었다가 그대로 들어낸다(이 과정에서 커터가 반죽의 층을 잡아줘서 스콘이 예쁘게 부풀도록 만든다). 찍어낸 스콘을 준비한 베이킹 시트에 얹는다. 나머지 반죽을 가볍게 치댄 다음 다시 밀어서 다시 스콘을 찍어낸다. 스콘 반죽을 실온에서 30분 정도 재운다.

9. 오븐을 204°C로 예열하고 선반을 가운데 단에 설치한다. 나머지 달걀을 깨서 볼에 담고 거품기로 잘 푼다. 조리용 솔로 스콘 반죽 윗면에 달걀물을 바른 다음 터비나도 설탕을 뿌린다.

10. 스콘을 오븐에 넣고 부풀어서 노릇노릇해질 때까지 10~12분간 굽는다. 꺼내서 한 김 식힌 다음 자두 잼과 클로티드 크림 또는 가염 버터를 곁들여 낸다.

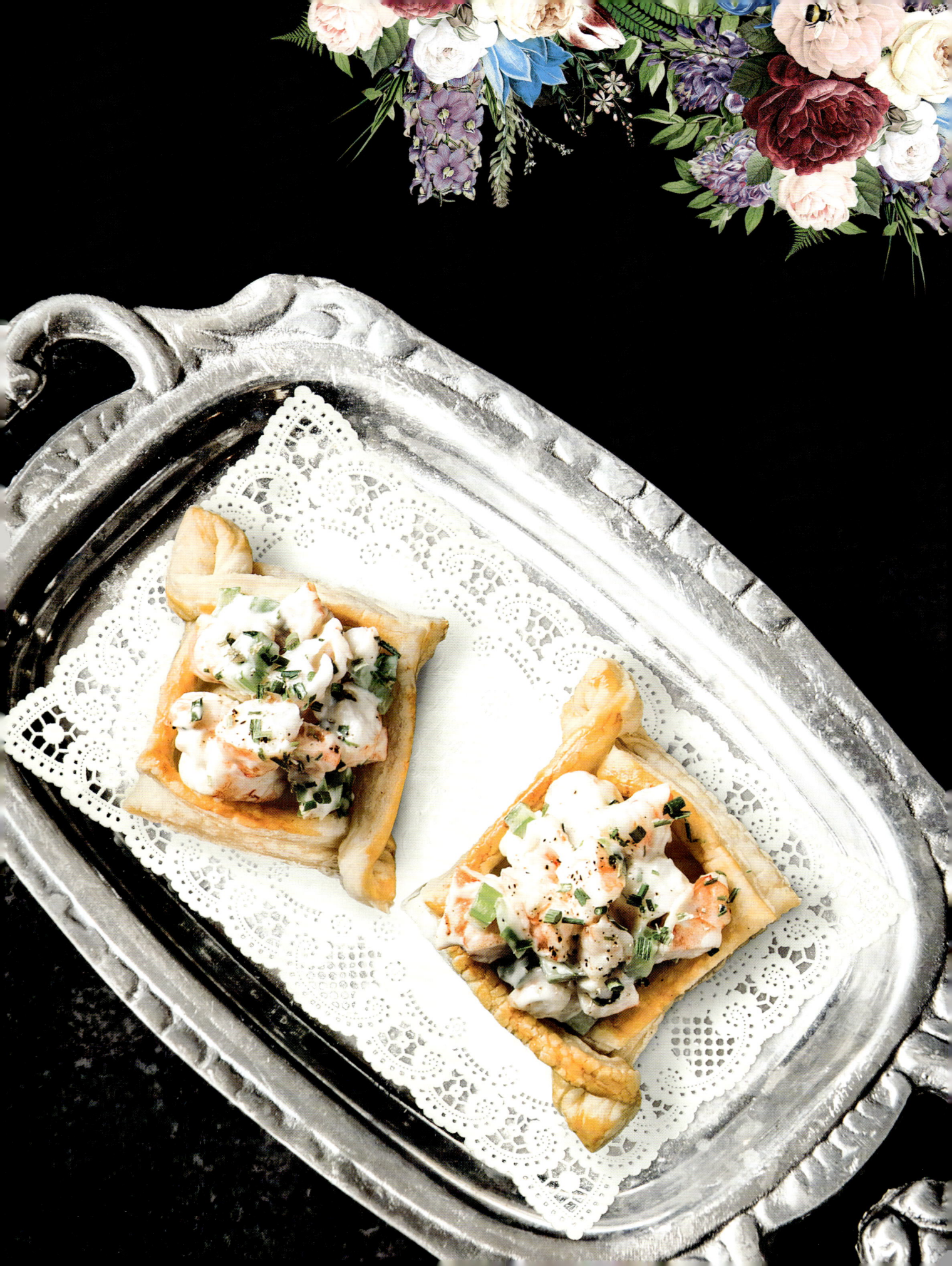

새우 카나페

무도회에서 춤을 추든, 산책로에서 팔짱을 끼고 산책을 하든, 소파에 누워서 이 모든 영상을 감상하는 중이든, 허브 새우 샐러드로 속을 채운 우아한 퍼프 페이스트리 카나페는 완벽한 한 끼 식사가 되어준다.

분량: 카나페 16개
준비 시간: 20분+해동하기
조리 시간: 50분+차갑게 식히기

다이아몬드 모양 퍼프 페이스트리

틀용 중력분

냉장실에서 해동한 시판 퍼프 페이스트리 1장

달걀 1개(대)

데친 새우 샐러드

화이트 와인 ¾컵

월계수 잎 2장

생 파슬리 2줄기

코셔 소금과 갓 갈아낸 검은 후추

반으로 자른 레몬 1개 분량

껍질과 내장을 제거한 새우 453g(중)

생 타라곤 4줄기

마요네즈 ¼컵

올리브 오일 1큰술

디종 머스터드 1작은술

화이트 와인 식초 ½작은술

곱게 다진 셀러리 2대 분량

곱게 다진 생 차이브 1단(소, 약 7g) 분량

1 **다이아몬드 퍼프 페이스트리 만들기**: 가장자리가 있는 베이킹 시트에 유산지를 깐다. 작업대에 덧가루를 가볍게 뿌리고 해동한 퍼프 페이스트리를 얹어서 25x40cm 크기로 민다. 날카로운 칼로 6cm 크기의 사각형 모양으로 총 16등분한다.

2 퍼프 페이스트리를 하나씩 돌려서 다이아몬드 모양으로 놓는다. 다이아몬드의 뾰족한 아래쪽 포인트가 위로 오도록 반으로 접는다. 이제 삼각형 모양으로 보일 것이다. 왼쪽에 가장자리에서 0.6cm 떨어진 부분에 아래부터 위까지 길게 칼집을 넣는다. 오른쪽에도 같은 과정을 반복한다. 반죽을 다시 다이아몬드 모양으로 편다. 왼쪽 부분을 오른쪽으로 반 접고, 오른쪽 부분을 서로 교차하도록 왼쪽으로 반 접는다. 이제 위아래 모서리가 꼬인 모양에 양 사방 가장자리는 위쪽으로 들린 상태의 다이아몬드 모양이 되었을 것이다. 준비한 베이킹 시트에 옮겨 담고 나머지 반죽으로 같은 과정을 반복한다.

3 소형 볼에 달걀을 깨 담고 포크로 가볍게 푼다. 조리용 솔로 경계 부분에 달걀물을 가볍게 바른다(가장자리에는 바르지 않는다). 냉장고에 넣고 달걀물이 굳고 페이스트리가 다시 단단해질 때까지 15~20분간 차갑게 식힌다.

4 오븐을 190°C로 예열하고 선반을 가운데 단에 설치한다. 다이아몬드 페이스트리를 오븐에 넣고 중간에 한 번 방향을 돌려가면서 부풀어올라 노릇노릇해질 때까지 25~30분간 굽는다. 식힘망에 옮겨 담고 새우 필링을 준비한다.

5 **새우 샐러드 만들기**: 중형 냄비에 차가운 물 2컵과 와인, 월계수 잎, 파슬리, 코셔 소금 1작은술을 넣고 후추를 여러 번 갈아서 뿌린다. 반으로 자른 레몬을 냄비에 짜 넣고 껍질도 그대로 넣는다. 뚜껑을 닫아서 한소끔 끓인다. 중간 불로 낮춰서 5분간 뭉근하게 익힌다.

6 같은 냄비에 절반 분량의 새우를 넣고 불투명해질 때까지 1~2분간 뭉근하게 익힌다. 그물국자로 새우를 건져서 접시에 옮겨 담아 식힌다. 남은 새우로 같은 과정을 반복한다. 다 익은 새우를 모두 1.3cm 크기로 썬다. 냉장고에 넣어서 약 5분간 차갑게 식힌다.

7 타라곤은 줄기에서 잎만 떼어낸 다음 곱게 다져서 1작은술만 사용한다(남은 타라곤은 다른 요리에 사용한다). 중형 볼에 마요네즈와 올리브 오일, 머스터드, 식초를 넣어서 곱게 잘 섞는다. 소금과 후추로 간을 한 다음 새우와 셀러리, 타라곤, 절반 분량의 차이브를 넣어서 잘 섞는다.

8 퍼프 페이스트리 가운데에 새우 샐러드를 담고 남은 차이브로 장식한다.

리코타 꿀 티 샌드위치

<브리저튼>의 팬이라면 분명 베네딕트의 셔츠에 놓인 자수를 포함해서 여기저기에 벌이 등장하는 것을 본 적이 있을 것이다. 이런 벌에 대한 관심은 고인이 된 에드먼드 브리저튼 자작이 아내를 위해 꽃을 꺾다가 벌에 쏘여서 사망했다는 사실이 드러나면서 절정에 달한다. 여기서는 우아한 티 샌드위치를 통해 그가 남기고 간 가족의 달콤함을 기리기로 한다. 만들기는 간단하고 먹기에도 맛있는 이 샌드위치는 더욱 화려한 브리저튼 파티의 일부로 차려도 좋고, 다음 에피소드를 '클릭'하기 전에 간식으로 재빨리 만들기도 제격이다.

분량: 12개
준비 시간: 20분

레몬 1개
신선한 리코타 치즈 1컵
코셔 소금과 갓 갈아낸 검은 후추
아주 얇게 썬 흰색 식빵 8장
반으로 잘라서 씨를 제거하고 얇게 저민 천도복숭아 2개(중) 분량
반으로 자른 블랙베리 ½컵
꿀 1큰술

1. 중형 볼에 레몬 제스트를 곱게 갈아 넣는다. 같은 볼에 리코타를 넣어서 곱게 잘 섞어 푼다. 소금과 후추로 간을 맞춘다.

2. 작업대에 빵을 펼쳐 놓고 리코타를 골고루 고르게 펴 바른다. 그 중 두 장에 천도복숭아를 한두 켜로 골고루 깐 다음 나머지 두 장에 블랙베리를 올린다. 과일에 꿀을 두른 다음 나머지 빵을 얹는다.

3. 날카로운 칼로 빵 껍질을 잘라내고 샌드위치를 직사각형으로 3등분한다.

숙녀를 위한 차

다음 사건이 시작되기 전까지 기다리는 동안 갈증을 해소할 수 있도록 아놀드 파머 칵테일을 브리저튼 버전으로 만들었다. 진저 타임 레모네이드의 단맛이 한 모금 마실 때마다 사랑과 달콤한 뜬소문의 기운이 퍼지게 하며, 상쾌한 얼 그레이티가 레이디 휘슬다운의 다음 편지가 등장할 때까지 기분 좋은 상태를 유지할 수 있는 카페인을 충분히 공급한다.

분량: 4인분
준비 시간: 10분
조리 시간: 30분+차갑게 식히기

 비건 글루텐 프리

물 7컵(나눠서 사용)
그래뉴당 1컵
레몬 타임 1줄기, 장식용 여분
가늘게 채 썬 생 생강 1톨 (3mm 크기) 분량
갓 짠 레몬 즙 ¾컵
오렌지 1개
얼 그레이 티백 5개
서빙용 얼음

1. 소형 냄비에 물 1컵과 설탕, 레몬 타임 1줄기, 생강을 넣는다.

2. 냄비를 약한 불에 올리고 설탕이 녹을 때까지 저어가면서 약 3분간 가열한다. 중간 불로 높여서 한소끔 끓인다. 가끔 휘저어가면서 향기로운 시럽이 살짝 졸아들 때까지 약 4분간 익힌다. 불에서 내리고 10분간 식힌다. 타임과 생강을 제거한다.

3. 대형 액체 계량컵에 시럽과 물 2컵, 레몬즙을 넣어서 잘 섞는다. 냉장고에서 약 30분간 차갑게 식힌다.

4. 채소 필러를 이용해서 오렌지 제스트를 5cm 크기로 길게 두 개 깎아낸다. 중형 냄비에 남은 물 4컵을 넣고 한소끔 끓인다. 오렌지 제스트와 차 티백을 넣고 불에서 내린다. 7분간 우린 다음 티백과 제스트를 꺼내 버린다. 냉장고에서 약 30분간 차갑게 식힌다.

5. 하이볼 글라스 4개에 레모네이드를 나누어 붓고 얼음을 넣어 반 정도 채운다. 차가운 아이스티를 부어서 마저 채운 다음 레몬 타임 줄기로 장식한다.

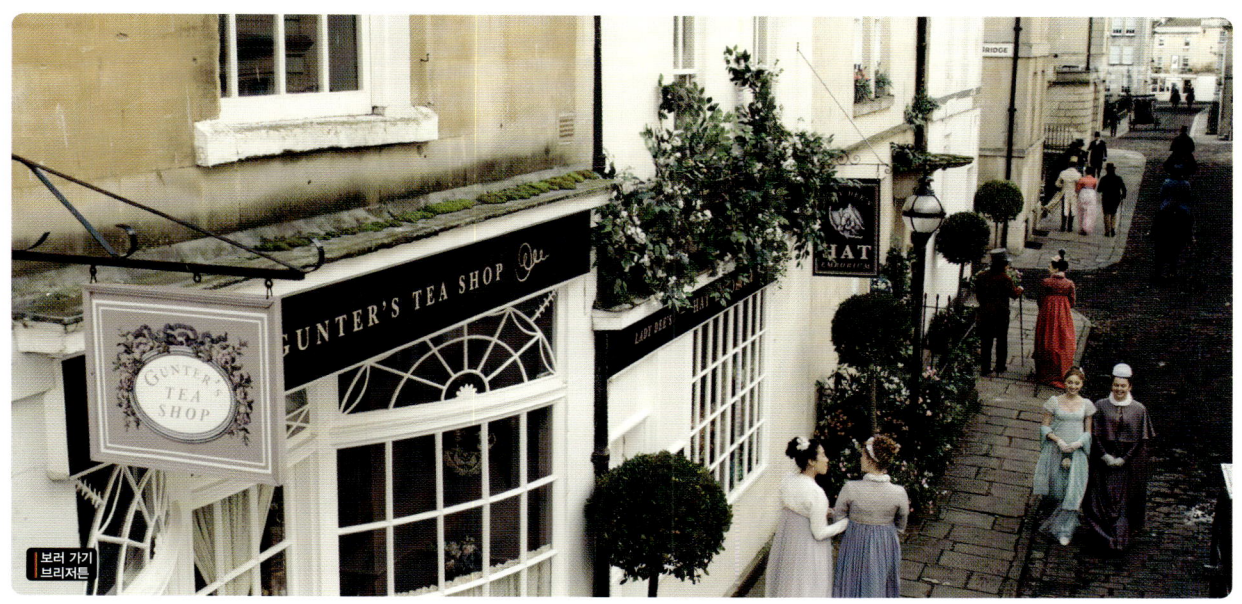

보러 가기
브리저튼

숟가락을_핥고_싶을_정도로_맛있는 미니 아이스크림 파이

영국 섭정 시대의 엘리트층 사이에서 인기를 끌었던 아이스크림과 건터스(《브리저튼》에 자주 등장하는 티 숍 –옮긴이)에서 영감을 받아 만들어낸 1인용 아이스크림 파이다. 아래 레시피에서는 레몬 제스트와 당절임 생강으로 맛을 낸 아이스크림을 버터 향이 물씬 풍기는 파테 쉬크레 타르트 틀에 담고 신선한 살구와 살구잼, 곱게 다진 피스타치오를 올렸다. 미니 타르트 틀이 없다면 바닥이 분리되는 20~22.5cm 크기의 대형 타르트 틀 1개를 사용해서 큰 타르트 하나를 만들어도 좋다.

분량: 미니 아이스크림 파이 4개
준비 시간: 15분
조리 시간: 1시간 15분+차갑게 식히기 3시간

 비건

중력분 1컵과 2큰술, 틀용 여분

그래뉴당 ¼컵과 1작은술(나눠서 사용)

코셔 소금 ¼작은술

무염 버터 ½컵

달걀 노른자 1개 분량

헤비 크림 2큰술

레몬 2개

곱게 다진 당절임 생강 ¼컵

부드러운 바닐라 아이스크림 3컵

레몬 리큐어 1작은술(생략 가능)

살구잼 2큰술

반으로 잘라서 씨를 제거하고
얇게 저민 생 살구 5개 분량

곱게 다진 피스타치오 3큰술

≫ 다음 장에 계속

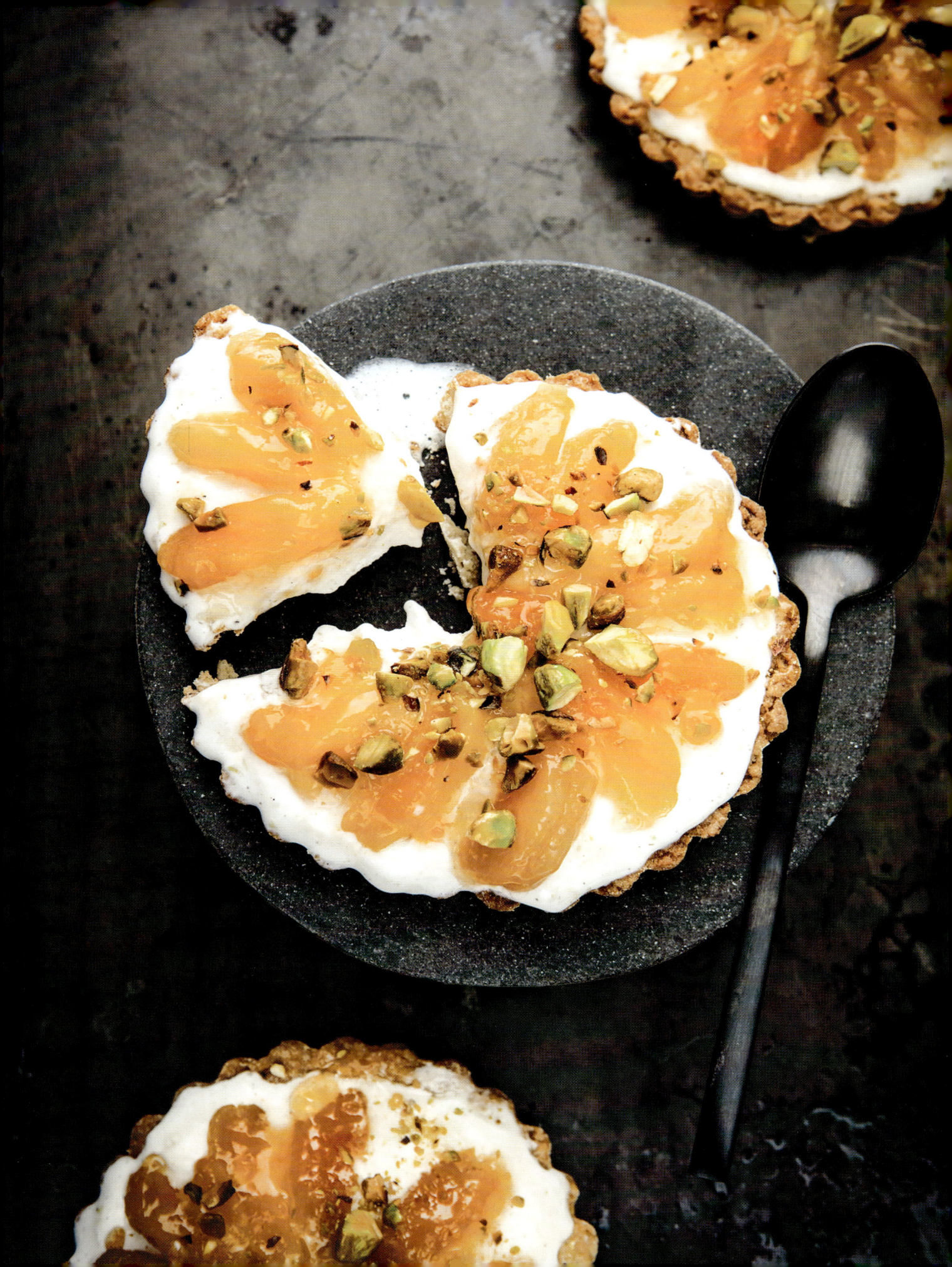

≫ 미니 아이스크림 파이 레시피 이어서

1. **타르트 반죽 만들기:** 대형 볼에 밀가루와 설탕 ¼컵, 소금을 넣어서 거품기로 잘 섞는다. 버터를 잘게 잘라서 밀가루 볼에 넣는다. 손가락으로 버터와 밀가루를 잘 주물러 섞어서 굵은 빵가루 같은 상태로 만든다. 가루 볼의 가운데 부분을 움푹 판 다음 달걀 노른자와 헤비 크림을 붓는다. 포크로 노른자와 크림을 고르게 잘 푼다. 스패출러로 액상 재료와 가루 재료를 잘 휘저어서 한 덩어리로 만든다. 덧가루를 가볍게 뿌린 작업대에 반죽을 옮긴다. 여러 번 치대서 약 2.5cm 두께의 원반 모양으로 다듬는다. 반죽을 4등분한 다음 각각 더 작은 원반 모양으로 다듬는다. 랩으로 잘 싸서 냉장고에 넣어 단단해질 때까지 1시간 정도 휴지한다.

2. 덧가루를 가볍게 뿌린 작업대에 반죽을 올리고 각각 15cm 크기의 동그라미 모양으로 민다. 10cm 크기의 타르트 틀에 반죽을 올려서 손가락으로 바닥과 가장자리 부분에 잘 밀어붙여 고정시킨다. 여분의 반죽은 잘라낸다. 냉장고에 넣어서 차갑게 휴지하고 나머지 반죽으로 같은 과정을 반복한다.

3. 오븐을 177℃로 예열하고 선반을 가운데 단에 설치한다. 가장자리가 있는 베이킹 시트에 타르트를 얹는다. 유산지를 12.5cm 크기의 정사각형 모양으로 잘라서 타르트 틀에 하나씩 올리고 파이용 누름돌이나 말린 콩을 채운다. 오븐에 넣고 노릇노릇해질 때까지 15~20분간 굽는다. 유산지와 누름돌을 제거하고 다시 오븐에 넣어서 바닥이 살짝 노릇해질 때까지 약 10분 더 굽는다. 꺼내서 식힘망에 얹어 완전히 식힌다.

4. 타르트를 조심스럽게 틀에서 꺼낸다. 가장자리가 있는 베이킹 시트에 타르트를 얹는다.

5. 레몬에서 제스트를 곱게 갈아낸다. 중형 볼에 레몬 제스트와 생강, 아이스크림, 레몬 리큐어(사용 시)를 넣고 잘 섞는다.

6. 타르트에 아이스크림을 나누어 담고 스패출러로 윗면을 평평하게 고른다. 냉동고에 넣어서 아주 단단해지도록 최소 3시간 이상 굳힌다.

7. 먹기 전에 전자레인지 조리가 가능한 소형 볼에 살구잼과 물 1작은술을 넣는다. 강 모드로 약 15초간 돌려서 잼을 묽게 만든다. 살구와 남은 설탕 1작은술을 넣고 잘 섞는다.

8. 저민 살구를 아이스크림 위에 서로 겹치도록 둥글게 올린 다음 조리용 솔로 잼을 골고루 바른다. 피스타치오를 뿌려서 바로 낸다.

달콤한 영감

모든 식사의 완벽한 마무리가 되어주는
디저트처럼 이 마지막 장에도 넷플릭스의
가장 감미로운 쇼 프로그램을 비롯해 기억에
남는 영화와 드라마에서 영감을 받은
달콤한 맛을 가득 채웠다.

슈거 러시

내가 사랑했던 모든 남자들에게

퀸스 갬빗

버드 박스

주니어 베이크 오프

도전! 용암 위를 건너라

베이크 스쿼드

오티스의 비밀 상담소

파티셰를 잡아라!

달콤 짭짤한 바다의 옴브레 케이크

숨은 하트 컵케이크

초콜릿 체스보드 케이크

믹스 베리 핸드 파이

테크니컬러 쿠키

용암 케이크

스파이스 초콜릿 쿠키

에이미를 위한 케이크

해냈어 케이크

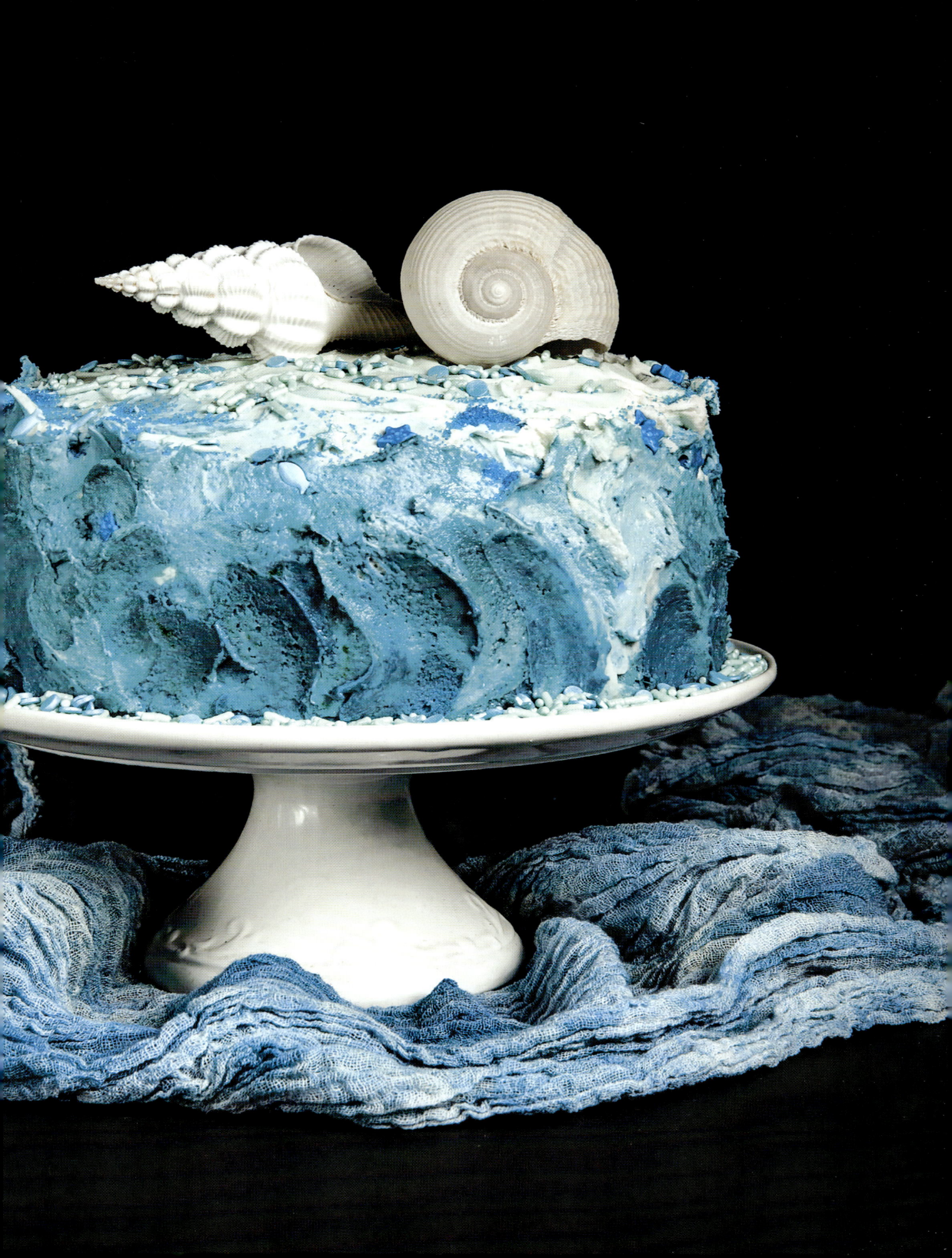

슈거 러시: 달콤한 레이스
엑스트라 스위트

달콤 짭짤한 바다의 옴브레 케이크

〈슈거 러시〉의 '해변으로 가요' 편에서 마지막 두 팀은 객원 심사위원인 리처드 블레이스로부터 바닷 속 풍경을 보여주는 케이크를 만들라는 과제를 부여받는다. 우승팀인 레베카와 젠은 셰프 모자를 쓴 문어를 비롯해 기발한 베이커리 풍경을 그려낸 초콜릿 커피 버터크림 케이크를 선보였다.
이 바다풍 과자에서 영감을 받아 우리 나름의 바다 느낌 케이크를 만들었다. 따뜻한 모래사장을 연상시키는 코코넛 그레이엄 레이어 케이크에 바다 자체의 깊은 푸른색을 연상시키는 음브레 코코넛 버터크림을 듬뿍 발랐다.

분량: 20cm 크기 케이크 1개
준비 시간: 35분+부드럽게 만들기
조리 시간: 1시간 30분+식히기

🌱 비건

코코넛 그레이엄 크래커 케이크

- 무염 버터 ¾컵
- 틀용 오일 스프레이
- 그레이엄 크래커 18개(약 276g)
- 가당 코코넛 플레이크 ¾컵
- 중력분 ¾컵
- 베이킹 파우더 3¼작은술
- 소금 ¾작은술
- 그래뉴당 1컵
- 달걀 3개(대)
- 바닐라 익스트랙 1½작은술
- 코코넛 럼 1½작은술(생략 가능)
- 우유(전지) 1컵과 2큰술

가염 캐러멜 필링

- 그래뉴당 ½컵
- 맑은 물엿 1큰술
- 물 2큰술
- 헤비 크림 ½컵
- 사워크림 2큰술
- 코셔 소금 ¾작은술

코코넛 버터크림

- 무염 버터 ¾컵
- 슈거파우더 5컵(나눠서 사용)
- 바닐라 익스트랙 1작은술
- 코셔 소금 ½작은술
- 무가당 코코넛 밀크 ¾컵

파란색 식용 색소
머메이드 또는 언더더씨 스프링클 (생략 가능)

1 **코코넛 그레이엄 크래커 케이크 만들기:** 버터를 작업대에 꺼내서 40분 정도 실온으로 되돌려 부드럽게 만든다. 오븐 선반을 가운데 단에 설치하고 177°C로 예열한다. 20cm 크기의 케이크 틀 3개에 오일 스프레이를 뿌린 다음 바닥에는 유산지를 깐다. 푸드 프로세서에 그레이엄 크래커를 넣고 곱게 간다(약 2¼컵이 나온다).

2 파이 플레이트에 코코넛을 고르게 한 켜로 펼쳐 담는다. 오븐에서 갈색이 될 때까지 5~7분간 굽는다. 꺼내서 완전히 식힌다.

3 중형 볼에 그레이엄 크래커 가루와 밀가루, 베이킹 파우더, 소금을 넣어서 거품기로 잘 섞는다.

4 부드러운 실온의 버터를 2.5cm 크기로 잘라서 패들 기구를 장착한 스탠드 믹서 볼에 넣는다. 설탕을 넣는다. 중간 속도로 버터와 설탕이 가볍고 보송보송한 상태가 될 때까지 3~5분간 친다. 달걀을 한 번에 하나씩 넣으면서 매번 골고루 잘 섞는다. 바닐라와 코코넛 럼(사용 시)을 넣는다. 느린 속도로 돌리면서 3분의 1 분량의 가루 재료를 넣고 잘 섞이면 절반 분량의 우유를 넣어서 잘 섞는다. 나머지 가루 재료와 우유로 같은 과정을 반복하되 마지막으로는 가루 재료를 넣는다. 구운 코코넛을 위에 뿌려서 접듯이 섞는다.

» 다음 장에 계속

》 달콤 짭짤한 바다의 옴브레 케이크 레시피 계속

5 케이크 반죽을 케이크 팬에 나누어 붓고 스패출러로 윗면을 평평하게 고른다. 가운데 단에 넣어서 누르면 가볍게 다시 튀어올라오고 가운데를 꼬챙이로 찌르면 깨끗하게 나올 때까지 20~25분간 굽는다.

6 식힘망에 얹어서 10분간 식힌다. 뒤집어서 다른 식힘망에 올리고 틀과 유산지를 제거한 다음 조심스럽게 다시 뒤집어서 봉긋하게 올라온 부분이 위로 가도록 한다. 완전히 식힌다.

7 가염 캐러멜 만들기: 중형 냄비에 설탕과 물엿, 물을 넣은 다음 아주 조심스럽게 휘저어가면서 설탕을 골고루 촉촉한 상태로 만든다(이때 설탕이 가장자리에 튀지 않도록 조심한다). 강한 불에 올려서 조리용 온도계로 설탕이 177℃가 되어 짙은 갈색을 띨 때까지 약 5분간 가열한다. 냄비를 불에서 내린다. 조심스럽게 헤비 크림과 소금을 넣어서 거품기로 잘 섞은 다음 사워크림을 넣어서 마저 섞는다(부으면 보글보글 끓어오르니 주의한다). 중형 볼에 옮겨 담아서 실온으로 식힌다.

8 코코넛 버터크림 만들기: 버터를 작업대에 꺼내서 약 40분간 실온으로 되돌린다. 슈거파우더 4½컵을 뭉치지 않도록 체에 쳐서 볼에 넣는다. 버터를 1.3cm 크기로 잘라서 패들 기구를 장착한 스탠드 믹서 볼에 넣는다. 가볍고 보송보송해질 때까지 중간 속도로 2~3분간 돌린다. 느린 속도로 돌리면서 슈거파우더와 바닐라, 소금, 코코넛 밀크를 넣어서 잘 섞는다. 중간 속도로 높여서 가볍고 보송보송해질 때까지 2~3분간 돌린다. 프로스팅이 너무 묽으면 여분의 슈거파우더를 ¼컵씩 넣으면서 잘 섞어 질감을 조절한다.

9 케이크 완성! 톱니칼로 케이크의 봉긋하게 올라온 부분을 평평하게 잘라낸다. 케이크 하나를 단면이 위로 오도록 케이크 스탠드나 쟁반에 올린다. 코코넛 버터크림 ⅔컵을 올려서 고르게 펴 바른다. 절반 분량의 가염 캐러멜을 올리고 가장자리를 1.3cm 정도 남기고 펴 바른다. 두 번째 케이크를 올린다. 버터크림 ⅔컵을 올려서 펴 바르고 남은 캐러멜을 바른다. 마지막 케이크를 올리고 버터크림 ⅔컵을 펴 바른다. 가장자리에도 버터크림을 얇게 펴 바른 다음 냉장고에 넣어서 프로스팅이 단단해질 때까지 약 30분간 굳힌다.

10 남은 프로스팅을 볼 5개에 나누어 담는다. 볼 4개에 파랑 식용 색소를 양을 조금씩 늘리면서 넣고 잘 섞어서 그라데이션 컬러의 프로스팅 볼 5개를 완성한다. 흰색 프로스팅을 원형 깍지를 끼운 짜주머니에 담는다. 케이크 윗면에 흰색 프로스팅을 링 모양으로 짠다. 남은 흰색 프로스팅은 다시 원래 볼에 짜 넣고 짜주머니에 가장 옅은 파란색의 프로스팅을 담는다. 흰색 링 안쪽에 옅은 파란색 프로스팅을 링 모양으로 한 바퀴 두르고 남은 프로스팅으로 같은 과정을 반복해 점점 짙은 파란색 링을 만든다.

11 벤치 스크래퍼 등을 케이크 옆면에 똑바로 세워 잡고 케이크 스탠드나 쟁반을 천천히 돌려서 여분의 프로스팅을 제거해 평평하게 다듬는다. 칼로 윗면의 프로스팅을 쓸어서 바다의 파도 같은 무늬를 낸다.

내가 사랑했던 모든 남자들에게

숨은 하트 컵케이크

제니 한의 소설 〈내가 사랑했던 모든 남자들에게〉를 원작으로 제작한 동명의 영화로 고등학교 3학년이 된 라라 진 커비와 피터 카빈스키의 사랑 이야기를 그렸다. 영화의 초반에서 라라 진은 서울에 있는 2D 그림 카페에서 피터에게 편지를 쓴다. 라라 진은 피터에 대해 이야기하면서 네온 컬러의 프로스팅을 듬뿍 올린 컵케이크를 맛있게 먹는다.

라라 진이 사랑을 편지에 적어 상자에 숨겨둔 것처럼, 이 두 가지 색의 레몬 컵케이크 속에는 깜짝 선물이 숨겨져 있다. 짤주머니와 깍지를 이용하면 2D 그림 카페 장면에 나오는 것처럼 소용돌이 모양의 프로스팅을 만들 수 있으며, 생략해도 좋지만 화려한 스파클링을 뿌리면 라라 진의 꽃이 가득하고 화사한 침실을 연상시키는 모양이 된다.

분량: 컵케이크 12개 **준비 시간:** 1시간+식히기 1시간 30분
조리 시간: 30분 비건

컵케이크

- 무염 버터 ½컵
- 오일 스프레이
- 중력분 2컵
- 베이킹 파우더 1큰술
- 코셔 소금 ¾작은술
- 그래뉴당 1½컵
- 레몬 1개
- 달걀 3개(대)
- 우유(전지) 1컵
- 빨강 식용 색소 ⅛작은술
- 라즈베리 리큐어 또는 익스트랙 ½작은술(생략 가능)
- 바닐라 익스트랙 1작은술

두 가지 색의 버터크림

- 무염 버터 ½컵
- 레몬 1개
- 코셔 소금 한 꼬집
- 슈거파우더 4컵(나눠서 사용)
- 헤비 크림 ⅓컵
- 노랑 식용 색소
- 라즈베리 리큐어 또는 익스트랙 ¼작은술(생략 가능)
- 빨강 식용 색소

장식용 멀티컬러 또는 하트 스프링클 (생략 가능)

1 컵케이크 만들기: 버터를 40분 전에 작업대에 꺼내서 실온에 두고 부드럽게 만든다. 12구짜리 컵케이크틀 1개에 유산지를 깐다. 20cm 크기의 베이킹 그릇에 오일 스프레이를 뿌린 다음 유산지를 길게 잘라서 바닥과 양쪽 가장자리에 늘어지도록 깐다. 오븐 선반을 가운데 단에 설치하고 177°C로 예열한다.

2 소형 볼에 밀가루와 베이킹 파우더, 코셔 소금을 넣고 거품기로 잘 섞는다. 부드러운 버터를 2.5cm 크기로 잘라서 중형 볼에 넣고 그래뉴당을 넣는다. 레몬 제스트를 곱게 갈아서 버터 볼에 넣는다. 핸드믹서를 이용해서 중간 속도로 버터와 설탕이 보송보송해질 정도로 2~3분간 친다. 중약 속도로 낮춘 다음 달걀을 한 번에 하나씩 넣으면서 잘 섞는다. 이때 매번 가장자리에 묻은 반죽을 다시 잘 섞은 후 다음 달걀을 넣어야 한다. 느린 속도로 돌리면서 밀가루 혼합물과 우유를 조금씩 번갈아 넣어가며 잘 섞되 마지막으로 넣는 것은 밀가루 혼합물이 되도록 한다. 전체적으로 고루 잘 섞는다.

3 중형 볼에 컵케이크 반죽을 1½컵 넣고 빨강 식용 색소를 넣어 잘 섞는다. 라즈베리 리큐어 또는 익스트랙(사용 시)을 넣는다(더 진한 색을 내고 싶으면 빨강 식용 색소를 한두 방울씩 넣어가며 조절한다). 반죽을 준비한 베이킹 틀에 넣은 다음 스패출러로 윗면을 평평하게 고른다. 오븐 가운데 단에 넣고 가운데를 이쑤시개로 찌르면 깨끗하게 나올 때까지 약 12분간 굽는다. 꺼내서 식힘망에 얹어 완전히 식힌다.

≫ 다음 장에 계속

≫ **숨겨진 하트 컵케이크 레시피 이어서**

4 옆으로 늘어진 유산지를 이용해서 빨간 케이크를 베이킹 틀에서 들어올려 도마에 옮긴다. 2.5cm 크기의 쿠키 커터로 하트 모양을 12개 찍어낸다(남은 케이크는 간식으로 먹는다!).

5 남은 반죽에 바닐라 익스트랙을 넣어서 잘 섞는다. 절반 분량의 반죽을 유산지 컵을 끼운 컵케이크 틀에 나누어 붓는다. 조심스럽게 반죽 가운데 부분에 하트 모양 케이크를 하나씩 세로로 꽂고 나머지 반죽을 나누어 붓는다.

6 틀을 오븐에 넣고 가운데를 꼬챙이로 찌르면 깨끗하게 나올 때까지 16~18분간 굽는다. 꺼내서 완전히 식힌다.

7 두 가지 색의 버터크림 만들기: 컵케이크를 굽는 동안 버터를 실온에 40분간 꺼내 둔다. 부드러워진 버터를 1.3cm 크기로 썬 다음 중형 볼에 넣는다. 레몬 제스트를 곱게 갈아서 버터 볼에 넣는다. 핸드 믹서를 이용해서 부드럽고 매끈해질 때까지 중간 속도로 3~4분간 친다. 소금과 슈거파우더 ½컵을 넣고 설탕이 완전히 섞일 때까지 느린 속도로 친다. 남은 슈거파우더를 ½컵씩 넣으면서 잘 섞은 다음 헤비 크림을 넣는다. 가볍고 보송보송한 상태가 될 때까지 중간 속도로 2~3분간 친다.

8 절반 분량의 버터크림을 덜어서 다른 볼에 넣는다. 노랑 식용 색소를 한두 방울씩 넣어서 잘 섞어 햇살처럼 노란 색의 버터크림을 만든다. 남은 버터크림에는 라즈베리 리큐어나 익스트랙(사용 시)을 넣고 빨강 식용 색소를 한두 방울씩 넣으면서 잘 섞어 화사한 분홍색의 버터크림을 만든다.

9 컵케이크 장식하기: 짤주머니에 별 모양이나 원형 깍지를 끼우고 짤주머니를 뒤집는다. 노랑 버터크림을 짤주머니의 한쪽 벽에 조심스럽게 골고루 펴 바르고 반대쪽 벽에는 분홍색 버터크림을 바른다. 짤주머니를 다시 뒤집어서 위쪽을 단단하게 돌려 봉한다. 식은 컵케이크에 버터크림을 모양내 짜 올린 다음 스프링클스(사용 시)를 뿌린다. 사랑하는 사람과 나누어 먹는다!

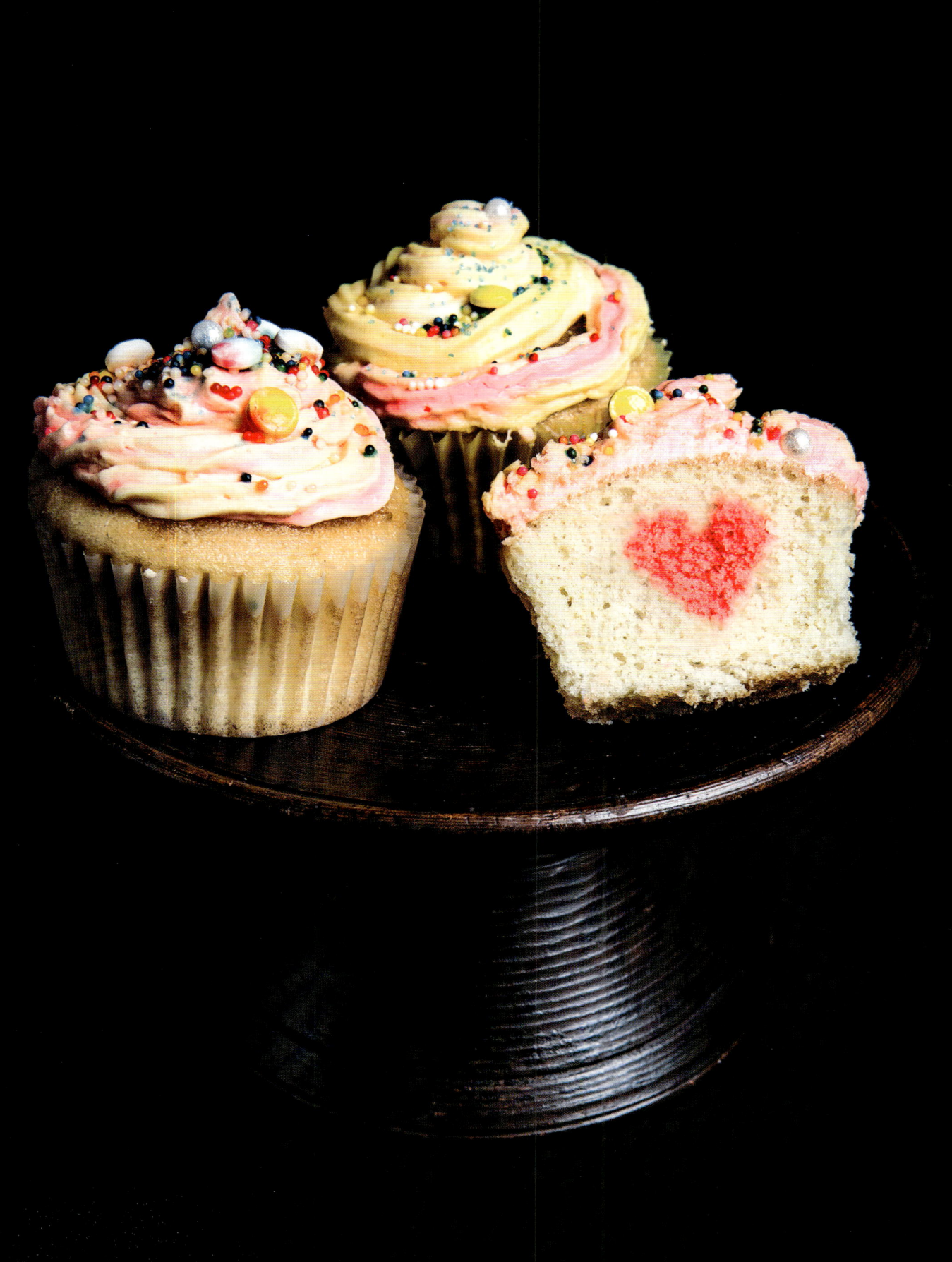

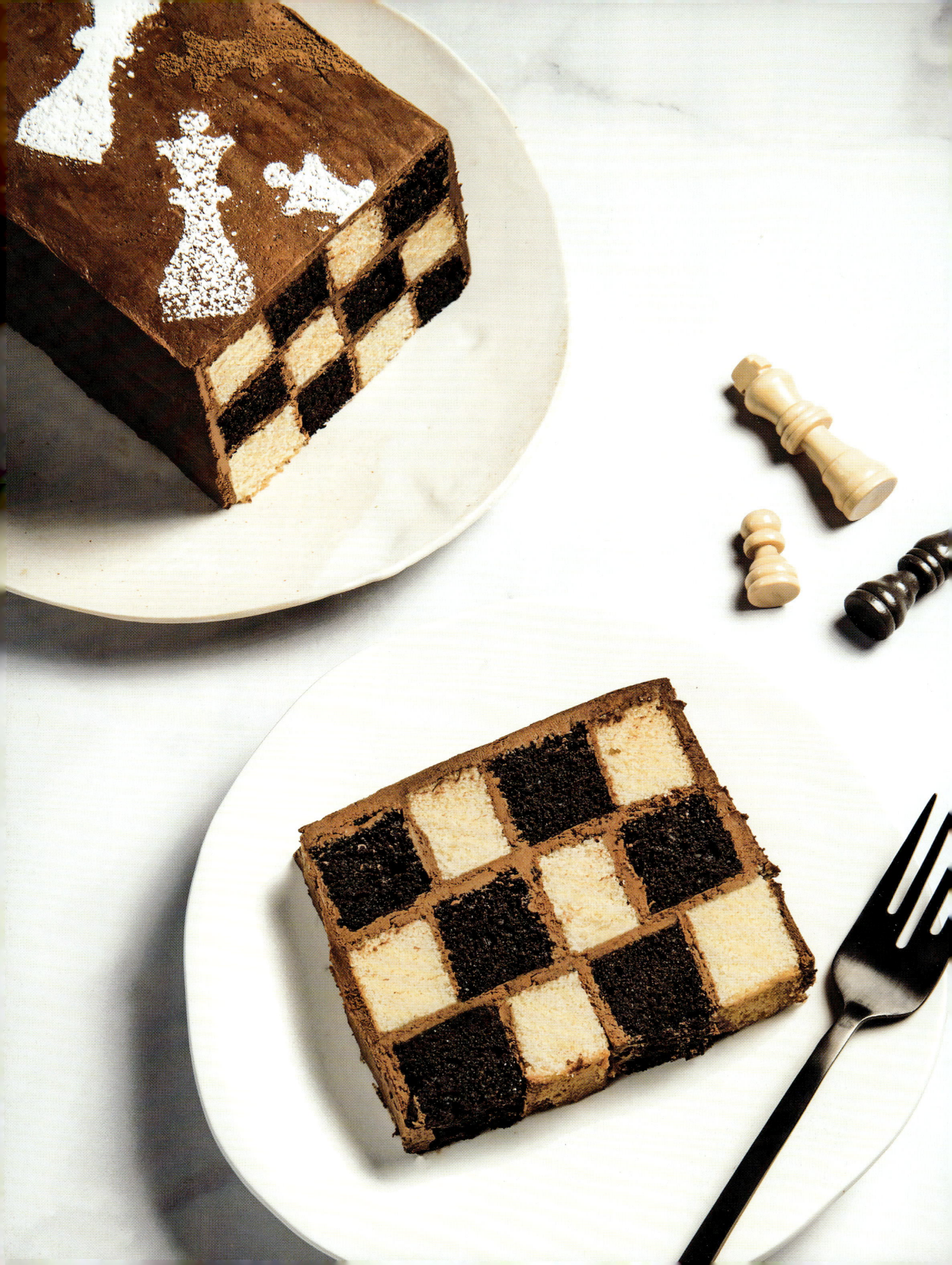

퀸스 갬빗

초콜릿 체스보드 케이크

〈퀸스 갬빗〉의 초반부. 아직 고아원에 있던 베스는 침대에 누워서 천장에 체스판이 있다고 상상하며 마음 속으로 점점 더 복잡한 경기를 펼쳐 나간다.

이제 체스 경기를 상상하는 대신 체스판에서 영감을 받은 케이크를 떠올리면서 잠드는 건 어떨까? 정말 달콤한 꿈이 아닐 수 없다! 클래식한 영국식 바텐버그 케이크(단면이 여러 가지 색 케이크가 교차하는 무늬가 되도록 만드는 케이크 -옮긴이)처럼 이 초콜릿 체스보드 케이크에서는 바닐라와 초콜릿의 두 가지 맛 케이크를 이용해 독특한 체크 패턴을 만들어냈다. 참으로 화려한 케이크로, 베스 하면이 여왕 말의 한 수를 완벽하게 선보이는 모습을 지켜보며 먹기 좋은 완벽한 간식이다.

분량: 18cm 크기 케이크 1개 **준비 시간:** 20분 **조리 시간:** 45분+차갑게 식히기 비건

굵게 다진 비터스위트 초콜릿 340g
헤비 크림 1컵
소금 1작은술
실온의 무염 버터 ¾컵
바닐라 파운드 케이크 1개(311g)
초콜릿 파운드 케이크 1개(311g)
장식용 슈거파우더와 무가당 코코아 파우더

▶▶ 2배속

스텐실 디자인을 하려면? 얇은 판지를 이용해서 약 2.5cm 크기의 여왕 체스 말의 윤곽을 그린다. 면도칼이나 커터 칼을 이용해서 스텐실 안쪽을 잘라낸다. 케이크 윗면의 한쪽에 스텐실 판지를 올리고 슈거파우더를 체에 쳐서 뿌려 모양을 낸다. 같은 과정을 자리를 옮겨가며 여러 번 반복한다. 그런 다음 스텐실 판지를 통해 무가당 코코아 파우더를 체에 쳐서 군데군데 뿌린다.

1. **휘핑 가나슈 프로스팅 만들기:** 내열용 중형 볼에 비터스위트 초콜릿을 넣는다. 소형 냄비에 헤비 크림을 넣고 중강 불에 올려서 김이 오르기 시작할 때까지 1~2분간 데운다. 뜨거운 크림을 초콜릿 볼에 넣고 초콜릿이 녹기 시작할 때까지 약 5분간 그대로 둔다(또는 전자레인지 조리가 가능한 중형 볼에 크림을 넣고 김이 오를 때까지 45초에서 1분 간격으로 전자레인지에 돌린다. 초콜릿을 볼에 넣고 5분간 그대로 둔 다음 아래 레시피에 따라 진행한다). 소금을 넣고 골고루 매끈하게 잘 섞는다. 가끔 휘저으면서 실온(약 24°C)에 약 40분 정도 보관해 식힌다.

2. 식은 가나슈를 패들 도구를 장착한 스탠드 믹서 볼에 넣는다. 버터를 1큰술씩 넣으면서 매번 느린 속도로 골고루 잘 섞는다. 버터를 전부 넣어서 잘 섞고 나면 중간 속도로 올려서 휘핑 가나슈 프로스팅이 가볍고 보송보송한 상태가 될 때까지 약 3분간 휘젓는다.

3. 파운드케이크에서 봉긋하게 올라온 부분을 평평하게 다듬은 다음 케이크를 각각 약 2.5cm 두께로 고르게 가로로 2등분한다.

4. **체스보드 케이크의 모양 만들기:** 도마에 바닐라 파운드케이크를 하나 놓고 휘핑 가나슈 ¼컵을 펴 바른다. 초콜릿 파운드케이크를 올리고 가나슈 ¼컵을 고르게 펴 바른다. 나머지 바닐라와 초콜릿 파운드 케이크로 같은 과정을 반복한다. 냉장고에 넣어서 단단해질 때까지 10분 정도 차갑게 식힌다.

5. 쌓아 올린 케이크를 조심스럽게 같은 크기로 세로로 3등분한다(각각 2.5cm 너비). 하나를 단면이 위로 오도록 식사용 쟁반이나 케이크 스탠드에 놓는다. 휘핑한 가나슈 ¼컵을 펴 바른다. 다시 케이크를 한 덩이 들어올려서 초콜릿 케이크 줄이 바닐라 파운드 케이크 줄 위로 오도록 얹는다. 휘핑한 가나슈 ¼컵을 펴 바른다. 다시 남은 케이크를 초콜릿 케이크와 바닐라 케이크가 교대로 오도록 얹고 가나슈 ¼컵을 펴 바른다. 케이크의 짧은 쪽 끝부분을 얇게 잘라서 평평하게 만든다. 가나슈를 윗면과 옆면에 얇게 펴 바른다(이것을 케이크 부스러기가 떨어지지 않도록 하는 부스러기 층이라고 부른다). 남은 가나슈를 윗면과 옆면에 예쁘게 펴 바른다.

버드 박스

믹스 베리 핸드 파이

포스트 아포칼립스 영화인 〈버드 박스〉에서는 소수의 생존자가 인류를 파괴하는 보이지 않는 세력으로부터 숨어 있다. 누군가가 그들을 쫓아다니는 생명체를 눈으로 보기만 하더라도 바로 살해당하고 말 것이다. 보급품을 구하려면 남은 사람들은 눈을 가린 채로 조심스럽게 버려진 집이나 상점으로 가야 한다.

이런 보급품을 구하는 과정 중에 말로리는 버려진 집의 주방에서 딸기 토스터 페이스트리 한 상자를 발견한다. 그는 동료 생존자인 톰, 그리고 그냥 소년과 소녀라고 불리는 어린 아이 둘과 함께 간식을 나누어 먹는다. 눅눅해진 페이스트리를 먹으며 두 어른은 행복했던 시절을 떠올리고, 아이들은 소박한 달콤함을 즐긴다.

분량: 8개
준비 시간: 50분+차갑게 식히기
조리 시간: 40분

 비건

파이 반죽

중력분 2½컵, 틀용 여분
그래뉴당 3½작은술
코셔 소금 1작은술
차가운 무염 버터 1컵
얼음물 ½컵

베리 필링

심을 제거하고 굵게 다진 딸기 5개(중) 분량
블루베리 ⅔컵
라즈베리 ⅔컵
레몬 1개
코셔 소금 ¼작은술
그래뉴당 ½컵
옥수수 전분 2큰술

달걀 1개(대)
물 1큰술

프로스팅

슈거파우더 1컵
우유 1~2큰술
바닐라 익스트랙 ¼작은술
코셔 소금 한 꼬집
보라 또는 빨강, 노랑, 녹색 식용 색소

장식용 스프링클(생략 가능)

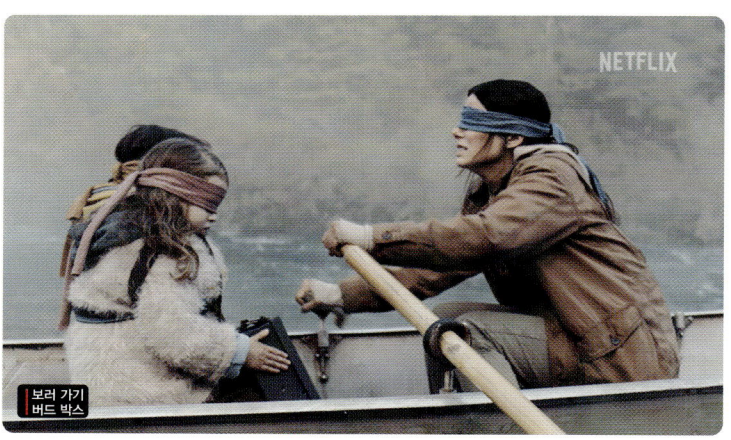

1. **파이 반죽 만들기:** 푸드 프로세서 볼에 밀가루와 설탕, 소금을 넣고 짧은 간격으로 돌려서 잘 섞는다. 버터를 1.3cm 크기로 썰어서 푸드 프로세서에 넣는다. 버터가 완두콩 크기가 될 때까지 짧은 간격으로 돌린다. 물 ¼컵을 두르고 거친 반죽 형태가 될 때까지 짧은 간격으로 돌린다(반죽이 너무 퍼석하면 물을 1큰술씩 두르면서 질감을 조절한다).

2. 덧가루를 가볍게 뿌린 작업대에 반죽을 옮기고 여러 번 치대서 매끄럽게 간 든다. 반죽을 반으로 나눈 다음 약 2.5cm 두께의 직사각형 모양으로 빚는다. 랩으로 싸서 냉장고에 넣고 단단해질 때까지 약 1시간 정도 휴지한다.

3. **베리 필링 만들기:** 소형 냄비에 딸기와 블루베리, 라즈베리를 넣어서 잘 섞는다. 레몬 제스트를 곱게 갈아서 같은 냄비에 넣는다. 레몬을 반으로 잘라서 한쪽만 즙을 짜 냄비에 넣는다(남은 레몬은 다른 요리에 사용한다). 소금을 뿌린다.

4. 냄비 뚜껑을 닫고 약한 불에 올려서 베리가 부드럽게 뭉개지기 시작할 때까지 5~7분간 익힌다. 그동안 소형 볼에 설탕과 옥수수 전분을 넣어서 거품기로 잘 섞는다. 베리가 부드러워지면 주걱이나 감자 으깨개로 굵게 으깬다. 설탕과 옥수수 전분을 넣고 약한 불에서 자주 휘저으면서 설탕이 완전히 녹아 전체적으로 걸쭉해질 때까지 2~3분간 익힌다. 불에서 내리고 완전히 식힌다.

5. **핸드 파이 만들기:** 소형 볼에 달걀을 깨 담고 물을 넣어서 곱게 푼다. 가장자리가 있는 베이킹 시트에 유산지를 깐다.

6. 덧가루를 가볍게 뿌린 작업대에 반죽 하나를 꺼내서 3mm 두께로 민 다음 23×30cm 크기의 직사각형 모양으로 자른다. 긴 쪽이 가까이 오도록 돌리고 7.5cm 너비로 길게 썬다. 조리용 솔로 달걀물을 바른다.

7. 반죽의 아래쪽 절반 부분에 베리 필링을 1½큰술씩 올린다. 가장자리를 1.3cm 정도 남기고 7.5cm 크기의 직사각형 모양으로 펴 바른다. 위쪽 반죽을 필링 위로 접은 다음 손가락으로 사방 가장자리를 눌러서 봉한다. 포크를 이용해서 사방을 꾹꾹 눌러 모양을 낸다. 핸드 파이를 조심스럽게 준비한 베이킹 시트에 서로 2.5cm 정도 간격을 두고 올린 다음 나머지 파이 반죽과 잼으로 같은 과정을 반복한다(잼은 조금 남을 수 있다). 핸드 파이를 냉장고에 넣고 반죽이 단단해질 때까지 10~15분간 휴지한다.

8. 오븐을 177°C로 예열하고 선반을 가운데 단에 설치한다. 핸드 파이의 윗면에 남은 달걀물을 바른다. 오븐에 넣고 짙은 갈색을 띨 때까지 25~30분간 굽는다. 꺼내서 베이킹 시트에 담은 채로 10분간 식힌 다음 식힘망에 옮겨 완전히 식힌다.

9. **핸드 파이 완성하기:** 중형 볼에 슈거파우더와 우유 1큰술, 바닐라, 소금을 넣어서 거품기로 잘 섞는다. 남은 우유를 1작은술씩 넣으면서 파이에 두르면 줄줄 흐르지 않을 정도의 농도를 맞춘다. 보라색 프로스팅을 만들려면 노랑 식용 색소를 넣거나 빨강, 노랑, 초록 식용 색소를 한두 방울씩 넣어서 색을 낸다.

10. 식은 핸드 파이에 프로스팅을 바르고 스프링클스(사용 시)를 뿌린다.

▶▶ 2배속

이 맛있는 간식을 더 빨리 만들고 싶다면?
지름길이 몇 가지 정도 존재한다.

1. 직접 파이 반죽을 만드는 과정을 생략하고 영화부터 보고 싶다면?
 시판 파이 크러스트 반죽 3개로 수제 반죽을 대체할 수 있다.

2. 베리 필링을 만들고 싶지 않다면?
 소형 냄비에 옥수수 전분 1큰술과 물 1작은술을 넣어서 잘 섞는다. 같은 냄비에 과일잼 ¾컵과 레몬 반 개 분량의 즙을 넣는다. 중간 불에 올려서 한소끔 끓인 다음 살짝 걸쭉해질 때까지 2~3분간 가열한다. 완전히 식힌다.

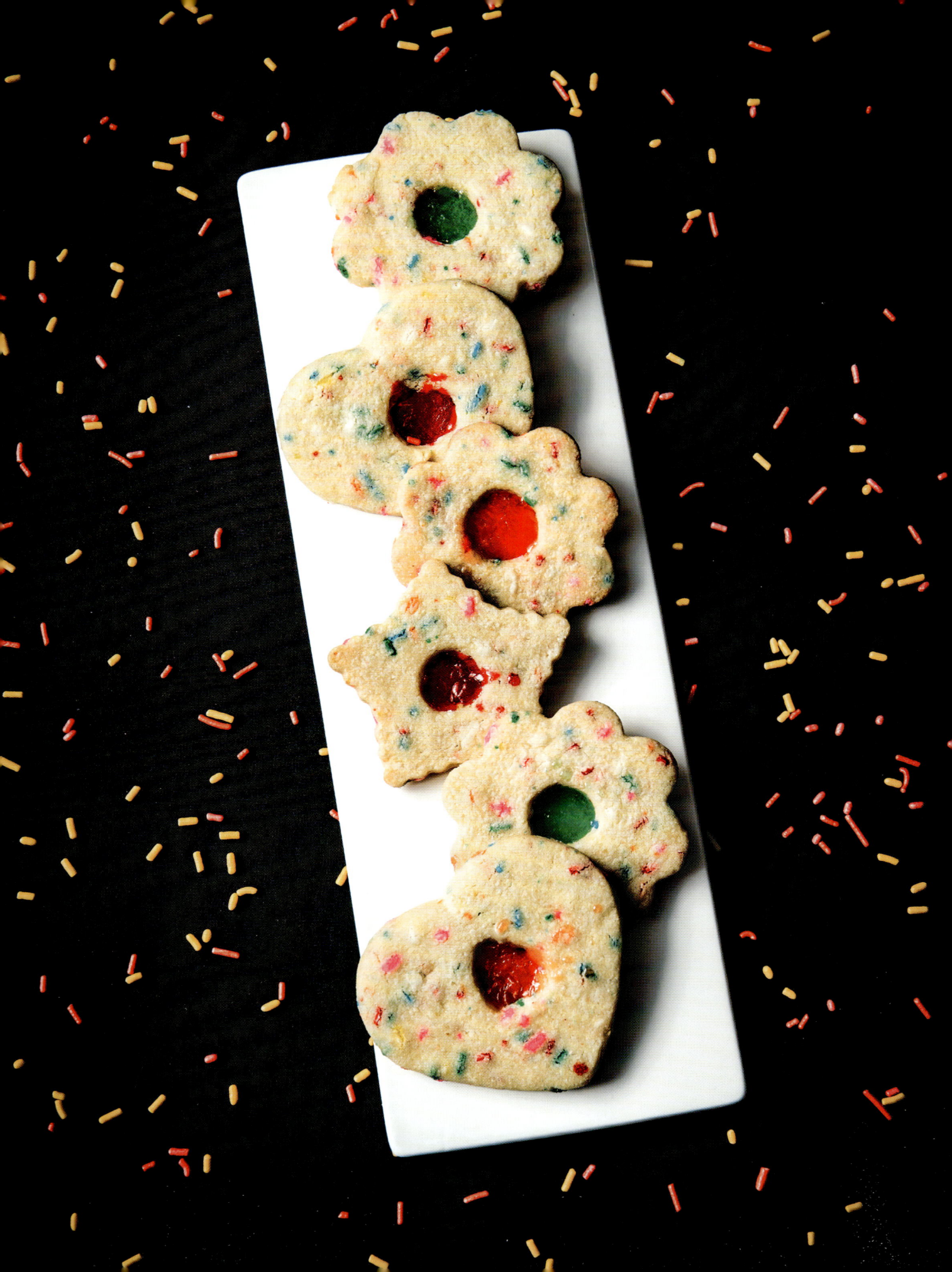

JUNIOR BAKING SHOW

테크니컬러 쿠키

〈주니어 베이크 오프〉에서 진행자인 리암 찰스와 래브닛 길은 각 에피소드마다 두 가지 도전 과제를 통해 어린 제빵사를 응원하고 다정하게 이끌어간다. 매우 숙련된 성인 제빵사라도 땀을 뻘뻘 흘릴 만한 시간 제약 속에서 어린 참가자들은 부드러운 케이크와 기발한 비스킷 등을 만들어낸다.

시즌 6의 2화. 제빵사는 장식한 비스킷을 이용해서 환상적인 동화 속 장면을 구현해야 했다. 화려한 캔디로 장식해서 그 어떤 동화 속 이야기라도 완성할 수 있는 완벽한 색색의 이 콘페티 설탕 쿠키라면 이 도전 과제에 아주 제격이었을 것이다.

분량: 24개
준비 시간: 15분
조리 시간: 1시간 15분+차갑게 식히기 3시간

 비건

무염 버터 1컵
하드 캔디(3~4색상 섞어서 준비) 1⅓컵
중력분 3컵
베이킹 파우더 ¾작은술
코셔 소금 ½작은술
오렌지 1개(중)
레몬 1개
그래뉴당 1¼컵
달걀 노른자 4개(대) 분량
바닐라 익스트랙 1작은술
레인보우 스프링클 ¾컵

1 40분 전에 버터를 작업대에 꺼내서 부드러워지도록 실온으로 되돌린다. 캔디는 색깔별로 각각 다른 지퍼백에 넣고 밀대로 두들겨 부순다. 중형 볼에 밀가루와 베이킹 파우더, 소금을 넣고 거품기로 잘 섞는다.

2 오렌지와 레몬의 제스트를 곱게 간다. 대형 볼 또는 패들 기구를 장착한 스탠드 믹서 볼에 버터와 설탕, 오렌지와 레몬 제스트를 넣는다. 중간 속도로 가볍고 보송보송해지도록 3~4분간 돌린다. 달걀 노른자를 한 번에 하나씩 넣으면서 모두 골고루 잘 섞은 다음 바닐라를 넣는다.

3 느린 속도로 돌리면서 가루 재료와 스프링클을 넣어서 딱 섞일 만큼만 돌린다. 반죽을 반으로 나눠서 각각 2.5cm 두께의 사각형 모양으로 빚는다. 랩으로 잘 싸서 냉장고에 약 1시간 정도 단단하게 굳힌다.

4 반죽을 한 번에 하나씩 꺼내서 유산지 두 장 사이에 넣고 3mm 두께로 민다. 다시 냉장고에 넣어서 단단해질 때까지 20~30분간 차갑게 식힌다. 다른 반죽으로 같은 과정을 반복한다.

5 오븐을 177°C로 예열하고 선반을 가운데 단에 설치한다. 가장자리가 있는 베이킹 시트에 유산지를 깐다. 7.5cm 크기의 쿠키 커터로 반죽을 찍어낸다. 찍어낸 쿠키를 준비한 베이킹 시트에 올리고 2.5cm 크기의 쿠키 커터로 가운데 부분을 찍어 들어낸다. 남은 쿠키 반죽을 모아서 다시 사각형 모양으로 빚은 다음 랩에 잘 싸서 다시 차갑게 만든 다음 민다.

6 쿠키를 오븐에 넣고 딱 굳을 정도로만 8~10분간 굽는다. 잘게 부순 캔디를 가운데 빈 곳에 1작은술씩 넣는다. 다시 오븐에 넣고 캔디가 녹고 쿠키 가장자리가 살짝 노릇노릇해질 때까지 2~3분 더 굽는다. 오븐에서 꺼낸 다음 베이킹 시트에 담은 채로 10분간 식히고 식힘망에 옮겨 담아 완전히 식힌다. 남은 쿠키 도우와 캔디로 같은 과정을 반복한다.

도전! 용암 위를 건너라

용암 케이크

〈도전! 용암 위를 건너라〉에서는 세 팀이 거칠고 엉뚱한 장애물 코스를 뛰어넘어서 출구에 도달하기 위해 노력한다. 문제는? 바닥이 용암(물론 용암과 아주 비슷한 사악해 보이는 붉은 진창)이라는 것이다. 용암에 빠지면 게임에서 탈락한다.

마음에 드는 팀을 응원하면서 감상하는 동안 훨씬 더 맛있는 용암을 입에 넣어 보자. 에스프레소 파우더와 양질의 쌉싸름하고 달콤한 초콜릿에 헤이즐넛 리큐어를 살짝 섞으면 특히 우아한 풍미가 가미된 따뜻한 초콜릿 케이크가 완성된다. 헤이즐넛 대신 커피나 라즈베리 리큐어를 넣거나 아예 생략해도 된다.

분량: 케이크 4개 **준비 시간:** 25분 **조리 시간:** 10분 비건

무염 버터 ½컵, 틀용 여분

무가당 코코아 파우더 2큰술, 마무리용 여분(나눠서 사용)

곱게 다진 비터스위트 초콜릿 170g

에스프레소 파우더 ½작은술

바닐라 익스트랙 1작은술

헤이즐넛 리큐어 1작은술(생략 가능)

달걀 2개(대)

달걀 노른자 2개(대) 분량

그래뉴당 ¼컵

코셔 소금 한 꼬집

서빙용 아이스크림, 슈거파우더, 베리(생략 가능)

1 오븐 선반을 가운데 단에 설치하고 232°C로 예열한다. 170g 크기의 라메킨 틀 4개에 버터를 가볍게 바르고 코코아 파우더를 골고루 묻혀서 여분의 가루를 털어낸다. 준비한 라메킨 틀을 베이킹 시트에 얹는다.

2 버터를 잘게 자른다. 중형 냄비에 물을 반 정도 채우고 한소끔 끓인다. 중형 철제 볼에 초콜릿과 버터, 에스프레소 파우더를 넣는다. 뭉근하게 끓는 물 냄비에 볼을 얹고(볼 바닥이 물에 닿지 않도록 한다) 가끔 휘저어가면서 버터와 거의 모든 초콜릿이 녹을 때까지 7~10분 정도 가열한다. 볼을 불에서 내리고 바닐라와 리큐어(사용 시)를 넣어서 전체적으로 매끈해질 때까지 잘 섞는다(또는 대형 볼에 초콜릿과 버터, 에스프레소 파우더를 넣는다. 전자레인지에 넣고 50% 파워로 30초씩 나눠가며 돌려서 초콜릿을 거의 녹인다. 꺼내서 골고루 매끈해지도록 잘 섞는다).

3 초콜릿을 녹이는 동안 대형 볼 또는 거품기 도구를 장착한 스탠드 믹서 볼에 달걀과 달걀 노른자, 설탕, 소금을 넣는다. 강 모드로 연한 색을 띠고 걸쭉해질 때까지 약 3분 정도 돌린다.

4 달걀물에 코코아 파우더 2큰술을 넣고 따뜻한 초콜릿을 한 번에 ⅓씩 넣으면서 접듯이 잘 섞는다(너무 많이 휘젓지 않도록 한다!).

5 라메킨에 초콜릿 반죽을 나누어 담는다. 오븐에 넣고, 윗면이 굳고 흔들면 가운데가 아직 부드럽게 흔들릴 정도가 될 때까지 8~10분간 굽는다.

6 오븐에서 꺼낸다. 1분 정도 그대로 둔 다음 조심스럽게 라메킨을 접시에 뒤집어 얹는다. 10초를 센 다음 조심스럽게 라메킨을 들어올린다. 바로 아이스크림을 곁들이거나 슈거파우더를 케이크에 뿌리거나 신선한 베리 등을 장식하거나 이 세 가지를 모두 곁들여서 낸다.

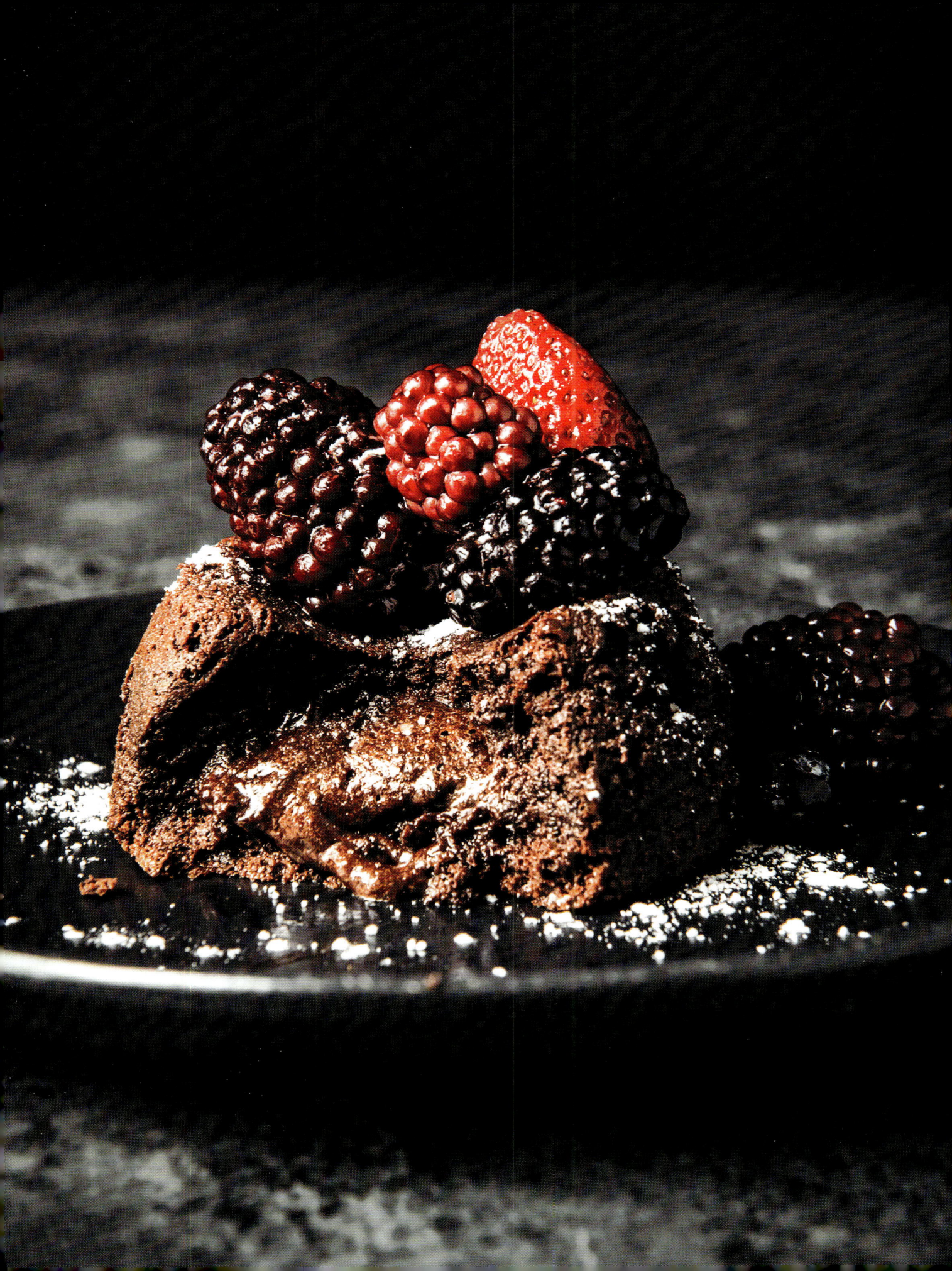

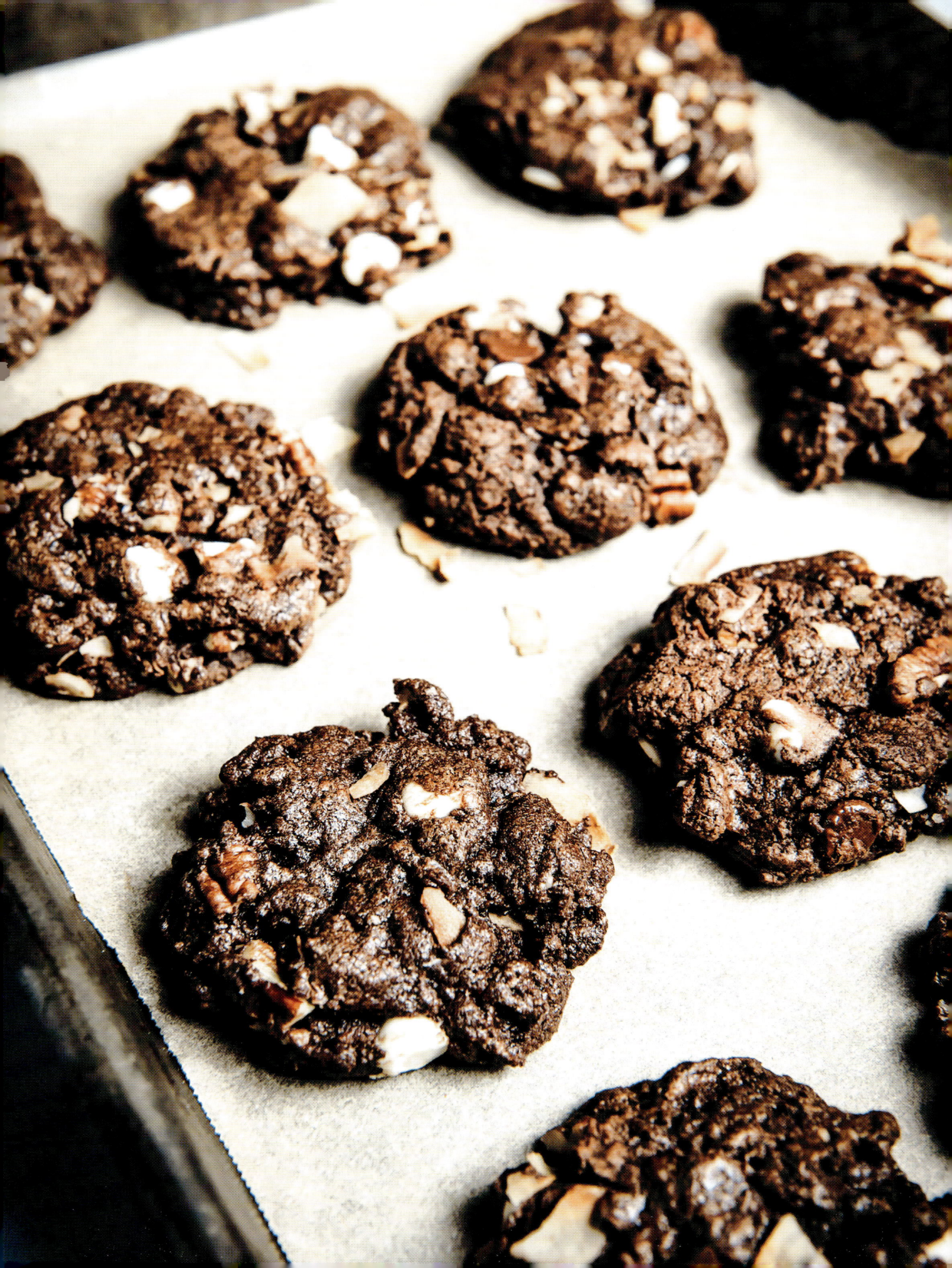

베이크 스쿼드

스파이스 초콜릿 쿠키

- 무염 버터 5큰술
- 무가당 코코넛 플레이크 ½컵
- 피칸 ½컵
- 중력분 1컵
- 무가당 더치 프로세스 코코아 파우더 ¼컵
- 베이킹 파우더 1작은술
- 시나몬 가루 ¾작은술
- 치폴레 칠리 파우더 ½작은술
- 생강 가루 ¼작은술
- 카이엔 페퍼 ¼작은술
- 카다멈 가루 ⅛작은술
- 소금 ½작은술
- 곱게 다진 비터스위트 226g
- 에스프레소 파우더 ½작은술
- 황설탕 ¾컵
- 그래뉴당 ¼컵
- 바닐라 익스트랙 1½작은술
- 달걀 2개(대)
- 화이트 초콜릿 칩 ½컵
- 세미스위트 초콜릿 칩 ½컵

〈베이크 스쿼드〉의 '스위트 앤 스파이시 피에스타' 에피소드에서 셰프 크리스티나 토시의 애슐리 홀트, 크리스토프 룰, 마야 카밀 브루사드, 곤조 히메네즈로 구성된 페이스트리 락스타 팀은 핫소스를 좋아하는 페드로라는 아버지의 60세 생일 잔치에 내놓고 싶은 입이 떡 벌어지는 디저트를 만들어낸다. 단맛과 매운맛을 모두 좋아하는 페드로의 입맛과 〈베이크 스쿼드〉의 멋진 디저트에서 영감을 받아 세 종류의 초콜릿을 듬뿍 넣은 쿠키를 만들었다. 치폴레 칠리 파우더와 카이엔 페퍼, 생강 가루로 은은한 매운맛을 더한 깊은 초콜릿맛의 쿠키다.

분량: 쿠키 20개
준비 시간: 25분+실온으로 되돌리기+차갑게 식히기
조리 시간: 30분

 비건

1 오븐 선반을 가운데 단과 상단 3분의 1 부분에 설치하고 163°C로 예열한다. 버터를 40분 전에 미리 작업대에 꺼내서 실온으로 되돌려 부드럽게 만든다. 가장자리가 있는 베이킹 시트의 한쪽 절반 부분에 코코넛 플레이크를 한 켜로 펼쳐 담고 나머지 절반 부분에 피칸을 담는다. 베이킹 시트를 오븐 가운데 단에 넣고 살짝 노릇노릇해지고 향이 날 때까지 5~7분간 굽는다. 꺼내서 식힌다. 피칸은 굵게 다진다.

2 중형 볼에 밀가루와 코코아 가루, 베이킹 파우더, 시나몬, 칠리 파우더, 생강 가루, 카이엔 페퍼, 카다멈, 소금을 넣고 거품기로 잘 섞는다.

3 전자레인지 조리가 가능한 볼에 비터스위트 초콜릿을 넣는다. 전자레인지에 넣고 50% 파워로 30초 간격으로 돌려서 초콜릿을 녹인다. 초콜릿에 에스프레소 파우더를 뿌리고 파우더가 녹고 초콜릿이 매끈해질 때까지 골고루 잘 섞는다. 실온으로 식힌다.

4 부드러운 실온의 버터를 잘게 잘라서 대형 볼에 넣는다. 핸드 믹서로 버터가 가볍고 보송보송해질 때까지 중간 속도로 약 1분간 돌린다. 황설탕과 그래뉴당을 넣고 중간 속도로 1분간 돌려서 잘 섞는다(질감이 거칠어 보일 텐데 그래도 괜찮다). 바닐라를 넣는다. 달걀을 하나씩 깨서 넣고 느린 속도로 잘 섞는다.

≫ 다음 장에 계속

≫ **스파이스 초콜릿 쿠키 레시피 이어서**

5 쿠키 반죽을 느린 속도로 돌리면서 녹인 비터스위트 초콜릿을 천천히 고르게 붓는다. 고무 스패출러로 적당히 섞일 때까지 섞는다. 가루 재료를 반죽에 뿌리고 적당히 섞일 때까지 휘젓는다. 구운 코코넛과 피칸, 화이트 초콜릿과 세미스위트 초콜릿 칩을 넣고 접듯이 섞는다. 랩으로 볼을 잘 싼 다음 냉장고에 넣어서 살짝 단단해질 때까지 약 30분간 식힌다. 오븐 온도를 177°C로 높인다.

6 가장자리가 있는 베이킹 시트 2개에 유산지를 깐다. 쿠키 반죽을 2큰술 분량씩 떠내서 공 모양으로 빚어 베이킹 시트에 5cm씩 간격을 두고 올린다.

7 오븐의 윗단과 가운데 단에 넣는다. 쿠키가 굳었지만 가운데는 아직 상당히 부드러울 때까지 8~10분간 구우면서 중간에 베이킹 시트를 위아래로, 앞뒤로 방향을 바꿔준다.

8 쿠키를 오븐에서 꺼낸다. 베이킹 시트에 담은 채로 10분간 식힌 다음 조심스럽게 유산지와 쿠키를 들어올려서 식힘망에 얹는다. 실온이 될 때까지 10~15분간 식힌다.

9 쿠키는 밀폐용기에 담아서 실온에 3일간 보관할 수 있다.

오티스의 비밀 상담소

에이미를 위한 케이크

〈오티스의 비밀 상담소〉의 시즌 3에서 새롭게 영감을 받은 제빵사인 에이미는 메브를 위해서 분홍색 토끼 생일 케이크를 만든다. 메브가 에이미를 위해 케이크를 만든다면 아마 다음의 달콤하고 특이한 젤리 도넛 케이크와 비슷할 것이다. 여기서는 부드러운 버터밀크 번트 케이크에 따뜻한 살구잼을 채우고 색색의 프로스팅을 바른 다음 스프링클스를 잔뜩 뿌려 장식했다.

분량: 번트 케이크 1개
준비 시간: 15분
조리 시간: 1시간 10분

 비건

틀용 오일 스프레이
무염 버터 1컵
달걀 4개(대)
버터밀크 1컵
중력분 3컵
베이킹 파우더 2½작은술
갓 갈아낸 너트메그 2작은술
코셔 소금 1작은술과 한 꼬집(나눠서 사용)
베이킹 소다 ½작은술
그래뉴당 1¼컵
바닐라 익스트랙 1¾작은술(나눠서 사용)
살구잼 1½컵
슈거파우더 1½컵
우유(전지) 1~2큰술
주황 또는 노랑 식용 색소
장식용 스프링클

1 12구짜리 번트 틀에 오일 스프레이를 뿌린다. 버터와 달걀, 버터밀크를 40분 전에 작업대에 꺼내서 실온으로 되돌린다. 오븐 선반을 가운데 단에 설치하고 177°C로 예열한다. 중형 볼에 밀가루와 베이킹 파우더, 너트메그, 소금 1작은술, 베이킹 소다를 넣고 거품기로 잘 섞는다.

2 패들 기구를 장착한 스탠드 믹서 볼 또는 대형 볼에 버터와 설탕을 넣고 중간 속도로 가볍고 보송보송해질 때까지 3~4분간 친다. 달걀을 한 번에 하나씩 넣으면서 매번 골고루 잘 섞는다. 바닐라 1½작은술을 넣고 잘 섞는다. 가루 재료와 버터밀크를 교대로 넣되 처음과 마지막은 가루 재료로 마무리하면서 느린 속도로 잘 섞는다. 딱 잘 섞일 만큼만 휘저어야 한다.

3 준비한 번트 팬에 반죽을 붓고 윗면을 스패출러로 평평하게 고른다. 오븐에 넣고 누르면 다시 가볍게 튀어 올라오고 이쑤시개나 꼬챙이로 찌르면 깨끗하게 나올 때까지 약 1시간 정도 굽는다. 꺼내서 식힘망에 얹고 15분간 식힌다.

4 그동안 잼을 전자레인지 조리가 가능한 계량컵에 넣는다. 전자레인지에 넣고 강 모드로 15초씩 돌려가며 잼이 따뜻하고 잘 흐르는 상태가 되도록 한다.

5 케이크가 식으면 나무 주걱으로 케이크 가운데에 서로 1.3cm씩 간격을 두고 5cm 깊이의 구멍을 판다. 매번 나무 주걱의 손잡이를 깨끗하게 잘 닦아줘야 한다. 잼을 구멍마다 나누어 담고 케이크를 약 1시간 정도 완전히 식힌다.

6 번트 케이크를 조심스럽게 접시나 케이크 스탠드에 뒤집어 올리고 틀을 제거한다. 슈거파우더를 체에 쳐서 볼에 넣고 우유 1큰술과 남은 바닐라 ¼작은술, 소금 한 꼬집을 넣는다. 거품기로 매끈하게 잘 섞으면서 글레이즈가 너무 되직하면 우유를 1큰술씩 넣으면서 조절한다. 식용 색소를 한 방울씩 넣으면서 원하는 색을 만든다. 글레이즈를 케이크에 바르고 스프링클스로 장식한다.

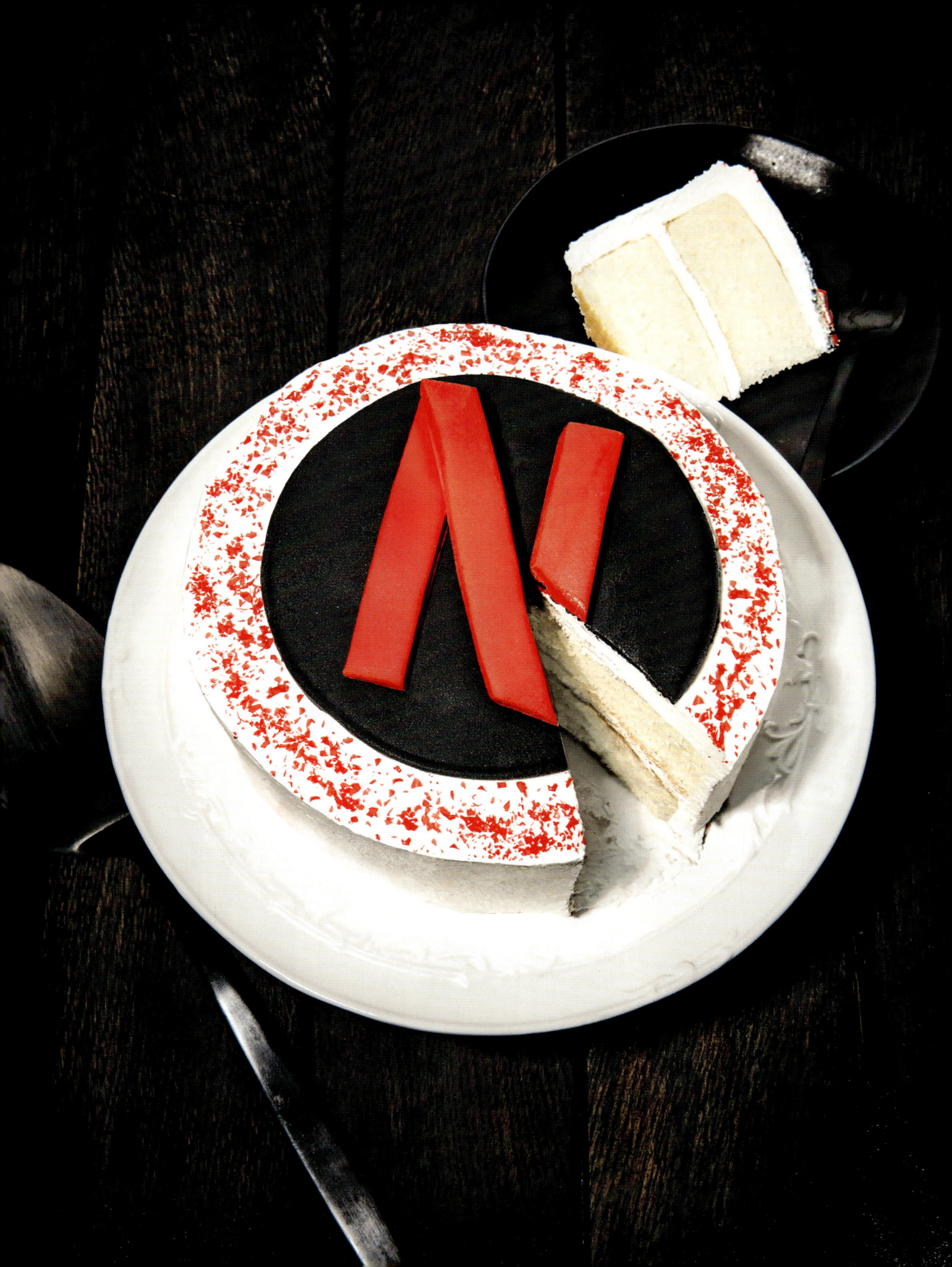

해냈어 케이크

우리가 온라인이나 좋아하는 텔레비전 쇼에서 보는 것처럼 경외감을 불러일으키며 중력을 거스르기도 하며 갈망할만한 가치가 있는 디저트는 가정에서 재현하기가 얼마나 어려울까? 알고 보면 생각보다 더 어렵다. 〈파티셰를 잡아라〉 프로그램에서는 셰프 자크 토레스와 코미디언 니콜 바이어가 매주 한 단계 높은 베이킹 작품을 재현하기 위해서 도전하는 참가자 셋을 실시간으로 가르치고 웃으며 응원한다. 〈파티셰를 잡아라!〉를 보면 알 수 있듯이 디저트는 보기에만 좋은 것이 아니라 맛도 좋아야 한다. 그리고 대회에서는 시간이 중요한 요소이므로 케이크와 프로스팅을 빨리 완성해서 장식을 시작해야 하기도 한다. 여기서는 믹서 없이도 빠르게 만들 수 있는 바닐라 케이크와 고전적인 보송보송한 바닐라 버터크림으로 우리만의 〈파티셰를 잡아라!〉 케이크를 만들었다.

데커레이션에 필요한 것은 버터크림과 우리의 꿈뿐이다! 여기서는 우리의 요리책을 기념하기 위해 넷플릭스 케이크를 만들었지만 퐁당 동물을 만들거나 식용 색소로 창의력을 발휘하거나 좋아하는 프로그램에서 영감을 받은 대담한 캐러멜 작품을 만들어도 좋다. 저미거나 모양 잡기에 딱 좋은 크리스피 라이스 시리얼 레이어는 177쪽에서 보너스 레시피로 확인할 수 있다.

분량: 23cm 크기 3단 케이크 1개
준비 시간: 45분+실온으로 되돌리기
조리 시간: 30분+식히기

 비건

레이어 케이크

무염 버터 1컵과 2큰술
달걀 6개(대)
우유(전지) 1½컵
틀용 오일 스프레이
박력분 4½컵
그래뉴당 ⅔컵
베이킹 파우더 2¼작은술
코셔 소금 1작은술
바닐라 익스트랙 ½작은술

바닐라 버터크림

무염 버터 1½컵
슈거파우더 4컵
코셔 소금 ¼작은술
헤비 크림 4~5큰술
바닐라 익스트랙 2작은술

≫ 다음 장에 계속

> **2배속**

케이크를 안팎으로 모두 나만의 스타일로 만들고 싶다면?

케이크 반죽에는 볶아서 곱게 다진 견과류 ⅔컵이나 신선한 감귤류 제스트 3큰술, 시나몬 가루 1큰술, 생강 가루 1작은술, 넛멕 가루 ⅛작은술 등을 넣어보자. 그리고 케이크 사이사이에 레몬 커드나 잼, 초콜릿 헤이즐넛 스프레드, 가염 캐러멜 등을 ⅓컵씩 발라보자.

≫ 해냈어 케이크 레시피 이어서

1. **케이크 만들기:** 중형 냄비에 버터를 넣고 중간 불에 약 5분 정도 가열해서 녹인다. 불에서 내리고 완전히 식힌다. 달걀과 우유를 작업대에 약 40분 정도 꺼내 놔서 실온으로 되돌린다.

2. 오븐을 177°C로 예열하고 선반을 가운데 단에 설치한다. 23cm 크기의 케이크 틀 3개에 오일 스프레이를 뿌린 다음 바닥에 둥글게 자른 유산지를 하나씩 깐다. 대형 볼에 밀가루와 설탕, 베이킹 파우더, 소금을 넣고 거품기로 잘 섞는다.

3. 중형 볼에 달걀을 넣고 거품기로 흰자와 노른자를 잘 섞는다. 녹인 버터와 우유, 바닐라 익스트랙을 넣고 거품기로 잘 섞는다. 가루 재료 볼에 부어서 고무 스패출러로 적당히 잘 섞는다(군데군데 뭉친 부분이 있어도 괜찮다).

4. 케이크 반죽을 케이크 틀에 나누어 붓고 스패출러로 윗면을 평평하게 고른다. 케이크를 오븐에 넣고, 만지면 가볍게 다시 튀어 오를 때까지 25~30분간 굽는다.

5. 케이크를 오븐에서 꺼낸다. 10분간 식힌 다음 식힘망에 뒤집어 꺼내서 유산지를 제거한다. 다시 뒤집어서 윗면이 위로 오도록 한다. 장식하기 전에 완전히 식힌다.

6. **바닐라 버터크림 만들기:** 버터를 작업대에 약 40분간 꺼내 놔서 실온으로 되돌린다. 슈거파우더는 체에 쳐서 뭉친 곳이 없도록 한다.

7. 부드러운 버터를 1.3cm 크기로 썬다. 대형 볼 또는 패들 도구를 장착한 스탠드 믹서 볼에 버터와 슈거파우더, 소금을 넣는다. 중간 속도로 가볍고 보송보송해질 때까지 약 5분간 친다. 같은 볼에 헤비 크림 3큰술과 바닐라를 넣고 보송보송해질 때까지 1~2분 더 섞는다. 너무 되직하면 크림을 1큰술씩 넣으면서 농도를 조절한다.

8. 톱니칼로 케이크의 봉긋하게 올라온 부분을 잘라낸다. 케이크 하나를 단면이 위로 오도록 케이크 스탠드나 쟁반에 얹는다. 버터크림 ⅔컵을 얹고 고르게 펴 바른다. 나머지 케이크 두 개를 순서대로 얹으면서 사이에 버터크림 ⅔컵을 고르게 펴 바른다. 케이크의 윗면과 옆면에 버터크림을 얇게 펴 바른 다음에 냉장고에 30분 정도 넣어서 프로스팅을 굳힌다.

9. 케이크에 나머지 버터크림을 발라서 장식해 자크 토레스 셰프와 코미디언 니콜 바이어 심사위원을 만족시킬 만한 모양을 만든다. 그리고 완성한 케이크를 짜잔 내보이면서 '해냈어!'라고 외친다.

보너스 레시피!

크리스피 라이스 시리얼 레이어

〈파티셰를 잡아라!〉의 '떠나요! 환상의 세계로' 편에서 참가자는 레이어 케이크와 크리스피 라이스 시리얼을 이용해서 돌과 탑을 쌓아 공주가 갇힌 탑을 완성했다. 이들의 놀라운 장식 솜씨에 영감을 받아서 만든 보너스 레시피를 소개한다. 커다랗고 빨간 넷플릭스 로고나 둥근 돔, 유니콘의 뿔 같은 조형 요소를 가미한 〈파티셰를 잡아라!〉 버전 케이크를 만들고 싶다면 이렇게 라이스 시리얼에 버터크림이나 퐁당을 입혀서 케이크를 새로운 차원으로 도약시킬 수 있다.

보너스 레시피!
모양 잡기를 위한 크리스피 라이스 시리얼 레이어

녹인 화이트 초콜릿 ¼컵

마시멜로우 226g(약 30개)

크리스피 라이스 시리얼 4~6컵
(초콜릿 라이스 시리얼 사용 가능)

코셔 소금 ¾작은술

틀용 오일 스프레이 또는
식물성 쇼트닝

장식용 퐁당 또는 모델링 초콜릿
(녹인 초콜릿에 물엿 등을 섞어서 모양을
잡기 쉽게 만든 것 —옮긴이)이나 버터크림

1. 전자레인지 조리가 가능한 중형 볼에 화이트 초콜릿을 넣는다. 전자레인지에 넣고 중 모드로 15초씩 돌리면서 거의 녹인 다음 매끄럽게 잘 섞는다. 2번 과정에 사용할 때까지 옆에 둔다.

2. 전자레인지 조리가 가능한 대형 볼에 마시멜로우를 넣는다. 강 모드로 10초 간격으로 돌려서 마시멜로우를 거의 녹인다. 볼을 꺼내서 골고루 매끈하게 잘 섞는다. 바로 크리스피 라이스 시리얼 4컵을 넣고 골고루 잘 섞는다. 녹인 화이트 초콜릿을 모조리 훑어서 넣고 소금을 뿌린다. 잘 섞는다.

3. 라이스 시리얼은 마시멜로우와 화이트 초콜릿에 골고루 잘 버무려지되 너무 축축하거나 끈적거리지 않아야 한다. 상태를 보고 필요하면 라이스 시리얼을 ½컵씩 넣으면서 농도를 조절한다.

4. **모양 잡기:** 라이스 시리얼 혼합물을 실온에 약 5분 정도 그대로 둔다. 손에 오일 스프레이를 뿌리거나 식물성 쇼트닝을 문질러 바른 다음 시리얼 혼합물을 덜어내서 원하는 모양으로 빚는다(빚으면서 꼭꼭 쥐어준다. 단단히 뭉쳐져 있어야 잘 부서지지 않는다). 냉장고에 넣어서 약 15분 정도 단단하게 굳힌 다음 퐁당이나 모델링 초콜릿, 버터크림으로 장식한다.

5. **모양내어 썰기:** 23×33cm 크기의 베이킹 팬에 오일 스프레이를 가볍게 뿌리고 바닥과 옆면에 랩을 깔되 양 옆으로 랩이 5cm정도 늘어지도록 한다. 오일 스프레이를 다시 뿌린다. 시리얼을 준비한 팬에 붓고 기름칠을 한 손으로 단단하게 꼭꼭 눌러 평평하게 만든다. 냉장고에 넣어서 아주 단단해지도록 45분간 식힌다.

6. 옆으로 늘어진 랩을 이용해서 시리얼 뭉치를 들어올려 도마에 옮긴다. 랩을 제거하고 모양내어 썬다. 퐁당이나 모델링 초콜릿, 버터크림으로 장식한다.

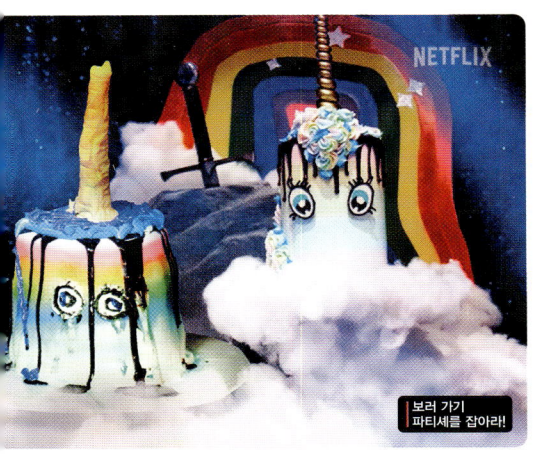

프로그램 인덱스

굿 키즈 온 더 블록, 79-80
그레이스 앤 프랭키, 30
그레이트 브리티쉬 베이크 오프, 136-137
나이브스 아웃: 글래스 어니언, 15
기묘한 이야기, 32-43
길 위의 셰프들: 미국, 56-57

나르코스 멕시코, 105
내가 사랑했던 모든 남자들에게, 159-160

다크, 92-93
더 랜치, 102-103
도전! 용암 위를 건너라, 168

로마, 74-75

마야와 3인의 용사, 94

바비큐 최후의 마스터, 63-64
버드 박스, 164-165
베이크 스쿼드, 171-172
브리저튼, 140-153

산타 클라리타 다이어트, 128
셰프의 테이블, 65
소금. 산. 지방. 불., 46-47
슈거 러시: 달콤한 레이스, 157-158
스쿨 오브 초콜릿, 24
씨 비스트, 18-20

아우터 뱅크스, 26-27
아이언 셰프, 60-61
애나 만들기, 22-23
어둠 속의 미사, 126-127
어글리 딜리셔스, 51-52
에밀리, 파리에 가다, 89
예스 데이!, 81

영 로열스, 99-101
오렌지 이즈 더 뉴 블랙, 130
오버 더 문, 24
오자크, 76-77
오징어 게임, 106-117
오티스의 비밀 상담소, 173
우리 둘이 날마다, 91
우리 사이 어쩌면, 120-121
위쳐, 133-135
이상한 변호사 우영우, 87-88
이즈 잇 케이크, 67-69

잔반 메이크오버, 131-132
종이의 집, 84
주니어 베이크 오프, 167

코브라 카이, 21
퀴어 아이, 29
퀸스 갬빗, 163
크리스마스 연대기 2, 139

타코 연대기, 55

파이널 테이블, 49-50
파티셰를 잡아라!, 175-176
패밀리 리유니언, 72
프레시, 프라이드&크리스피, 53
필이 좋은 여행, 한입만!, 16-17

하이 온 더 호그, 58
하트스토퍼, 96-97
홀리데이트, 123

지금 또는 70개 레시피
넷플릭스 공식 레시피북

1판 1쇄 발행: 2025년 3월 21일

저자: ANNA PAINTER
번역: 정연주
총괄: 김태경
진행: 윤지선
디자인·편집: 김소연
발행인: 김길수
발행처: ㈜ 영진닷컴
주소: (우)08512 서울특별시 금천구 디지털로9길 32 갑을그레이트밸리 B동 10F
등록: 2007. 4. 27. 제16-4189호
©2025. ㈜영진닷컴
ISBN: 978-89-314-6937-0

이 책에 실린 내용의 무단 전재 및 무단 복제를 금합니다.
파본이나 잘못된 도서는 구입하신 곳에서 교환해 드립니다.

Published by arrangement with Insight Editions, LP. 800 A Street, San Rafael, CA 94901, USA. www.insighteditions.com
No Part of this book may be reproduced in any form without written permission from the publisher.

NETFLIX
© 2023 Netflix

THE OFFICIAL NETFLIX COOKBOOK
Published by arrangement with Insight Editions, LP. 800 A Street, San Rafael, CA 94901, USA.
www.insighteditions.com
No Part of this book may be reproduced in any form without permission from the publisher.
© Netflix
Korean translation copyright © 2025 by Youngjin.com
Korean translation rights arranged with INSIGHT EDITIONS through EYA Co.,Ltd

이 책의 한국어판 저작권은 EYA Co.,Ltd를 통해 INSIGHT EDITIONS와 독점계약한 ㈜영진닷컴에 있습니다. 저작권법에 의하여 한국 내에서 보호를 받는 저작물이므로 무단전재 및 복제를 금합니다.